高等院校艺术设计类系列教材

摄影简史

徐 明 主编
谭 宇 孙德龙 罗 波 任泽飞 副主编

清华大学出版社
北京

内 容 简 介

为了使读者系统地掌握摄影的发展历程，本书对摄影自诞生以来，近二百年的历程，在技术进步、美学观念、社会功能和价值体现等方面均做了全面的梳理与阐释。

本书共分为九章节。第一章主要讲述摄影诞生之初与社会驱动下的工艺进步、早期的光学认识、两种摄影方法及普及情况；第二章对摄影初创期表现类型、涵盖的范围进行介绍说明；第三章重点介绍画意摄影的国际性美学思潮，画意摄影不同时期的表现形式、衍生发展及对其他国家的影响；第四章对摄影本体性探索与现代主义美学构建进行讲解说明；第五章重点介绍纪实摄影；第六章介绍"决定性瞬间"美学思潮及其在新闻摄影等领域的影响；最后三章对现当代摄影的整体发展、表现形式及影响范围进行解析与说明。

作为一门记录和表达的艺术形式，摄影技术的每一次革新都推动了摄影艺术的发展。本书以摄影技术的发展为主线，启发和引导学生创造性地理解摄影技术革新与摄影艺术发展之间的联系，帮助学生加深对艺术的理解和对科学的思考。本书既可以作为高等院校摄影相关专业的教材，也可以作为摄影相关从业人员或者爱好者的参考书。

本书封面贴有清华大学出版社防伪标签，无标签者不得销售。
版权所有，侵权必究。举报：010-62782989，beiqinquan@tup.tsinghua.edu.cn。

图书在版编目（CIP）数据

摄影简史 / 徐明主编. -- 北京：清华大学出版社，2025.2. -- (高等院校艺术设计类系列教材).
ISBN 978-7-302-68212-7
Ⅰ. J409.1
中国国家版本馆CIP数据核字第2025TW1009号

责任编辑：孟　攀
封面设计：杨玉兰
责任校对：孙艺雯
责任印制：刘海龙

出版发行：清华大学出版社
　　　　　网　　址：https://www.tup.com.cn, https://www.wqxuetang.com
　　　　　地　　址：北京清华大学学研大厦A座　　　邮　　编：100084
　　　　　社 总 机：010-83470000　　　　　　　　　邮　　购：010-62786544
　　　　　投稿与读者服务：010-62776969，c-service@tup.tsinghua.edu.cn
　　　　　质量反馈：010-62772015，zhiliang@tup.tsinghua.edu.cn
　　　　　课件下载：https://www.tup.com.cn, 010-62791865
印 装 者：三河市铭诚印务有限公司
经　　销：全国新华书店
开　　本：190mm×260mm　　　印　　张：13.75　　　字　　数：335千字
版　　次：2025年3月第1版　　　印　　次：2025年3月第1次印刷
定　　价：59.80元

产品编号：098046-01

Preface 前言

摄影的发明作为人类文明的伟大成就之一，其体现了无数人的智慧和努力。摄影自诞生以来，不仅扩展了人们的视觉感知，同时得益于其强大的记录能力，从某种意义上来说，人们希望让时间停驻不再流逝的愿望不再只是一种幻想。在自媒体爆炸式发展的今天，相机已经成为我们日常生活中的必需品，它在记录人们生活的同时，也向世界展示着我们的过往。

摄影改变了人们对世界的观察方式，作为一门艺术，也经历了非常坎坷的发展历程。在诞生之初，摄影对欧洲绘画产生的巨大冲击只是吹响它进入人类生活的号角。在近两个世纪的发展历程中，经过人们的不断探索，摄影技术得到了提高，而摄影作为一种再现和创造的手段，逐渐渗透到人类生活的方方面面。那些有着某种相同的美学主张、审美取向、艺术观念、创作手法的摄影团体或流派萌芽、壮大、交融，不同时期出现的摄影技术、观念都是无数摄影人思想的结晶，也是每个历史时期摄影发展的产物。

摄影不仅是一门艺术，也是一门科学，是当今社会最重要的信息传播手段之一。在深化教育改革的今天，摄影作为素质教育的一门课程，在高等院校教育中也变得越来越重要。

本教材由徐明担任主编，谭宇、孙德龙、罗波、任泽飞担任副主编。具体分工如下：徐明负责本书整体结构的策划、组织编写和统稿，并负责编写教材的第一章、第二章、第三章、第四章的第二节和第三节、第七章的第二节，孙德龙负责编写第五章、第六章，罗波负责编写第八章、第九章，谭宇负责编写第七章的第一节。任泽飞负责编写第四章的第一节。

诚挚地感谢各位作者的加盟和辛勤付出，以及崔静、刘燕的帮助支持。希望本教材能够受到广大读者朋友的喜爱。在本书的编写过程中，因编者理论水平有限，书中难免存在不妥之处，恳请读者不吝赐教、批评指正。

Contents 目录

第 1 章　摄影的诞生与工艺进步 1

1.1 摄影诞生时人们的光学认识与审美 2
 1.1.1 早期光学认识与探索实践 2
 1.1.2 暗箱雏形与审美驱动 2
 1.1.3 社会环境与民众精神呼唤 3
1.2 两种摄影法的不同特质与美的表现 4
 1.2.1 达盖尔摄影法的"正像"工艺 4
 1.2.2 卡罗式摄影法"负像-正像"的
 成像系统 8
 1.2.3 两种摄影法的不同特质与运用
 表现 10
1.3 摄影的其他发展 11
 1.3.1 早期摄影术的其他发展 12
 1.3.2 工艺进步与实用期的到来 13
 1.3.3 明胶干版让速拍成为可能 14
思考题 ... 14

第 2 章　摄影初创期的美与真 15

2.1 肖像摄影的审美满足与人性的表达 16
 2.1.1 肖像摄影的功利性与
 大众审美 17
 2.1.2 肖像摄影刻画式流露出的
 人性 21
2.2 风景摄影的记录性与纪实性 26
 2.2.1 欧洲摄影自然风情的真实
 再现 27
 2.2.2 地形勘察在西部风光摄影的
 体现 30
2.3 "悲凉"的艺术影像——战争与冲突 ... 33
 2.3.1 "有违真实"的欧洲战地摄影 ... 34
 2.3.2 遵循内心精神的美国内战
 摄影 36
 2.3.3 东方战争期间的摄影 40
思考题 ... 41

第 3 章　画意摄影的国际性美学思潮 43

3.1 摄影由技术向艺术的转型 44
 3.1.1 机械审美的样式经验 44
 3.1.2 艺术美的表述之路 45
3.2 画意摄影的理念与实践 46
 3.2.1 高艺术摄影的美学取向 46
 3.2.2 自然主义摄影实践 51
 3.2.3 光影朦胧的印象主义摄影 54
3.3 后画意时期的美学探究与延伸 58
 3.3.1 从连环会到摄影分离派 59
 3.3.2 画意摄影的理念在东方 64
思考题 ... 66

第 4 章　摄影本体性探索与现代主义美学构建 67

4.1 技术推动与新摄影美学探究 68
 4.1.1 器材发展成为全新的力量
 源泉 68
 4.1.2 摄影记录性的美学思考 69
4.2 现代摄影理念的确立 69
 4.2.1 直接摄影的美学主张 70
 4.2.2 现代摄影的纯粹性 72
 4.2.3 精确主义及其摄影家 73
4.3 现代主义摄影实验与先锋艺术思潮 79
 4.3.1 "新客观"主义摄影表现 79
 4.3.2 现代主义摄影实验的体现 82
 4.3.3 达达主义与超现实主义摄影 85
 4.3.4 构成主义与苏联先锋摄影 89
 4.3.5 日本新兴摄影 91
思考题 ... 92

第 5 章　摄影在社会观察与舆论引导上的作用与反思 93

5.1 摄影者的探索与发现 94

　　　　5.1.1　大工业时代的历史记录............ 94
　　　　5.1.2　异域探索与民俗风情............ 99
　　5.2　社会纪实的萌芽............ 102
　　　　5.2.1　社会纪实摄影出现............ 102
　　　　5.2.2　社会纪实的雏形............ 105
　　5.3　社会纪实摄影的社会功能与价值思考............ 108
　　　　5.3.1　社会纪实引导下的舆论力量.... 109
　　　　5.3.2　社会纪实摄影的记录性与传播性............ 112
　　思考题............ 117

第6章　摄影艺术的功能与决定性瞬间............ 119

　　6.1　"决定性瞬间"理论............ 120
　　　　6.1.1　"决定性瞬间"的缔造者............ 120
　　　　6.1.2　"决定性瞬间"美学理念与影响............ 124
　　6.2　摄影宣传与新闻报道............ 124
　　　　6.2.1　杂志的亮相及与摄影的融合.... 124
　　　　6.2.2　图片的提供者............ 127
　　　　6.2.3　战争伤痕的记录者............ 133
　　　　6.2.4　中国抗日战争中的宣传力量.... 137
　　6.3　战后摄影观念的转变............ 139
　　　　6.3.1　摄影与社会的关系............ 139
　　　　6.3.2　用艺术承载的商品与时尚............ 144
　　思考题............ 148

第7章　战后摄影的走向与摄影"新时代"............ 149

　　7.1　战后摄影的发展趋势............ 150
　　　　7.1.1　德国主观摄影之风............ 150
　　　　7.1.2　战后美国摄影探索............ 151
　　　　7.1.3　日本摄影的崛起............ 154
　　7.2　新时代的新观念............ 155

　　　　7.2.1　对"决定性瞬间"的反思............ 156
　　　　7.2.2　新纪实摄影............ 158
　　　　7.2.3　新地形摄影............ 161
　　　　7.2.4　新彩色摄影............ 163
　　　　7.2.5　私摄影的艺术价值............ 167
　　思考题............ 169

第8章　后现代时期摄影艺术的多元空间............ 171

　　8.1　"难以捉摸"的后现代主义摄影............ 172
　　　　8.1.1　后现代主义摄影艺术的雏形.... 173
　　　　8.1.2　新商业运作与摄影艺术民主.... 173
　　8.2　多元的后现代主义摄影空间............ 177
　　　　8.2.1　挪用促进"类像"新现实观的产生............ 178
　　　　8.2.2　摄影与美术的亲密结合............ 185
　　　　8.2.3　拼贴和蒙太奇............ 188
　　　　8.2.4　"身体"成为重要的视觉议题............ 192
　　　　8.2.5　打破和重建视觉规则............ 194
　　思考题............ 196

第9章　当代摄影与摄影的"大时代"............ 197

　　9.1　当代摄影艺术与资本市场............ 198
　　　　9.1.1　当代摄影的轮廓............ 198
　　　　9.1.2　资本下的摄影艺术............ 200
　　9.2　"大时代"下的数字摄影............ 204
　　　　9.2.1　"大时代"的格局............ 204
　　　　9.2.2　摄影视角的转变............ 208
　　　　9.2.3　"大时代"的美学体现............ 210
　　思考题............ 213

参考文献............ 214

第 1 章

摄影的诞生与工艺进步

学习目标

1. 分析摄影诞生时人们的光学认识与审美；
2. 了解摄影诞生之初的两种摄影法及早期工艺进步的相关内容。

1.1 摄影诞生时人们的光学认识与审美

摄影的诞生并非偶然的，而是各种技术和信息积累并最终融合的结果。摄影作为一种直接记录可视固定影像的技术，它是在19世纪初光学、化学和机械工业迅速发展的基础上逐步发展并完善起来的。从人们最初对光学的认识和探索，到19世纪"暗箱"原型的出现，这些都为摄影术的诞生创设了必要的条件。

1.1.1 早期光学认识与探索实践

人们对光学的认识最早可以追溯到公元前五世纪中叶。先秦墨家在古代劳动人民的实践中认识到光学知识，并总结出八条具有规律性的光学经验。《墨经·经说下》中有这样一段记载："景，光之人，煦若射。下者之人也高，高者之人也下。足敝下光，故成景于上；首敝上光，故成景于下。在远近有端与于光，故景库内也。"墨翟记录的他所观察到的光学现象实际上也是今天为我们所熟知的小孔成像原理，即物像反射的光线通过一个小孔投射到黑色的密闭物体上之后，能够产生跟原物体一样的倒置影像。

此后，北宋的沈括、元朝的赵友钦也分别对小孔成像进行了实验和总结。如沈括在《梦溪笔谈》中描述了光的直线传播和小孔成像的实验，确定了倒立成像和光沿直线传播的原理。赵友钦在《革象新书》中对小孔成像也有记载，他不仅将小孔成像作为一种日食的观测手段，而且利用暗室、小孔和近千支蜡烛进行了一次大型的光学实验，定性地探讨了物距、像距、孔径等因素对成像的影响。

在西方，古希腊哲学家亚里士多德（Aristotle）曾描述日食现象，根据他所观察到的景象，我们得知透过树荫间的缝隙所看到的新月形太阳轮廓，其实是光线透过树叶缝隙投射到树下阴影处所产生的影像。此后，在公元10世纪，阿拉伯著名学者阿布·阿里·哈桑·伊本·海赛姆（Abu'Ali Al-Hasan Ibn Al-Haytham）也曾经记录过他所观察到的小孔成像的景象。他在记载中提到当光线透过小孔时，孔越小光线通过小孔后形成的倒影就会越清晰；反之，形成的影像就会越模糊。13世纪的罗杰·贝肯（Roger Bacon）和16世纪的雷尼尔·盖马·弗里休斯（Reinerius Gemma Frisius）也同样记录了他们观察到的这种光学现象。

1.1.2 暗箱雏形与审美驱动

视觉是人类的一种基本生理感觉，但人的眼睛对外部世界的形象感知是即时的，这种视觉形象既无法疏离现场，也无法完整再现。为了留住眼前景象，人类在文明的初始便有了绘画、雕塑等技术。这些技术虽保留了人类看见的一些景象，但这些景象并非精准地再现，而是间

接地通过人的艺术创作去摹写、复制。如何直接捕捉眼睛看到的景象，并能够长时间地留存和加以复制，成为摆在人们面前的一个值得深思的课题。

文艺复兴时期，人们为了掌握和利用已知的光学现象，利用小孔成像的原理制造了暗箱。使主体处于一个密闭的黑暗空间中，光线通过一面墙上的小孔投射到另外一面墙上或者板子上，从而产生逼真的色彩影像。16世纪，意大利的列奥纳多·达·芬奇（Leonardo da Vinci）、吉罗拉莫·卡尔达诺（Girolamo Cardano）以及北欧的拉斯穆斯·赖因霍尔德（Erasmus Reinhold）都在自己的著作中提到过暗箱设备。根据意大利物理学家乔瓦尼·巴蒂斯塔·德拉·波塔（Giambattista della Porta）1558年发表在《自然奥秘》上的《摄影术产生的社会背景》一文，我们可以了解到当时很多科学家和艺术家都已经对暗箱非常熟悉。

17世纪，相机暗箱不断得到改进，一些便携设备在欧洲的地理学家和艺术家中流行起来，这些设备包括阿塔纳斯·珂雪（Athanasius Kircher）发明的幕状可拆卸暗箱装置（见图1-1）。此时，暗箱成为实现新绘画创作的必要工具，很多艺术家和制图人在创作的时候，都通过使用相机暗箱来再现事物。只不过画家是用暗箱来作画，而更多人却是希望通过暗箱做到影像的留存。

19世纪，比较成熟的光影画箱开始出现并投入使用。它是西方画家为了取得更精确的写实效果，用作辅助性的绘画工具。这种工具颇似后来的单镜头反光式照相机，它由一个密闭的木箱、光学透镜、反光板和毛玻璃景屏组成。使用时用透镜对准明亮的景物，光线通过透镜形成人工影像，再由与透镜光轴成45°角的反光板反射，到达平放顶部的景屏，由此形成精确、明亮、视场可随意调整的物影，如在景屏上覆盖薄纸，便可用炭笔描摹成画。光影画箱实际上是摄影技术的一个重要突破，为用科学手段捕捉幽灵般的影像提供了条件（见图1-2）。

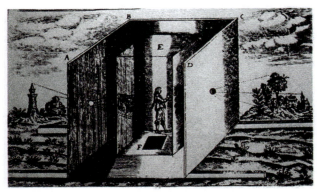

图1-1 《大型便携相机暗箱》，1646年，阿塔纳斯·珂雪雕版

图1-2 《可携式暗箱》，19世纪

1.1.3 社会环境与民众精神呼唤

摄影术的最终诞生，不仅反映了人们早期对光学的探索和实践，也反映了自文艺复兴运动以来，西方社会巨大的社会变革以及人类精神理想化的需求。这种精神上的需求和社会层面审美趣味的转变首先体现在绘画领域的革新上。随着时间的流逝和现代科学技术的发展，绘画艺术表现宗教题材的倾向开始减弱，而对通过画面反映的社会现实和人类自我意识的强

化，以及背后所暗含的哲学启示、精神内涵等有了深层次的挖掘。当传统的绘画方式无法适应越来越世俗化的社会审美需求时，传统绘画的主导地位便被更能适应世俗社会需求的绘画新形式取代。

此外，工业革命时期，中产阶级的启蒙运动和社会需求进一步推动了新技术的出现。所以当英国风景画家约翰·康斯太勃尔（John Constable）注意到达·芬奇的"绘画是一门科学，应被当作研究自然法则的手段"时，他表达了一种对事实的尊重，这种尊重结合了艺术和科学。这种客观研究自然、真实表现自然的思潮，为摄影的发展起到了重要的推动作用。

社会层面，1839年摄影术这项发明公之于世的时候，西方国家相继完成第一次工业革命。这不仅使社会生产力得到了巨大的提升，人们思想的转变也促使着各种艺术流派相互影响、交织，不断新迸发出的艺术思潮与当下社会所匹配。思想的解放和社会化进程不仅让人们的创作题材从崇高走向了平凡，还使艺术创作题材从着重于反映社会重大历史事件开始转向反映平民百姓的世俗生活。同时，社会要求在文化、艺术和科学等各个层面都更准确、更直观地表达客观世界，这为接纳摄影新技术和新发明提供了最好的社会环境。

除了艺术领域和社会民众的微妙变化外，极大地推动摄影术诞生的因素是艺术赞助商和新影像受众阶层的巨大变化。传统艺术赞助者多为上层阶级和贵族阶层，他们接受过系统的美学教育，通常都有着极高的艺术欣赏水平。工业革命后，社会生产力急速发展，社会关系也在这个时期有了天翻地覆的改变，新兴资产阶级成为艺术领域的主要赞助者。随着宗教人士和贵族的权力与影响力的衰弱，他们艺术赞助商的地位被日益壮大的中产阶级取代。新兴阶层缺乏系统的审美教育，使得他们更容易对主题多样、通俗易懂的形象产生兴趣和提供赞助。

1.2 两种摄影法的不同特质与美的表现

1839年，两种足以改变我们对现实认知的重要技术在巴黎和伦敦出现。一种是能够在金属板上产生一个左右相反且单色的影像的技术，这种技术产生的影像是唯一的、不可复制的，被称为"达盖尔摄影法"。另一种则是先在纸上产生一个单色的并且色调和成像左右都相反的影像负片，随后与经过化学处理的表面接触并且一同暴露在阳光下，负片上的影像因此就会在接触表面形成不论是空间、色调，还是左右都全部反转为正常的影像，这种摄影法后来被叫作"卡罗式摄影法"。这两种技术都是为了解决如何将转瞬即逝的图像永久保存在暗箱中做出的尝试。

1.2.1 达盖尔摄影法的"正像"工艺

从1839年1月8日开始，整个巴黎新闻界乃至法国全境都在谈论一则惊人的消息，那就是剧院舞台布景师、巴黎"西洋镜"画馆负责人路易·雅克·芒代·达盖尔（Louis Jacques Mande Daguerre）利用相机暗箱发明出了一种可以再现和固定影像的方法。在该摄影法公布之前，为了扩大影响力，达盖尔做过很多努力，他曾尝试凭借这项图像的制作工艺来吸引更多科学家和政客的眼光。幸运的是，达盖尔遇到了法国当时著名的天文学家兼法国众议院议员——弗朗索瓦·阿拉戈（Francois Arago）。在该摄影法被公布的前一日，阿拉戈宣布将这项

发明命名为"达盖尔银版摄影法"。但此时这项制作工艺仍然被紧紧掌握在达盖尔的手里,成为一个秘密。在接下来的时间里,阿拉戈不仅为达盖尔提供了科学保障金,并且作为这项发明的拥护者,还建议众议院通过了一项法令,允许将达盖尔的发明面向公共领域。这项发明一经宣布,即在社会引起巨大轰动,从此,人们开始兴奋地期待秘密的公开。

1839年8月19日,在阿拉戈的促动下,达盖尔将自己的摄影技术在法国科学院和艺术院的联席会议上进行了展示,随后又在法国工艺美术学院每周的例会上将这项技术介绍给一些艺术家、知识分子和政客。国王路易·菲利普（Louis Philippe）最终签署了有关达盖尔摄影法的法令,法国政府成功地购买了他的这项发明。这一宣告不仅标志着摄影术的正式诞生,也意味着人们可以自由地使用这项最早的摄影技术了。

1839年获得一张达盖尔法影像照片,需要5—60分钟的时间,这主要取决于拍摄对象的色彩和光线的强度,并且这项技术还很难捕捉真实人物的外观、表情或者动作。但这种工艺还是很快在上流社会吸引了一大批爱好者,他们争相购买新的相机、平板和化学试剂。达盖尔也撰写出版了一本名叫《达盖尔法》的手册,更详细地介绍"达盖尔摄影法"的每一个操作步骤。这本书在出版的当月,就受到了极为热烈的追捧。虽然拍摄会耗费大量的时间和金钱,而且将极其笨重的照相器材运送至需要的地点也存在着很多困难,但是热衷于拍摄建筑物和风景的达盖尔摄影法爱好者很快也成了巴黎乃至全国的一道风景。在1839年12月,法国的报纸将这些爱好者蜂拥而动的景象描述为"达盖尔摄影法的狂热"。正是因为这种狂热的追捧,在短短两年的时间里,除了1839年由达盖尔自己设计并且由阿方斯·吉鲁（Alphonse Giroux）在巴黎制造的一款相机以外（见图1-3）,各种型号相机纷纷在法国、德国、奥地利和美国等地问世。

路易·雅克·芒代·达盖尔（Louis Jacques Mande Daguerre, 1787—1851）,1787年11月18日出生于法国北部的科梅伊镇,法国著名的美术家和化学家。年轻时学过建筑、戏剧设计和全景绘画,尤其擅长舞台幻境制作,并因此声誉卓著（见图1-4）。

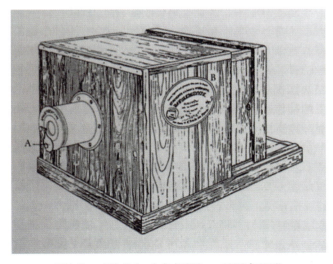

图1-3 《达盖尔-吉鲁相机》,1839年面世

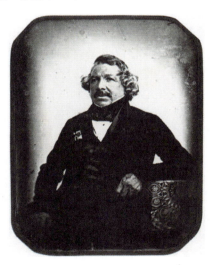

图1-4 《路易·达盖尔肖像》
1844年,达盖尔银版摄影法

达盖尔作为一名富有探索精神的画家，年轻时酷爱风景画创作，他的铅笔画《树林景观》生动、自然，至今收藏于纽约乔治·伊斯曼国际摄影博物馆中。后来他主要从事舞台美术工作，蓬勃的创造精神使他于19世纪20年代发明了一种被叫作"西洋景"（Diorama）的活动立体布景画。这是一种用灯光的变化产生各样效果的画片景色展览，用特殊的灯光效果展示全景图画有点类似今天的幻灯片。1822年，三十五岁的达盖尔在巴黎举办了一个名叫"西洋景"的展览，并引起了轰动。由于活动景画只能通过小孔短时间观看，因此如何使这种景画视觉永久固定并可用眼直接凭反光观看引起达盖尔的研究兴趣。在他从事这项工作时，他开始研发并试图发明一种不用刷子和油漆就能自动重现景象的机器，并开始寻找一种能够将影像固定下来的媒介，这也使他开启了研制照相机的尝试。为此，他进行了暗箱实验，专注于解决用光固定影像的问题，在此期间，他结识了实际上已掌握了摄影技术的尼埃普斯。

约瑟夫·尼塞福尔·尼埃普斯（Joseph Nicéphore Niépce，1765—1833），阳光摄影法的发明者，他也是达盖尔早期共同研究摄影术的合伙人之一。达盖尔摄影法的最终成功，得益于尼埃普斯19世纪20年代的研究。

尼埃普斯起初完全是从自己的职业特点出发，作为一名画家和印刷工匠的尼埃普斯希望可以发明一种技术，用光来代替平版粉笔作画。从印刷工艺看，虽然印刷术历史悠久，但19世纪之前东西方的印刷术都是凸版或凹版印刷，无论是凸版还是凹版都是将颜色或油墨直接印到纸上。19世纪初，平版印刷技术开始成为一种新的实用工艺，这一工艺引起了尼埃普斯的极大兴趣。1813年后，尼埃普斯致力于改进新的平版印刷技术，并希望可以发明一种技术，以实现用光替代平版粉笔作画。

1822年，尼埃普斯以玻璃板作为片基，上面涂以柏油（朱迪亚沥青）作为感光材料，然后将需要复制的版画平放其上，再在阳光下进行曝晒。由于版画已涂油，光线会因画上黑白不同而透射到柏油上，未被曝晒的部分经溶解去掉，观看时置于暗背景前，如此便可看到由浅灰色底和黑线组成的影像。1825年，尼埃普斯用金属板代替玻璃做承载感光材料或影像的片基，获得了可以直接用反光方式观看的固定影像。流传至今的金属板固定影像照片《牵马的孩子》（见图1-5）便是尼埃普斯1825年拍摄的。这幅照片是有确切年代可考的世界上第一张照片。但它仅仅是对一幅17世纪的荷兰版画的一种复制，真正捕捉外部世界并成功固定影像的，是尼埃普斯1827年拍摄的《窗外的风景》（见图1-6）。这幅作品是以锡合金板涂以柏油，放在尼埃普斯自制的照相机中，在他法国居所的阁楼上，对着窗外进行了长达8小时的曝光，然后在薰衣草油中将柏油溶解。柏油感光层中受光曝晒部分变硬，其他部分依据受光多少全部或部分溶解，从而使影像显现并永久固定下来。这幅16.5×20.3画面的金属正像照片，长久以来被认为是世界上第一张可以永久保存的照片。

尼埃普斯将自己这种以日光作用于感光柏油，从而达到将影像永久固定在玻璃或金属板上的方法命名为"阳光摄影法"（Heliography）。1827年，尼埃普斯曾在伦敦召开的英国科学家集会上介绍过这种方法，遗憾的是，尼埃普斯出于对他摄影发明技术保密的考虑，拒绝了英国皇家学会要求发明者将发明的一切细节公布于世的请求，从而使他失去了在英国皇家学会上展示其加工方法的机会，他的这项技术发明没有得到顺利推广。

如果说通过阳光摄影法固定下来的影像是对原始物象进行的自发性复制，那么，这种自发性其实是来自机械操作，而非源于感光材料的感光性。自尼埃普斯于1816年开始着手研究阳光摄影法以来，一直有两大难题无法解决。第一，他所使用的化学配方感光性能低，这就

意味着拍摄一张照片往往需要几个小时的曝光时间。面对大多景物，所获得的画面效果始终模糊不清，只能进行简单的识别，无法真实而精确地还原现实。第二，尼埃普斯所使用的设备，尤其是他的相机暗箱及所选择的镜片，都无法将影像精确地投射在暗箱内部。关于印相的研究他再没找到相应的解决办法。

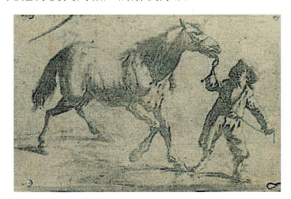

图1-5 《牵马的孩子》

1825年，约瑟夫·尼塞福尔·尼埃普斯

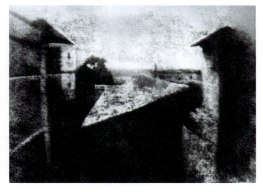

图1-6 《窗外的风景》

约1827年，约瑟夫·尼塞福尔·尼埃普斯

当达盖尔得知尼埃普斯的阳光摄影法之后，他开始与尼埃普斯通信，邀请尼埃普斯参观他的西洋镜布景。尼埃普斯为了顺利完成已经展开的研究，1829年终于同意达盖尔提出过的合作建议，共同发展和完善阳光摄影法。

合作之初，尼埃普斯否定了达盖尔用银盐做进一步实验的主张，继续坚持自己的研究方向，努力把相机暗箱里自然成像的锡板变成可用于大批量复制的模板。达盖尔则认为，研究工作的重点应符合公众的审美趣味，寻求企业化方式来经营他的相机暗箱操作技巧。这种境况一直持续到1833年尼埃普斯去世，阳光摄影法也没有在根本上得到改善。鉴于阳光摄影法曝光时间过于漫长、影像模糊不清的问题，达盖尔开始致力于研究成像更加快捷、更加精美、更加易于观看和保存的摄影方法。他放弃了阳光摄影法的可复制性特点，将重点放到呈现精确完美的影像上，并继续研究利用光线创造影像的技术问题。在他看来，只有依靠完美的影像效果，让人们可以用眼睛看到并记录下他们所处的这个时代，才是确保这种方法取得成功的唯一方式。

1835年春天，达盖尔发现了潜影的显影方法，成功迈出了摄影术发明的关键一步，并最终在1839年形成了一种成熟实用且可供销售的摄影工艺。显影方法的发现，使照相的过程变得快速准确、便捷可靠。达盖尔拍摄于1838年的作品《巴黎寺院街》，场面宏伟阔大，景物错落有致，虽然曝光时间需要数分钟之久，画面也很难留下人的行迹和身影，但在画面左下角还是拍摄到了正在擦鞋的人，这也是史上第一张拍摄有人的照片（见图1-7）。

达盖尔摄影法采用铜板作为影像的最终载体，使用光敏银层作为感光材料，有完整显影与定影工艺，比较全面地具备了现代摄影的基本特征。在今天看来，银版摄影方法相对简便、易行，具体过程是将铜板镀银抛光，使用前在暗箱中将银面罩在碘容器上，生成能感光的碘化银，将已光敏的板片在暗箱中放入照相机进行曝光。曝光后的板片放入盛有水银的暗箱中加热，汞蒸汽与板片上受光从碘化银中析出的银粒生成汞银合金影像，也就是显影。此后，将汞蒸汽熏蒸过的板片放入热食盐溶液中漂洗，未受光的碘化银与氯化钠作用失去感光

性能并溶解于水。于是由汞银合金组成的影像便可以永久固定于铜板基上面。银版摄影法拍摄的是直接正像，其影像品质极其优良，由于银粒细腻，整个影像精致细腻，层次丰富、充实。直至今日，其影调、层次悦目程度和经久不变的特性仍是其他摄影方法难以望其项背的。1837年达盖尔用银版法拍摄的《工作室一角》被认为是首次定影成功的金属银盐干板，并作为摄影术发明的凭证收藏于巴黎法国摄影家协会（见图1-8）。

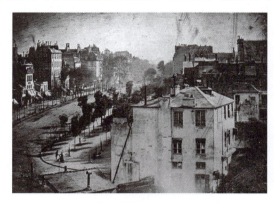

图1-7 《巴黎寺院街》，1838年，达盖尔　　　　图1-8 《工作室一角》，1837年，达盖尔

以达盖尔银版法为标志的摄影术的诞生，意义是显而易见的，它使人类第一次掌握了即时捕捉并永久固定、长期保存外界影像的能力。它开创了人类直接采取视觉沟通进行信息交流的一个新纪录，为以后视觉信息时代的来临奠定了第一块基石。同时，它也开辟了人类艺术的又一个领域，为建立一种超越语言、超越文化、超越民族与国家的全球化艺术打下了重要的基础。达盖尔因对摄影术的这种开创性贡献，赢得了"摄影之父"的荣誉称号。

1.2.2　卡罗式摄影法"负像-正像"的成像系统

1839年1月，当一篇关于达盖尔摄影法的报道从法国传来时，远在大洋彼岸的威廉·亨利·福克斯·塔尔博特（William Henry Fox Talbot，1800—1877）也在自己的庄园里研究他的摄影技术。塔尔博特出身于英国贵族，家境优渥，曾经在哈罗公学、剑桥三一学院接受过正统的教育。1821年，塔尔博特在剑桥毕业后游学欧洲大陆。塔尔博特不仅被选为英国皇家学会会员、皇家天文学会会员、英国科学促进会会员，而且在数学、光学、语言学等方面也都有很高的造诣，其一生出版过8本关于亚述楔形文字研究的专著。

其实，早在人们还着迷于相机暗箱底部形成浓缩的自然美景的时候，塔尔博特就已经开始打算尝试把这些稍纵即逝的影像固定下来，用他自己的话说"让大自然自己描绘自己"。1833年，塔尔博特在意大利科莫湖游览期间，努力尝试用投影描绘器（camera lucida，别名"明箱"）画速写，但屡次失败。原本透过棱镜看到的景色，在眼睛离开棱镜时，纸上却只留下令人失望的痕迹。于是，他想到了一种几年前曾经试验过的方法：将一个暗箱投射到聚焦点位于一块方形玻璃板上的透明图纸上，在这张纸上可以清晰地看到被投射的物体，并且能用铅笔精确地描摹下来（见图1-9）。尽管可以用铅笔将纸上印出的风景轮廓描绘下来，但仍然无法完美无缺地记录瞬间消失的美丽。此后一段时间内，塔尔博特开始尝试利用化学制剂的光学反应，构思一种可以在相机暗箱内看到永久成像的办法。

经过不断的努力与尝试，加上得益于他自身对新技术的密切关注，1834年，塔尔博特发

现了卤化银的光敏性和碘化钾、浓盐水对图像的定影作用,并用自己的方法获得了一些可以保存的树叶、羽毛等物体的纸质照片。从1835年夏天开始,塔尔博特使用特制的小型暗箱,经过几个小时的曝光,在纸上得到了不太清晰的、明暗颠倒的负像,并用食盐溶液对这些负像进行定影。然而,由于过多地专注于各种各样的光学实验和数学演算,直到1838年11月,他打算在英国皇家学会宣读与这个主题相关的论文时,才重新回到摄影方面的研究上。

塔尔博特所介绍的影像有两种:一种是通过光绘成像法获得的影像,就是将植物的叶片、花瓣或者蕾丝花边等直接放在具有感光性能的银盐纸上进行曝光,并利用黑色背景衬托用以表现物体形状的白色负像;另一种则是通过其特制的暗箱获得的影像,其中,有他的首批建筑照片——自己家的祖宅拉科克修道院的底片图像,其中包括一张邮票大小(3.4×2.8 cm)的花格窗的影像,上面的菱形窗格清晰可见,这是迄今为止发现的世界上第一张"底片"(见图1-10)。

图1-9 《梅尔齐别墅》,纸上明箱投影描绘,1833年,塔尔博特

图1-10 《拉科克修道院的花格窗》,1835年,塔尔博特

1839年1月末,达盖尔银版摄影法的出现使塔尔博特陷入进退两难的境地。塔尔博特先是将自己的研究成果报告给了英国皇家学会、皇家学院和法国科学院。表示希望优先注册达盖尔发明中两项最关键的技术,即相机暗箱中影像的显影和定影。与此同时,他也向伦敦的英国皇家学会介绍了自己的发明过程。虽然在2月份的时候他的发明也确实引起了一些人的兴趣,但是与达盖尔摄影法所获得的照片相比,塔尔博特的影像在纸质纹理的衬托下显得粗糙模糊,所以这种类似于"伦勃朗式"风格的影像就不那么让人感兴趣了。虽然在时间上,塔尔博特与达盖尔不分先后地完成了自己的发明创造。但是在当时达盖尔的银版摄影术已经达到了相当成熟的地步,而塔尔博特的摄影技术还有很大的进步空间。

在这期间,对塔尔博特的卡罗式摄影法的进步起到最大帮助的是同样来自英国的天文学家和物理学家约翰·赫谢尔(John Herschel)。他早在1819年,便发现了苏打水(硫代硫酸钠)里的低亚硫酸可以溶解银盐,这就解决了银盐定影的问题,同时能够极大地提高成像效果。当他得知塔尔博特和达盖尔均用银盐进行定影之后,便无私地将自己的发现告诉给了他们。这对卡罗式摄影法图像模糊问题的改善提供了巨大的帮助,如塔尔博特刊登在自己创办的《自然的笔》中的一幅作品《开着的门》,就是利用卡罗式摄影法获得的一张非常出色的摄影照片,甚至因其非凡的色调范围和极具真实感的质地,被英国报纸赞誉为"制作精良,令手工作品

大为逊色"（见图 1-11）。此外，赫谢尔还建议塔尔博特将"光绘"（photogenic drawing）改称"摄影"（photography），并命名了"负像 / 底片"（negative）与"正像 / 正片"（positive）这两个卡罗式摄影法的基础名词，并沿用至今。

图1-11　《开着的门》，1843 年，塔尔博特

　　另外，还有一个制约塔尔博特拍摄的不利因素，就是曝光时间太长。这一问题，在 1840 年的秋天，被塔尔博特用显现潜影的方法顺利解决，照片在曝光后的平板或纸板上经过化学试剂的处理，可以看到原本看不见的影像。这一发现，大大减少了他的摄影术的曝光时间。在晴朗的天气里，原本需要约半个小时的曝光时间被大大缩短到了 30 秒，从而能够更快地拍摄肖像，也拓宽了拍摄对象与氛围效果的选择范围。

　　1841 年 2 月 8 日，塔尔博特正式在英国申请卡罗式摄影法的专利，也被称为"塔尔博特摄影法"。批评家们甚至一度认为塔尔博特的摄影法是 1841 年至 1851 年最先进的摄影技术，即使是在达盖尔摄影法广受追捧的法国，艺术家们也对卡罗式摄影法表现出了浓厚的兴趣。在他们看来，纸基处理能够为他们拍摄时提供更多的选择，使其能够拍出更能表达情感的照片。运用达盖尔摄影法的摄影师只需对景色、姿势和照明做出美学判断，然后运用卡罗式摄影法的摄影师还可通过用同一底片印制出一系列照片，并不断对其进行新的诠释。例如，通过调整调色定影液和感光剂，以及选择不同的相纸，可以对照片的色调和色彩进行相应的美学处理，而对底片（或照片）的修饰可能会改变其外观。此时，纸基处理工艺使人们回想起了传统的蚀刻画和雕版印刷技术。因此，卡罗式摄影法在将摄影作为创作追求的人群中有着更大的吸引力。

1.2.3　两种摄影法的不同特质与运用表现

　　从摄影术发明的原点，达盖尔和塔尔博特分别走向了两种不同的道路。从工艺角度来看，卡罗式摄影法是一种与达盖尔摄影法直接拍摄然后获得一个唯一的正像截然不同的"负像—正像"成像系统。卡罗式摄影法旨在利用硝酸银和碘化钾，将一张半透明的纸光敏化，曝光后在硝酸银和酸溶液中显影，再用大苏打水定影，得到一张负像（底片），然后制作一张相纸，先将纸浸在盐水中，再涂上氯化银溶液，干燥后使用，最后将负像（底片）与相纸紧密接触晒制，洗印成正像（照片）。因此，在摄影工艺上，达盖尔摄影法和卡罗式摄影法是两种截然不同的摄影术。

此外，在摄影术诞生的初期，两种摄影法的影像质量和操作也存在着巨大的差异。达盖尔银版摄影法以其影像质量高和实现形式的准确性为支撑。达盖尔银版照片的影像由细微的银盐颗粒组成，轻微的摩擦就可能使其受到损坏，但通过达盖尔摄影法所得到的影像质量优良且不易褪色，虽然这个脆弱的影像最大尺寸仅为20×15厘米（整个版面尺寸），但是达盖尔银版照片可以呈现出非凡的精确度和清晰度，尤其是质量如此优良的影像完全是在没有人工干预的情况下自然生成的，其绝对真实性能够给观众留下深刻的印象。这种冷冰冰的精确度，作为一种衡量的标准，准确地说明了达盖尔银版照片的特点，达盖尔摄影法以压倒性优势胜过了之前所有已知的成像方法。并且，达盖尔对自己的摄影技术进行了全方位的公开，从而使该摄影法可以在除英国以外的任何地方自由使用，这对达盖尔摄影法的推广起到了积极的作用。再加上那些追捧达盖尔摄影法的摄影爱好者对它作出的迅速改进和完善，特别是在肖像拍摄领域的推动，使达盖尔摄影法进一步走向成功。

反观塔尔博特的卡罗式摄影法，不但操作十分困难，加上技术存在相当大程度的保密，因此摄影师拍摄的照片质量也参差不齐。此外，纸质材料易破损，不利于长期保存，同时还容易褪色，再加上该摄影方法因为受到专利限制而无法得到推广，所以仅有少数英国人使用。另外，因为申请许可证价格昂贵，且对申请的结果仍然不能十分确定，最终让人望而却步。因而在摄影术诞生之初，达盖尔摄影法的流行程度要远远大于卡罗式摄影法。

最后，这两种摄影法在同时期除了所获得的关注度不同外，对后世摄影技术发展的影响力也不尽相同。现在看来，在摄影术发明的早期，达盖尔的银版照片是一种非常特殊的影像，从对它的介绍和使用角度来看，事实上，与我们今天所认识的摄影存在很大的差异。达盖尔摄影法这种拍摄一次只能得到一张图片的"唯一性"非常符合法国、英国等欧洲国家的绘画传统。这不但没有给后续商业肖像摄影等带来困扰，反而十分契合许多由画师转行而来的摄影师的心理习惯，因此，达盖尔摄影法已经远远超越了国界。

塔尔博特的摄影法虽然在当时的流行程度和使用范围都无法与达盖尔摄影法相比。然而，其潜在优势是建立了一个全新的摄像系统，可以将最初生成的负片作为底版，从而进行大量复制，这也是我们今天所熟悉的摄影。拥护塔尔博特摄影法的人认为将有望拥有一个伟大的未来。塔尔博特在自己摄影技术的发展空间上的认知同样极为透彻，他似乎很早就意识到了"负像—正像"成像方法的巨大潜力。这从塔尔博特自己开办的洗印厂和摄影手工书就可以看出他对自己摄影技术的信心。1844年至1846年，塔尔博特出版了世界上第一本摄影"手工书"——《自然的画笔》，用来解释说明摄影的多种用途，例如，可用于记录艺术品、翻拍画作等。虽然他的经营最后以失败告终，但还是有人在法国里尔市利用卡罗式摄影法开办洗印厂，为摄影师洗印照片。这种早期的照片洗印厂，也成为后来柯达（Kodak）、富士（Fujifilm）等公司摄影洗印工业连锁化的雏形。

1.3 摄影的其他发展

在19世纪初期，人类对于光学现象的兴趣与关注，促使很多人从事光学现象相关的研究与实验。事实上，相关技术的探索早在1828年就已经由法国艺术家赫拉克勒斯·弗洛伦斯（Hercules Florence）进行过。在他跟随俄罗斯探险队到达巴西内陆的时候，就开始尝试使用

感光纸和银盐物质来描绘制作影像。并且，将他的绘画制作过程叫作摄影，这也是人类第一次使用"摄影"这个词汇。此外，在纸基照片的早期发展中，除塔尔博特公布的卡罗式摄影法外，在法国同样有着一些为了纸基照片的发展与进步不懈努力的人。

1.3.1　早期摄影术的其他发展

伊波利特·贝亚尔（Hippolyte Bayard，1807—1887），法国的一位财政部官员。贝亚尔从1838年就开始研究用光作素描的技术。1839年，受阿拉戈当年1月7日发表的关于摄影术发明情况报告的启发，2月贝亚尔对自己的研究做了相当大的改进，并将此成果向众多友人展示。3月20日，贝亚尔成功地进行了一次曝光时间长达1小时的摄影实验，并得到了正像。5月20日，贝亚尔向阿拉戈汇报了这一成果。但是，令阿拉戈为难的是，他已在此前对达盖尔作出了帮他申请专利的承诺。阿拉戈给了贝亚尔600法郎，要求他对外暂不公开自己的发明，好继续改善自己的发明。

1839年6月，贝亚尔制作并展出了一些光绘照片和在相机里曝光的直接正像纸质照片。他所拍摄的这些作品正值塔尔博特摄影术的消息传到法国后不久，又在8月份官方公布达盖尔摄影法之前。到了1839年秋天，在确认达盖尔胜利的同时，贝亚尔转向了1839年被预审制度遗弃的艺术科学院，该机构十分诚恳地想在当年11月介绍贝亚尔的研究成果。贝亚尔试图按照艺术家们的使用习惯强调用纸张制作照片的优势，迫于各种原因，贝亚尔的发明远离了公众的视线。1840年，贝亚尔采用直接纸基正像的方法用3张规格不同的正片拍摄了同一主题，制作了一张自己扮成自杀者的照片（见图1-12），以此表达自己遭受不公的强烈不满，这张照片标志着贝亚尔放弃了自己独创的摄影方法。贝亚尔从来没有真正公布过他的发明，但是回溯整部摄影史，他完全有资格与尼埃普斯一道，成为在法国使用纸张作为媒介材料的摄影发明者之一并得到认可。对于贝亚尔来说，他没有放弃摄影，依然实践着与达盖尔和塔尔博特不同的摄影方法。

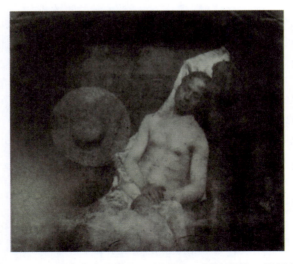

图1-12　《溺水者自画像》，1840年，伊波利特·贝亚尔

1.3.2 工艺进步与实用期的到来

摄影本身具备的强大的记录功能，使得照片在摄影术诞生后迅速成为了手绘作品的最佳替代品。相较手绘作品而言，照片能够更加精准地描述细节，而且制作成本更低。这在满足大众审美需求的同时，也满足了中产阶级对教育娱乐形象的渴望。虽然1839年出现的两项摄影技术明确标志着摄影时代的到来，但是早期的摄影技术并不完善，从感光材料到定影技术都有着很大的进步空间。在19世纪，人们坚持不懈地致力于改进摄影的工艺、拓展摄影的功能，激起了更多人参与到探索摄影技术的研究当中。值得注意的是，直到数字影像产生前，摄影技术的发展都是在以威廉·亨利·福克斯·塔尔博特的卡罗式摄影法为摄影实质的基础上建立起来的。

路易·德西雷·布朗卡尔·埃夫拉尔（Louis Désiré Blanquart Évrard），卡罗式摄影法的一位积极推进者。由于当时法国不愿购买卡罗式摄影法的使用权，虽然1843年塔尔博特曾亲赴法国推广卡罗式摄影法，但这一计划最终以失败告终。直到1847年，埃夫拉尔宣布在塔尔博特发明的基础之上，发明了一种对纸基照片处理的新工艺。这是一种通过将纸张整个浸泡在碘化钾和硝酸盐溶液当中，使纸张底片上的化学物质更加均匀地渗透到整个纸张当中的方法，而不是像塔尔博特最初那样用刷子将化学溶液刷在纸张的表面。他的这种方法在底片仍湿润的情况下进行曝光，对成品影像的色调有了极大的提升。

为了改善纸基照片缺乏清晰度和容易褪色的两个严重问题，当时的摄影人尝试了多种方法。其中一种以玻璃代替不光滑纸质底片的尝试取得了突出的进展。这项技术最初见于埃布尔·尼埃普斯·德·圣·维克多（Abel Niepce de Saint-Victor）1847年在法国发表的一项名为"蛋清玻璃负片的新工艺"的文章中。他的这项技术是在光滑的玻璃表面涂上鸡蛋清，晾干后刷上碘化钾感光剂，曝光后再用硝酸银溶液浸泡，此后用五倍子酸和邻苯三酚酸混合溶液冲洗显影。这种涂有蛋清的玻璃板性能相当稳定，即便曝光后放置两周再显影，效果也不会受到太大影响。此外，这种玻璃负片的影调和颗粒度远胜以前的碘化银纸负片，为此，埃布尔·尼埃普斯取得了"蛋清玻璃"（Albumen on Glass）摄影法的专利权。

在使用玻璃底片取得成功之后，摄影进入了火棉胶湿版时代。1850年，英国伦敦的雕刻家、业余摄影爱好者弗雷德里克·斯科特·阿彻（Frederick Scott Archer），开始尝试使用一种化学名为硝化纤维的火棉新材料制作玻璃底片。1851年3月实验成功后，阿彻将这种蛋清替代物发表在了《克密斯特》杂志上。他的这种方法首先将碘化钾混进火棉胶，形成混合液，再将混合液倾倒在稍微倾斜的玻璃板上，使火棉胶能够均匀地扩散到玻璃表面，再将玻璃浸入硝酸银溶液里形成感光性玻璃板，最后装入照相机进行拍摄。需要注意的是，拍摄后的底片需要立即放进硫化铁溶液中显影，然后用次亚硫酸或氯化钾溶液定影。所有过程必须在火棉胶负片干燥之前完成，因为火棉胶越干燥，感光度就越低，而且火棉胶干燥后不溶于水，无法进行显影和定影，因此，后人称这种方法为湿版摄影法（wet plate process）或火棉胶法（wet collodion method）。

与其他工艺相比，火棉胶湿版法的出现大大提高了底片的光敏度，使曝时间缩短至30秒左右。这种湿版摄影法最大的一个问题就是太过笨拙，走到哪里都需要随身携带一个暗房，以便在使用每一块玻璃板之前对其进行光敏化，并且确保能够在拍摄之后迅速冲洗出底片。与此同时，火棉胶技术的出现开启了全球范围内商业肖像摄影、风景图片出版和摄影爱好者

创作发展的新纪元，并引出了大量与摄影相关的产业。

1.3.3 明胶干版让速拍成为可能

1855 年，物理学教授陶配诺（J. M. Taupenot）在蛋清玻璃摄影法的启发之下，尝试在火棉胶涂层的表面再涂一层蛋清对火棉胶进行保湿。这种方法的优点是，这样的底板可以晾干后储存，但缺点也同样明显，它的感光度太低，曝光时间太久，而且其技术难度很高，需要严格按照陶配诺的操作步骤进行才能得到理想的结果。

此后，人们用脱水蜂蜜等物质替代蛋清等对其进行了种种改进，也都得到了很好的效果。其中，吕赛尔（Charls Russell）发明的方法最为突出，他在原有的碘化银里加入了鞣酸。这不仅大大提高了感光涂层的光敏度，还可以延长感光板的保存时间。使用这样制作出来的感光板，根据不同的光线，最多需要两分钟，最少只需要 35 秒的曝光时间就可以拍摄一张照片。该方法在 1861 年发布后，又被人们在使用中不断地完善。1864 年，英国人赛斯（B. J. Seyce）和博尔敦（W. B. Bolton）发明出了溴化银干版火棉胶乳剂，他们把硝酸银直接加入溴化碘火棉胶中，这种方法更加简单，感光板的感光度也再一次提高。

虽然人们对火棉胶做了许多的改进，但是感光度较低的问题还是没有得到彻底的解决，数十秒的曝光时间，对于拍摄运动中的物体还是十分困难。1868 年，哈里森（W•H•Harrison）基于明胶的特性，首先提出使用明胶替代火棉胶的构想。1871 年 9 月，英国的一位医生玛多克斯（Richard Leach Maddox）在《英国摄影》杂志上介绍了自己的研究成果，他在明胶中加入溴化银，加热后趁热涂布到玻璃板上，由此制作出了明胶干版。这种方法可以在玻璃板表面附着上一层乳剂膜，这层乳剂膜不但不会减弱感光板的透明度，反而可以使感光板的光敏度大大提高，他的这项研究成果也为现代感光材料的生产打下了基础。

1878 年，英国人贝内特（Charles Bennett）又在马多克斯加热时间的基础上做了进一步延长，这样可使乳剂光敏度得到更大的提高。用通过这种方法制作出来的干版拍照，不仅影像质量好、性能稳定，而且良好的感光度使其在室外曝光时甚至只需要 1/25 秒。这一发明为摄影的快速曝光打开了大门，也为现代工业化生产感光材料创造了条件。

思考题

1. 摄影术诞生于19世纪30年代，在当时都具备了哪些必然条件？
2. 摄影术诞生初期都历经了哪些前期探索？这些探索对后来的摄影发展都有哪些影响？
3. 达盖尔摄影法与塔尔博特摄影法的异同点与影响主要体现在哪些方面？
4. 请结合本章内容，谈一下照相工艺的进步发展有哪些价值和意义。

第 2 章

摄影初创期的美与真

1.了解摄影诞生初期，技术改进对摄影发展的重大影响。
2.掌握摄影初期在不同领域的表现成果，以及对人类社会生活各个方面的影响。

19世纪中叶，工业革命的成功促使西方社会市场经济的发展趋于成熟。西方社会也正在经历着都市化与产业化的过程，大量的农村人口开始向都市转移、集中。为了解决人口集中涌入城市所带来的社会问题和潜在的社会危机，许多西方国家的城市大都进行了大规模的改造，城市面貌随之焕然一新，产业结构也同时发生了巨大改变。城市的迅猛发展，资产阶级和市民阶层的大量涌现，使追求新技术和新体验成为时尚，摄影术逐渐渗透西方社会生活各个方面。

与其他科技工艺不同，摄影从诞生之初就具有很强的国际性。1839年9月，达盖尔摄影法被公布仅一个月之后，摄影术便传入美国，到年底，整个欧洲都在仿效这种令人兴奋的技术，就连当时被认为相对落后的亚洲，也很快接受了这种特殊的技艺。达盖尔所发行的摄影手册被翻译成多国文字广泛流传，许多艺术家、旅行家、文学工作者、记者、科学家纷纷加入摄影行列。以至于在摄影术诞生的第一个10年，它就成为了整个世界的时尚。

钟情摄影的人们，一边努力改进和完善摄影方法，一边用心试探和摸索摄影在不同领域的潜力。受制于早期摄影设备的不完善，此时的摄影师大都以真实再现世界为终极目标。整体来说，这些早期的写实摄影仍然可以分为几个极具个性的不同类别，例如，肖像摄影、自然风光摄影、战争与冲突摄影等。

2.1 肖像摄影的审美满足与人性的表达

摄影术的出现，首先在肖像制作领域发挥了不可代替的作用。摄影在诞生后的第一个10年，实际上还是依靠达盖尔银版摄影法以制作商业肖像为支撑的一个行业。阿拉戈就曾预测到达盖尔银版摄影法的实用性，如果该摄影法没有技术上的限制，在可能的情况下应该会逐步地形成一项产业并最终使摄影得到普及与推广。应用于私人领域的肖像摄影，几个月之内就对摄影术的传播产生了一定作用，并且推动了达盖尔银版摄影法的曝光时间的改善。1841年，维也纳大学的匈牙利籍数学家约瑟夫·佩兹瓦尔（Joseph Petzval）制作了一支镜头，它的通光量是达盖尔相机所用镜头的16倍。在顶层有玻璃天棚的建筑物中，当天气晴朗时，在尽量避免小幅度移动的前提下，用1分钟的曝光时间即可拍摄人物肖像。直到此时，达盖尔银版摄影法才真正得以适用于商业经营。

事实上，在19世纪40年代，使用达盖尔银版摄影法拍摄肖像就已经成为潮流。1842年，在摄影工作室拍摄一张照片需要花费10—50法郎不等。19世纪40年代后期，人们已经渐渐接受达盖尔银版摄影法制作的肖像照片，受众群体也超越了单一的资产阶级。达盖尔银版肖像照片在摄影中占据了主导地位，迅速成为日常消费品，并且开始将人物肖像与家具、物品相结合，达盖尔银版摄影法逐渐发展成用于室内摄影。在这期间，既没有引起任何有关美学

方面的争论，也少有有关技术说明方面的专门出版物。一开始，工作室的门面、橱窗也不存在任何形式的照片展示，当然，广告宣传就更加无从谈起了。直到19世纪40年代末，才拉开了摄影的新序幕，1851年，火棉胶法（collodion process）的出现使这一切都发生了改变，并使肖像摄影开始在欧洲大陆上迅速发展起来。

随后的几年内，在法国和英国，摄影技术史无前例地跨入了文化主体行列，甚至成为艺术的竞争对手。此时，无论哪种材质，不管是金属、玻璃还是纸张，都为人们都提供了拍摄肖像的机会，尤其是对于那些新兴富裕和无力承担油画肖像的人来说。在当时，这些影像让很多人开始意识到自我，意识到他们在社会中所处的地位。

2.1.1 肖像摄影的功利性与大众审美

19世纪五六十年代，名片肖像摄影成为当时的时尚。名片本是人们进行社会交往的一种工具，在摄影术诞生之前，持有者仅仅是在名片上印上姓名、身份和住址来充当联络卡。随着火棉胶湿版工艺的出现，纸基肖像作品不仅使摄影成本大大降低，还实现了通过一张底片冲印出多张照片的愿望。在欧洲和美国，摄影师似乎都积极地给出自己的建议和方法，致力于建立一种规范的摄影流程和审美标准，用于用肖像卡片代替传统的联络卡，或者在执照、护照、入场券和其他具有社交功能的文件上贴上照片。

安德烈·阿道夫·迪斯德里（Andre Adolphe Disderi，1819—1889）作为肖像和风光摄影师，一直积极致力于改善摄影技术流程和建立一套摄影的审美准则。1854年，他为名片格式肖像申请了专利，这种形式的照片规格为3.5×2.5英寸，被装裱在一张比照片稍大的卡片上。在拍摄时，拍摄者使用特制的可转动底版的装置对同一个场景进行8次曝光，这种相机装有4支镜头和1个横纵隔膜，相机的每个镜头都有自己的调焦旋钮，有的甚至每个镜头的焦距也都各不相同，可以同时拍摄从全身到近距离的特写。拍摄时，并不要求被摄者每个姿势都保持一致，这样出现在画面中的人物姿势才会更加放松、自然。照片拍好后，将底版印成相片，裁切好后贴在印有姓名、通信方式、地址等个人信息的卡片上，就成了"名片肖像"（见图2-1）。

迪斯德里发明的名片肖像，首先在法国流行起来。1859年，拿破仑三世率领军队去往意大利的途中，路过迪斯德里的照相馆时，拍摄了几套名片肖像。拿破仑三世是迪斯德里接待的最高贵的顾客，这一举动也为迪斯德里的照相馆做了最好的宣传。法国人纷纷效仿拿破仑三世，来到迪斯德里的照相馆拍照，不仅宣扬了迪斯德里照相馆的声名，也为名片式肖像摄影在法国迅速流行起来起到了巨大的推动作用。1861年，迪斯德里照相馆拥有90名员工，每天制作2000多张照片。此时，摄影的乐趣似乎不在于摄影家本身，而在于被摄者。拍照逐渐成为人们生活中一种娱乐休闲的方式。

名片肖像到19世纪50年代末已渐渐风靡欧美，这不仅为商业人像摄影创造了丰厚利润，也让更多的人加入摄影大军。有资料表明，仅1850年，美国拍摄人像照片的费用就高达800万~1200万美元。随着格式肖像摄影的流行，很多以著名艺术作品、广为人知的纪念碑、名人肖像和打扮时髦的妇女为主题的名片格式摄影作品在市场上涌现。名片肖像在市场上的广泛流行，已经超过了它一开始仅仅被用来记录美好时光的意义，开始对名片肖像摄影师的职业生涯产生影响。

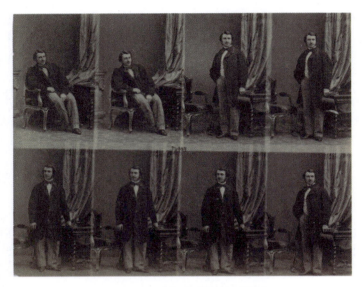

图2-1　迪斯德里拍摄的名片肖像

1857年，名片肖像摄影传到英国，但在当时并未引起轰动。直到1860年5月，梅奥尔（Mayall）制作并发售了一套含有14幅英国皇族名人的名片肖像集，3个月后，这些名片肖像刊登在王室的相片簿上，后来名片肖像流行到全国各地。在英国不仅率先出现了名片肖像热，同时也引发了收集名人或友人名片摄影集的风潮（见图2-2）。

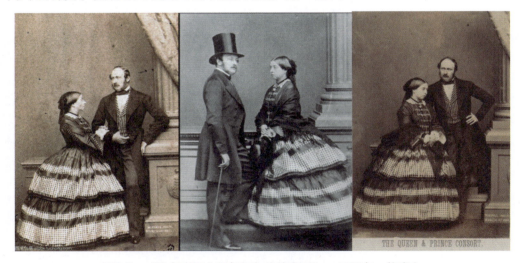

图2-2　《维多利亚女王与阿尔伯特亲王》，1860年，梅奥尔

卡米尔·西尔维（Camille Silvy，1834—1910），一位很有艺术品位的法国摄影师。他首次采用多张负片拼贴，同时以局部描绘、剪裁等多种手法进行画面修正，以期达到最佳的视觉效果。1859年，在他装修豪华的伦敦住所成立了摄影工作室，工作内容主要是为上流社会的客户拍照。他擅长运用镜子反射柔和的光线来制造画面笼罩在豪华氛围中的艺术肖像，通常被拍摄对象需要坐在若干面镜子前面，通过从镜子前、后两端反射的光线来突出被拍摄者的服饰和发型（见图2-3、图2-4）。

图2-3 《装扮成真理女神的莱斯利夫人》，1861年，卡米尔·西尔维　　图2-4 《男子肖像》，1865年，卡米尔·西尔维

名片肖像摄影作品一度取代了石版画和雕版画这两种曾被广泛用来推广女性肖像和时髦穿着的肖像形式。法国和英国的王室都许可王室成员的名片格式肖像在市场销售，名片肖像被人们用来广泛收藏和交换，由此促进了影集相册的诞生。很多装饰华丽的相册和相框被生产出来，以满足人们对这种美好东西的追求。这一收藏热甚至得到了维多利亚女王的提倡，她本人收藏了100多幅欧洲王室成员和名人的名片格式肖像。英国王室同样热衷于摄影，他们不仅雇用摄影师为他们拍摄大量照片，还购买了大量风光摄影作品，并将摄影作品作为国礼赠送。阿尔伯特亲王逝世后，他和维多利亚女王的合影售出了7万幅。

无论外部世界是多么奇妙，作为有情生物最有诱惑力的始终是人类自身。名片肖像摄影热潮在19世纪中期盛极一时，许多人带着名片、照片走亲访友。它的出现不仅带来了社会风尚的变化，摄影术诞生后，在欧美掀起的这股"肖像热"也促使摄影进入商业主流。在欧洲、美国各大都市都有许多公开服务的照相馆。甚至在俄国、日本乃至中国也都设立了这类面向公众的照相馆。

在中国，当时的两广总督耆英（1787—1858）可以说是中国第一位为了交换照片而去拍照的官员。耆英被称为"中国第一个外交官"，他长期周旋于西方各国外交官之间，由于外交活动的需要，耆英成为已知的第一位拍摄肖像照片的中国人（见图2-5）。

中国上层官员对于摄影的喜好，很快吸引了各国摄影师到中国成立摄影工作室。弥尔顿·米勒（Milton Miller，1830—1899），美国摄影师，曾在美国旧金山和日本经营摄影工作室。他1861年来到中国，主要在香港、澳门、广州、上海等地以拍摄中国人的日常生活为主。米勒的技术精湛，注意引导被摄者在放松的状态下完成拍摄，成为19世纪拍摄中国人物最重要的西方摄影师之一。值得注意的是，米勒作品中的某些中国人应该只是摄影师雇来的模特，而非他们的衣着及环境所呈现出来的身份（见图2-6）。

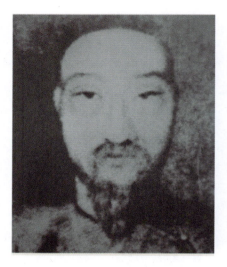
图2-5 《耆英像》，1844年，埃及尔

图2-6 《"鞑靼"将军原配夫人像》，1860—1863年，弥尔顿·米勒摄

相比早期高质量的人像摄影作品，名片肖像时期的作品在艺术质量上大大下降，这时候的人像摄影千篇一律，人物的面部表情呆滞、缺乏生气，姿态也浮夸不已。有些大资产阶级或某些社会上层人士为了表现自己非同寻常的社会身份和地位，要求摄影家提供各式各样的背景和道具，并在这些背景和道具的帮衬下，摆出与其身份相符的姿势。或许是公众对名片肖像的泛滥产生了淡漠，来势迅猛的名片肖像热开始衰退，随即被更加新颖的立体摄影、卡比尼式摄影等取代。

事实上，早在1832年摄影技术诞生之前，英国著名物理学家查尔斯·维茨顿（Charles Wheatstone）就发明了立体镜。这个设备的原理是通过镜子来查看两张叠加的图片，这两张图片是按照单眼查看的效果绘制的，但通过立体镜查看器看到的是一幅独立的三维影像。

立体照片的发明原理是利用当人眼看一个给定的事物时，由两眼看到的稍有差别的影像在大脑里被组合起来，形成透视上的纵深感的视觉概念。总的来说，立体照片由一对影像组成，它是由两个稍微错开的镜头拍摄而得到的照片。通过维茨顿发明的称为立体镜的装置观看这组照片时，左眼看到左边的照片，右眼看到右边的照片。当调节合适时，两眼所看到的照片便汇合成一个立体影像。前景中的物体非常突出，后面的物体似乎相距很远，可以使人从二维图像中获得三维纵深的幻觉（见图2-7）。

立体照片出售时通常带有编号，因此消费者可以轻松地购买与特定主题相关的一系列视图。摄影师的拍摄视角会尽量选择高点，强调三维效果。一些照片可能令人印象深刻，即使是严肃的主题，例如，内战期间拍摄的非常残酷的场景，也被捕捉为立体图像。

19世纪50年代，这种并排印刷的图像在当时创造了数以百万计的销量，立体摄影风靡一时，成功地弥补了商业摄影在名片肖像黯然退出后的市场。人们通过这个可以带来极大的视觉满足感的装置来观看、了解并想象其他人的生活境况，可以说是人类最早的一种对虚拟现实的视觉体验。渐渐地，立体摄影以其特有的方式渗入大众生活的各个方面，成为19世纪西方社会民众生活的一部分。

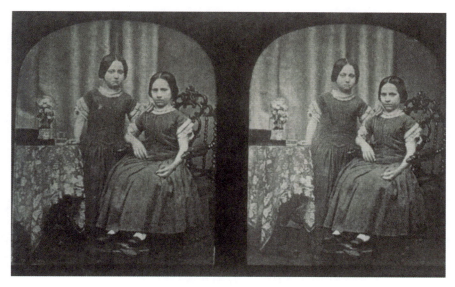

图2-7　立体照片，1853年

商业利益永远是推动商品推陈出新的动力，在名片式肖像摄影热潮退去的同时，1866年，英国伦敦出现了一种装饰精美的肖像摄影式样。这种摄影作品可以摆放在时下流行的五斗式橱柜或案头，大小为5×4.5英寸。因其摆放位置而得名cabinet photograph，中文常译为"卡比尼肖像摄影"或"柜式肖像摄影"。卡比尼肖像摄影一经诞生就受到了欧美各国的欢迎，摄影馆纷纷改而从事卡比尼肖像的拍摄，这更加速了名片肖像摄影的衰落。

在卡比尼肖像摄影流行的后期，将原本的5×4.5英寸定型为6×4英寸标准规格，经过调整的尺寸更加合适、观感更加舒适，适合展示个人姿态。之后再装裱在6.5×4.5英寸的硬纸卡上，底部留边用于摄影家或照相馆署名，既美观又为自己的照相馆做了很好的宣传，这一摄影样式一直到第一次世界大战后才逐渐式微。

2.1.2　肖像摄影刻画式流露出的人性

长期受艺术熏陶的人们认为肖像不仅能记录人物的外貌特征，还能够揭示人物的内在性格。随着肖像摄影的普及与发展，人们对肖像摄影的追求也不只是单纯地停留在外形相似那么简单。很多文章都在论述一个观念："肖像应该超越记录人物外表而上升到揭示人物内心和灵魂的高度。"摄影为肖像提供全新的载体和媒介，自然成为了肖像艺术的延伸。

伴随着摄影技术的不断进步，普通大众开始接触相机并能在一定程度上进行使用，这对商业肖像摄影形成了一定的冲击。更重要的是，很多摄影师在摄影作品的审美和表现力上逐渐显现出疲软，很长时间没有具有更高艺术性的作品诞生。受种种条件的影响，摄影爱好者探索肖像摄影的个性表现与艺术价值就成了除技术以外的又一个摄影探索的新热潮。

这一时期吸引了一大批摄影师，如19世纪50年代的大卫·奥克塔维尼斯·希尔（David Octavius Hill）和罗伯特·亚当森（Robert Adamson）、费利克斯·纳达尔（Félix Nadar），特别是60年代的茱莉亚·玛格丽特·卡梅隆（Julia Margaret Cameron）夫人的加入，使肖像摄影派生出的一个新分支——"艺术人像摄影"得以构建完成。在他们看来，肖像摄影不仅是

人物性格的反映，作为艺术品还起到文化传播的重要作用。

大卫·奥克塔维厄斯·希尔（David Octavius Hill，1802—1870）和罗伯特·亚当森（Robert Adamson，1821—1848）是那一时期具有代表性的肖像摄影师。希尔出生在佩思郡的一个出版商和书商之家，早年学习石版画，后来成为了一名苏格兰乡村画家。1821年，希尔首次出版了以苏格兰风光为主题的《佩思郡风光速写》石版画合集。作为一名画家，希尔并不算才华横溢，但他却在爱丁堡的文化生活中扮演了重要角色，也为他以后创作卡罗式摄影作品奠定了艺术基础。

希尔与亚当森的相识缘起于苏格兰的教会大分裂运动。1843年5月，约占教会总体人数1/3的450名苏格兰牧师从英格兰教会集体分裂。作为参与此次运动的希尔由此产生灵感，起初计划绘制一幅参与该运动的牧师肖像来作为纪念，不久在6月份结识了罗伯特·亚当森。从亚当森那里，希尔了解到卡罗式摄影法，决定采用该摄影技术为450名参加教会大分裂运动的人们制作肖像以纪念这次运动，这也是首次用人像摄影的方式记录一次具有重大意义的当代事件。1843年，两人在爱丁堡的卡尔顿山上成立了一家摄影工作室，开始正式合作。

他们的合作十分默契，两人各施所长，互为补充。在他们合作的过程中，希尔负责画面构图、布光和人物造型，工程师出身的亚当森则主要在技术方面给予支持，负责操控曝光、冲洗和印制方面的工作。随着二人合作的进一步深入，他们开始采用卡罗式摄影法拍摄各种事物，包括人物和风景，而这些早已超越了制作肖像纪念苏格兰教会分裂运动的初衷。

从1843年至1848年，短短的5年内二人合作创作了2500多幅卡罗式摄影作品，且全部取材于苏格兰地区。他们的肖像作品有着强烈的色调对比，又有几分精神蕴含其中，看起来有点类似于伦勃朗的肖像画。具体来看，二人合作期间所取得的成功一方面体现在希尔积极地为自己的作品组织布景，此外，亚当森还创造了一种深远的内在摄影风格，这是一种溶解了物质的细节，并且戏剧性地表现了黑暗中光照的效果。更重要的是，他们善于运用光效来表达人物的内心情感。在他们的作品中，通常采用深色背景用以烘托明亮的主体，使画面中的人物显得更为生动、突出，加上对自然光线的运用，人物犹如光的创造物一般在黑暗中浮现，如作品《格林小姐，礼服和首饰》（见图2-8），以及《查尔默斯小姐和她的兄弟》（见图2-9）。他们的肖像作品展示了19世纪艺术家的使命感和丰富的创造力，在摄影发展的下一阶段中，人像摄影很大程度上成为了一种有关衣服的装饰和优良的织物展示的载体，相比这种向外展示的风格，希尔和亚当森体现的是一种内在的形式。

不幸的是，在之后的时间里，希尔发现很多底片都出现了褪色的情况。1848年，亚当森去世，对希尔来说，摄影的一切似乎都变得不再有吸引力。后来，里希尔也同另外的合作者尝试火棉胶湿版摄影，但均以失败告终。希尔决定重新拾起画笔，继续创作教会分裂运动纪念画，直至1866年彻底完成（见图2-10）。

费利克斯·纳达尔（Félix Nadar，1820—1910），真名加斯帕德·费利克斯·图尔纳雄（Gaspard Felix Tournachon），法国人，出生在一个印刷出版商家族。年轻时纳达尔就对政治、文学和科学等各个领域有很多大胆的想法并表现出了浓厚的兴趣。在医学院学习之后，转向学习新闻，最初写戏剧评论，后来写一些文学作品。1848年他放弃了写作，参加了波兰反对外来入侵的起义运动，被俘后被遣送回巴黎。随后一段时间，他开始绘制新闻插图，以漫画的形式绘制了很多有名的政治人物和文学人物，并被讽刺时政的媒体采用。纳达尔这段时间的作品收集在他的石版画作品《纳达尔的众神像》中，曾在19世纪50年代发表过两次，并

因此声名鹊起，更重要的是，在这个阶段中他接触到了摄影。

图2-8 《格林小姐，礼服和首饰》，约1845年，希尔和亚当森

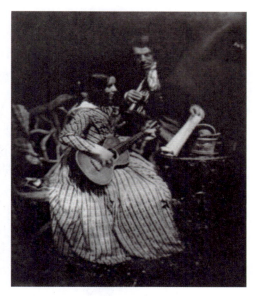

图2-9 《查尔默斯小姐和她的兄弟》，1848年，希尔和亚当森

图2-10 《签署离职契约》油画，1866年，大卫·奥克塔维厄斯·希尔

19世纪中叶，摄影术在巴黎逐渐兴盛。纳达尔首先让弟弟阿德里安·图尔纳雄（Adrien Tournachon）成为一名摄影师，后来自己也开始学习拍照，以期成为弟弟摄影生意的合伙人。但由于阿德里安散漫的性格，纳达尔最终决定独立成立自己的工作室，并将工作室搬到巴黎卡皮西纳大道35号。

在摄影术发明后不久，人们为扩大摄影媒介的运用范围，曾尝试使用各种人造光来拍照。纳达尔也是其中的探索者之一，他也是法国首个尝试在地下室使用人工光线拍照的摄影师。1861年，纳达尔带着更复杂的设备，拍摄了巴黎地下排污管道和地下陵墓大约100幅作品。他所拍摄的作品不仅呈现了地下管道和排污管、陵墓里的骨骸，还向人们展示了巴黎地下的情形，更是进一步显示了摄影媒介在不同环境中所具备的广泛性。纳达尔在其他摄影领域还

开拓了很多新天地,诸如在高空拍摄和记录物象世界。1858 年,纳达尔搭乘戈达德(Goddard)制作的热气球,拍摄了一张模糊的巴黎全景照片,他也因此成为开发热气球空中摄影的摄影师。1868 年,纳达尔乘着巨大的热气球"巨人"号,拍摄了最成功的凯旋门照片。1865 年左右,纳达尔还用 12 张照片组成了自拍像《旋转》(见图 2-11)。

图2-11　《旋转》,约1865年,纳达尔

　　纳达尔给后人留下的最珍贵的遗产,便是他那些令人难忘的文化名人肖像。19 世纪六七十年代,纳达尔在巴黎的照相馆里拍摄了一批法国杰出的知识分子和艺术家肖像,当时很多著名的作家、演员、艺术家、作曲家和名人都是他的客户。坐在他照相机镜头前的名人包括画家欧仁·德拉克罗瓦(Eugène Delacroix)、爱德华·马奈(Édouard Manet),作家奥诺雷·德·巴尔扎克(Honoré de Balzac)、亚历山大·仲马(Alexandre Dumas)等。纳达尔对摄影的认识有着超出常人的敏感性,他在肖像摄影中的成就也是基于他对摄影本质的认识,以及对肖像摄影中人物性格的把握。他的肖像摄影以纯净的布光和巧妙的构图为一代精英传神写照,记录了一个时代文化名人的音容笑貌。与此同时,为了让每幅肖像作品都能通过展现人物表情和个性成为富有表现力的名作,他在拍摄时,总是请拍摄对象随意选择自己喜欢的姿势,以此使人物神态更加自然、轻松,再通过拍摄半身像甚至特写来达到突出人物精神面貌的目的,如为法国小说巨匠维克多·雨果(Victor Hugo)拍摄的肖像作品(见图 2-12)。

　　纳达尔对肖像摄影的追求,用他自己的话来说就是:"一旦面对拍摄对象,你就与之产生了联系,马上获得一种全面的了解,引导你掌握其性格、理想和特征,并能够捕捉下来……这样你就会有一幅真实可信、引起共鸣的亲切的肖像了。"《莎拉·伯恩哈特》就是典型的代表作,作品展现了纳达尔娴熟地利用巴洛克风格的帷幔、被截断的古典圆柱、戏剧化的发型和妆容的能力。这些元素组合在一起,恰到好处地展现了人物的状态——一名刚开始取得成功的年轻女演员兼具的戏剧风格和纤弱气质(见图 2-13)。

　　骨子里都透露出叛逆气息的纳达尔,也是第一位敢于把自己的摄影工作室腾空给一群起初不被看好的画家做展览的人。也正是他 1874 年这番大胆的作为,使得美术史有了全新的起

点。在这一次展览中莫奈展出了他的作品《印象·日出》,从而在艺术史上开始了"印象派"的辉煌。

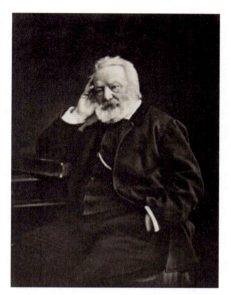
图2-12 《维克多·雨果》,纳达尔

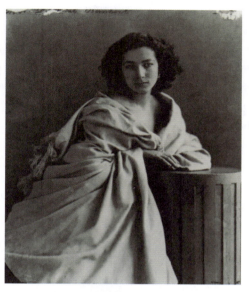
图2-13 《莎拉·伯恩哈特》,1865年,纳达尔

茱莉亚·玛格丽特·卡梅隆(Julia Margaret Cameron,1815—1879),一位大器晚成的英国摄影家。严格意义上说,卡梅隆或许只能算是一位业余摄影爱好者。1863年,48岁的卡梅隆收到了女儿送给她的第一台相机,这部原本作为消遣之用的相机改变了她的人生道路。她先是腾出一间房子作为暗房,又准备了一些暗房的必备物品,从此走上了摄影的道路。她以写实主义肖像摄影作品被摄影界公认为"19世纪最伟大的女摄影家"。

卡梅隆一生中的大部分时光都随着她做外交官的丈夫在印度度过,直到1848年以后才在英国安顿下来,并与画家瓦茨(G.F.Watts),诗人亨利·泰勒(Henry Taylor)爵士结识。自1860年她定居怀特岛后,与诗人阿尔弗雷德·丁尼生(Alfredlord Tennyson)等人一直保持着密切联系,并进入了久负盛名的维多利亚时代的文化中心。

卡梅隆是一位不知疲倦的摄影实践者,她以拍摄人物肖像和有寓意的事物为主。1864年,在没有经过任何培训,以及经历了无数次的失败后,卡梅隆全身心地投入到摄影活动中。她的部分模特是她出钱雇用的,且大多数还是她的家庭成员和佣人,以及来访的客人。这些人当中不乏有名的艺术家和文学家。在她看来,表现拍摄对象独特的个性才是对时代的真实体现。她坚持要求拍摄对象摆出姿势,并捕捉被拍摄人物的最佳状态。此外,比起清晰的对焦,她更关注对光线的运用,似乎只有光线才能唤起人的情感,她对光线的严格控制也不禁为画面增添了一些忧郁的色彩。

随着对火棉胶湿版工艺的娴熟掌握,为了拍出大画幅的照片,她不借助放大机对底片进行放大,而是坚持使用尺寸为30×40厘米的玻璃板。结合焦点稍有模糊的影像效果,卡梅隆的大画幅照片赋予这些个性面孔一种非现实的特征,如天文学家、科学家约翰·弗里德里希·威廉·赫歇尔爵士(Sir John Frederick William Herschel),诗人亨利·沃兹沃斯·朗费罗(Henry Wadsworth Longfellow),以及历史学家托马斯·卡莱尔(Thomas Carlyle)等。因此,

即使有人对火棉胶湿版工艺颇有微词，认为这种技术产生的影像效果异常精细，降低了作品的艺术性，卡梅隆夫人依然能够通过合理的控制来达到理想的效果（见图2-14）。

卡梅隆也热衷于拍摄不知名的人物，前提是她认为美丽的或者是充满个性的人。她的肖像作品风格受其艺术导师乔治·弗雷德里克·沃茨（George Frederic Watts）的影响，注重并崇尚伦勃朗式的明暗效果处理手法，被认为是带有"拉斐尔前派"风格的理想类型。除了数百幅理想化的人物肖像作品外，卡梅隆也拍摄有寓意的事物和宗教题材，代表作有《圣母玛利亚与天使》，强调母性的光辉。尽管卡梅隆的一些作品有时过于夸张，但由于她具备独特的心理观察能力，能够深入人的内心世界，从而可以充分地展现人物的鲜明个性。在她的创作实践中，不可能性和强烈的戏剧性效果成为其作品风格的标志。特别是在她1874年为丁尼生的作品《国王的田园诗》所拍摄的插图系列里得到了充分的体现（见图2-15）。

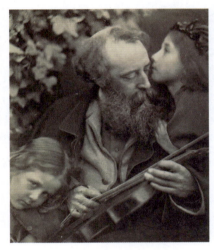 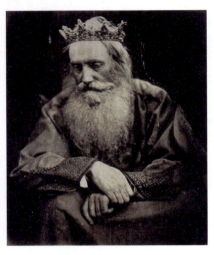

图2-14　《缪斯的耳语（瓦茨）》，1865年，茱莉亚·玛格丽特·卡梅隆

图2-15　《亨利·泰勒/大卫王的研究》，1866年，茱莉亚·玛格丽特·卡梅隆

卡梅隆同时期的人们对其作品评价不一，尽管媒体的艺术评论和一些英国本土和海外的摄影师对她的手法表示赞许，但是艺术摄影的倡导者却批评其作品"太不修边幅"，甚至认为她的作品基本不能被接受。但是我们必须承认的是，从48岁开始，在卡梅隆短暂而辉煌的摄影生涯中，她展现出了惊人的创造力。她从未宣扬过自己的摄影理念或观点，只是安于拍摄符合个人审美标准的肖像。卡梅隆夫人构筑在文学和灵感基础上的影像审美观，已经达到了维多利亚时代摄影艺术的顶端。她的作品通过展览和出版，确立了其在摄影领域的正统地位。

2.2　风景摄影的记录性与纪实性

在摄影的早期探索中，自然风景和建筑同样是摄影师热衷拍摄的题材，这主要体现在以下几个方面。

（1）从文化进程来看，19世纪中期的欧洲自文艺复兴以来，自然风光类作品在艺术领域的地位并不高。如在绘画艺术中，大多数风景类题材作品主要被用于记录重大历史和宗教事件，但随着学术领域对艺术的定义逐渐放宽，艺术变得更具包容性，促使艺术家对物质世界

的关注有了更多的主题和方向。

（2）从摄影术自身发展来看，一方面，受当时感光材料的限制，摄影师还难以得心应手地记录动感的影像，抑或是高速运动的场景。另一方面，与早期人物肖像摄影相比，风景类题材摄影有着容易接近、静止不动和具有艺术欣赏性的诸多特点。因此，风景宜人的自然景色和气势雄伟的人工建筑自然成为第一批进入摄影家视野的合适拍摄对象。

（3）19世纪的风光摄影朝着多个方向发展，不仅反映了当时人们对把静态物象精确转换成平面艺术的需求；另外，摄影师作为对自然界认知理念的传承者，他们通过手中的相机展现了风光摄影作品的双重功能：一方面，摄影作品可以精确地揭示景物的形式和结构，另一方面，摄影作品以具有艺术美感的形式记录和传递信息。同样摄影家的镜头也为我们留下了数量众多、精确唯美的摄影作品。

（4）摄影术的发明及现代交通手段的进步，使人类延伸自己的视觉、观看不同于自身的"他者"具备了可靠的物质手段。19世纪以后，东方国度一直是西方社会浪漫主义与异国情调想象投射的对象，尤其是随着19世纪工业革命的发展，使这种想象日益膨胀，并最终成为一种新的冒险行为的动力。摄影术的发明，同时也使东方主义（Orientalism）得以以一种全新的表述方式获得展开。

这一时期为数众多的风景摄影作品主要有两大风格：一种是以细腻唯美见长的欧洲摄影家的作品，另一种是以粗犷宏伟令人瞩目的美国西部摄影家的作品。

2.2.1 欧洲摄影自然风情的真实再现

最早的摄影是由记录静态的外部世界开始的，无论是尼埃普斯的《窗外的风景》、达盖尔的《巴黎寺院街》，还是塔尔博特的《打开的门》，都向摄影揭示了它的另一条道路，那就是通向自然之路。到了19世纪50年代，随着火棉胶湿版法的应用，野外风光摄影得到迅速发展，并出现了一批颇有建树的自然风光或都市风光摄影家。在19世纪五六十年代的静态风光摄影领域中占有突出地位的是法国摄影家古斯塔夫·勒·格雷（Gustave Le Gray）和英国摄影家弗朗西斯·弗里斯（Francis Frith），以及被人们称为"业余摄影家"的马克西姆·杜·坎普（Maxime Du Camp）。

古斯塔夫·勒·格雷（Gustave Le Gray，1820—1882），法国画家、摄影家，被誉为"欧洲最著名的风景摄影师"，也被认为是将摄影作为艺术的先锋人物之一。勒·格雷早年曾从事绘画艺术，在法兰西第二帝国时期，巴黎有很多才华横溢的画家，在如此人才济济的环境中，古斯塔夫·勒·格雷似乎并不具备成为伟大画家的潜质。但是作为训练有素的画家，勒·格雷是最早感受到摄影具有作为一种新媒介的艺术潜力的摄影师。当他在画家保罗·德拉罗什（Paul Delaroche）工作室学习绘画时，开始接触摄影，但是直到19世纪40年代末期，勒·格雷才真正走上摄影之路。

勒·格雷不仅充满了艺术家的想象力，也具备了科学家的好奇心，这两点在他身上得到了完美的融合。他对摄影的热情首先体现在他对纸基负片浓厚的兴趣上。在当时，尽管将负像附在玻璃上是真实、出色的，但在勒·格雷看来，玻璃片基存在准备困难、易碎、不便于携带，且在光线下操作不够迅捷等诸多问题。要获得同样令人满意的结果，最好是将负像做在纸上，从而促使他在1849年发明了干蜡纸工艺（dry waxed-paper process），进一步改进了

卡罗式摄影法存在的问题，随后，这项技术也被19世纪中期很多重要的摄影师采用。

勒·格雷的努力是有价值的，尤其对风景摄影来说，因为沉重和易碎的玻璃底片毁灭了无数摄影师的美梦。然而，能够大胆预见新材料的发展空间，且义无反顾地推广新兴技术，正是勒·格雷对现代摄影最有价值的贡献。他所带来的风景照片不再是脆弱易碎的，而是朝着研发一个更坚实的空间载体的方向迈进。

勒·格雷的摄影作品在光线运用方面表现出了他超群的能力，这不仅使他受到同时期艺术家和知识分子的一致尊重和认可，同时他对复杂光线的研究，也影响了后来的印象主义画家对光线和色彩的理解。此外，勒·格雷遵循巴比松画派的传统，在1849年之后的几年时间里，他使用火棉胶湿版法在巴黎东南郊区的枫丹白露拍摄了大量风光作品。勒·格雷对这片高大笔直的橡树林情有独钟，这些树木也出现在其他照片中，如《树干习作》（见图2-16）。

1856年勒·格雷采用将两张底片叠加的双重印相法输出了一些在法国塞特港拍摄的火棉胶湿版作品。例如，他展出的巨幅风景照片《海上的双桅船》，画面中波光云影、影调细腻。勒·格雷的作品并没有严格遵守当时风景画的传统审美标准，在他的镜头里，浮云、大海和岩石巧妙地组合在一起，加上光线的利用，整个画面具有很强的感染力，这是当时一般摄影家难以企及的。此外，勒·格雷创作的银盐和蛋白印相工艺作品的品质超群，同时他极强的想象力使得他的作品获得一致好评。他掌握的金氯上色法（gold-chloride toning），使得阴影中损失的细节得以显现出来，这种工艺的灵感来源于绘画。通过这种方法，他将风光摄影作品升华成了艺术品（见图2-17）。

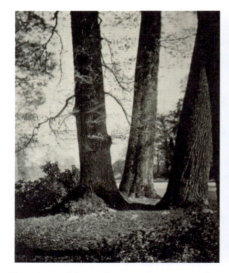 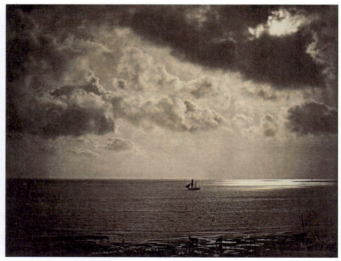

图2-16 《树干习作》，1855—1857年，古斯塔夫·勒·格雷

图2-17 《海上的双桅船》，1856年，古斯塔夫·勒·格雷

勒·格雷曾受邀参加了众多重要的摄影项目，其中，包括1851年法国政府资助的旨在对法国的建筑文化遗产作一次照片形式的普查和记录，并由历史古迹委员会具体负责实施的摄影使命。在这个项目中他参与拍摄，并留下了大量的优秀作品。1856年，勒·格雷还受邀为新建立的皇家沙隆军事基地拍摄纪实摄影作品。但勒·格雷主要靠德·布里吉斯伯爵（Comte de Bridges）的资助来维持摄影作品的高水准。随着摄影领域的竞争越来越激烈，摄影变得越来越商业化，这种靠政府和个人资助的时代宣告终结。勒·格雷在1858年选择放弃摄影，这

也说明了 19 世纪法国很多摄影师缺乏独立的渠道，无法通过肖像拍摄、技术插图和复制艺术品等商业摄影模式来维持自己的创作。最终他只身前往意大利、马耳他，之后抵达埃及，在那里，他在一所理工学院担任设计课程的教授。

随着西方社会视野的扩展，有着悠久历史与古老文化的东方国家，因有别于西方的异国情调令人感到神秘而向往。借助摄影，西方社会开始真正获得了把东方作为一种视觉的"他者"加以审视的可能性。为直接呈现神秘的东方，许多摄影家克服地理障碍，背上笨重的摄影器材，纷纷走向东方异国。

弗朗西斯·弗里斯（Francis Frith，1822—1898），一位英国的专业地质摄影家，最初只是在刀具店中当学徒，1845 年，他成为一名商人并开始经营杂货店。1856 年，弗里斯主动结束生意，全心全意地投入到喜爱的摄影事业中。

19 世纪 50 年代的英国掀起了一场东方热，作为虔诚的基督徒，弗里斯把这些旅行看作自己的朝圣之路。弗里斯一直希望能拍摄出英国人民从未见过的景观，他跟随自己的心意四处旅行，拍摄那些能表达艺术家所见所思的照片。他曾先后三次远赴中东，擅长表现异国情调但又忠实于拍摄自然风貌的弗里斯，一直着眼于刻画富丽堂皇的壮丽外景，很少拍摄反映当地民生的细微景观，他的照片既表达了自己的触动又显得沉稳凝重，忠实而又富有创意地向欧美展示了东方独特的魅力。他的地质摄影已经不再是对异国风光和历史遗迹的简单拍摄，而是充满了他作为一个普通英国人在完全陌生的环境中发现和感受的激情。

1859 年，弗里斯有幸成为拍摄到斯芬克斯像半身像的第一人，斯芬克斯像肩部以下的部分已经被流沙掩埋。这幅以斯芬克斯像和金字塔为拍摄对象的照片构成简单，完美的斯芬克斯像和衬托在它后面的金字塔共同组成了一幅壮丽的画面。同时，斯芬克斯头像下的阴影深沉而醒目，似乎在提示人们照片的拍摄时间是正午时分（见图 2-18）。

在 1855 至 1870 年，弗里斯制作并发行了 10 万张以上的风景照片，并将其中一些照片编成书籍。作品在当时得到了人们的高度赞誉，因此，无论是影集还是单版照片都很畅销。他曾定居于萨里郡的赖盖特，从 1860 年开始，弗里斯走遍了附近的每个村镇、景点拍摄照片。后来他又转行从事明信片生产工作，成立了当时世界上最大的生产企业。1898 年，弗里斯于戛纳去世，但他创办的家族企业却一直营运到 20 世纪 60 年代。

弗里斯的作品在当时影响巨大，他帮助人们打开了一扇尘封已久的门，让他们看到外面还有一个存在已久的广阔的未知世界。人们也由此从他的作品中更容易感受到作者创作时的心路历程。

马克西姆·杜·坎普（Maxime Du Camp，1822—1894），法国作家，被人们称为"业余摄影家"。出身于著名外科医生之家的杜·坎普，优越的生活条件使他有能力做别人不能做的事情。1849 年到 1851 年，马克西姆·杜·坎普与作家居斯塔夫·福楼拜（Gustave Flaubert）一起远到中东与希腊等地旅行。杜·坎普认为摄影是旅行的一部分，当他看到那些新奇的景物时，就决定用相机把它们都记录下来，从某种程度上来说，是马克西姆·杜·坎普开创了用相机记录异地文化景物的先河。

在拍摄各地的文明遗迹时，他发现当巨大而壮观的景物被拍成一张窄小而扁平的照片时，便会丧失原有体量带给人们的震撼，于是他想出了将人物与这些遗迹一起拍摄，利用大家共知的标准来进行对比，以衬托遗迹的高大、雄伟（见图 2-19）。在他拍摄了许多景观照片后，为了更方便地向人们展示，1851 年马克西姆·杜·坎普回到法国之后，将自己的照片整理成

Egypte，Nubie，Palestine et Syrie 一书。这本以"埃及、努比亚、巴勒斯坦和叙利亚"为题的旅行册使他名声大噪，书中共收录了 125 张照片，每张照片都附带简短的描述，这本旅行册得到了广泛的传播。

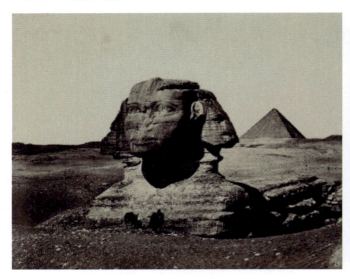

图2-18 《斯芬克斯像》，1859年，弗朗西斯·弗里斯

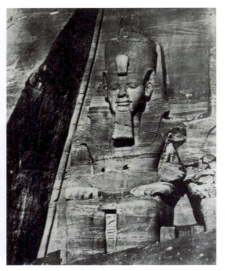

图2-19 《阿布辛波的巨幅雕像》，约1850年，马克西姆·杜·坎普

2.2.2 地形勘察在西部风光摄影的体现

美国南北战争中涌现出一大批杰出的摄影师，他们后来在西部开发的历史性活动中也发挥了重要的作用。19 世纪 60 年代，美国政府机构以及铁路公司出于对矿产开发及平民定居选址，大量雇用科学家、地图绘图师、插画师和摄影师等前往美国西部地区记录地貌、收集生物样本、采集地理信息、拍摄美国本土人物肖像，摄影强大的记录功能自然发挥了重要的作用。这也使得这一时期的摄影作品不仅在很大程度上染上了地理学的色彩，作品本身还呈现出美国西部荒芜大自然所显现出来的一种卓然的精神和力量，同时也传递了对于领土扩张的信念。

首次将西部宏伟的风光以影像的形式带给美国大众的是阿尔伯特·比尔斯塔特（Albert Bierstadt，1830—1902）。1859 年，比尔斯塔特跟随一支探险队来到美国落基山脉腹地并拍下了作品。虽然他当时使用湿版拍摄法得到的立体照片效果不够理想，但是这些作品集中体现了科学家、作家和艺术家对美国西部的浓厚兴趣。此外，政府部门及铁路公司不仅为摄影师支付工资、提供器材，个别摄影师还在探险队负责人的引导下，拍摄了一些个人作品来销售。

卡尔顿·沃特金斯（Carleton E.Watkins，1829—1916），南北战争之前就已经开始拍摄西部风光，他是最早拍摄约塞米蒂山谷的摄影家之一。他在 6 年时间里反复出入约塞米蒂山谷，并以 17×22 英寸之巨的特制照相底版，纤毫毕现地再现了美国西部的雄伟景观。热爱自然的沃特金斯都是一个人单独行动，在当时艰难的物质条件下，可以想象他的摄影活动需要克服多么巨大的困难。他壮观的西部风光照片，体现了对自然的崇敬以及自然野性的活力，代表了新兴美国的一种野心与力量，可以说是后来以雄壮为特色的美国风景摄影的雏形（见

图 2-20)。

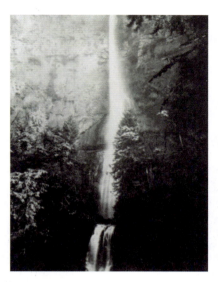

图2-20 《哥伦比亚河流的蒙诺玛瀑布》，1867年，卡尔顿·沃特金斯

威廉·亨利·杰克逊（William Henry Jackson，1843—1942），出生于纽约基斯维尔，美国杰出的画家、探险家、摄影家，同时也是美国早期西部最重要的摄影家之一。15岁时，他开始在一家照相馆工作。1867年，杰克逊在内布拉斯加成立了自己的照相馆。1870年，他加入了由宾夕法尼亚大学组织的地质探险队，拍摄的黄石地区的风光作品引起了国会的重视，并促使政府将该地区列为国家公园（见图2-21）。在以后的几年里，杰克逊一直陪同其他西方和西南地区的地质探险队进行调查，拍下了美国西部的全景照片。

杰克逊凭借丰富的经验、技巧以及不错的运气赢得了广泛的声誉，加上他对艰苦工作的忍受力、他的长寿，以及作为一个摄影师和商业家的天赋，种种因素都奠定了他在美国摄影界能够居于特殊的地位。他所留下的摄影作品以其令人难以置信的丰富性、多样性忠实地记录了那个时代和地域特征。他拍摄的西部风光，山脉连绵高耸，一直向远处延伸，场面辽阔宽广，并出现了比常见的地形地貌照片更使人震惊的景象，以醒目的荒原呼唤着美国公民。杰克逊的作品数量惊人，国会图书馆、国家档案馆、科罗拉多历史社团都保留着大量的玻璃底片和照片（见图2-22）。

蒂莫西·奥沙利文（Timothy O' Sullivan，1840—1882），原本是一名拍摄美国内战题材的纪实摄影师。在拍摄风光题材之前，蒂莫西·奥沙利文有4年的时间在拍摄美国内战。内战结束之后，奥沙利文将自己的精力和热情转向勘探和探险摄影，并跟随军队或者文化部门组织的勘探队，前往密西西比以西未开垦的地区拍摄。

1867年，奥沙利文加入了克莱伦斯·金的第40平行勘探队，在长达两年的时间里，他跟随第40平行勘探队前往一些奇特和与世隔绝的地区进行拍摄。奥沙利文的代表作品是以金字塔湖为题材的摄影作品，画面忠于现实但又超越了科学纪实，营造出一种无以言表的原始美感和自然界的荒芜美，同时他在不同的光线条件下拍摄了同样的岩石结构（见图2-23）。蒂莫西·奥沙利文曾短暂地跟随达里恩（Darien）勘探队前往巴拿马地峡进行拍摄，随后跟随另外一支由美军中尉乔治·维勒（George M.Wheeler）率领的美国工兵部队组成的西部勘

探队，开始了西经 100 度以西的地质勘查的旅途。他通过选择高角度、不遵循传统的表现手法，既展现了宏观的远景又表达了景象的细节，从细节处突显大西部的广袤和沉静。这次旅途中他留下了众多摄影作品（见图 2-24）。

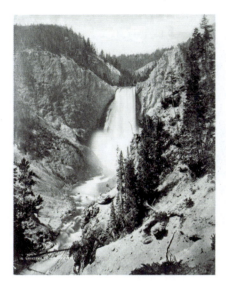

图 2-21　《黄石河大瀑布》，1872 年，威廉·亨利·杰克逊

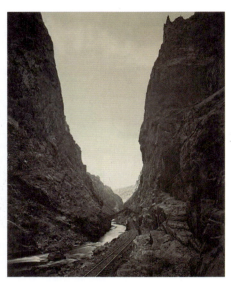

图 2-22　《皇家峡谷 阿肯色州》，1880 年，威廉·亨利·杰克逊

图 2-23　《金字塔湖上的石头》，1867 年，蒂莫西·奥沙利文

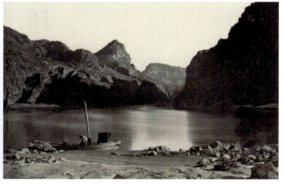

图 2-24　《亚利桑那州莫哈维县黑峡谷，一名男子坐在科罗拉多河岸边带桅杆的木船上》，1871 年，蒂莫西·奥沙利文

奥沙利文的地质勘探拍摄工作一直延续到 1874 年，其间留下了 1000 多张美国西部的广袤照片。奥沙利文能够凭借直觉平衡主题和形式，创造一种视觉的强度，使其作品浸染了一种情感的力量。他能赋予毫无生气的事物一种神秘和永恒的气质，他所拍摄的美国西部风光作品尊重和保持物象本身的完整性，加上他战地摄影的经历，对组织构图、传递情感有着丰富的经验。从而使得镜头中的自然界具有艺术美感。相对于他生活的那个时代，这种能力和天赋在今天看来可能更引人瞩目。

19 世纪中期，美国摄影家的风景摄影不但记录了地质和地貌特征，也描述了这片扩张后

尚且未知的土地的辉煌景象。这些来自探险队的照片似乎已经形成人们对美国西部景象的一些幻想，但从严格的科学角度来看，它们只满足于描绘地形特征或者定义地层的尺寸轮廓。如果放在美国文化史、社会史的脉络里加以思考，我们就会发现，他们的这些风光摄影作品，为美国人在认识自己生于斯长于斯的土地的辽阔与雄壮之时，给出了令人鼓舞的视觉证明，也为美国人确立自己的国家认同感给予了巨大的信心。

2.3 "悲凉"的艺术影像——战争与冲突

在火棉胶湿版工艺出现之前，达盖尔摄影法曝光时间较长，且操作比较复杂，使用相机记录战争场面是非常困难的。同时，卡罗式摄影法的操作流程既慢又烦琐，摄影师想使用卡罗式摄影在战场上拍摄同样是一件困难的事情。尽管当时摄影器材不够完善，感光材料也有待改进，在一定程度上影响了摄影家选择拍摄题材的广度和深度。但摄影家依托摄影本身所具有的准确而完美记录视觉世界的功能，满足了人们对现实生活和重大事件迅速了解的需要。此外，仍然有摄影师使用达盖尔摄影法及卡罗式摄影法拍摄了一些军人的肖像及战场的片段。

1848年，伊波利特·贝亚尔（Hippolyte Bayard）使用卡罗式摄影法拍摄了法国大革命期间铺设在巴黎大街上的路障的景象（见图2-25），英国随军外科医生约翰·麦考什（John McCosh）采用卡罗式摄影法拍下了19世纪中期英国和印度、英国和缅甸的战争片段。

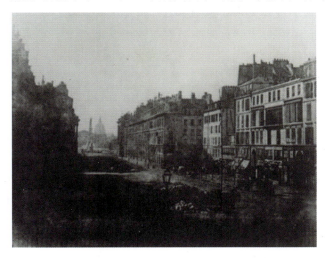

图2-25　《1848年法国革命：巴黎街头的路障》，1848年，伊波利特·贝亚尔

火棉胶法的出现，让摄影师证明了战场上使用火棉胶湿版拍摄法的可行性，他们的目的很明确，就是想通过真实的记录满足人们对重大事件的认知需求。以今天的标准来看，这些作品或许略显呆板且缺乏视觉冲击力。但摄影家所拍摄记录的帝国探险之旅、国内动乱、革命和起义等题材的作品，已经不仅仅停留在信息传达的层面，而是更深刻地反映了战乱和冲突给人类带来的心灵和身体上的巨大创伤。不过，那些使用火棉胶湿版法的摄影师还是集中关注与战争有关的活动，而不是前线交战的场景，部分原因是受限于当时的交通和后勤，同时也是为确保作品画面清晰的需要。

2.3.1 "有违真实"的欧洲战地摄影

　　首批完整保存的战争题材的系列照片是描述克里米亚战争的。1853年至1856年，为了争夺巴尔干半岛，奥斯曼帝国、英国、法国等和俄国爆发了一场旷日持久的克里米亚战争。英国当局试图通过摄影作品作为证据来反驳伦敦《泰晤士报》的记者威廉·拉塞尔（William Russell）所撰写的关于描述克里米亚战争期间英军领导人无能的文字报道，并委托罗杰·芬顿（Roger Fenton）、詹姆斯·罗伯逊（James Robertson）等前往战场进行拍摄。

　　罗杰·芬顿（Roger Fenton，1819—1869），英国著名的战争摄影家。芬顿年轻时就醉心于艺术，从1841年开始，芬顿跟随法国艺术家保罗·德拉罗什（Paul Delaroche）学习绘画，在这里他开始接触摄影。此后芬顿回到英国，接受了与法律相关的教育和培训，但他并未放弃对绘画的喜爱，还在英国皇家艺术学院展出过自己的作品，同时他也继续关注摄影领域，并涉足卡罗式摄影法。

　　1847年，芬顿同弗雷德里克·阿彻（Frederick Scott Archer）、休·韦尔奇·戴阿蒙德（Hugh Welch Diamond）、罗伯特·亨特（Robert Hunter）和威廉·牛顿（William Newton）一起成立了伦敦摄影俱乐部，也叫"卡罗式摄影法俱乐部"。三年之后，他提议模仿法国摄影协会的模式，成立正式摄影协会。在芬顿的推动下，伦敦摄影协会在伦敦正式成立，1853年后更名为"英国皇家摄影协会"。

　　芬顿同英国上流社会的良好关系让伦敦摄影协会获得了维多利亚女王和阿尔伯特王子的资助。1853年，他为英国皇室成员拍摄了一系列肖像作品，1854年，他来到俄罗斯拍摄基辅大桥的建设，并在圣彼得堡和莫斯科使用卡罗式摄影法拍摄了大量照片。回到英国以后，他受雇于大英博物馆，拍摄博物馆内的古典艺术品和绘画作品。并且他凭自己所拍摄的建筑、静物和自然风景作品闻名于世。

　　克里米亚战争期间，受英国王室委托，1855年，芬顿在黑海港口城市塞瓦斯托波尔跟随英军长达4个月之久，拍摄下了大量英军在克里米亚战争战场上的照片。在曼彻斯特一家出版社和阿尔伯特王子的资助下，芬顿带领两名摄影助理，携带5台相机、700块玻璃底版，乘一架购于一个红酒商之手、芬顿改装成摄影暗房的马拉厢式货车（见图2-26），于1855年3月抵达巴拉克拉瓦港。最后他成功地带着360张完整的照片回到了英国。

　　在当时，火棉胶湿版法的曝光时间通常为3～20秒，受限于较长的曝光时间，这些照片尤其是肖像摄影作品，画面显得较为呆板且有浓厚的摆拍痕迹。另外，芬顿为了表现英军士兵和物资储备的情况，他需要选择在光线条件最好的情况下进行拍摄，如作品《激战之后的第28团陆军中校哈拉韦尔》（见图2-27），整个画面几乎看不到战争的印记，若不是拍摄对象周围环境看起来像是战场，还以为是一幅乡村田园题材作品，同时照片本身似乎还传递出阶级差别的信息，芬顿的很多肖像作品同这幅作品类似。

　　由于受王室的委托，芬顿还承担着更多的使命和任务。除了拍摄过程本身特别艰难之外，他还要确保画面和拍摄主题具有历史意义。他拍摄了凄凉的战场和港口，通过视觉方式传达战争的毁灭性和给人带来的痛苦，以及士兵对家乡的思念，这些在他个人的文字中有着感人的表述。这些作品反映出战场的悲凉和战争的破坏性，艺术性地传递出英雄主义的情结，如《死亡阴影之谷》（见图2-28）。在芬顿看来，这些摄影作品同画家笔下的战场有着很大的区别，摄影作品最大的特点是更加真实。

图2-26 《马库斯·斯伯林在罗杰·芬顿的摄影马车上》,1854年,罗杰·芬顿

图2-27 《激战之后的第28团陆军中校哈拉韦尔》,1855年,罗杰·芬顿

图2-28 《死亡阴影之谷》,1855年,罗杰·芬顿

1862年,在没有任何征兆的情况下,芬顿忽然放弃了摄影。他卖掉了自己的摄影器材和底片,然后重新从事律师工作,这是他从事摄影创作之前所学的专业。

詹姆斯·罗伯逊(James Robertson,1813—1888),一位英国宝石和硬币雕刻师,曾在地中海地区工作。他以东方主义的摄影作品而闻名,并且是最早的战争摄影师之一。罗杰·芬顿返回英国之后,詹姆斯·罗伯逊接替了芬顿继续拍摄克里米亚战争中的英军。

罗伯逊曾拍摄了约60幅作品记录英军攻占塞瓦斯托波尔港这场战役的胜利。罗伯逊的摄影作品强调构图的严谨性,注重更加真实地记录战后的废墟、码头、剩余的弹药堆和医院设施等。在他那里,摄影最终找到了它最适合表现的那种不连贯的、支离破碎的主题。在常规时期,照片制作需要合成,但战争是非常规的,是一个事件无法累加的时期。他所体现的更多是军队入侵给当地自然景观造成的破坏和灾难,而不是画面的艺术美感。比如,作品《巴

拉克拉瓦港：克里米亚战争》展示了军队在山谷中安营扎寨的场景，而这里曾经是一片美丽的森林（见图2-29）。

图2-29 《巴拉克拉瓦港：克里米亚战争》，1855年，詹姆斯·罗伯逊

此后，罗伯逊和芬顿的作品都被编辑成册，分别呈送给英国王室和法国王室，还曾在伦敦和巴黎为他们的作品举办过展览，单幅作品也曾在纽约销售。除此之外，他们还将作品提供给伦敦的出版社用作插图。

2.3.2 遵循内心精神的美国内战摄影

美国内战是首场被摄影全面记录的战争，从1861年北方盟军在布尔朗战役中获得胜利到1865年南方盟军在阿波马托克斯最终全面投降均有记录。当时纽约历史协会的主要成员威廉·霍平（William Hoppin）认为，数千张反映美国内战的照片是对这场战争迄今为止最为重要的图片补充。

火棉胶湿版工艺时代的摄影师在拍摄战争题材时，主要关注点还是停留在客观性和拍摄工艺上。而特写、模糊和失真处理，这些当代摄影师在拍摄战争冲突题材时常用的手法和风格，在当时则被认为是有违真实的做法。由于无法拍摄到战场上的动作瞬间，大多数作品都是拍摄战争遇难者或者濒临死亡的人，同时摄影师也拍摄了大量战时后方的活动。在今天看来，这些战场前线的照片显得活力不足，但在当时，人们相信摄影是最直接的记录方式，他们期待中的摄影作品从技术角度来说应该是细节清晰，且注重真切地再现客观事实，这样的意识形态也对当时的摄影创作产生了重要影响。

马修·布雷迪（Mathew Brady，1823—1896），1823年出生在爱尔兰一个贫穷的农民家庭。他大约于19世纪30年代中期来到纽约，经画家威廉·佩奇（William Page）介绍，结识了萨缪尔·摩尔斯（Samuel Morse），并从他那里学会了达盖尔摄影法。1844年前后，马修·布雷迪在纽约成立了一家肖像摄影工作室。19世纪50年代末，经历了一次在华盛顿创业失败和在纽约数次搬迁之后，他在纽约和华盛顿都成立了时尚肖像摄影工作室。由于在拍摄肖像的过程中，他和一些政治家和艺人建立了友好关系，因此很快成为了当时最有影响力的肖像

摄影师。

布雷迪的成功很大程度上因为他技艺精湛,以及他非常注重公关宣传。布雷迪是一名创业者,也是一名商人。他建立摄影工作室吸引名人前来拍照,同时积极刊登拍摄的作品。

美国内战爆发之后,广泛而精彩的报道在很大程度上是受到了马修·布雷迪极具远见性的信念启发。布雷迪意识到这场战争或许是改变摄影地位的最佳机会,相机在战争纪实领域所起到的作用就如同历史学家记录历史。布雷迪声称应遵从内心的精神,他放弃了自己看盈利颇丰的肖像摄影工作室,投入到内战摄影中。他不仅证实了用摄影报道战争是可行的,而且在拍摄过程中也体现出了他的勇气和使命感。

1862年春天,布雷迪组织了一个20人的团队,其中就包括以前工作室的雇员亚历山大·加德纳(Alexander Gardner)和蒂莫西·奥沙利文(Timothy O'Sullivan)。此后,他把自己看作一个20人团队的领导人,同时也是摄影组织者、内容提供者和出版者。纽约的T·&E·安东尼公司同布雷迪达成协议,为这批摄影师提供摄影所需要的器材。此外,还给他们配备马车用于装载和运输摄影器材并把他们派遣到战事的各个地区。他们不仅拍摄了桥梁、补给线,还拍摄了露营、军队营地、疲于战争的人、伤员和死者(见图2-30)。在当时拍摄需要较长的曝光时间,很难拍摄到战场上的清晰画面,因此除了战事最前线的情形之外,他们几乎拍摄了一切有关战争的题材。这些作品最终以题为"战争事件"的图书形式出版。同时,布雷迪和安东尼公司也将这些照片销售给大众,但是这些照片都只署了布雷迪的名字,这引起了团队其他摄影师的不满。为了给每个参与创作的摄影师争取署名权,1863年,亚历山大·加德纳还有一些其他摄影师组建了自己独立的团队,并成立了自己的工作室,出版售卖与美国内战相关的摄影作品。

图2-30　《詹姆士河上的补给线卸载物资》,约1861年,马修·布雷迪或其助手

很多学者曾致力于将布雷迪团队创作的七八千幅摄影作品区分开来,然而如此大范围的拍摄、报道使这批作品难以辨别出每幅作品所对应的摄影师。在此过程中,人们对这些作品的了解和对摄影师个人的欣赏都随之增加,相比于它们的影响和作用,出自谁之手已经显得无关紧要了。

亚历山大·加德纳(Alexander Gardner,1821—1882),出生于苏格兰,后移民美国,是

摄影记者行业的先驱和肖像摄影大师。加德纳投身摄影之前在报社工作，1850年前后，他在苏格兰格拉斯哥收购了《格拉斯哥哨兵》周报，并把它经营成这座城市第二畅销的报纸。在1851年的伦敦水晶宫博览会上，他见到了布雷迪获奖的达盖尔银版照片。出于对化学和科学的好奇心，他决定尝试摄影。

加德纳拍摄了大量的亚伯拉罕·林肯（Abraham Lincoln）等名人以及美国土著人的照片。更出色的是，加德纳还记录了美国南北战争以及美国铁路向西部延伸的壮观景象。1865年4月10日，南方叛军在弗吉尼亚州中南部的城市阿波马托克斯宣布投降，在此期间，加德纳拍摄了林肯在世的最后一幅肖像。1865年7月7日，加德纳在一个阳台上架设了相机，俯瞰阿森纳监狱的院子，从他所处的位置和角度，拍摄了谋杀犯被实施绞刑的过程，这是有关重大社会政治事件的最早的图片报道之一，这组有着巨大影响的纪实摄影作品呈现了一个阴郁且令人震撼的故事（见图2-31）。

图2-31 《对谋杀者执行死刑：绞刑架准备好备用，人群聚集在院子，从阿森纳监狱旁边的楼梯俯瞰》，1865年7月7日，亚历山大·加德纳

1866年，加德纳出版了包含100张由火棉胶底片转印的蛋白纸照片的摄影作品集——《加德纳南北战争速写》，并为这些摄影师署了各自的名字。其中包含加德纳最著名的照片《联邦军狙击手的阵地》，照片展示了美国内战中，在葛底斯堡这一最血腥的战场，其中两块巨石构成"V"字，似乎表示了叛军狙击手最后的归宿。然而学者威廉·弗拉萨尼托（William Frassanito）1975年发现，这名士兵死在一处田地里，加德纳移动了他的尸体，塞给他武器，以创造更感人的场面（见图2-32）。摄影集中还包含了奥沙利文在宾夕法尼亚州底斯堡拍摄的作品《死亡的场景》（见图2-33）。这些早期摄影杰作所呈现的对南北战争的观点和摄影史上所有其他作品并无太大差别，然而这本摄影集的真正意义是它使战争报道的真实性增强，并且还第一次展示了被杀害的人的照片，以其赤裸裸的残忍震惊了公众。

美国内战报道之所以能以摄影的形式获得成功，很大程度上也是源于摄影作为一种全新的视觉传达工具得到军队的认可，摄影师被允许进行随军拍摄。除了布雷迪的摄影团队之外，各部队还雇用了一些其他摄影师。

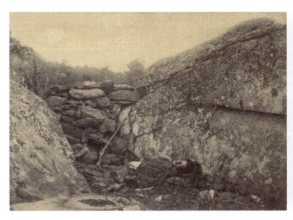
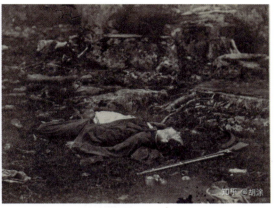

图2-32 《联邦军狙击手的阵地》（左），1863年，亚历山大·加德纳 （上面两张照片，如果后来不是被认出是同一个人同一把枪，很难发现这个场景中的尸体是摆拍的。）

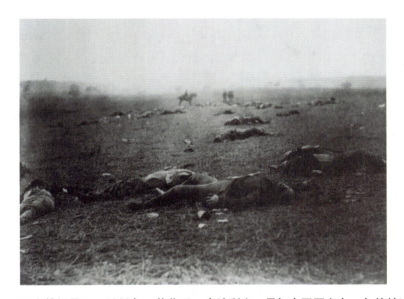

图2-33 《死亡的场景》，1863年，蒂莫西·奥沙利文，最初由亚历山大·加德纳冲洗成像

　　乔治·巴纳德（George N.Barnard，1819—1902），战前巴纳德曾与布雷迪短暂共事，因内战摄影作品而成名。他的摄影生涯跨越了新闻摄影行业的早期历史，即从达盖尔银版照相到干版和铜版照相。1843年，巴纳德开始使用达盖尔银版摄影法拍摄肖像照。1853年，他拍摄了一些最早的灾难照片，如纽约奥斯威戈被大火焚毁的磨坊和建筑。这些银版照片既有近距离面场景，也有远处的全景，既表现出他对这一事件的巧妙把握，也反映出他对人生遭际的敏感。

　　巴纳德跟随密西西比州的军队分部从事摄影工作，因此拍摄了1863年谢尔曼将军横扫佐治亚州之后的场景。画面表现了谢尔曼将军率领的北方盟军打败南方军队，并占领了亚特兰大之后，破坏了南方叛军的工事。这幅作品具有标志性的意义，因为它在很大程度上反映出美国人民在这场旷日持久的战争中身心俱疲的状态。三年后，他挑选了部分作品出版了作品集《图说谢尔曼战役》（见图2-34）。

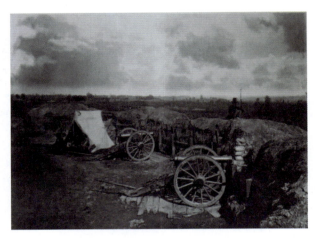

图2-34 《叛军在亚特兰大前线》，1864年，乔治·巴纳德

巴纳德以作品较好的清晰度和精准度提升了作品的价值，这一点与19世纪许多摄影师略有不同。《哈泼斯周报》的一名读者曾这样评价巴纳德的作品："作品有着超群的、细致的执行力和处理手法，忠于事实"。然而，要面对如何吸引潜在普通观众，则须要在美学和纪实性上都有所提升。例如，在很多照片中，经火棉胶处理过的天空一片空白，他在底片中天空的位置上印上云朵，在当时备受赞誉。这些都体现了巴纳德对这一摄影风格的热衷，认为这样可以增加照片的真实感。从今天的角度来看，更值得注意的是，巴纳德对情绪和隐喻的天生敏感，作品基于情绪的表达和形象化的标志更能体现它的价值。

美国南北战争期间的摄影作品，不仅表现在规模上和数量上，同时也为美国摄影流派的发展与欧洲摄影流派所形成的鲜明对比奠定了基础。虽然当时的摄影师醉心于营造画面，热衷于拍摄对当时公众有重大意义的地点和事件，但这次战争为早期写实摄影创造了良好的时机，激烈的社会动荡使摄影家感受到了命运的呼唤，从而使贯穿于美国摄影史始终的写实摄影流派应运而生，并具有了不同于欧洲摄影史的性质和内涵。今天看来，这个时期的作品不仅让摄影师体验和认识了早期西方纪实摄影，更重要的是在美国摄影史上，首次体现了摄影的重要意义，它不仅是一个赢利的工具，还具有更加重要的视觉记录和表达功能。

2.3.3 东方战争期间的摄影

19世纪中叶，摄影忠于客观的展现方式，不仅为人们观看世界带来了全新的视角，也因其可复制性和方便携带，使身处亚洲的中国可以看到外国的故事，而中国的故事也可以用摄影的方式在其他国家讲述。

费利斯·比托（Felice Beato），1832年出生于意大利威尼斯，19世纪世界著名的战地摄影师。他先后拍摄过克里米亚战争、印度起义余波、第二次鸦片战争、日本下关战争、苏丹起义等，被称为"现代战争摄影先驱"。

1860年，比托解除了与詹姆斯·罗伯逊的合作关系，以英法联军随军摄影记者的身份前往中国，并于3月13日抵达香港。在英法联军于香港和广州整顿军队准备北上的几个月里，比托在这两个地方拍摄了大量风景和建筑照片。6月底，英法联军北上攻占了大连湾，在此，比托拍摄了英军集结的照片。8月1日联军从北塘攻入，随后，联军先后攻占北塘炮台、塘

沽炮台和大沽口炮台，比托在这几处地方都拍摄了照片，清晰记录了大沽口炮台被摧毁后的场景（见图2-35、图2-36）。此后，英法联军继续往北京方向进发，于10月13日从安定门进入北京城，10月18日—21日，英法联军火烧圆明园。在此期间，比托拍摄了大量北京城墙、街道和商铺的照片，并拍摄了圆明园附近的清漪园的建筑照片。

图2-35　《大沽口炮台的炮楼》，1860年，费利斯·比托

图2-36　《大沽口南炮台，"墙"内侧清朝官兵的驻扎处》，1860年，费利斯·比托

在华期间，比托拍摄了大量战争、风景和外交的照片，他也是最早在中国北方地区拍摄照片的摄影师之一。比托的作品构图和印刷都非常仔细，他所拍摄的战后场景在一定程度上透露出冷静、残忍的情绪，因此有人评价他的作品"漠然而超脱"。尽管其中也带着西方的猎奇色彩，但依然是我们回顾过去时非常重要的历史资料和资源。此外，比托的作品也具有非凡的艺术价值。他的作品延续传统绘画的审美，也有非常多的技术创新，比如全景摄影、手工上色摄影工艺等，这些工艺和方法都对摄影艺术的发展产生了重要影响，也影响了中国的艺术家。

 思考题

1. 早期摄影的"肖像热"对摄影发展有什么影响？
2. 浅析19世纪中叶，欧洲风光摄影的杰出人物以及摄影的特点。
3. 如何理解美国西部风光摄影？结合实例加以说明。
4. 美国内战是首场被摄影全面记录的战争，请结合实例谈一下摄影在战争记录中的作用和特点。

第 3 章

画意摄影的国际性美学思潮

学习目标

1. 了解摄影由技术向艺术转型的探索历程；
2. 掌握画意摄影产生的时代背景和不同时期的艺术主张；
3. 探析国际性的画意思潮对世界摄影艺术发展的影响。

19世纪50年代，画意摄影发端于英国，并长期以英国为中心发展，继而流行于全世界，直至第一次世界大战前后没落。在这半个多世纪的时间里，画意摄影先后出现过多种不同的艺术主张，以高艺术摄影、自然主义摄影、印象主义摄影以及英国连环会和美国摄影分离派为代表的后画意时期的摄影实践最为典型。

在世界范围内出现的画意摄影艺术思潮，意味着围绕摄影实践形成的第一次艺术运动，集中了所有能够在摄影上表现的艺术意图，并将重心放在了对绘画的参考上。作为摄影初期的艺术探索，摄影艺术的历史在19世纪表现出多种发展策略，摄影师为了突破所面临的技术限制，改动了一些惯例和艺术界的模式。然而，摄影的艺术之路不是分享美术威望的异化之路，许多艺术家、摄影师倾向于追随潮流和风尚，而不是遵循刻板、拘谨的学术原则。摄影师从各个时期的艺术主张中得到启发，例如英国维多利亚时代的拉斐尔前派，之后坦率的自然主义、印象主义等，从1900年开始突出艺术的装饰品位，渐渐超越复制模仿形成自己的风格。

3.1 摄影由技术向艺术的转型

在摄影刚刚发明的几十年里，对于摄影是否是艺术的问题，人们经历过一场艰辛的探索。为将摄影推向艺术的殿堂，集聚了大批业余摄影爱好者的早期摄影组织、俱乐部等，希望得到社会的承认。摄影组织内部业余爱好者这种强烈的艺术取向推动了摄影迅速从技术走向艺术，直至画意摄影的出现。

从19世纪50年代末期的英国开始，我们能够清楚地发现艺术摄影的宏伟历程。在一段时间内，围绕艺术摄影的合理地位展开了大量争论。关于摄影是否是一门艺术，首先，我们在伦敦摄影协会的展览中可以看到，艺术摄影作为一个种类或者至少以一种身份开始出现。摄影艺术的建立伴随着创造一个特定的环境，以便专业人士和业余爱好者可以相互交流，当然，偶尔也会接触到一些画家群体。

从19世纪80年代末期开始，在不断发展的美学理论运动中，英国推出了传统的艺术摄影与之相呼应，此时在国际社会上也出现了第一次围绕艺术实践的画意摄影运动，它成为19世纪末20世纪初摄影的重要转折点。摄影的艺术范畴在摄影诞生后的第一个50年形成，同时声称建立自己的艺术形式，确立自己的基准和价值。

3.1.1 机械审美的样式经验

在摄影术诞生之初，法国学院派画家保罗·德拉罗什（Paul Delaroche）就曾提出一个广为流传的论断，即称"达盖尔式摄影法的出现将是绘画的末日"。关于摄影在艺术中扮演的角

色的问题，尤其是在法国，由于第二法兰西帝国的政策鼓励，培养了一大批传统艺术家，英国一些重要的艺术家也参与到相关的讨论中。

19 世纪中期，大家对机械及其产品以及艺术中的现实主义等问题较为不解和矛盾。对于 19 世纪的许多摄影家来说，他们在构成对画家现实威胁的同时，也遇到了一个如何使摄影受到与传统艺术样式同样的尊重的问题。当时的普遍认为，相机和照片，说到底是机械和化学，摄影作为一种机械手段，无法与艺术家的创造相提并论，因为"机器不能产生艺术，只有通过人的创造才能触及灵魂。"其中最具代表性的意见当数法国诗人、文艺评论家夏尔·波德莱尔（Charles Baudelaire）在那篇已成为摄影史经典文论的《现代公众与摄影术》中所表述的。他说："如果允许摄影在某些功能上补充艺术，在作为它自然盟友的大众的愚蠢帮助下，摄影很快就会取代艺术，或者索性毁掉艺术。所以，现在是摄影回去履行自己义务的时候了，即作为科学与艺术的'仆人'。但是，它是地位十分低下的'仆人'。就像印刷与速记，它们既没有创造，也没有取代文学。"波德莱尔深信艺术是锤炼过的思维和理想的创造性融合。在他看来，摄影既不能创造，也无法像绘画那样对现实做理想的加工，它只能以其所擅长的精确描写来记录风景风俗，它是一种不能洞穿"表面现实"的媒介。

同样的争论在英国也引发了人们深厚的兴趣。罗伯特·亨特（Robert Hunter）在其 1841 年出版的《摄影艺术大众文集》中，强调了摄影的工艺流程而不是摄影的审美价值，但他同时也提到了，摄影的出现对公众品位的提升产生作用，人类变得更加具有艺术鉴赏力。

总的来说，在摄影术诞生的初期，人们对摄影与艺术之间关系的讨论是激烈的。当时，人们缺乏机械审美这一源自机械的艺术样式经验，很自然地将摄影这种纤毫毕现的刻画与艺术表达对立起来，认为出自光学镜头和感光乳剂的清晰影像只能用来记录，进行商业人像、异国风情等的拍摄，一定程度上会限制灵魂的自由表达，因而摄影只是一种技术，而无法达到艺术的境界。

随着摄影技术的进步，以及人们能够更加熟练地运用相机，一些艺术家和评论家对于摄影的态度也越来越缓和。同时，这种争论对于志在使摄影跻身艺术之林的摄影家来说，也成为一种动力，促使当时的许多摄影家把提升摄影的艺术地位作为自己的奋斗目标。那些相信摄影可以进入艺术圣殿的人士，毅然开始了寻找摄影进入艺术殿堂的道路。

3.1.2 艺术美的表述之路

摄影发展初期对摄影是不是艺术的讨论，本质上是对摄影与生俱来的依靠机械而获得的记录能力与"艺术表达"之间关系的思考。摄影家给出了许多自己的答案，一些摄影师模仿高雅艺术的题材和风格，如精心挑选拍摄对象和构造能够打动人心的画面。同样地，一些画家则从摄影中寻找创作灵感，这种有趣的互动后来成为视觉艺术领域的一个重要现象，也为摄影的发展奠定了方向，甚至时至今日这些互动依旧发生着。

此外，雄心勃勃的专业人士和艺术摄影师发扬了自己的艺术特质。19 世纪 50 年代早期，他们出版刊物以及成立专门的摄影师学会等用来介绍自己的艺术原则和展示工艺实践。1851 年，《光线》双周刊在法国创立；1853 年，在英国成立了伦敦摄影学会；1854 年，法国摄影学会成立，并且也像皇家摄影学会一样定期展出成员作品。1870 年，有国际影响的大城市几乎都有了类似的协会。

在这些早期的摄影组织中，成员往往有业余摄影师组和专业摄影师组。需要注意的是，19世纪之初，业余爱好者不能仅仅被简单地理解为喜欢做某件事的人，而是专指一些致力于科学和艺术的富有才华的人。他们钻研并实践着自己的爱好，有别于那些仅仅是从兴趣出发或者只是出于好奇的人。同时，以肖像摄影、科技摄影等为方向的专业摄影师当时主要面对的是技术问题，他们很少进行艺术层面的追求。相对而言，这些摄影组织中的业余摄影师则对艺术的追求更为强烈，更希望借助自己的摄影作品获得艺术家的荣誉和社会的认可。同时，这些摄影组织一般会定期为会员举办摄影作品展览，这些展览往往邀请当地艺术界的名流担任入选作品评委和展览评论员。这样一来，是否符合流行的艺术取向，自然而然地成为摄影作品的评判标准。正是早期这些摄影组织的艺术取向，使摄影迅速走上了艺术探索之路。

3.2 画意摄影的理念与实践

基于照片传情达意的信念，画意摄影运动旨在将摄影提升到艺术的层面，并在第一次世界大战爆发前夕得到了发展。在这段时间里，艺术照片受到高度推崇。然而从摄影思想发展史的角度来看，此时的高艺术摄影（High Art）和画意摄影（Pictorialism）或许是最难区别的摄影思潮或流派，原因是对 High Art 的理解不同。若将其理解为"极其高雅的艺术"，则主要是指当时占主导地位的绘画艺术。

历史上的高艺术摄影，主要指的是英国摄影家建立的早期受绘画中拉斐尔前派影响的摄影流派，在1850年至1870年间达到顶峰。画意摄影的诞生则一般以英国人彼得·亨利·爱默生（Peter Henry Emerson）1886年发表的题为"摄影：一种绘画式的艺术"的文章为标志。在文章里，爱默生通过提出摄影与绘画之间的相似性为作为一种艺术表现形式的摄影提供了合法性，这篇文章对于画意摄影的发展起到了重要推动作用。然而，事实上早在1869年，英国人亨利·佩奇·鲁宾逊（Henry Peach Robinson）所写的《画意摄影的要素》一书，就已经开始鼓动摄影家动用一切可行手段来争取摄影获得艺术的承认。在相当长的一段时间里，这本强烈主张摄影家的作品要有绘画意趣的书一版再版，并被译成法语、德语等多种语言，一直被摄影家奉为圭臬。

从表面上看，画意摄影流派同样强调作品的美感比题材本身更重要，强调画面中的影调、线条、平衡等因素的重要性超过画面的现实意义。同时，为了达到美的效果，一切世俗和丑陋的题材都要避免。然而和高艺术摄影的一个明显区别是，画意摄影流派已经很少采用拼贴、叠合等方式产生类似绘画的效果，而是强调直接拍摄或采用特殊工艺的制作手法，营造画意的氛围。至于相继出现的自然主义摄影、印象主义摄影，以及连环会和摄影分裂主义等流派或团体，也都先后受到这一主张的影响，并且在画面的处理上都带有画意的痕迹。因此从广义上说，这些流派或团体也可归入画意摄影流派。

3.2.1 高艺术摄影的美学取向

1857年，在曼彻斯特举行的艺术珍品展上，除了绘画和其他形式的艺术作品外，还包括大约600幅摄影作品。与两年之后法国摄影师在巴黎美术沙龙举行的独立摄影展相比，此次展览更具象征意义，它标志着艺术摄影首先在英国得到承认。

维多利亚时期的高艺术摄影理念源于拉斐尔前派的艺术主张。19世纪中叶的英国艺术，种种矛盾观念相互冲突，当时学院派统治着英国画坛，并以一套严格的规范追随着拉斐尔的古典风范。当时，一群刚从艺术学院毕业的年轻艺术家，不满于艺术现状和工业技术带来的令人反感和一成不变的艺术风尚，他们为追求自己的艺术理想，树起了拉斐尔前派（Pre-Raphalite Brotherhood）的大旗，提倡回到拉斐尔之前，重新审视和发扬中世纪艺术。有意思的是，以倡导背离学院陈规为前提的拉斐尔前派并不是将眼光投向未来，而是回眸于中世纪的艺术，他们认为真正的艺术存在于拉斐尔之前，提出回溯到古代艺术的理念以此冲击英国僵死的画坛。

拉斐尔前派的具体理念首先强调绘画中自然与象征的作用，在题材上，倡导以"圣经"或富有基督思想的文学作品为表现对象。从今天来看，拉斐尔前派是建立在古典艺术基础上的一次华美亮相。然而就在这一时期，摄影术正处于摄影技术向摄影艺术转型的关键时期。高艺术时期的摄影家接受了艺术评论家关于"要掩盖平凡和丑陋"的告诫，避免表现日常生活题材，从而经常借用流行诗、历史传说以及《圣经》故事、寓言、基督生活等为表现题材。其宗旨是通过这些画面阐述道德观念，给人以教益。由于这些题材不可能在日常生活中找到，因此摄影家就搭置了许多精巧的布景，设置豪华的陈设，精心指导服装模特等来达到摄影目的。

但对于一张再现历史的照片来说，实际上则富有显著的现代意味。技巧、讽刺、模糊以及缺乏自然和编造的场景，这些都是当时绘画作品模式中才具有的创作痕迹。然而维多利亚女王时代的贵族却热衷于此，利用道具服装模拟艺术史杰作已经成为上流社会的一个时髦嗜好。事实上，这种矫揉造作、过分讲究的热衷，我们可以从19世纪50年代的一些展览中看到，致力于表现这种过时文化的艺术摄影作品，确实带有文化复兴的特点。

英国人威廉·莱克·普瑞斯（William Lake Price，1810—1896），被摄影的审美品位和维多利亚女王时代最纯粹历史风格的文学作品征服，普瑞斯原是一位水彩画家，1854年改行从事摄影，他是英国第一位使用多张底片合成照片的摄影家。不久因拍摄结构独特的舞台背景照片而名噪一时（见图3-1）。由于英国拉斐尔前派强大的影响力和摄影师对15世纪文艺复兴大师的狂热崇拜，摄影进入了一段沉浸于历史折中主义的时期。于此，摄影必须超越障碍，摄影师可以考虑将另一个时期的审美趣味带到摄影中来，同时专注于具有寓意的主题。

奥斯卡·古斯塔夫·雷兰德（Oscar Gustave Rejlander，1813—1875），高艺术摄影流派中一位最重要的人物，也被人们称为"艺术摄影之父"。雷兰德出生于瑞典，早年在罗马美术学院学习绘画，并成为肖像画家。此后，雷兰德成立了一家肖像摄影室，开始拍摄人物肖像和特写照片。为了克服当时感光速度不尽如人意的火胶棉胶版工艺的缺点，雷兰德尝试拼贴技术和多底叠片技术，并于1855年展出第一张合成照片，成为多次曝光和运用照片剪辑技术的最早尝试者。1856年，雷兰德被选为伦敦摄影学会会员。

图3-1　《堂吉诃德在书房中》，1855年，威廉·莱克·普瑞斯

雷兰德最著名的作品《人生的两种选择》给他带来了极大的声誉，这是一张摆拍的照片，诠释了维多利亚时代善与恶的概念，并最终成为摄影艺术的象征（见图3-2）。但是这张照片的重要性在于它是卓绝技术的产物，因为艺术家只是按照一些具有绘画特色的流行样式，邀请多位演员进行寓言角色的扮演，而他们从未被召集到一起摆姿势拍摄。为了实现这样一个集会场景的片段，雷兰德至少整合了30张不同的底片印制在78.7×40.6厘米的巨幅画面上。在这项绝技里，雷兰德运用了组合印制技术，从而突破了静态作品拍摄苛求姿势的限制等更多的不可能。这种技术使摄影勇敢地敲开了纯粹虚构的大门。

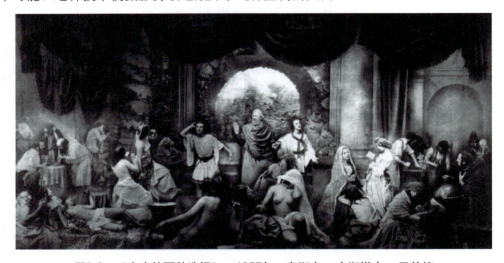

图3-2　《人生的两种选择》，1857年，奥斯卡·古斯塔夫·雷兰德

图3-2所示的《人生的两种选择》在形式上参照了拉斐尔的壁画《雅典学院》的风格，作品用一个画面包含双重叙事的构图，讲述了一则年轻人如何选择人生道路的寓言。他运用对称的构图形式，让父亲和他左、右两边的儿子集中于画面中央。右侧这位年轻人走向有宗教和知识的道德社会中，显示出诚实和谦逊、知识和劳作等多重寓意。左侧的年轻人则做出侧耳倾听姿态，表现出对奢侈腐化、娱乐赌博和性欲情色的迷恋，进而选择了懒散、投机和堕落的生活。在这种我们今天称之为"矫饰夸张"的形式里，雷兰德运用多重曝光的方法，并将复杂的舞台艺术和文学比喻运用到摄影中，通过多底片合成完整地表现道德题材，从而拓宽了摄影的表达能力。然而由于对女性裸体给予过多的表现，最终有稍损于其作品中的道德寓意而遭受批评。但这幅摄影作品含有的教育目的和能够振奋人的精神，被维多利亚时代的人接受。这张照片曾印制了好几幅，其中一幅被维多利亚女王购买，并把它送给阿尔伯特亲王。作品在1857年参加了英国曼彻斯特艺术珍品展，这是照片第一次和油画、雕塑"平起平坐"，从而真正奠定了该作品在摄影史上的重要地位。

1862年左右，雷兰德将自己的工作室搬到了伦敦，其更加深入地研究关于多次曝光、拼贴等技术，并尝试制作了一些明显带有心理暗示和思想引导的摄影作品。这些作品显然受到了他年轻时候学习艺术和绘画的影响，同时他对于画面中营造戏剧效果尤为看重。拍摄于1860年前后的《艰难时世》，标题借用英国著名作家查尔斯·约翰·赫芬姆·狄更斯（Charles John Huffam Dickens）的同名小说《艰难时世》。照片中一位失业的木匠坐在拥挤的卧室里，被生活的重担压弯了腰，妻子和孩子在他身后安然入睡。而雷兰德又叠加了第二张照片，孩

子在他们的脚下祈祷，男人将手放在妻子头上祝福。这样一来，画面的故事性、矛盾与冲突、宗教隐喻都体现了出来（见图3-3）。

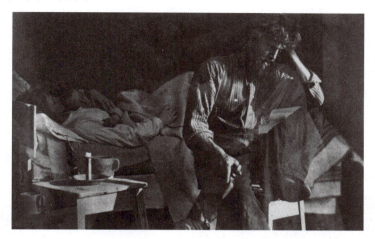

图3-3 《艰难时世》，1860年，奥斯卡·古斯塔夫·雷兰德

雷兰德辞世时，他的剧场风格和说教内容早已过时，但他确立了想象力之于摄影的重要性、艺术原则之于摄影生成作用的重要性，以及拍摄者改变现实的权利。1889年，在雷兰德去世后的第14年，伦敦举办了他的一个大型作品展，深受拉斐尔前派艺术观念影响的雷兰德，勇于尝试、借用了同时代画家的探索理念，在摄影舞台上导演了一出精彩绝伦的现代剧。

亨利·佩奇·鲁宾逊（Henry Peach Robinson，1830—1901），高艺术摄影流派重要代表之一，以"制作合成照片的高手"而著称。鲁宾逊出生于英国，曾在利明顿的一家书店工作，同时学习艺术，并给各家刊物写文章、画素描。他的一些绘画作品入选了皇家艺术学会，他因此产生了要在摄影艺术领域做出一番作为的想法。

鲁宾逊深受雷兰德作品的影响，于1857年以后制作了许多合成照片。他的作品模仿当时流行的绘画样式，画面中都是经过严格摆布与安排的叙事式景物，每幅作品都在讲述一个情节动人的故事。鲁宾逊在雷兰德展出了那幅引起轰动的作品《人生的两种选择》的第二年，推出了他第一幅也是最著名的作品《弥留》。这件作品的创作灵感来源于雪莱（Shelley）的诗句。与雷兰德不同的是，鲁宾逊在创作时采用的是多底照片剪贴而不是组合印制的方法。在这幅作品中，鲁宾逊先是根据构思的草图拍摄了5张底片，然后分别印制成照片，再将人物剪下来，拼贴在同一张背景照片上，最后经过修饰翻拍为成品。鲁宾逊这一做法开创了后世摄影蒙太奇的先河（见图3-4）。

图3-4所示的《弥留》细腻地描绘了一个奄奄一息的女孩和周围亲友悲痛欲绝的场面。在肺结核等不治之症肆虐的年代，这是一个典型的题材。作品在1858年秋天水晶宫的展览上展出，从而使鲁宾逊声名大振。《弥留》的成功很大程度上源于其意义的不确定性，它由分开的帷幕构成画面前景，两位守护的女人分别位于奄奄一息女孩的两侧，女孩似乎要在临终前将最后一个想法传递给那位神秘的男人。通过窗户展现的第二层画面是阴霾密布的天空，死亡、疾病或感伤等主题体现出病态美的审美样式，依靠技术手段实现的效果有助于病态主题的表现，但同时也遭到了人们诟病。有些批评家被这个题材激怒，有些则被人物忧伤的美打动。令人感兴趣的是，《弥留》有多种不同的版本，同时可以证明的是，在拍摄《弥留》之时，

鲁宾逊围绕弥留的少女拍摄了很多照片，不仅可以作为合成的素材，也可以作为单独的作品展示。

此后，鲁宾逊每年都在伦敦摄影学会、英国各地以及欧洲各国举办展览。在40年的摄影生涯中，鲁宾逊的作品获得了上百次奖励。然而，作为一个训练有素的书商和印刷出版商，鲁宾逊不是一位历史题材的画家，这与他同时代的大部分摄影师大相径庭。1861年，他从阿尔弗雷德·丁尼生（Alfredlord Tennyson）的诗歌和约翰·埃弗里特·米莱斯（John Everett Millais）的绘画作品《奥菲利亚》的构图中得到灵感，继续使用剪贴的方法，创作了《夏洛特夫人》。这幅作品并不是一张简简单单的摄影图片，它由两张底片组合而成，上部切割出一个弧形的轮廓，内部则围绕着这条弧线印刻着诗句，以使这件作品是诗歌与摄影的综合体（见图3-5）。其评价依然是毁誉参半，当时摄影师因表现文学而被批评，不仅说明艺术领域的现实主义风格浓郁，也说明艺术化的摄影遭到抵抗。

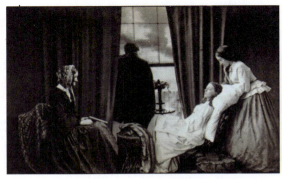

图3-4 《弥留》，1858年，亨利·佩奇·鲁宾逊　　图3-5 《夏洛特夫人》，1861年，亨利·佩奇·鲁宾逊

对此，鲁宾逊渴望创作一件伟大的作品，以展现他卓越的技术及艺术水准。1862年鲁宾逊利用9张底片完成另一幅作品——《五月回乡》，表明了他的态度，并且确定了一个与雷兰德的《人生的两种选择》相当的画幅尺寸：宽38.7厘米，长接近1米。画面描绘了乡村女孩庆祝五月节的情形，青春是很好的题材，不会对任何人构成冒犯。同时，鲁宾逊并没有失去对商业运营方面的兴趣，利用《五月回乡》，再次获得了销售的成功。为了满足他的客户，还不得不编辑发行了缩小版本。此后，鲁宾逊类似题材的相片继续流行于19世纪80年代。至此，艺术摄影的正统性已被建立在几个标准之上，那就是文学的灵感、对绘画的借鉴以及精湛的技艺。

鲁宾逊不仅创作了一批广受关注的作品，还于1869年撰写了理论著作——《画意摄影的要素》。并用了将近30年的时间不间断地发展这一学术命题。在19世纪80年代中期，该书被译成法语，其美学指南让英国人的摄影艺术观念在19世纪末20世纪初得以传播。在书中，鲁宾逊主张摄影要建立与绘画艺术要求一致的实践标准，而不应该再作为复制的艺术存在。摄影要追求"绘画意趣"，则需要摄影师以制作一幅画的标准来使摄影达到绘画式的效果，从而获得艺术地位。这也许就是鲁宾逊最终选择多底合成技术的原因。这一主张影响深远，和雷兰德的创作方法一起成为这一时期画意摄影的基石。

这一时期的摄影作品在后期制作上常将不同场景的画面通过后期工艺印制在一起，以克服摄影画面较为单一的不足，这需要高超的技术，也因制作的难度而逐渐被艺术界接受。但这一时期的艺术摄影完全奉绘画为艺术的圭臬，摄影依附于绘画，亦步亦趋，不可避免地失

去了摄影自身的特点。由于盲从当时绘画的热门题材,摄影不得不在宗教、道德、文学名著中寻找素材,从而完全脱离了现实生活,日益落入重复俗套。依靠室内布景、摆布模特拍摄后再进行画面合成的创作方式,导致出现了大量拙劣呆板做作的艺术作品,受到有识之士的批评。19世纪70年代以后,随着摄影技术的迅速发展和不同审美观念的冲击,高艺术摄影终于走下艺术神圣的殿堂,逐渐消失并发展为画意摄影流派。

3.2.2 自然主义摄影实践

19世纪晚期,艺术摄影师困惑地徘徊在过时的和新兴的审美标准和风格之间。最早提倡画意摄影的摄影师,坚持认为照片应该更关注美感,而不是关注事实。他们认为,画面的清晰度和对事物的精准复制都限制了摄影的个性化表达,因此他们普遍接受对照片进行后期加工的做法,认为这是艺术家的表现手法。从巴比松派的自然主义到印象主义、色调主义和象征主义等,其风格和审美观念在摄影作品中都有所体现,其中很多观念已被艺术评论界和公众所接受。

随着欧洲国家工业化和城市化的进程,摄影作为一种媒介呈现出多样化的趋势。伴随着摄影工艺和处理手法的简化,特别是1871年明胶干版工艺的出现、1888年装有纸质胶卷的柯达手持照相机的问世,业余摄影师人数激增。新摄影器材的出现和广泛销售,使得人人都可成为摄影师。很多人把摄影当作简单的视觉记录,但技术的进步也激励了部分人去挖掘摄影更丰富的表达潜力。

受法国自然主义绘画以及印象主义影响,一些希望进一步提高摄影艺术地位的人士,提出了借鉴19世纪中后期绘画发展的艺术理念,重新进行艺术探索的主张。其中,包括19世纪中期的巴比松画派,其主要对农民生活进行理想化的呈现,而当时的一部分英国艺术家也盛赞淳朴的乡民之风和乡野的宁静之美。英国摄影家彼得·亨利·爱默生(Peter Henry Emerson)则提出了自然主义理论,推崇客观、冷静、忠实地反映和描写客观事物。受该理论的引导,摄影界很快汇集了一股新的力量并将这样的场景表现得充满画意和艺术性。

彼得·亨利·爱默生(Peter Henry Emerson,1856—1936),1856年出生于古巴,父亲是美国人,母亲是英国人。爱默生在美国东北部度过了他的少年时期,1869年来到英国接受系统教育,1885年毕业于剑桥大学。

爱默生不仅是一位思想活跃、观念超前的摄影艺术理论建设家,更是一位以创作实践捍卫自己艺术主张的实践家。1881年,他买了第一台相机,1885年他获得医学学位后深入英格兰东安格利亚农村。当地居住的主要是贫苦的农民、渔民、猎户和编织篮子的手工艺人。为寻找自己的表现题材,爱默生开始了在东安格利亚长期的荒野记录工作,由于当地遍及河道、水渠,他雇了一艘船以便进行摄影创作。作为一名细心的观察者,他善于运用影像和语言来挖掘表象之下的内容,反映英格兰贫穷乡民艰难的生存状态,以及许多即将消失的人文风俗。爱默生的照片普遍采用高地平线和逆光拍摄手法,并抬高了他的被摄对象。他的照片用白金或凹版精心印制,展现的多雾沼泽地的生活符合人们对英格兰辉煌的过去和狩猎采集生活的想象,但这种想象中的田园生活正因西方世界的工业化而逐渐消亡(见图3-6)。之后的五年里,他仍然坚持在这一地区工作,并以单行本的形式发布照片。受其冷静、客观、忠实,不融入创作主体的审美标准和掺杂个人价值判断的特点影响,这种乡村式怀旧题材,几乎成为这个时代摄影师的集体选择。现在看来,这种怀旧情结一方面促使摄影师为工业革命之后的

乡村生活和自然环境留下了宝贵影像；另一方面，对工业革命和城市文明在一定程度上的漠视也限制了摄影的领域。

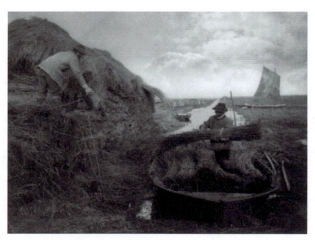

图3-6 《芦苇草垛》，1885年，彼得·亨利·爱默生

爱默生坚持认为摄影是一种艺术，而不是一种机械复制的形式。他的教育背景使他重视科学与艺术的关系，继而形成了艺术理论应建立在科学基础之上的基本思想。此外，深受法国自然主义绘画运动影响的爱默生，1889年，发表了著名的《自然主义摄影》一文，在爱默生看来，摄影应该用自己的方法去反映自然，包括自然景色与人类自身，而不是去模仿其他的艺术样式，只有这样，摄影才能与绘画在艺术上平等。

爱默生反对浮华的艺术，认为摄影师应该真实地反映视觉感受。受德国科学家赫尔曼·冯·赫尔姆霍兹（Hermann von Helmholtz）阐述的视觉原理的启发，他提出了视觉有限清晰论。在他看来，人类的眼睛一次只能聚焦于一个点，只有这个区域是清楚的，视野内其他区域都是模糊的，模仿人类视觉的摄影同样只能一次聚焦于一点。基于这种认识，爱默生认为，多底合成的清晰的照片是违反人类视觉原理的，是不自然的。因此，在创作手法上，爱默生倡导依靠摄像机进行直接拍摄，反对后期各种工艺加工，反对对照片进行合成、叠加等处理，并将高艺术摄影那种多底叠印和剪贴的方法形容为"虚假的谎言"。

爱默生的自然主义理念和技巧使他在摄影艺术史上开辟了一条新的视觉艺术之路。他改变了单纯制造效果的创作方式，并试图借助模糊的影像效果传达人类感知的独特性。同时，这对以亨利·佩奇·鲁宾逊为代表的高艺术画意理念提出了挑战，并引发了关于摄影刊物的激烈争论，论战中涉及的阶级思想和审美理念也吸引了其他摄影家和编辑的参与，并对他们产生了影响。

摄影术在视觉语言上基于爱默生所提出的视觉有限清晰论，一时成为"柔化模糊有理"的依据。导致"模糊但是美"成为这一阶段画意摄影的摄影语言基础，并在相当长的时间里对摄影产生影响。这一点后来被他的诋毁者歪曲，指责他运用模糊破坏了照片，爱默生则坚持自己理论的重点是如何均衡处理焦点和价值选择。我们从某些文献资料和1886年出版的插图书籍《诺福克郡湖泊区的风土人情》中也可以看到这种理论的成果。创造局部清晰效果的长焦镜头、柔焦镜头在这一时期获得了大发展，各大镜头厂家设计生产了大量这类镜头，成为画意摄影师的重要武器。

虽然爱默生强调摄影应该有自己的艺术标准，强调利用摄影的手段进行艺术表达，坚持认为摄影应该包含独具一格的审美特征，但本质上，他和他的追随者仍旧视绘画为榜样，他的作品常常来自对许多绘画作品的借鉴，移植了当时绘画的某些理念，进而追求或达到摄影的艺术性。如爱默生1888年出版的《东盎格鲁人的生活》中的插图《收割大麦》，作品以准确的聚焦和清晰的影像，对生活场景与自然中的人做了诚实、可靠的刻画。画面中农人的劳作和交谈都十分真实，看不出任何修改与摆拍的痕迹，能让人感受到劳作的艰辛、紧张以及忙里偷闲的片刻愉悦（见图3-7）。然而，无论在视觉形式上还是题材内涵上，都与尤莱斯·巴斯蒂安－勒帕奇（Jules Bastien-Lepage）1879年的雕版作品《达维尔的收割者》极为相似，这种对绘画的崇拜，仍然深深地扎根在这个阶段的画意摄影师的理念中（见图3-8）。

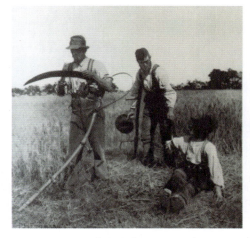
图3-7 《收割大麦》，1888年，彼得·亨利·爱默生

图3-8 《达维尔的收割者》蚀刻工艺，1879年，尤莱斯·巴斯蒂安－勒帕奇

爱默生的自然主义摄影理念，在当时的历史背景下具有积极的进步意义。特别是他提倡遵循摄影特点，反对高艺术摄影照抄绘画的全盘画化，反对摆拍、后期加工、多底合成，使摄影重新回到发展摄影自身特点的道路上来，重新走入更加广阔的自然和生活，给后世摄影师以巨大的启迪。从画意摄影向直接摄影转变的摄影家从自然主义中汲取营养，做出了各自的解读，某种程度上也为最后画意摄影的消失埋下了伏笔。

爱默生一方面用科技方法寻找精确、真实的表达途径，另一方面又提出，艺术和科学的目的是截然不同的，这是他职业生涯中自相矛盾的地方。当他见证了控制曝光和显影关系的方法的发展之后，他放弃了对摄影的期望，完全抛弃了他的自然主义摄影观点，并认为摄影是一门科学而不是艺术，随后便退出了摄影界，1895年以后，他不再举办展览或出版照片。但他先前的理论和实践早已根植于摄影家和公众意识中，他的自然主义思想作为一种抗拒虚假艺术的工具，一直以来激励着一代又一代摄影家，并不断启发着一些摄影师的探索。他们穿梭于英国的乡村和景区，拍摄了很多具有自然主义风格的摄影作品，其中以里德尔·沙耶（Lidell Sawyer）和弗兰克·梅多·萨克利夫（Frank Meadow Sutcliffe）的作品最为引人注目。事实上，他们在自然主义宣言提出以前就已经开始进行与画意摄影风格不同的实践，爱默生的观点更坚定了他们的信念。这两位摄影家在经营摄影社的同时，不断推出自然风景和风俗照片参加展出，并留下了不少经典之作。爱默生的作品和观念后来又流传到美国，

激励了阿尔弗雷德·施蒂格利茨等人的认知思维，对美国摄影的发展产生了巨大而深远的影响。

里德尔·沙耶（Lidell Sawyer，1856—1895），一位沉浸于摄影的画意派摄影师，其作品《暮色里》用细腻的风俗景色营造了一种氛围，以平衡人工和自然的关系（见图3-9）。

弗兰克·梅多·萨特克利夫（Frank Meadow Sutcliffe，1853—1941），英格兰最知名的画意派摄影师。萨特克利夫曾在英格兰约克郡的一个海边小镇开了一家肖像摄影工作室，他一直在那里生活直到去世。

萨特克利夫对新摄影器材比较着迷，如当时新型的柯达照相机。此外，实验不同的印相工艺，包括蛋白印相、白金印相和银版印相等也花费了萨特克利夫大量的时间。尽管他以商业摄影谋生，但是独特的摄影观念使他选择了将乡村生活作为主要的题材。与爱默生一样，萨特克利夫也为古老生活方式的逝去而感到困扰。他那个曾因渔业和造船而闻名的城镇变得越来越商业化，失去了原有的生气。萨特克利夫详细记下了这些新时代的特点，尤其是后期，他投入到对消失的世界进行记录的工作中。

萨特克利夫作为自然主义摄影者，擅长用一种富于情感的方式展现自然主义者所倡导的自发性，例如，通过刻意选取有利于表述主题的切入点，同时减少人工对印刷工艺的干预。他的重要作品《水鼠》流露出了现实生活的率真和超脱的诗意（见图3-10）、《港口风光》则通过巧妙地处理前景和背景的色调关系，展现了一幅飘逸空灵、雾气迷蒙的画面。此外，萨特克利夫的拍摄主题是隐匿的。他常常把水手和码头附近那些游手好闲的人表现得像是在专注地交谈，他拍摄的许多乡下人看起来又都是孤独的劳动者，他的风景作品很多都展现了薄雾下的夜景，这样的画面比描述性的照片似乎更为生动，能够引领观者畅想隐藏着的城市和大海。

图3-9　《暮色里》，1888年，里德尔·沙耶　　图3-10　《水鼠》，1866年，弗兰克·梅多·萨特克利夫

3.2.3　光影朦胧的印象主义摄影

自1863年法国巴黎举行了一次旨在与官方沙龙画展唱反调的沙龙落选作品展开始，印象派绘画运动便在法国悄然兴起。一批以马奈、莫奈、雷诺阿等为代表的印象派画家迅速崛起，成为艺术领域一股充满活力的新力量。从本质上看，将绘画从客观再现自然转向主观精神表现，是印象主义绘画更具独立性的美学观念的表现，并以此迎合新兴市民阶层的审美需求。

这种强调将绘画从再现客观自然世界转向主观精神表现的观念与摄影不谋而合，绘画对摄影的影响从更高、更新的角度开始切入。

此外，在视觉语言上基于爱默生所提出的视觉有限清晰论成为"柔化模糊有理"的依据。在当时，这种激进的观念为印象主义摄影对光线的控制提供了理论依据。摄影师运用柔焦、软焦、漫射镜，甚至蒙罩印放等方法，使自己的照片与印象派绘画作品在视觉上的效果更为接近。当然，作为绘画艺术，使色彩回归以及对光的表现是印象派绘画的核心主张。尽管摄影在当时还不具备对色彩再现的技术条件，但对光线的控制，已经不再逊色于绘画，从而摄影的画意空间出现了新空间。

乔治·戴维森（George Davison，1856—1930），出生于英格兰的一个工人家庭，从小父母为他提供了非常良好的教育环境，他在20岁时就成了公务员。戴维森头脑灵活，又富有商业头脑，他早年间就看好柯达公司，甚至还进行了投资，最后他本人成为柯达公司在英国的高管。

戴维森自1885年开始从事摄影活动。最初是一位坚定的自然主义摄影者，他也参加过摄影俱乐部和英国皇家摄影学会。但通过各种工艺和技法的实验后，戴维森开始背离自然主义摄影的道路。后来他甚至选用针孔相机拍摄，完全不在乎画面的清晰度而更多地追求照片中的画意感。1890年，他在一次关于"摄影的印象派"讲座中坚持认为，尽管锐度和清晰度对照片来说是至关重要的，但是在其他情况下，它们也完全可以被"弃之不顾"。在他看来，决定性因素是摄影师的艺术观念，为了说明自己的观点，戴维森展出了《葱田》，后来成为摄影史上的经典作品。这张看起来完全是印象派的没有经过调焦的照片，其实是没有使用镜头而是通过金属片上的针孔成像的。画面有意削弱了清晰程度，并进行了长时间曝光，以追求朦胧隐约、光晕雾浸的印象派效果（见图3-11）。

戴维森的实践立即引起了大批年轻摄影师的兴趣。他们借助针孔镜头和特殊的柔焦镜头赋予摄影完全朦胧的画面效果，或是在印相时使用漫射滤光镜，甚至开始戏剧性地修整负片或是直接在照片上施用画笔以实现朦胧的光晕效果。英国摄影家约翰·杜利·约翰斯顿（John Dudley Johnston）的城市题材作品——《利物浦印象》，采用树胶印相法，描绘了一个雾蒙蒙的、难以名状的城市边缘画面。这样的空间氛围掩盖了时间，将画面渲染得就像一幅泛黄的木炭画。其中充满着诗意和与世无争，画面中的运动物体是那辆正消失在迷雾中的马车以及逐渐退去的建筑，这些元素将作品整个串联在一起（见图3-12）。

罗伯特·德马奇（Robert Demachy，1859—1936），出生在法国巴黎的一个富裕家庭。1880年，德马奇才开始真正对摄影感兴趣，作为受印象主义摄影观念影响最大的摄影家之一，德马奇在实践中身体力行地推崇印象主义摄影，并一直致力于改进照片的处理技术以获得更佳的艺术效果。他擅长用树胶重铬酸盐工艺创作并以大量文章论述了自己的审美观，著有《树胶重铬酸盐工艺》《摄影艺术表现方法》等，从技术和艺术等方面较为系统地对印象主义摄影做了论述。

德马奇的作品题材广泛，他的作品以其唯美的情趣与优雅的格调受到当时许多人的喜爱。他擅长在画面中营造一种梦幻的气氛，同时努力制造与绘画作品相似的笔触与肌理效果。为此，德马奇选用各种特殊质地的纸作为感光材料的载体，并对影响画面效果的影纹加以修整，他甚至会在已经完成的照片上用画笔再做修饰，以使其具有绘画的效果。因此，他的许多摄影作品看起来几乎可以与法国画家德加（Edgar Degas）的色粉笔画或素描画相媲美。

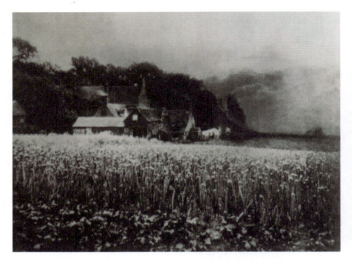
图3-11 《葱田》，1889年，乔治·戴维森

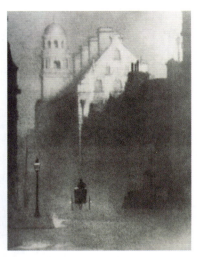
图3-12 《利物浦印象》，1906年，约翰·杜利·约翰斯顿

他的拍摄对象通常是人物、街道及各种景观的组合体。芭蕾舞演员也是德马奇所喜爱的拍摄对象，并以她们为题材拍摄了许多浪漫的艺术照。如《芭蕾舞女》，模特的穿着和姿态与德加画笔中的人物极为相似（见图3-13）。德马奇以达到绘画的意境为最高目标，他的艺术是一种彻底没有偏见的艺术，有一种同代摄影师无法企及的客观冷静，他镜头下的模特，作为疲劳、消沉或年轻的化身，沉静自若地扮演着自己的角色。而他的人体摄影则是证明他达成这目标的最好范本。在《人体》这幅作品中，被优雅的氛围包裹的人体经过德马奇的刻意修饰，不仅散发出一种特殊的生命魅力，而且传达了德马奇对生命理想形态的近乎痴迷的执着（见图3-14）。此外，德马奇1910年拍摄的另一幅代表作品《在田园中》，和戴维森的《葱田》有异曲同工之妙。但是，他并没有采用针孔成像的方式，而是通过印相工艺的纯熟技巧，模拟了光线渗透的效果。

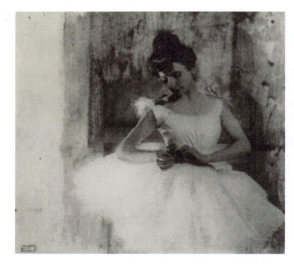
图3-13 《芭蕾舞女》，1900年，罗伯特·德马奇

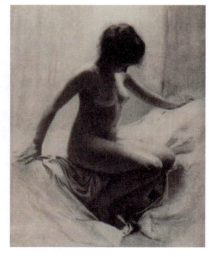
图3-14 《人体》，1906年，罗伯特·德马奇

在德马奇看来，一张未经手工技法修整的、直接反映大自然的照片不是艺术，这些作品并不比艺术家的平庸之作好多少，德马奇强调摄影的主观精神的追求层面。在艺术史上，人们常常将德马奇的作品和印象派画家德加等人的作品进行比较，可见其影响力之大。令人意外的是，在1914年第一次世界大战爆发之际，德马奇放弃了摄影，转而重新开始他的绘画生涯，直至去世。

康斯坦特·普约（E. J. Constant Puyo，1857—1933）法国摄影师，活跃于19世纪末20世纪初。1894年，普约和德马奇共同创立了巴黎摄影俱乐部，并一起举办了该俱乐部的第一个摄影展。在他大部分的职业生涯中，普约一直与巴黎摄影俱乐部合作，并于1921年至1926年担任该俱乐部的主席。

普约喜欢拍摄印象派风格的风光题材和民俗摄影作品。此外，他的部分作品还具有鲜明的新艺术运动的装饰感，尤其是他所拍摄的时髦女性的肖像作品。他通过设计和使用特殊的镜头来达到画意效果，同时也对照片进行必要的后期处理，让人感觉照片没有掺杂任何人为的情感因素。作品《夏日》中的朦胧的光影效果和浪漫的情调，不逊色于当时任何一幅印象派绘画作品。在画面深暗色的前景中，三位衣裙飘飞的淑女迤逦而来，朦胧的远山连接着天光与水色相映铺开，散发着夏日草木弥漫的芬芳（见图3-15）。画面的影调处理和粗颗粒化的特殊晕化效果，将印象主义的特色强化到了极致。

受印象派摄影影响并身体力行的还有奥地利摄影家海因里希·库恩（Heinrich Kuehn，1866—1944）。无论从职业生涯还是从个人作品来看，海因里希·库恩都可以说是中欧画意摄影的代表人物。他不仅是一名摄影家、理论家，同时也是柔光镜头的发明者。纵观他的摄影创作历程，不仅呈现了美学趣味的变化，也反映了摄影美学语言的革新与突破。

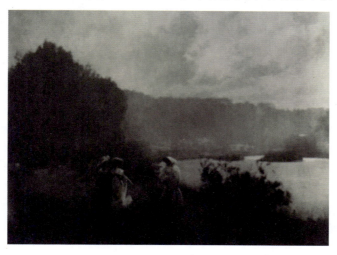

图3-15 《夏天》，1903年，康斯坦特·普约

库恩拥有医学和显微摄影的知识背景，1891年，维也纳举办的连环会摄影沙龙作品展改变了他的兴趣，并使他从科学转向美学。随着库恩对大量摄影印相工艺的深入研究，他对画面中的构图、光线和构成形式等元素也有了较好的运用。1894年，库恩加入了维也纳摄影俱乐部。在这里，他结识了摄影家雨果·亨讷贝格（Hugo Henneberg），雨果将树胶印相法分别介绍给了库恩和汉斯·瓦策克（Hans Watzek），而此时的罗伯特·德马奇则正在巴黎使用树

胶印相法制作照片。此后，这三人成立了名为"三叶草"的摄影小团体，并以"三叶草"之名联合办展，受到了其他摄影协会和先锋绘画协会的欢迎。在1897年至1903年，这三位摄影师一起创作和展出作品，并在他们的作品上签上"三叶草"的小标志（见图3-16）。

库恩的拍摄主题和风格反映了中产阶级的安逸生活，在他拍摄的朋友和家人的肖像作品中，可以看到宽阔的空间、优雅的静物，以及偶尔出现的民俗场景。此外，库恩还同英、美等画意摄影师广泛接触，并将他们的艺术风格融入自己的作品（见图3-17）。1910年左右，库恩的作品开始体现出一些新理念的萌芽，虽然这种带有唯美主义色彩的摄影在20世纪二三十年代被新客观主义取代，但总体上，他的风格和主题变化不大，并一直持续到20世纪30年代。

图3-16 《意大利的风光和别墅》，1902年，雨果·亨讷贝格

图3-17 《玛丽小姐》，1908年，海因里希·库恩

印象主义摄影的产生是摄影艺术发展的一种必然，它是在摄影发展过程中对摄影艺术表现形式的一种探索，其拓展了摄影创作的方法，在摄影史上具有一定的影响。然而，印象主义摄影不注重画面的空间感与立体感，结构平面化的倾向使得作品过于单薄，削弱了影像真实的特质也成为印象主义摄影的局限。

在影像创作中以绘画的审美要求对影像表层进行了简单的修改，并以这种机械的仿画般的改动来使摄影更为艺术化，从这个角度而言，印象主义摄影还停留在模仿绘画的阶段，仍未能触及摄影的本质研究，只不过，将早期高艺术摄影的导演与摆布转向了生活层面。正是因为这些不足，使得印象主义摄影未能成为主流发展方向，流行一段时间之后就不再是摄影创作领域的主导方向。

3.3 后画意时期的美学探究与延伸

画意摄影在经过早期阶段的发展之后，在19世纪90年代至20世纪之初，形成了又一个大的发展阶段。在摄影师对摄影目的和意义的理解没有太大分歧的早期，摄影协会逐渐建立起来，但到19世纪80年代，初具规模的摄影协会已经不能满足所有摄影师的需求。

相对于之前来讲，在世界上促成的新一代摄影爱好者，他们的大众化特征则更为明显，传统摄影协会所关注的摄影在商业和科技方面的运用，并不能引起画意摄影师的兴趣。艺术摄影的支持者开始成立新的协会，致力于提升摄影艺术。这种趋势促成一系列新的摄影俱乐部相继成立，包括 1891 年的维也纳相机俱乐部（Wiener Kamera Klub）、1892 年的英国连环会（the Linked Ring）、1894 年的巴黎摄影俱乐部（the Photo Club de Paris）和 1902 年的纽约摄影分离派（Photo-Secession）。摄影在这次发展的过程中显现出一种新的类型，受益于组织的网状结构，在同一时期，业余摄影师协会和俱乐部在全世界陆续建立起来。这些机构成为摄影爱好者交流摄影审美理念和处理工艺的场所，为本地和其他知名画意摄影师提供了展示的空间和机会。

相对于艺术运用来讲，在维也纳、英国、巴黎等地形成的摄影沙龙，更应该是一种艺术潮流，也因此在这些活动中参与者的数量就显得尤为重要，尤其他们之间的关系并不确定。在欧洲，人们依然经常将这些摄影俱乐部称为摄影协会，它们同时具有协会的学术性传统和文化消遣的特点。

摄影师还试图通过摄影个展或同其他平面艺术作品的联合展出来吸引画廊、博物馆和艺术界的关注。同时，各地的摄影俱乐部纷纷成立评审协会，鼓励摄影师提交自己的作品参加评审和展览。另外，艺术摄影还获得了杂志和图书出版界的有力支持。1890 年之前，无论在欧洲还是在美国，摄影、文学和综合类的杂志都用了大量的版面来讨论摄影的艺术价值。尽管这种讨论并未停止，但在 1890 年之后，世界各地的主要城市的出版物都已开始大力推崇和宣传艺术摄影和画意摄影运动。一些发行量较大、颇受读者欢迎的杂志也开始发表有关艺术摄影的文章。

3.3.1　从连环会到摄影分离派

无论英国、法国，还是美国的摄影组织，19 世纪末都属于行业联合体，它们本身并没有明确的艺术主张，也没有流派特色。以爱默生为代表的自然主义摄影虽有明确的艺术理念，却没有为此建立起任何一个组织团体。

英国连环会是首个致力于建立摄影新审美标准的组织机构，它由英国一群业余摄影师创立。1891 年，伦敦摄影学会因评选大不列颠摄影展览作品出现意见分歧，特别在否决了戴维森的《葱田》之后，这种分歧最终导致了公开挑战。1892 年，以鲁宾逊、乔治·戴维森等著名摄影家为首的一批人，为抗议伦敦摄影学会的做法，成立了独立的摄影组织"连环会"，并将连环会摄影沙龙发展成了一个当代艺术机构，即新英国艺术俱乐部（New English Art Club）。这是一个绅士的俱乐部，并在 1900 年开始接纳女会员。俱乐部一开始就具有国际性，且同其他国家的画意摄影师建立了联系。部分摄影师受俱乐部邀请成为荣誉会员，并提交个人作品参加俱乐部在伦敦举行的年度画意摄影展。

连环会不同于一般的摄影学会，它是一个有明确艺术主张和美学倾向的艺术流派组织，并明确地将革新精神、印象主义美学思想等作为自己的旗帜。乔治·戴维森使用针孔相机拍摄的创作手法，结合自然主义摄影师偏爱的乡村题材和印象主义样式，把田野、建筑物、天空和云朵等元素融合在一起的画面效果对当时的摄影师产生了很大的影响。摄影师亚历山大·凯里（Alexander Keighley）的摄影风格变得浪漫、柔和，画面充满朦胧的氛围，表现出

宽泛的形式和柔和细腻的色调（见图3-18）。

图3-18　《幻想》，1913年，亚历山大·凯里

詹姆斯·克雷格·安南（James Craig Annan, 1864—1946）、弗里德里克·伊文思（Frederick H. Evans, 1853—1943）以及弗兰克·梅多·萨特克利夫（Frank Meadow Sutcliffe）则代表了俱乐部里偏好直接印相的成员。他们喜欢通过其他方式，而不是在印相材料上做文章来达到画面诗意的效果。安南本人是一名成功的凹版印刷工，在他的作品《黑色的运河》中，他巧妙地运用光线和阴影来制造艺术效果，透过水纹的线条可以感受到这种细腻（见图3-19）。伊文思是俱乐部中最受尊重的建筑摄影师，在他的作品《凯尔姆斯考特庄园：阁楼》中，从建筑学的角度，通过细腻的色调，将建筑物的宁静与平和体现得淋漓尽致（见图3-20）。

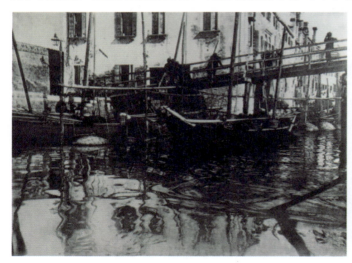

图3-19　《黑色的运河》，1894年，詹姆斯·克雷格·安南　　图3-20　《凯尔姆斯考特庄园：阁楼》，1896年，弗里德里克·伊文思

由于连环会的倡导与支持，倾向于印象主义美学的画意摄影在19世纪末和20世纪最初

的 10 年，成为摄影艺术史上的又一个亮点。像戴维森、德马奇这样沉浸于虚焦、柔化、漫射效果追求的印象主义摄影家固然不少，但像弗里德里克·伊文思和安南这样从精确的几何构成和内在和谐寻求完美的摄影家也占有重要地位，这也为新的摄影转型埋下了重要伏笔。

1902 年，在阿尔弗雷德·斯蒂格里茨（Alfred Stieglitz）的带领下，一批美国摄影师成立了摄影分离派。摄影分离派一开始是英国连环会事实上的美国分部，遵循着当时英国和欧洲流行的画意倾向。直到 1909 年，英国连环会发生分裂，美国才逐渐成为国际画意摄影的中心。它的主要贡献是完成了全世界摄影向现代期的过渡，并为新时代的摄影贡献了最初一批杰出的摄影人物。此后，它以不同的表现形式一直延续到第二次世界大战前后。

这一时期的画意摄影师普遍认为，比起对事实的记录，照片应该更注重美感，努力唤起人们情感和思想的共鸣。尽管使用当时新的摄影器材和工艺完全可以得到比以往更多、更清晰的细节，但他们坚持认为，某种程度模糊的照片更有美感，只有模糊才能为美的诠释留出足够的空间。

在拍摄题材上，摄影分离派的摄影师避开对自然主义的关注，并且能够在当代美学的各种趋势中提供摄影的表达。其主题不再局限于表现的真实，甚至反过来用摄影重新构建生动的静态画面，追求一种接近象征意义的陌生感和神秘感。因此，大多数摄影师刻意选择宁静的风景、安静的人体、肖像和静物，以及充满诗意的田园风光和个人生活，这些都是世界各地的画意摄影师普遍喜好的题材，利用这些传统绘画喜好的主题来接近艺术。但也有部分摄影师，如斯蒂格里茨、阿尔文·兰登·科伯恩（Alvin Langdon Coburn）、保罗·哈维兰（Paul Haviland）、爱德华·斯泰钦（Edward Steichen）和卡尔·施特鲁斯（Karl Struss）等，以城市为题材进行拍摄。在此之前，城市题材是艺术摄影未涉足过的领域（见图 3-21）。

阿尔弗雷德·斯蒂格里茨（Alfred Stieglitz，1864—1946），1881 年到德国学习机械工程，因对摄影产生浓厚兴趣转向摄影创作。1890 年，斯蒂格里茨结束了在欧洲的留学生活回到美国。面对当时美国摄影界的保守趋势，年轻的斯蒂格里茨有志于在美国将摄影升格为一种独立的艺术品种。1896 年，以阿尔弗雷德·斯蒂格里茨为主，在纽约将业余摄影家协会和纽约摄影学会合并成纽约摄影俱乐部。1902 年，斯蒂格里茨以纽约摄影俱乐部实际负责人的身份，受国家艺术俱乐部之邀参与组织摄影展览并评选作品，这使斯蒂格里茨发现了一大批志同道合的摄影探索者。为此，他与爱德华·斯泰钦（Edward Steichen）、克莱伦斯·怀特（Clarence White）等人以使摄影成为个人表现的全新手段为目标成立了一个新的流派组织。由于受德国、奥地利的分离主义观念影响，他们把自己的这个组织称为"摄影分离派"。

斯蒂格里茨为推广其摄影理念，先后创办了摄影杂志《摄影笔记》（1897—1902）与《摄影作品》（1903—1917）。其中《摄影作品》是他个人斥巨资创办的当时最豪华的摄影杂志，这本杂志也成为摄影分离派的核心阵地，到 1917 年共出版 50 期，是当时世界上所有摄影出版物中影响力最大的。此外，为了向摄影家提供作品展示的空间，他于 1905 年在纽约第五大道开设了"291 画廊"。该画廊不仅成为美洲大陆最有影响力的文化中心，同时也是美国最早介绍当时欧洲先锋派艺术的所在地，成为美国的一个文化先锋堡垒。斯蒂格里茨也因此被称为"美国现代艺术之父"。

摄影分离派是从拓展属于画意传统的印象派摄影美学观念开始自己活动的，并在这条道路上取得了重大的成就。斯蒂格里茨最初也以创作画意摄影照片为己任，他拍摄于德国柏林的早期作品《光线—葆拉》，虽然像印象派其他摄影家那样强调光线，但他开始注重物像的清

晰度（见图3-22）。而1894年拍摄的《收获，黑森林》则摄取了印象派绘画最常见的田园风光，明朗而有跳跃感的阳光、若明若暗的远方薄雾，都是印象主义的得意之笔，这一切都被斯蒂格里茨娴熟地在照片中表现了出来。

图3-21　《布鲁克林大桥》，1910—1912年，阿尔文·兰登·科伯恩

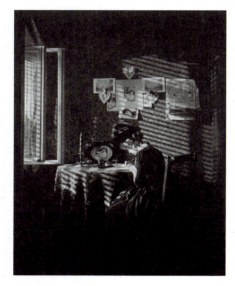

图3-22　《光线—葆拉》，1889年，斯蒂格里茨

此后，斯蒂格里茨认识到摄影有其自身的表现特性，于是转向对摄影自身艺术特性的探索。作为摄影分离派的领导者，斯蒂格利茨不反对摄影分离派中相当数量的摄影师继续走画意摄影的路子，但在他的带领和影响下，摄影分离派中不少人转向了直接摄影，成为了后来纯粹摄影（Straight Photography）的先驱者。

克莱伦斯·怀特（Clarence White，1871—1925），画意摄影师中最典型的代表之一。怀特来自美国中西部，那里民风淳朴，他经常以身边的人物和他所熟悉的环境为拍摄对象，其作品总是展现出非同寻常的艺术敏感度和甜美的情绪。

1894年芝加哥博览会期间，博览会开设了单独的女性展厅以展示女性在艺术和科学领域的贡献，怀特在那里喜欢上了印象派和詹姆斯·阿博特·麦克尼尔·惠斯勒（James Abbott McNeill Whistler）的绘画。怀特和斯蒂格里茨拍摄于1907年的人体作品《汤普森小姐》，其朦胧的形象、柔和的明暗变化和模特的古典姿态，无不体现了明显的印象派绘画意味。凝聚着美和善的理想化女性，是怀特摄影的主要表现对象。如同其他画意摄影师，怀特拓展了19世纪中期拉斐尔派的女性气质，并将家庭表现成社会变迁的"庇护所"。他拍摄的女性和儿童画面和谐、形体优美。他的妻子经常给他做模特，总是身穿纯洁的白色长袍，立在开满鲜花的树丛中，喻示着永恒的青春以及天真优雅的生活。他还借鉴了英国高艺术时期室内布景摆拍的方法，将模特带到户外精心摆拍，这种创作方法逐渐成为当时画意摄影的主要手段。

怀特的创新更多地集中在画面的形式上，他精心布置着取景框内的每一个细节，有时候还会为模特提供特别定制的服装和道具。例如《掷环》是其非常典型的作品之一，画面揭示了家庭生活和女性活动的特质，而这些主题也吸引了同时代大量画家的关注（见图3-23）。此外，为了把摄影与高雅艺术结合起来，他还尝试了一些新技术和表现手法。比如，违背摄影的一

般规律在强光下拍照,把逆光物体变成纯黑的轮廓等。同时,为了表现微光和阴影下的情形,他还学会了熟练运用白金相纸,因为这种相纸可以表现的色阶跨度大于盐银相纸。作品《春天》被他裁成三幅进行组合,像是装饰性的屏风,而从《镜子与人体》中则可以看出他对形态构成具有高度敏感性与卓越的表现力(见图3-24)。1914年,怀特离开了摄影分离派小组,在纽约开了一所摄影学校,此后这里也成为了名人荟萃之地。

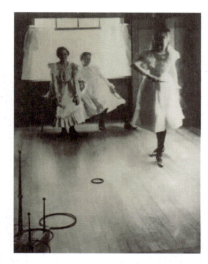 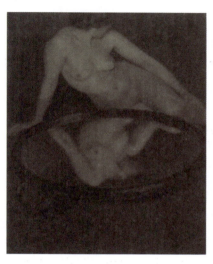

图3-23 《掷环》,1899年,克莱伦斯·怀特　图3-24 《镜子与人体》,1909年,克莱伦斯·怀特

现在看来,当时发起和加入摄影分离派小组的摄影师大多都是印象主义摄影的探索者,开始并未立即与连环会发生较大的冲突,仍然是连环会在美国的一个分支机构。摄影分离派初建的5年内,基本上延续着连环会印象派摄影的美学观念,并努力推崇各种前卫美术思潮和摄影实验。从1907年开始,摄影分离派中主张直接即时、瞬间拍摄应优于画意的营造和有意降低影像鲜锐度的印象主义的追求人逐渐占据优势,两种截然不同,甚至相互对立的美学思想发生分裂不可避免。1908年,摄影分离派与连环会终于因摄影是否可能与绘画有不同视野的问题爆发了不可调和的冲突。摄影分离派与连环会分手,受到重创的连环会于1910年正式解体,这标志着摄影最终与绘画分离。

尽管现在看来,画意摄影不可避免地显示出摄影发明初期的幼稚,在艺术上具有这样很多不足,但作为摄影术发明之后半个多世纪艺术探索的代表,画意摄影第一次明确地展现了照相机能够产生艺术,摄影师可以利用照相机进行个人化的艺术表达。作为最早在世界范围流行的画意摄影运动,对摄影语言、摄影工艺的丰富和发展起到了很大的促进作用,源自相机的清晰影像不再被认为是审美的障碍。经过画意摄影熏陶的社会公众,也开始接受摄影作为一种艺术形式的存在。

此外,在以英国连环会和美国摄影分离派为代表的画意摄影时期,各种艺术手段、新的工艺得到探索和运用,使画意摄影呈现多样化的发展方向,进一步丰富了摄影语言。这个时期的画意摄影在发展中逐渐孕育出新摄影美学。以斯蒂格里茨为代表的一批摄影师,不再只是"怀旧感伤"地拍摄乡村和田园,开始将镜头对准工业文明和城市景观,摄影的范围进一步扩展。还有一部分画意摄影师继承了爱默生的主张,如实拍摄,不对底片进行后期处理,出现了"直接摄影"的早期实践。这些摄影实践客观上促进了对摄影本体的探索,为之后摄

影新美学的出现做好了准备。

3.3.2 画意摄影的理念在东方

在 19 世纪末 20 世纪初的欧洲与美国，主张从形式到内容都模仿绘画意境与意趣的画意摄影一度兴盛。虽然画意摄影主要在欧美流行，但这个明确追求摄影的绘画效果的画意摄影潮流经各种途径继而传播到亚洲的日本和中国等地。在到达日本与中国时，它在欧美的影响已经处于强弩之末。

福原信三（1884—1948），日本著名的摄影师。1883 年生于东京，是日本摄影史上具有开拓性的人物。福原信三少年时期就对艺术产生了浓厚的兴趣，在水彩画、油画以及摄影等方面均有很高的天赋，并希望自己能成为一名艺术家。

为了继承家业，福原信三在 25 岁时进入哥伦比亚大学的药理学系，之后又前往欧洲，走遍了各地的美术馆。在巴黎期间，福原信三沿塞纳河畔进行摄影创作，其中 24 张被编辑成他最初的写真集《巴黎与塞纳河》。这里收录的作品将他所看到的巴黎通过相机展示给观者，同时也表达出他拍摄时的心境。通过运用大量光影分割、分解的表现形式，可以看出福原信三深受新印象派、立体派等欧洲新艺术运动的影响（见图 3-25）。

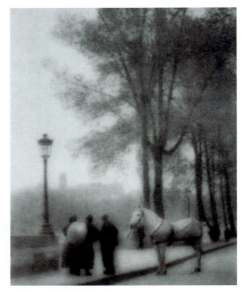

图3-25 《巴黎塞纳河边》，1913年，福原信三

1921 年，留学归国后福原信三与其弟弟福原路草（1892—1946）发起成立"摄影艺术社"，并同时发行《摄影艺术》杂志，介绍当时流行欧美的画意摄影，为日本的画意摄影家的作品开辟了发表空间。他与生俱来的悟性和对艺术、文化的热爱，还有在欧美留学时期与多位艺术家、文化界人士的交流以及对各种事物的亲身接触，都磨炼了他的感悟力和审美力。福原信三的摄影观充满理想主义色彩，他的作品抒情色彩浓郁，不乏现代感，同时又传达出日本的传统审美意识。他认为："人们对单色摄影所要求的不是以色彩的和谐创造形态，而是通过形态来表现光的和谐。因此，从科学上看会被认为是不完善的摄影的单色特点；从艺术上看，反而是它最大的特点。正因为这个特点，摄影才第一次能以人眼所感觉不到的光的和谐来表现自然，以它所具有的内在统一进入新领域的艺术中。

野岛康三（1889—1964），日本早期摄影史上最重要的人物之一，也是日本画意摄影时期的代表摄影师。他擅长拍摄人像与静物，也是日本裸体摄影的开创者。他以杰出的摄影实践与出版组织活动，为日本现代摄影的发展注入了强大的动力。1932 年，野岛康三与中山岩太（1895—1949）、木村伊兵卫（1901—1974）三人联合创办了《光画》摄影月刊，该杂志对日本摄影界起到了承前启后的促进作用，对日本新潮摄影的兴起具有重大影响，可以说它是一座连接日本画意摄影与现代摄影之间的桥梁。

野岛所处的年代，正是摄影由独立艺术向新兴风潮转变的时期，他从学院毕业时，又适

逢西方摄影文化的大规模流入，因此画意摄影作为一种艺术形式很快吸引了野岛的注意。作为日本摄影师，野岛在作品中进行了一系列新的实践，他将西方的经典摄影艺术与东方美学相融合，为寻找照片中的原貌倾注心血。野岛康三一方面在画家身上学到造型式的观念，另一方面他也学会了艺术家在摄影创作上的精神姿态。因此，他创作的摄影作品反而能区别于以往的摄影，进入自己的摄影世界之中。可以说，正是野岛康三这种对绘画的深刻理解，让他超越了单纯的绘画主义摄影，同时让摄影式的造型性成为可能。

野岛康三鲜明的人体摄影风格对日本摄影史产生了重大影响，这种风格是其摄影创作中最重要的一个组成部分，并以其强烈的民族特色而成为世界人体摄影史上的一个珍贵遗产。野岛康三的人体摄影开始于1914年左右，并一直持续到20世纪30年代末期。1931年之前，野岛康三的人体摄影具有强烈的画意摄影风格。在《靠在树上的女人》这幅作品中，模特虽赤脚站在大地上却不失庄重，单手扶着树上，犹如大地的生命力通过女性的身体传递给树木，并使它的枝叶繁茂，无处不透露着一种活力。模特目不转睛地注视着画面外，壮硕粗短的身材被野岛以一种不避粗陋的直观手法大胆地加以表现，体现了日本文化传统对于女性美的审美趣味。这也成为野岛作品中时常出现的女性像的原型（见图3-26）。1931年，受当时来日本巡回展出的德国国际巡回摄影展传播的新客观主义摄影思潮的影响，野岛康三重新对画意摄影作出思考，作品也以写实主义刻画造形来描述自己的内心想法。摄影风格为之一变，具有强烈的现代感，而这种风格变化在他的人体摄影作品上体现得尤为明显。野岛康三在他的人体摄影中开始大胆采用近摄、摄影蒙太奇等新手法，以一种前所未有的魄力接近人体，大胆地经营画面构成，使画面充满一种生命充盈而出的视觉强度，同时显示出强烈的现代意识。

20世纪三四十年代，正值西方国家摄影蓬勃发展时期，中国摄影也开始和外部世界同步。在国外的摄影流派蜂拥而入的大背景下，中国许多摄影家积极参与英国皇家摄影学会、美国摄影学会等国际摄影爱好者组织的活动。他们为培养中国的几代摄影家做出了贡献，一时间人才辈出，凸显于其他摄影门类之上。

郎静山（1899—1995），中国早期在国际摄影界产生影响力和具有知名度的重要代表人物之一。他出生在江苏淮阴，12岁开始学习摄影，后来到上海学习绘画，并在一家报馆任记者并成为中国最早的摄影记者之一。郎静山1927年致力于风光摄影，并开始尝试具有中国画风格的集锦摄影。他也是中国著名摄影艺术团体"中华摄影学社"的创办人之一，成为中华摄影学社的中坚力量，大力推广摄影艺术。

郎静山之所以在国际上受到重视，主要是因为他在将西方摄影术与中国传统艺术结合等方面做出了卓越贡献。从1931年入选国外摄影沙龙开始,他的集锦摄影作品便获得各种奖项，其中包括"英国皇家摄影学会高级会士"以及"美国摄影学会高级会士"等荣誉称号。1949年后郎静山定居台湾，成为台湾"中华摄影学会"的创办者和会长，在培育摄影后学、才俊等方面，有很大贡献。

集锦摄影的方法源于西方画意摄影时期采用事先拍摄多种照相素材，然后利用暗房工艺拼接叠放组成事先预设的画面。其独特之处在于，西方早期画意摄影所追寻的是油画作品的质感和效果，郎静山的集锦摄影则是以中国山水画理论为基础，结合了摄影艺术的特点。从本质上说，他是用照相机和底片代替了传统意义上绘画的笔、墨、纸、砚，最终创作出完全符合中国传统绘画效果和意象美的画意摄影作品。经过他的处理，照片能够显现出浓厚的中国丹青水墨画韵味。其格调疏朗淡泊、清逸幽远、墨染淋漓，具有典型的中国艺术风格和东

方美特色。1950年,他的集锦摄影作品《松鹤长春》在英国皇家摄影学会展览中获"最佳作品"荣誉。拍摄于1956年的《鹿苑长春》,同样是郎静山比较典型的集锦摄影作品。照片高远脱俗、静气怡人,显现出中国道家观念的浸濡(见图3-27)。

图3-26 《靠在树上的女人》,1915年,野岛康三　　图3-27 《鹿苑长春》,1956年,郎静山

此外,郎静山在人像、静物、人体摄影等方面均有许多传世杰作。在其摄影历程中,集锦摄影无疑最能代表他的成就与风格,也最能体现他对摄影的理解和追求。集锦摄影不仅展示了他在摄影技术上的造诣,更反映出他对摄影艺术所持有的观念和看法。他对审美方式的独特理解,通过集锦摄影的方式,折射出耀眼的光芒。直到晚年,他的作品仍明显地体现其独特的集锦风格。

 思考题

1. 高艺术时期画意摄影的风格特点有哪些?结合实例加以说明。
2. 自然主义摄影的具体理念是什么?爱默生的艺术主张对艺术摄影产生了哪些影响?
3. 试述印象主义摄影的兴起和发展过程,结合实例阐述印象主义摄影的艺术特点。
4. 试述英国摄影连环会的组成过程,美国摄影分离派与连环会的最终分离有何影响?

第4章

摄影本体性探索与现代主义美学构建

学习目标

1. 通过本章学习，了解20世纪上半叶世界主流摄影的发展概况；
2. 掌握现代摄影产生的客观原因和不同时期的基本特点与摄影观念；
3. 了解现代主义摄影的发展概况和不同方向的摄影试验。

在两次世界大战之间，摄影对世界物象的强大记录功能，普遍被艺术界视为一种全新的力量源泉。由此出发，摄影界开始质疑画意摄影的美学主张，并重新审视摄影自身特性，构建新型的摄影美学。此时，摄影艺术进入本体性探索阶段，最终奠定了"摄影之所以为摄影"以及"摄影之所以可以成为一种独立的艺术媒介"的基础，使摄影真正进入了艺术的轨道。

此外，在20世纪20年代，摄影领域的一个显著特点就是种类繁多的摄影技术、风格和流派的出现，并且体现出不同寻常的活力。很多摄影师开始意识到技术、城市化、电影院和平面艺术对摄影表达效果产生的影响。

4.1 技术推动与新摄影美学探究

与摄影术诞生时照相机只具备最基础的功能相比，19世纪末20世纪初，摄影器材的发展突飞猛进，特别是感光乳剂、光学镜头、照相机的快速发展，使摄影艺术开始出现越来越多的可能性。这种由技术对艺术产生的推动作用在摄影进入本体性探索阶段显得尤为明显。

4.1.1 器材发展成为全新的力量源泉

摄影术在历经达盖尔银版法、火棉胶湿版法等阶段之后，开始进入明胶干版时代，并持续兴盛了近一个世纪。在这个阶段，以明胶为主要成分的乳制配方引起摄影师的广泛兴趣。到19世纪80年代，明胶卤化银乳剂的出现成为一次真正的革命。足够的稳定性和较高的感光速度不仅使摄影师从有关曝光时间问题的困境中解放出来，还使工业生产感光介质材料成为可能。持续的摄影工业和明胶卤化银工艺的飞速发展，最终催生了胶卷的出现以及全色片的发明。

1888年9月，伊斯曼公司推出了柯达预装胶片相机。1889年，第一种采用透明赛璐珞片基的胶卷开始上市，随后各种使用小型化胶卷以及可以手持拍摄的照相机相继出现，大大方便了摄影者。柯达更是给出了"你按快闪，其余让我来办"的广告语。此时，拍摄照片不是作为一种精英式的自我表现活动，而是作为"人人有份"的时尚与现代生活方式逐步进入大众生活。另外，随着黑白胶卷色彩敏感度的不断提高，1903年，德国阿克发（Agfa）公司发明了可以对所有颜色感光的全色黑白胶片，使照片中黑白影像的展现更加丰富、完美，大大拓宽了摄影师的拍摄范围。

自 1880 年之后，在镜头的光学水平方面，德国耶拿（Jena）玻璃制造工艺取得很大进步，随着光学科学的进步和制造工艺的突破，镜头的设计也随之改进。不同镜头生产厂家争相生产出各种不同焦距、不同类型的镜头，极大地丰富了摄影形式，增加了艺术表达的可能性。各种出色的相机镜头陆续在市场上出现，并成为追求高清晰度和细腻影调摄影师的最爱。得益于感光乳剂的感光速度大幅度提高，快门就显得非常必要了。19 世纪七八十年代，各种快门设计相继涌现出来，1888 年，快门的最高速度可以达到 1/1000 秒。快门的广泛应用以及高速快门的出现，使得摄影师逐渐形成"瞬间"的概念。

20 世纪初期，随着照相机、镜头、感光乳剂等方面的巨大发展和进步，以及针对不同用途的各种新型照相机如雨后春笋般出现，为摄影本体的探索提供了充分的物质条件。摄影师可以根据自己的拍摄目的与美学追求选择合适的相机。特别是可以直接印制较大尺寸、高清晰度照片的大画幅照相机，成为追求清晰细腻影像的摄影师的首选。而小型胶卷照相机，使得手持快速抓拍成为可能。

4.1.2　摄影记录性的美学思考

一般认为，摄影具有两大基本特性，即"原真的拷贝（记录性）""时间的切割（时间性）"。在这两大基本特性的基础上，摄影多样的应用行为衍生出多样化特性，这些特性互相影响，日渐复杂。

摄影作为工业革命之后科学技术的产物，其强大的记录功能，奠定了摄影自身独有的审美基础。凭借纤毫毕现的物体细节、细腻入微的影调过渡，直接给观者带来审美的愉悦。这种快速而精确的刻画描写能力，是人手所无法企及的。在摄影本体性探索时期，基于摄影"原真的拷贝（记录性）"的探索，对现代摄影的发展起到了巨大的推动作用，最终形成了 20 世纪 20 年代美国直接摄影和德国新客观主义等艺术思潮。

4.2　现代摄影理念的确立

对现代摄影的理解，首先应该是它确认了一个摄影的自立性本质的概念，同时可以看作一个摄影史分期上的时间概念。现代摄影的历史大致以 20 世纪早期为起点，自 19 世纪末 20 世纪初，美国摄影分离派将摄影引入现代之后，使以直接摄影、纯粹摄影为号召的摄影新潮流迅速在全世界流行起来，直至 20 世纪 60 年代结束。

事实上，早在 19 世纪 90 年代初，阿尔弗雷德·斯蒂格里茨就已经开始用手持小型照相机在纽约街头寻找题材，用直接印放的照片来呈现现实生活。这种一反往常用大底版照相机拍摄的手法，和他放弃对底版后期处理的做法，体现了摄影分离派不甘于模仿绘画的表面效果，而是着眼于追求摄影本身的媒介特性所具有的表现特点。他的《驿站》《冬天的第五大街》等一系列作品成为对现代摄影表现的最初探索（如见图 4-1）。

这种刚刚浮出水面的现代形态摄影以完全摆脱后画意摄影的印象主义影响为己任，寻求与被摄物直接、客观、单纯的接触。随着摄影分离派实验的进行，必然要完全背弃画意摄影的理念，采用一种全新的观念与手法。

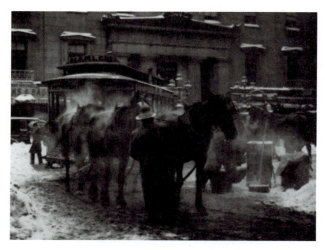

图4-1 《终点站》，1892年，斯蒂格里茨

受斯蒂格里茨的影响，摄影分离派的其他成员也开始加入到现代摄影的探索中。出现了以阿尔弗雷德·斯蒂格里茨、爱德华·斯泰钦（Edward Steichen）、保罗·斯特兰德（Paul Strand）等为代表的最早一批现代摄影的先驱。他们用大量的创作和不懈的理性探求，将这种现代理念下的新美学思想推向整个摄影界。此后，再到以爱德华·韦斯顿（Edward Weston）、安塞尔·亚当斯（Ansel Adams）为代表的"f/64 小组"，以清晰、精细、客观为特征的摄影风格逐渐成为主流，这种更具现代特点的摄影观念很快流行世界各地，并影响到整个20世纪三四十年代乃至第二次世界大战之后，使现代摄影的理念在美国呈现出一条清晰的传承和发展的脉络。

4.2.1 直接摄影的美学主张

准确地说，直接摄影是指20世纪20年代前后在美国出现的一种摄影美学思想，指直接利用摄影自身的特性进行艺术表达。最早由美国艺术评论家卡尔·萨达基奇·哈特曼（Carl Sadakichi Hartmann）指出，后来被斯蒂格里茨引用，指代那些更纯粹的摄影方法，来与以往的画意摄影相区别。

从本质上看，直接摄影是反对当时的画意摄影，诸如漠视摄影自身的特性、依靠后期加工来模仿绘画等萌生的，直接摄影提倡依靠照相机械的能力和摄影师的艺术修养去直接完成作品。在摄影史上，并没有出现过一个摄影组织或者摄影流派以"直接摄影"命名，也没有出现过一个以"直接摄影"冠名的摄影展览。它是通过摄影师在实践中不断探索"照相机＋镜头＋感光乳剂"的精细刻画能力进行的艺术思考，从而大大解放了摄影的艺术表现力，对后世的摄影理论和艺术实践产生了深远的影响。

纳萨尼尔·保罗·斯特兰德（Nathaniel Paul Strand，1890—1976），出生于纽约，斯特兰德在纽约求学时，报名参加了著名摄影师路易斯·海因（Lewis Hine）主办的摄影班。在海因的介绍下，斯特兰德在"291画廊"结识了斯蒂格里茨。

在艺术观念上，斯特兰德受斯蒂格里茨和"291画廊"展出的欧洲新艺术的影响巨大。他认为，摄影这一由机械手段获得的图像，依靠其自身所具有的强大记录功能超越了人类的

双手对视觉的写实能力。作为一种先锋性的观看手段，摄影应该始终追随时代的发展，有时甚至要引导人们的视觉观念。摄影作品的价值来自使用直接的摄影方法去完成，而不像以前的画意摄影那样只是表现脱离现实的怀旧、感伤以及后期加工处理。作为机械时代的摄影美学，这是一种不同于绘画，而是通过控制对象形态与画面结构的表现手段。摄影家终究意识到了摄影自身的媒介特性，确认了摄影自身的价值，为现代摄影美学的发展奠定了基础。

1914年以后，斯特兰德放弃画意摄影的方法，开始将镜头对准纽约的街头和城市建筑。拍摄于1916年的《白色栅栏》是斯特兰德采用直接摄影方法最早的一幅代表作，1917年被斯蒂格里茨发表在《摄影作品》上。照片拍摄的是醒目的白色条状木篱笆、远处的一幢房子和一个谷仓。这种完全由直接目击所触发的直接摄影作品，打破了一切绘画构图法则，以几近呆板的白色栏杆横过整个画面，而后面的世界则显得灰暗而模糊。照片触及了直接摄影和画意摄影最敏感的核心，即是从自然本身取得画面，还是由绘画审美习惯安顿自然，显然照片属于前者（见图4-2）。

1916年秋天，斯特兰德创作了著名的"纽约街头匿名肖像"系列。在纽约下东区，斯特兰德用装了"偷拍镜"（一种装在镜头上且可以拍摄侧面景物的摄影附件）的照相机，面对面地近距离拍摄社会边缘人群的肖像。这组作品共计12张，其中的《盲妇》被认为是摄影史上最具震撼力的肖像之一（见图4-3）。

图4-2　《白色栅栏》，1916年，保罗·斯特兰德　　图4-3　《盲妇》，1916年，保罗·斯特兰德

斯特兰德以他充满现代感的画面构成和正视现实的态度将斯蒂格里茨的摄影美学追求发挥到了极致。1916年，斯蒂格里茨在"291画廊"为年仅26岁的斯特兰德举办了个人画展，并在《摄影作品》杂志中大量刊登斯特兰德的作品。1916年10月，《摄影作品》中刊登了斯特兰德的6幅作品；1917年6月，斯蒂格里茨以第49期和第50期两期合刊的所有篇幅在《摄影作品》中为斯特兰德刊登出作品专辑，包括著名的"抽象"系列、"纽约街头匿名肖像"系列共计11幅作品。人们突然发现，似乎这是斯蒂格里茨变相地宣布自己的纯粹摄影主张已经取得决定性胜利的一个宣言。《摄影作品》出了这两期合刊后立即停刊，这甚至可以看作是摄影分离派终止活动的信号，同时也是标志现代摄影确立的一个明确信息。

除了摄影之外，斯特兰德在1937年与里奥·赫尔维兹（Leo Hurwitz）共同创立了边界影片社（frontier films），把工作重心转向了纪录片制作。他曾应墨西哥政府之邀，赴墨西哥

城拍摄纪录电影。后来，斯特兰德与一些著名作家合作出版图文书，1947年后重归摄影。斯特兰德的艺术成就与深远影响得到了后世的尊崇，美国费城艺术博物馆曾于1971年和2014年两次举办斯特兰德作品的大型回顾展。

4.2.2 现代摄影的纯粹性

现代摄影理念下形成的纯粹摄影，是对现代摄影观念的另一种表述。"纯粹摄影"这种称谓一直使用到20世纪三四十年代，后来逐渐融汇于现代摄影的称谓之中。

这一流派主张摄影艺术应该通过纯粹的摄影手段获得摄影所独有的艺术性和审美效果。它的出发点是抛开绘画语汇和规范，强调造型风格与绘画的彻底分离。完全遵循摄影自身的特性，充分利用摄影技术潜力，依靠相机、镜头和感光材料等摄影器材，充分发挥摄影即时、直接、写实、瞬间等造型特长。画面追求尽可能清晰的焦点、尽可能大的景深、尽可能大尺寸的底片，使作品在摄影艺术上达到优良的摄影素质。同时，准确、直接、精微和自然地表现被摄物的光线、影调、线条、色彩、纹理、质感等方面，从而形成摄影独特的创作原则和审美规范。在20世纪初，探索摄影独特语汇的摄影家有许多，其中爱德华·斯泰钦（Edward Steichen）的成就最为显著。

爱德华·斯泰钦（Edward Steichen，1879—1973），出生于卢森堡，1881年全家迁居美国。他16岁就开始从事摄影，也是摄影分离派发起者之一。斯泰钦最初对艺术产生兴趣是受母亲的鼓励，他曾经做过4年平版印刷学徒，此后一直没有放弃画画的事业，并始终以画家身份自居。

作为摄影分离派的创始人之一，斯泰钦早期作品主要体现了当时流行的印象主义摄影风格和深厚美术功底的艺术造诣。他经常借助树胶重铬酸盐印相法，美化仓促而就的轮廓，把画笔变成手指的延伸，显示了对柔焦画意摄影的精通，使他的作品在当时表现出不同凡响的魅力。虽然斯泰钦当时还不能摆脱艺术潮流的影响，但就他所关注的题材而言，他是当时少数几个对城市生活与场景产生兴趣的摄影家之一。他拍摄的《弗莱特艾隆大厦》便是一曲由衷赞美城市现代文明的视觉颂歌（见图4-4）。

加入摄影分离派对斯泰钦的创作具有重大意义，受斯蒂格里茨的影响，他的拍摄更加注重对摄影本体性的探究。他与斯蒂格里茨密切合作，开始大力倡导摄影的即时性和纯粹性。此外，在第一次世界大战期间，斯泰钦担任盟军空中摄影的指导，基于自己对动态对称理论的兴趣，进行了数年的拍摄尝试，这些经历使他脱离了画意摄影的影响和痕迹，成长为一名具有现代风格的摄影师。

作为纯粹摄影的倡导者，他的人像作品透露出鲜明的现代气息。拍摄于1928年的《好莱坞影星嘉宝》，形象洒脱、自然生动，已经丝毫看不到绘画的典雅与印象派的朦胧（见图4-5）。后来的《查理·卓别林》更突出了摄影特有的光影效果，画面以强烈的脚光和高大的投影形成了一种喜剧效果，巧妙地暗示了卓别林对现代喜剧电影的巨大贡献。拍摄于1938年的《卡尔·桑德伯格》，更是发挥了摄影特技的优势，将主人公不同表情的头像叠放在一幅照片内，这种时空上的错置，明显地带有电影蒙太奇的意味。这些成功的探索都是基于对纯粹摄影的追求，力图将摄影的独特造型功能发挥到极致。

在爱德华·斯泰钦长达70年的摄影创作实践中，他以各种风格从事黑白和彩色摄影。他的摄影活动涉猎极广，除了人像、风光、静物小品等摄影题材外，还在时装、广告等早期商

业应用摄影方面有过开拓性的探索,他不仅推动摄影走进了严肃的艺术殿堂,更直接催生了商业摄影的新时代,在摄影史上发挥了继往开来的重要作用。

图4-4 《弗莱特艾隆大厦》,1905年,斯泰钦　　图4-5 《好莱坞影星嘉宝》,1928年,斯泰钦

斯泰钦除了有大量堪称范例的作品,以及对现代摄影尤其是纯粹摄影的贡献外,还一直被认为是美国摄影界实用摄影的开创者和杰出代表,这些依赖于他长期不懈的组织和推介工作。在他担任纽约现代艺术馆馆长的15年中,组织了大量重要影展。其中于1965年举办的"人类大家庭"摄影展,展出了来自68个国家273位摄影家的503幅作品,题材、形式异常丰富多彩,成为摄影史上的一个奇迹。

4.2.3 精确主义及其摄影家

20世纪二三十年代,如何使世界更清晰地呈现在人们眼前,并在拍摄之前就能准确预见照片的视觉效果,成为摄影家普遍关心的问题。在斯蒂格里茨现代摄影理念的影响下,此时摄影分离派原有的即时、直接或纯粹摄影的观念已不能满足此时拍摄需求,这使受分离派影响的部分摄影家开始了另一轮的探寻。

1932年,由爱德华·韦斯顿(Edward Weston)、安塞尔·亚当斯(Ansel Adams)、伊莫金·坎宁安(Imogen Cunningham)、威拉德·范·戴克(Willard Van Dyke)及另外7位摄影师在美国西海岸成立了"f/64小组"。这是摄影史上一个非常重要的摄影团体,其名字来源于当时镜头最小的光圈值。

以"f/64"来命名这一团体,寓意着追求最高的清晰度。为了获得清晰的影像和较大的景深,当时使用大画幅照相机的摄影师常常会将镜头光圈缩到f/64,从而得到清晰范围最大的照片。这一小组的年轻摄影家,不满足于对事物完全直观的拍摄方式,以及不做任何摆布,进一步追求画面的高度清晰、影调层次的丰富与细腻;追求画面的精致与张力,但不赞同在底片曝光前后做多余的处理;不格放或裁切影像等,这些都对摄影者的技术与艺术提出了很高的挑战。为达到这一点,他们宁可采用大底片照相机,并在必要时将光圈缩至最小。此外,在摄影分离派盛行的年代,对于曝光控制这一摄影功能,人们尚未给予足够重视。在"f/64小组"的美学追求上,曝光控制首次作为纯粹摄影的造型手段被加以考虑。他们的拍摄对象

也不像画意摄影般充满宗教情怀和怀旧感伤，而是根据对影像最终的预见性直接拍摄。通过锐利的光学结像、大景深、用光面相纸接触印相，来直接获得清晰有力、质感鲜明的影像，使摄影割断了与绘画联系的"脐带"。在摄影的美学中继续沿着直接摄影的道路，继续追求着影像的纯粹。

威拉德·范·戴克（Willard Van Dyke，1906—1986），美国摄影家，"f/64小组"的创始人之一。20世纪20年代起，范·戴克自学摄影，最初仅是一名普通的摄影师，后来以从事纪录影片的制片工作为人所知，并多次获奖。1929年，他开始跟随韦斯顿学习摄影，随后协助韦斯顿一起创建"f/64"摄影团体。范·戴克的主要摄影实践是在电影领域，经常以细腻、精确的直接摄影手法拍摄城市题材（见图4-6）。从1965年起，其被任命为纽约现代艺术博物馆电影部负责人，1972年后又重新从事摄影。

伊莫金·坎宁安（Imogen Cunningham，1883—1976），出生于美国俄勒冈州，1901年开始投身摄影。她曾在西雅图华盛顿大学和德国德累斯顿高等技术学校攻读化学和摄影化学，这对她后来形成自己的精细摄影风格有重要作用。坎宁安是"f/64小组"里唯一的女性成员，无论是花卉作品还是肖像作品，坎宁安都能以精确的构成与简洁的造型展示现代理性之美，体现出强烈的现代美感。坎宁安在摄影史上具有重要地位，对摄影的发展有举足轻重的作用。

坎宁安出生的年代，恰逢摄影艺术的第一次大变革。此时摄影在技术方面逐渐成熟，而在艺术方面却始终没能摆脱模仿绘画的影子。大学时期坎宁安所学习的摄影化学专业为她打下了深厚的摄影显像理论基础。坎宁安曾探索肖像摄影和画意摄影，她的肖像作品，经过精心的布置，暗示了某种精神力量的存在（见图4-7）。1908年，坎宁安远赴欧洲求学，曾给奥古斯特·桑德（August Sander）做过助手。这一德国伟大的摄影家在当时所采用的直接的、不加任何修饰的、客观的人像拍摄手法对坎宁安影响颇大。这种后来被称为新客观主义的摄影理念在1910年被坎宁安从欧洲带回美国。此后，坎宁安自己在西雅图成立了摄影工作室，1917年迁往旧金山，并一直在那里从事摄影创作。从某种程度上来说，正是坎宁安的这次欧洲求学，影响了后来整个美国西海岸的摄影家。

图4-6 《烟囱》，1932年，威拉德·范·戴克

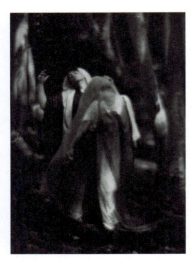

图4-7 《超越世界的树林》，1912年，伊莫金·坎宁安

伊莫金·坎宁安的花卉系列大部分创作于 1915—1930 年。其实早在 1906 年她还在读大学的时候就系统地进行过以植物为题材的拍摄，在她的三个儿子相继出生后，坎宁安开始在家专心拍摄一些植物。此时，拍摄人像的经验似乎完全被她转移到了拍摄植物上来，以至于她镜头中的植物都宛若最严谨、最精妙的人像，每一株植物，每一朵花卉都体现着它们迥异的性格特点和品德。例如，拍摄于 1929 年的作品《马蹄莲》，画面影纹细腻，层次丰富，更为重要的是，坎宁安以极其精微的曝光技术，将高光区与绝对暗部的过渡表现得细腻柔和，同时这种细微的光区变化与三度空间关系协调地融合在一起，形成了奇异的视觉效果（见图 4-8）。

1932 年，伊莫金·坎宁安参与"f/64 小组"创建的活动，开始追求用小光圈获取最高清晰度和最大景深。她始终信守"f/64 小组"的摄影理念，坚持以摄影的方式最大限度地反映事物本来面目，特别是在人像摄影中，她非常尊重被摄者，在照片画面上展示被摄者的个性与特色，很少有意流露拍摄者的个性与风格。

现代摄影的发展道路经过一段时间的探索，便很快出现了第一批大师级的人物。其中，爱德华·韦斯顿（Edward Weston）使摄影第一次以自己的视觉接触世界，这种摄影视觉的运用，对整个 20 世纪摄影的发展具有标志性的意义。

爱德华·韦斯顿（Edward Weston，1886—1956），出生于美国伊利诺伊州，少时就读于当地的文法学校，一生没有受过太多的专业教育。1902 年，起利用父亲给他的照相机开始学习摄影。1911 年，韦斯顿在加利福尼亚开设了肖像摄影工作室。以后很长的时间，韦斯顿靠拍摄商业人像的收入来维持生活。

与 20 世纪初许多有志于摄影艺术的人才一样，韦斯顿曾热衷于具有印象主义特点的画意摄影，并获得了一些沙龙奖和专业奖。这一时期，韦斯顿的摄影创作是探索式的，慢慢地，他从一名有成就的画意派商业摄影师，发展成具有时代代表性的摄影师和艺术家。

1915 年，爱德华·韦斯顿参观旧金山世界博览会现代艺术展受到很大触动，开始倾向崭露头角的现代摄影表现方法。1922 年，韦斯顿在纽约见到了大力倡导直接摄影的斯蒂格里茨和保罗·斯特兰德，这次会面对韦斯顿的摄影创作产生了巨大影响。他最终打破画意摄影风格的束缚，走向了纯粹摄影的道路。从当年他拍摄的俄亥俄州阿姆柯钢铁厂系列摄影作品中，就可以看出这种转折的初步迹象（见图 4-9）。尽管在当时韦斯顿是一个身无分文的自由艺术家，但他还是义无反顾地投入到艺术创作中。

韦斯顿的作品清新、直率、自然、朴实，他十分善于捕捉不起眼的事物所激发出的灵感。他坚信摄影师应该摆脱停留在记录事物的表面，在不改变摄影本质的情况下，他选择探索多种创作途径和选择不同的摄影风格，比如，控制曝光时间以及使用大画幅相机的磨砂玻璃对焦屏等。韦斯顿将这种工作方式称为"预先可视化"，排除了光线、氛围和动态给拍摄对象带来的暂时性的视觉效果，集中揭示拍摄对象最深刻的瞬间。

1923 年，爱德华·韦斯顿关闭了自己的照相馆，迁居墨西哥，专心探索纯粹摄影的创作实践。他从身边平凡常见的事物入手，专注地体察领悟事物独特的存在方式与构成形态，并以纯粹、精湛的摄影手法加以表现，创作出一系列杰出的作品。1926 年，韦斯顿返回加利福尼亚，过起了平静而简单的生活，此时他的摄影创作进入高峰期。1927 年，韦斯顿开始拍摄单个的物体，并将这些物体从它们常处的环境中剥离出来。1930 年，几幅被公认为世界摄影史上不朽的伟大作品在韦斯顿的手中诞生，其中《青椒 30 号》和《贝壳》两幅作品成为这一

时期的代表作。韦斯顿用一种精密的视角观察诸如贝壳、青椒这样不起眼的事物,并从中发现一种严谨的自然法则与生命的规则。

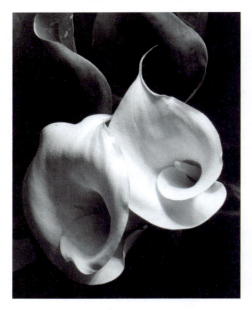

图4-8 《马蹄莲》,1929年,伊莫金·坎宁安

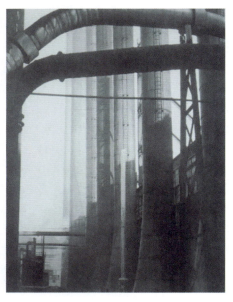

图4-9 《俄亥俄州阿姆柯钢铁厂》,1922年,爱德华·韦斯顿

《青椒30号》的拍摄,韦斯顿利用单纯却富有表现力的照明,以极度鲜锐的聚焦和极端精确细微的曝光,将青椒外层的柔滑、细腻与细小斑纹表现得淋漓尽致。而自然生成的青椒果形,一旦由平凡习见、不屑细看变为视觉中心,就会产生一种近乎陌生和抽象的感觉(见图4-10)。作品《贝壳》中,鹦鹉螺表面光线过渡自然、柔和细腻,与内部空间的曲折结构融为一体,使一枚司空见惯的鹦鹉螺看上去承载了无穷的奥秘(见图4-11)。这两幅超常的杰作,使摄影的独特表现力为世人所公认。稍后拍摄的作品《卷心菜》则以更加精熟、细微的手法,将平凡的卷心菜叶拍摄得如同出自大师之手的雕刻艺术品,真正实现了"使寻常的题材表现出不寻常"的效果(见图4-12)。

1932年,韦斯顿组建"f/64小组"之后,将自己的摄影追求上升为一种新的美学观念。共同的摄影追求,激发了他更大的创作热情。他的才华不仅表现在这些隐喻性静物和风光照片上,他还摆拍了一系列家庭用品,这些物品在他的镜头中呈现出固有的内在美。他采用特写镜头精确地记录物体,旨在呈现镜头前事物的本质和精华,以此来创作出比事物本身形象更加真实,更易理解的画面。他的人体摄影同样独具一格,韦斯顿坚持自己的追求,努力发现人体构成的独特性,因此他的人体摄影超越了传统的艺术主题。1918年至1945年,韦斯顿探索性地拍摄了100多幅冷静而优雅的裸体人像作品。其中,拍摄于1936年的《人体》,是确立韦斯顿人体摄影巨匠地位的经典之作。照片以交叉叠加的四肢以及低埋的头部构成了人体的整体,省略了通常被视作人体摄影核心部位的躯干,以及最具有神态变化的面部。这种不同寻常的画面构成,在清晰的线条交错中表现着人体的完美。这幅作品不仅体现了韦斯顿杰出的观察力和想象力,更以一种对生命的绝对诠释成为人体摄影史上的一座丰碑(见图4-13)。

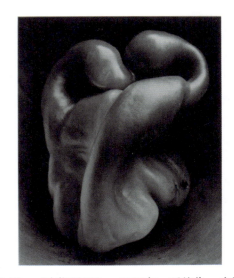
图4-10 《青椒30号》,1930年,爱德华·韦斯顿

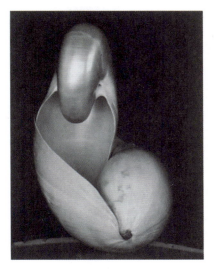
图4-11 《贝壳》,1927年,爱德华·韦斯顿

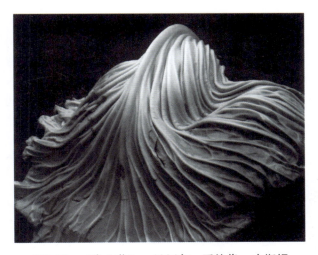
图4-12 《卷心菜》,1931年,爱德华·韦斯顿

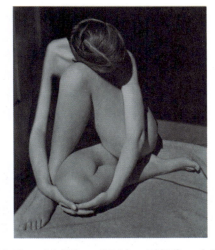
图4-13 《人体》,1936年,爱德华·韦斯顿

1937年,51岁的爱德华·韦斯顿获得了古根海姆奖。自此以后,不再受经济限制的韦斯顿告别了人像摄影,全身心投入到创作的天地。20世纪20年代,韦斯顿积累了对摄影的理解,加上他对加州风景的个人体验,韦斯顿拍摄出了他职业生涯里最丰富、细腻的作品。随着1940年《加利福尼亚和西部》的正式出版,这一系列的部分作品在加州和美国西部与观众见面,十年之后,这些作品在印刷精美的作品集——《我镜头中的罗伯士角》中再次出版。

1923年以后的20年里,韦斯顿一直坚持记日志。1961年,这些日志被集中整理并出版,《日志》这本书记录了韦斯顿很多的生活细节和他的创作之路。这些日志成为独特的资料,它向观众展示了韦斯顿内心的坚韧,这种决心激励他克服经济困难和内心焦虑去创作,正是这份坚韧和决心,让他的作品透着超然的淡定。

安塞尔·亚当斯(Ansel Adams,1902—1984),出生于美国旧金山,12岁开始学习钢琴,并梦想成为钢琴家。由于亚当斯对事事要求划一的教育体制相当反感,13岁即离校自学。音

乐的奇妙韵律和钢琴的严格音阶，使亚当斯形成了极其敏感而又精细入微的艺术感应力。他以严谨、完善的科学曝光系统和大量独具特色的杰出作品，描述着现代摄影的创立进程。

亚当斯14岁时获赠了一台照相机，与此同时，对摄影产生了强烈的兴趣。不久后，他在摄影冲洗店中学习摄影及洗印技术，这为亚当斯在以后的摄影实践中创立精确曝光的区级系统奠定了基础。此后，亚当斯开始用摄影表现约塞米蒂的风景，这也奠定了他以后成就辉煌摄影事业的基础。

1927年的《约塞米蒂的半圆丘》是亚当斯的早期代表作。照片呈现了异常动人的景象，山体的高低错落和岩石纹理的纵向排列，匀称而又多变的构成与钢琴的琴键极其相似，庄严、雄浑，又富有起伏变化，它已预示了亚当斯一生在自然风光摄影领域惊人的才华和伟大的成就（见图4-14）。亚当斯的摄影作品受到评论家的高度赞赏，这使亚当斯更专注地投入摄影创作。亚当斯始终对约塞米蒂怀有特殊的感情，因此每年都要专门来这里拍照。

1930年，亚当斯与保罗·斯特兰德在新墨西哥州北部相遇，这一相遇使亚当斯的摄影生涯发生了至关重要的改变。此后，他在旧金山开办了照相馆，并投入到直接摄影的新探索，拍摄于这一年《冬日，约塞米蒂》已表现出许多现代摄影的突出特点。而亚当斯的这种艺术体悟，促使他与爱德华·韦斯顿等西海岸摄影家的摄影风格进一步接近，最终在1932年他们共同组建了具有划时代意义的"f/64小组"。

20世纪30年代后期和40年代是亚当斯风景摄影的黄金时期。他的风景作品几乎都拍摄于美国西海岸，尤其集中在最初启发他灵感并留下难忘爱情记忆的内华达山脉和约塞米蒂地区。与"f/64小组"其他成员相比，亚当斯是更直接、更纯正的自然表现者，作品中没有人物，不与社会、历史发生联系，也没有新闻要素，是超乎人一般感受的自然本身的精致呈现（见图4-15）。不论哪种题材，亚当斯能都以超乎想象的景深、宽广无垠的场景、丰富的黑白层次和精确到极致的曝光控制来表现自己选中的对象。从他的照片里，能够深深地感受到一种磅礴的气势。

图4-14 《约塞米蒂的半圆丘》，1927年，安塞尔·亚当斯

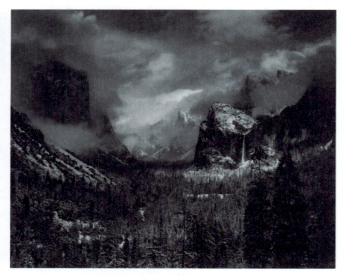

图4-15 《冬日风暴散去》，1938年，安塞尔·亚当斯

与同时代的其他摄影家相比,亚当斯更信赖摄影科学与技术对创作的决定性影响。并且大量的摄影实践和坚定的科学态度,也使他的作品比任何人的都更接近现代摄影的核心和本质。亚当斯认为摄影师应根据光线的变化,科学地控制底片和相纸的密度数量,以事先确知照片黑白影调实效的参数,并因此提出了"区域系统"技术概念。这是亚当斯根据自己的摄影经验重新制定的摄影曝光理论和标准。人们根据这一标准可以比较容易地获得一张影调层次丰富的摄影作品,从而为现代摄影的发展和传播创造可能。

亚当斯一生共三次获得古根海姆奖。1966年获美国艺术与科学学会奖,1980年获得总统自由勋章。在亚当斯看来,摄影家应和其他艺术家一样,选择自己认为有独到性的事物和领域去表现世界。亚当斯在世时,他的摄影作品画册就不断出版,并发行百余万册。其中,仅1979年出版的《约塞米蒂》即发行20万册。他用自己的实践唤起摄影家对纯粹摄影艺术的表现特性和巨大潜力的注意。在他六十多年的摄影创作生涯中,一直以其风景摄影作品闻名于世,产生了超越时代的巨大影响。

"f/64小组"存在的时间并不长,1935年即行解散。严格来说,"f/64小组"不能算作一个真正意义上的摄影团体,他们没有确切的组织机构、没有定期会议,更没有入会制度或退会制度。这批摄影师有着较为一致的摄影理念和艺术追求,他们的作品生动、有力,主要通过举办的数次展览和成员的创作实践体现他们共同的美学追求。然而,在现代摄影初现辉煌的时代,经过"f/64小组"摄影家的探索和努力,现代摄影终于以其即时、直接、客观、精细的科学体系,成为整个摄影的主体形态。"f/64小组"所代表的现代摄影理念,深深地影响了20世纪摄影的发展进程,同时也造就了一批大师级摄影巨匠。

4.3 现代主义摄影实验与先锋艺术思潮

现代主义摄影与现代摄影并不是同一个概念。由科学素质和机械构成决定的"直接""即时""瞬间"等摄影原则,成为现代摄影共同的理念。作为现代摄影的一个方面的现代主义摄影,则是现代主义思潮在摄影上的体现,与当时的欧洲现代主义艺术思潮有着密切的联动关系。此外,现代主义摄影作为一个国际性的摄影运动,既是对摄影表现语言本身的积极探索,同时也因时代与历史而具有强烈的乌托邦主义色彩。

20世纪20年代,摄影师与其他视觉艺术家一样,注意到西格蒙德·弗洛伊德(Sigmund Freud)的相关理论,也留意到摄影可以记录这一时代社会和政治的动荡与挣扎。为了发掘摄影更多的商业机会,同时也是回应第一次世界大战之后知识界、政治界和文化界出现的动荡状态,在立体主义、构成主义、达达主义和超现实主义的影响下,摄影界做出一系列新的尝试,包括照片拼贴、摄影蒙太奇、无相机摄影、抽象的形式、不同寻常的角度和超近距离特写等,这些都是这个时代具有标志性的摄影表现手法。

4.3.1 "新客观"主义摄影表现

随着第一次世界大战的结束,欧洲新的构想在复杂的艺术和社会倾向中诞生。例如,俄罗斯构成主义、德国包豪斯学派以及德意志制造联盟等,这些组织认为艺术表现不应该仅仅局限于艺术家个人的体验,还应注重对重建工业社会的分析和理性表达。此时,艺术家的角

色转变成了对客观事实进行记录,揭示时代真实情况的个体。在大多数艺术家眼中,各种媒介已经不再是独立的实体,对机械技术的尊重使得印刷机和相机都被认为是这一时期最有效的视觉工具载体。

20世纪20年代后期,新客观主义的艺术思潮对德国和其他一些欧洲国家的摄影产生了重大影响。新客观主义最早出现在德国绘画界,是现代主义思潮的一次重要探索,它体现了摄影家对机械性、抽象性、数学性影像风格的偏爱,倡导精确、科学、一丝不苟地表现客观世界的理念主张,以及注重对机械工业带来的现代文明进行诠释。受新客观主义思潮影响的摄影倾向被称为"新视觉",有时也被称为"新摄影",使摄影的客观性上升到了美学的高度,新客观主义摄影以这种富于现代性的理念作为自己的旗帜进行摄影活动。

新客观主义摄影与美国的直接摄影基本处于同一时代,两者的摄影美学思想也非常近似。它们都要求创作者"藏身"于事物背后,避免个人色彩过多地表露,以极度理性客观的态度,借助相机拍摄精确细腻的图像来探索现实世界和客观事物。对事物客观理性的描述,使这些摄影师常常乐于表现自然物和工业人造物的有序形式,而不是各种差异和其他多样化的诉求。

阿尔伯特·伦格尔-帕奇(Albert Renger-Patzsch,1897—1966),新客观主义的首创人和代表人物,1897年出生于维尔茨堡,是一名德国职业摄影师。帕奇12岁便接触摄影,年轻时做过新闻摄影师,后来成为自由摄影师,主要在博物馆和出版社工作。

为了展现工业化产品的形式构造,如电厂、桥梁以及工厂生产出来的产品,他试图通过摄影作品来表现自然物质同工厂生产出来的物品之间的相似性。他使用大画幅相机对准产品的内在设计和重复出现的图案,忽略氛围、偶尔出现的图案和其他个人的主观元素,试图以此让画面具有超凡且纯粹的装饰美感。有时他也从自然界中撷取画面,但他从不把大自然活跃的生命作为自己的视点。相反,帕奇总是能够发现自然界中那些结构严谨、组织有序的类似机械造物的东西,并用自己的镜头凸显这种非混沌的自然组织形态。例如,他1922年的作品《石莲花》,在当时,他的作品看起来更偏向抽象主义,尽管他表示他的作品只是"冷静地为艺术而艺术"(见图4-16)。

1928年,伦格尔-帕奇出版了最著名的摄影集——《世界是美丽的》。摄影集通过100幅照片对自然物和人工业产品进行了具有客观主义特色的系统视觉分析,进而引起了当时摄影界和艺术界的普遍关注。在他看来,摄影自有摄影的特性,摄影的价值存在于其复制现实神韵、展现事物本质的功能上。伦格尔-帕奇拍摄的物象是能让人了解的,而且是相对机械的。在这本摄影集中,他极少展示直接表现运动的物体,尤其是他对静止的重视,这是一种凝视着表面并唤起一种平衡的静止(见图4-17)。

卡尔·布劳斯菲尔德(Karl Blossfeldt,1865—1932),童年大部分时光在哈尔茨山脉中度过,大自然的美丽风光给他留下了深刻印象。1881年,16岁的卡尔·布劳斯菲尔德进入当地的钢铁厂学习铸造工艺,并持续了4年。1890年,他来到柏林的维也纳艺术工商学校开始学习艺术设计。1898年,他担任柏林皇家装饰艺术学院教授,为了在教学中向学生展现自然界中存在的艺术结构和植物的微观细节,他自学摄影,并自制了一系列照相机,这些相机可以将植物的局部放大到原物的30倍。

图4-16 《石莲花》,约1922年,
阿尔伯特·伦格尔-帕奇

图4-17 《广告静物》,1935年,
阿尔伯特·伦格尔-帕奇

摄影是一门技术与艺术相融合的视觉语言,技术的创新会带来视觉艺术的新发现。利用相机,布劳斯菲尔德可以轻松地将植物局部放大,将植物的细节表现得淋漓尽致。这些平凡的自然物在布劳斯菲尔德的照片里却呈现出了一种有序的、严谨的设计之美,这颠覆了人们对自然物的认知,让人们重新认识了这些似曾相识的"超现实之物"(见图4-18)。

在拍摄和整理植物影像的过程中,卡尔·布劳斯菲尔德创造了一种新的摄影形式。他将采集到的植物标本放在一个浅灰色或者灰色的背景上,使用均匀的漫射光进行拍摄,形成一个个形式极简、细节丰富的植物肖像。在布劳斯菲尔德的照片里,叶瓣、枝身没有芳香,没有色彩。和黑白灰形成对比的是,镜头里的花朵造型复杂、细节丰富,整体结构与每一个局部细节都充满了艺术的神秘气息。也许是少年时在铸铁工厂工作过,卡尔·布劳斯菲尔德的植物肖像具有一种钢铁雕塑般的味道,甚至有金属、大理石的质感。有趣的是,布劳斯菲尔德从来只拍植物,而且只拍植物的片段,这些照片一直被布劳斯菲尔德当作教学素材使用(见图4-19)。

1928年,63岁的布劳斯菲尔德集结上百幅植物摄影作品出版了作品集《自然界的艺术形式》。作品集揭示出的植物形态和抽象性结构,深深地震撼了那个时代的人,并得到超现实主义艺术家们的赞誉。但布劳斯菲尔德的这本摄影集并非概念性的艺术作品,就像许多同时期的德国摄影作品一样,它本质上具有教育性,与包豪斯学派的理念相一致,是建立在艺术和工艺的精神之上的。该书1929年再版的时候,在美国发行了英文版,全书120页,照片采用照相凹版印制。照相机镜头逼近植物的花朵、茎叶、种子、芽蕾,在柔和的散射光照射下,用极端写实的方法将这些植物的寻常细节抽象化,表现得如同精致优美的人造物。

摄影简史

图4-18　《马兜铃》，1928年，卡尔·布劳斯菲尔德　　图4-19　《葫芦》，1928年，卡尔·布劳斯菲尔德

卡尔·布劳斯菲尔德不仅创造了一种新的摄影方式，更是创造了一种新的观察方法和编辑方式。他的摄影作品能够在人的感官中将坚硬与柔软相互转换，这是一种典型的现代主义视觉体验。新客观主义摄影的影像具体而清晰，同时也因具有抽象性而富有寓意，多意开放的现代主义语境使新客观主义摄影的出现成为欧洲现代主义摄影诞生的标志，这对后来的德国摄影甚至世界摄影都产生了很深刻的影响。

受到伦格尔-帕奇和布劳斯菲尔德这些作品的影响，20世纪20年代后期，德国的许多刊物纷纷采用这类风格的照片作为插图以吸引读者。这些新奇的画面在读者眼前展现了一片全新的天地，直接扩大了新客观主义摄影的社会影响。

在20世纪"大萧条"时期和德国纳粹当政时期，新客观主义摄影逐渐沉寂。第二次世界大战之后，这种风格再度兴起，德国的贝歇尔夫妇（Bernd & Hilla Becher）和杜塞多夫学派，以及美国新地形学派的部分摄影师，继承并发展了新客观主义摄影的理念和方式，这影响了20世纪末以后的摄影潮流走向，全面、理性、客观的"标本化"成为当时摄影的重要手段。

4.3.2　现代主义摄影实验的体现

严格地说，现代主义摄影发源于意大利未来主义运动。未来主义运动的主要特征是艺术家以自己的视觉表现来把握事物的运动特性与本质，表现事物的光、速度与运动是他们的首要目标。20世纪初，未来主义的出现正好与当时摄影师对机械工业以及现代都市空间的巨大热情一拍即合。

这一时期，抽象的概念成为一条轴线，实验摄影与视觉艺术展开持续的对话。摄影师为了创造一个新的视觉语言体系，在强调摄影机制的基础上，将工作的重点转到对摄影媒介的基本要素的开发上来。当时，一些并不属于任何团体的摄影家也主动地进行摄影表现的探索实验。比如，来自匈牙利的安德烈·柯特兹（Andre Kertesz），就用他在跳蚤市场买来的凹凸

镜拍摄了著名的"变形"系列（见图4-20）；以拍摄巴黎夜生活纪实摄影而著称的布拉塞（Brassai），则运用摄影蒙太奇的手法将人、山、天等自然景观融为一体，用人体替代自然物象，创作出一种深邃宁静的摄影蒙太奇风景作品（见图4-21）；塔托（Tato）、旺达·伍尔兹（Wanda Wulz）等人的未来主义摄影实验，也以大胆的想象与丰富多变的手法给后人留下许多宝贵的启示（见图4-22）。拉兹洛·莫霍利－纳吉（Laszlo Moholy-Nagy）非常热衷于开发利用这些资源，并且成为这段时期推动摄影发展的核心人物。

图4-20　《变形人体》，1933年，安德烈·柯特兹

图4-21　《人体》，1935年，布拉塞

图4-22　《好战文人卡利肖像》，1930年，塔托

拉兹洛·莫霍利－纳吉（Laszlo Moholy-Nagy，1895—1946），出生于匈牙利，在参加第一次世界大战之前接触过绘画。一战期间服兵役受伤，康复时期他坚持绘画的同时也对摄影和平面设计产生兴趣，并积极参与到艺术和文学活动中。1920年，莫霍利－纳吉迁往柏林，开始全身心地投入到艺术创作中。

拉兹洛·莫霍利－纳吉热情拥护"新视觉"理念，对摄影充满了极大期望。他认为摄影不是绘画，也不是能以传统的美学观解释的新事物，应该把它看作一种为了推动人类进步的传播方式。1922年，莫霍利－纳吉与柏林的达达主义艺术家开始接触，同时，他凭借基于构成主义理论创作的绘画作品、光绘图形和文章，很快在前卫艺术圈获得知名度。其间，他和来自捷克的妻子露西娅·莫霍利（Lucia Moholy）一起进行实验，探索光线重塑的表达潜力，他们将其称为"光线的控制"，将这种无相机摄影作品称为"物影照片"（见图4-23）。虽然摄影作品最容易被精确复制，但是物影照片却是特例，因为它没有底版可供

复制。

　　1919年，一所拥有全新概念的包豪斯设计学院在德国应运而生。1923年，莫霍利-纳吉应邀加入包豪斯设计学院，负责金属工作室的工作，并为包豪斯设计学院的所有学生讲解原材料及其属性的基础课程。但他从1924年就开始用自己和别人的作品做有意思的照片拼贴，他还在休假期间尝试高空摄影、负片图、焦距变换、阴影扭曲以及其他多种摄影实践，体现了莫霍利-纳吉对于现实生活和艺术表现双方面的兴趣。

　　莫霍利-纳吉看重摄影材料的感光性能，认为它们可能是唯一适合表达现代的全新时空经验的图像制作系统。同样，他也尝试过抽象绘画、活动艺术、构成、雕塑、平面设计和电影及舞台设计——这些新手段都能表达他对现代多变生活的感受。1925年，拉兹洛·莫霍利-纳吉出版了《绘画、摄影、电影》一书，书中涵盖了广告图像、照片拼贴、X光、建筑图等全部摄影类型，生动地表明了照相机正在创造全新的、独特而又现代的观看世界的方式。除了核心的造型艺术作品和理论著作以外，他本人同样在前卫的实验摄影圈子里产生了重大影响。他的积极探索对包豪斯设计学院的摄影教育产生了重要影响，从他的教育与创作实践中，人们可以感受到当时的先锋艺术家对摄影投入的极大热情。

　　1937年，他收到来自美国的邀请，负责组建新包豪斯学院，最终于1938年在芝加哥成立了芝加哥设计学院。物影成像实践被列入教学范畴中，从而得到新的发展，这启发了20世纪中期的艺术教学。在莫霍利-纳吉的影响下，芝加哥设计学院的师生中出现了如赫伯特·巴耶尔（Herbert Bayer）、露西娅·莫霍利、弗洛伦斯·亨利（Florence Henri）、乌波（Umbo）等一大批现代主义摄影家。他们运用诸如俯视、仰视、近摄、摄影蒙太奇、物影照片等新的摄影手法，制作了大量令人耳目一新的实验性作品，大大拓展了摄影表现的天地（见图4-24）。

图4-23　《物影照片》，1922年，莫霍利-纳吉

图4-24　《弗洛伦斯·亨利》，1926—1927年，露西娅·莫霍利

4.3.3 达达主义与超现实主义摄影

超现实主义摄影在现代主义摄影领域中是发展比较完备、创作成果最为丰富的一个支系。随着第一次世界大战的结束,艺术领域也宣告了传统的艺术表现方式走向崩溃。1916年至1923年,由一群年轻的艺术家和反战人士领导的达达主义艺术运动,试图通过反美学的作品和传统的文化形式来表现真正的现实。在艺术领域,达达主义敦促艺术界摒弃过去那些垂死的艺术理念,发现和拥护新的题材和形式来表达社会的不合理。

德国柏林的达达主义艺术运动对现代主义摄影发展的最大贡献是发明了摄影蒙太奇这个新事物。蒙太奇原是指在暗房里将照片组合在一起并拼贴在同一底片或者相纸上,利用现有的材料创造新的视觉艺术实体。拼贴画和蒙太奇的可塑性和随意性很强,很多前卫艺术家对这种创作形式都表现出了浓厚的兴趣。

许多艺术家都声称自己是蒙太奇的发明者。柏林达达主义艺术运动成员乔治·格罗(George Grosz)、约翰·哈特菲尔德(John Heartfield)的两人小组与汉娜·霍希(Hannah Hoch)、劳尔·豪斯曼(Raoul Hausmann)的两人小组为争夺摄影蒙太奇发明权而争执不下。但不管摄影蒙太奇是谁发明的,它将世界打碎再重新加以组织的观念,突破了文艺复兴时期确立的透视法则。同时,它也是第一次世界大战后德国陷入混乱空虚的最为贴切的视觉表现(见图4-25)。

20世纪20年代末期,摄影蒙太奇的运用更加普及,这种新的工艺不再是通过剪切和粘贴,而是借助感光材料,有时甚至会同其他暗房处理工艺相结合。德国艺术家安东·史坦科夫斯基(Anton Stankowski)于1927年创作的《眼睛蒙太奇》,试图探究人物神秘的心理状态。德国艺术家爱丽丝·雷克斯-内林格(Alice Lex-Nerlinger)和丈夫于1930年一起创作的《女裁缝》,体现了对社会问题的关注(见图4-26)。由于蒙太奇具有灵活性,因此蒙太奇适用于不同风格和主题的创作,既可以传达个人情感也可以传递政治信息。

图4-25 《餐刀的裁切》,1919年,汉娜·霍希

图4-26 《女裁缝》,1930年,爱丽丝·雷克斯-内林格

超现实主义源于法国作家安德烈·布勒东（André Breton）发表于1924年的《超现实主义宣言》。在摄影的发展历程中，超现实主义是由达达主义演变而来的，作为一种现代西方的文艺流派，在两次世界大战期间盛行于欧洲。虽然与达达主义同样标榜"下意识"，但它与达达主义的无意识拼贴有很大不同。打破理性与意识的樊篱，追求原始冲动和意念的自由释放，将文艺创作视为纯个人的自发心理过程是超现实主义的基本特点。这给超现实主义者提供了广阔的创作空间，超现实主义在视觉艺术领域中的影响也最为深远。

曼·雷（Man Ray，1890—1976），原名伊曼纽尔·鲁德尼茨基，美国艺术家，出生于费城。曼·雷大部分职业生涯都在法国巴黎度过，他早年在纽约全国设计学院学习艺术与写生。20世纪20年代起，在巴黎从事绘画、雕塑、广告设计和摄影。曼·雷是一位才华横溢的现代主义艺术家，其摄影造诣与成就尤其被人称赞。他是达达主义和超现实主义运动的重要倡导者，并先后参与多种先锋艺术运动的创立与实践活动，与斯蒂格里茨、马歇尔·杜尚（Marcel Duchamp）等有密切的交往。

1915年，曼·雷举办了他的第一次绘画和素描个展。他最初受立体主义和表现主义的启发，但在他遇到杜尚后，开始转向了达达主义，他们一起参与了纽约的达达主义艺术运动，并成为领军人物之一。后又于1921年追随杜尚来到当时的世界艺术中心巴黎，参加了巴黎达达与超现实主义运动。

曼·雷运用摄影的方式实践着达达主义与超现实主义的理念。他的摄影是从绘画开始的，他将自己的绘画、雕塑等拍摄下来，最初用以存档记录，但他很快发现摄影有自己独特的表现方式，他开始以一种轻松的游戏心态来进行摄影实验。曼·雷开创了自己的"物影照片"系统，还发明了中途曝光的技法。摄影师将他的作品称为"曼·雷图像"，这些作品除了在语言技法上具有独创性以外，内容表现也非常切合达达主义与超现实主义的反艺术精神（见图4-27）。1921年，曼·雷到达巴黎后不久，他在制作这些无相机摄影作品时，开始在相纸上使用半透明和透明的材料，有时完全浸泡在显影剂中，对着移动或者固定的光源曝光。

曼·雷最有影响力的摄影作品是其超现实主义摄影的创作，大多拍摄于他在巴黎居住的20年里，这也是他一生创作最辉煌的阶段。他以充沛的精力和独创的风格，活跃于巴黎绘画界和摄影界。《安格尔的小提琴》和《骗人的泪珠》是他最著名的代表作。这两幅照片的奥妙在于它们初看时并不具备超现实主义作品的特点，然而只要稍加审视，就会发现它们与常见的写实作品大异其趣。作品《安格尔的小提琴》具有强烈的达达主义色彩，但照片更深的意蕴在于将人体曲线美与小提琴的韵律美联系起来，似乎体现着一种半醒半梦的迷离状态（见图4-28）。

曼·雷的创作影响巨大，生前曾在欧美各国多次举办个人摄影作品展览。他去世后，在法国巴黎举办了规模宏大的曼·雷纪念展，展出他的摄影、绘画作品三百余幅，以纪念这位在巴黎生活四十余年的现代艺术大师。

菲利普·哈尔斯曼（Phillipe Halsman，1906—1979），美国超现实主义摄影家，出生于拉脱维亚里加市。哈尔斯曼20世纪20年代留学德国，在德累斯顿理工学院主修电气工程，业余时间在乌尔施泰因图片社从事摄影；30年代进入巴黎大学深造，为当地《时尚》杂志等拍摄照片；1940年移居美国并长期为《生活》《视界》等杂志供稿，其曾于1945年和1954年两度出任美国杂志摄影家学会主席。

图4-27　《无题：螺旋线和烟雾》，1923年，曼·雷　图4-28　《安格尔的小提琴》，1924年，曼·雷

哈尔斯曼主要进行人像摄影，他的人像作品被誉为"心理肖像"，擅长对人物精神气质和内心世界进行精妙刻画。许多著名政治家、科学家、艺术家都接受过他的拍摄，但在摄影史上使他地位崇高的，并不是这些人像摄影作品，而是他在超现实领域的成功探索。

20世纪三四十年代，正是超现实主义盛行的时候。1940年前后，哈尔斯曼与西班牙超现实主义画家萨尔瓦多·达利（Salvador Dali）相识，他们密切合作了三十多年，创作了一系列杰出的超现实主义摄影作品。对哈尔斯曼来说，超现实主义已不是一种空泛的理念，而是一种思维方式，这些作品往往以达利为主人公，意象突兀、境界幽邃，又不乏有意识的巧妙暗示与隐喻。《原子的达利》是哈尔斯曼超现实主义照片的代表作品，这幅照片是受达利原画《原子的达利》启发而创作的（见图4-29）。哈尔斯曼邀请达利本人做照片主人公，并将照片设计为一切物体均失去重量，像原子那样自行悬浮，并造成瞬间时空的凝固效果。与达达主义和超现实主义惯用的剪贴手法不同，哈尔斯曼让达利在画板上跳跃，同时在五位助手的协助下，历时6个小时，通过一次曝光直接拍摄完成。

哈尔斯曼把超现实主义艺术与摄影的关系表现得非常密切。在他看来，试图用相机创造一个除了想象之外不存在的图像是一件令人愉快的事情。他还以达利的胡子为主题，拍摄了一系列作品（见图4-30），展现出他非凡的想象力。哈尔斯曼为现代主义摄影树立了一座里程碑，1975年他获美国杂志摄影家学会授予的终身成就奖。

摄影家的超现实主义艺术观念与大胆实验极大地改变了摄影。除了曼·雷和哈尔斯曼外，还包括其他许多超现实主义摄影家。例如，出自莫霍利-纳吉门下的赫伯特·巴耶尔（Herbert Bayer，1900—1985），深得纳吉先锐精神的熏陶，同时醉心于弗洛伊德潜意识理论，因而其摄影作品中的超现实构思细微精巧且又有极强的冲击力，他的作品表现出真实与梦幻相交织，反映了人类普遍存在的残肢潜意识（见图4-31）。

图4-29 《原子的达利》,1948年,菲利普·哈尔斯曼 图4-30 《萨尔瓦多·达利》,1953年,菲利普·哈尔斯曼

德国画家、雕塑家汉斯·贝尔默(Hans Bellmer,1902—1975),在20世纪30年代中期发表了一组洋娃娃组合照片,这在摄影界引起很大反响。他将洋娃娃的各部分拆开然后随意组合,再用不同照明创造超现实梦幻气氛。作品将一种难以言说的压抑感与深切的心理矛盾转化为一种反复蔓延而又无力瘫软的身体影像,暗示时代高压与内心痛苦(见图4-32)。

法国作家、艺术家克劳德·康恩(Claude Cahun,1894—1954)也参加了超现实主义运动,始于20世纪30年代的康恩自拍摄影实践,运用各种摄影表现技法,将自己的形象打破后重新构成摄影蒙太奇实验作品。照片构图简洁,人物赫然处于画面中心,充分展现了作者强烈的自我期待。而她同样能娴熟地运用摄影蒙太奇手法来表现复杂的内心,在其自演自拍中,她以百变形象扮演了形形色色的人物,表现出一种身份变换与性别跨越的强烈欲望(见图4-33)。

图4-31 《孤独的都市人》,1932年,巴耶尔 图4-32 《洋娃娃》,1934年,汉斯·贝尔默 图4-33 《自拍像》,1929年,康恩

现代主义摄影盛行时期，摄影家空前活跃的摄影表现，几乎涵盖了摄影的全部潜力。两次世界大战之间，照片多样的形式和用途促使摄影师以不同寻常的创作空间和表达方式来创作，摄影领域的其他方向也都在这个时期开始萌芽。除了在欧洲和美国等地外，摄影作为媒介所具备的生命力和活力在世界各地都得到了充分的体现，当然，各地的摄影作品也保留了鲜明的民族特色。

4.3.4　构成主义与苏联先锋摄影

1917年苏联十月革命胜利，这给许多年轻艺术家带来了一种巨大的希望和激情。一批先锋艺术家为追求新共产主义秩序的社会需求发起了构成主义艺术运动，他们强调艺术的社会作用，拒绝个人艺术形式，探索艺术与设计的融合以适应新政权的需求。他们把视觉艺术当作表达革命理想主义的途径和方式，摄影在本质上自然符合他们的创新需求。

此外，构成主义艺术家还受到了立体主义与未来主义的影响，注重结构并擅长用抽象的几何元素形成抽象的风格。他们热烈地拥护拼贴画和蒙太奇手法，将其视为传达社会和政治信息的新颖的艺术形式。

亚历山大·米哈伊洛维奇·罗德琴科（Alexander Mikhailovich Rodchenko，1891—1956年），苏联前卫艺术的领袖之一。1921年，他与其他人联名发表了《构成主义宣言》，呼吁艺术家为1917年革命后的新社会服务。他在两次世界大战期间探索了最激进的现代主义，涉猎的领域包括平面、家具、插图、摄影蒙太奇和电影等，极大地拓宽了艺术形式的边界。

1924年，31岁的罗德琴科转职摄影。《母亲的肖像》是他早期的摄影作品，以自己的母亲为拍摄对象，采用直接摄影的方式。画面中的母亲深皱眉头、紧抿嘴唇，右手拿着老花眼镜凑在眼前好像在审视着往常的岁月，像是把所有苦难都承受了下来，世代贫苦的沧桑历练都集中在扎着头巾的老妇脸上（见图4-34）。

在罗德琴科看来，摄影家从平视角度看到的世界太过平庸，不足以表达革命时代的高涨热情与视觉兴奋。他在巴黎期间，受到莫霍利-纳吉《绘画、摄影、电影》的启发。20世纪30年代初，他的摄影实验明显大胆了许多，俯视、仰视、对角线构图，包括细节和特写镜头等可表现一种崭新的感受。作品《带喇叭的先锋》是罗德琴科1930年在莫斯科附近的一个先锋营拍摄的。照片运用了极端的特写镜头，从非常低的角度拍摄了一位年轻的先锋员正在吹响他的喇叭。作品中的演奏者完全沉迷于演奏乐器，他头顶上方似乎飘荡着苏联国旗（见图4-35）。

罗德琴科的照片充满了一种对世界的全新理解，同时流露出因革命而引起的一种虚幻的亢奋。此外，作为一名激进的实验者，他将相机视为一种高度灵活的绘图仪，从非一般的角度拍摄照片打破了常规的观看方式，这必然使人产生一种全新的观感。他不仅影响了同时代人，也对俄罗斯先锋派艺术的发展产生了巨大的推动作用。

埃尔·李西斯基（Eleanzar Lissitzky，1890–1941），是一名犹太人，生于俄国。李西斯基在不到10岁的时候就表现出惊人的绘画天赋，作为一名画家、设计师、建筑师和摄影师，李西斯基尝试着每个艺术领域内的新技术、概念和艺术方法。

纵观整个职业生涯，李西斯基都以自己的信念为指导，亲身体验了时代的社会变革，他运用着一种旨在为社会服务的新视觉语言，体现着现代主义精神。1924年在他最著名的一张

自拍作品中,总结了他在20世纪20年代所展露的才华(见图4-36)。作品是用直尺和圆规所作,那是建造者的工具,不是画家的工具。他清晰地表现了对自己在新时代中的角色期待,那是一种自觉放弃架上绘画而采用新的手法来为革命进行艺术创作的艺术家形象。然而,到1930年,这些先锋实验因被攻击为"形式主义"而停止。

图4-34 《母亲的肖像》,1924年,亚历山大·罗德琴科

图4-35 《小号手》,1930年,亚历山大·罗德琴科

图4-36 《自画像(建造者)》,1924年,埃尔·李西斯基

4.3.5 日本新兴摄影

1931年,在东京和大阪举办的独逸国际移动摄影展,对日本的摄影家产生了深刻的影响,极大地推动了日本新兴摄影的发展。摄影家在摄影的机械性上追求摄影特有的表现,这就意味着摄影要与以往的艺术摄影诀别。此后,日本的摄影逐渐走向现代主义道路。

日本艺术家以另类视角表现现代都市生活状态,还以多种方法进行实验。例如,通过小型相机在城市中街拍,对物体细部进行放大,以及用光进行造型的摄影蒙太奇等新的表现方法。他们或拍摄新客观主义工业化机械的构成美,或表达超现实主义梦幻的世界。

小石清(1900—1957),日本新兴摄影的领军人物,主要作品拍摄于1930年左右,采用新客观主义的摄影手法拍摄了工业机械的构成美。小石清的创作主题明显受欧洲先锋艺术的影响,在他的早期摄影作品中,能看出他善用一切技术方法来表现超现实主义。不论是对拍摄物体的选择,还是呈现的形式,小石清都企图表现对象本身特征和形式之间的矛盾冲突。(见图4-37)。

山本捍右(1914—1987),日本超现实主义摄影的开拓者和探索者。虽然山本捍右的父亲是著名的摄影师,但他小时候想成为一名诗人。直到11岁他被送到法国留学,接触到了一些超现实主义作品,这让他萌发了从事摄影的念头。

20世纪30年代末,受西方先锋艺术思潮的影响,山本捍右成为前卫艺术运动的成员之一,主张创新摄影。山本捍右以尖锐的视角批判社会,创作手法也没有固定的规则。他早期在拼贴照片和摄影蒙太奇上的实验以及利用超现实主义者的技术与他自己的艺术哲学相结合,开启了他与摄影的终生对话。他的摄影作品和技巧从一开始就极富创新性,可以与当时的欧洲艺术家相媲美(见图4-38)。

图4-37 《自己凝视》,1932年,小石清

图4-38 《与海洋的风景》,1940年,山本捍右

《休息》是日本摄影家上田备山于 1940 年的拍摄作品，画面中从被肢解的人物双臂和下肢的极不自然的位置，可以体会到一种残忍和冰冷，这种带有类似梦境的场景，当然属于宣泄主观感受的超现实范畴（见图 4-39）。而另外一些摄影家，如中山岩太以独特的超现实主义手法表现现代都市生活的怪异与人的内心世界，营造了一种幻想的世界。花和银吾则制作出了综合媒介性质的摄影作品。

纵观日本现代摄影的实验风潮，更多的是资源和信息的整合，缺少摄影开拓性的艺术探索。不久后，日本走上战争道路、实行举国一致的战争体制，新兴摄影的探索也就因此被强迫中断。

图 4-39 《休息》，1940 年，上田备山

1. 现代摄影与现代主义摄影的基本概念和内涵是什么？
2. 通过本章学习，试阐述现代摄影的确立历程。
3. 如何理解抽象的概念成为现代主义试验摄影的一条轴线？
4. 结合实例，试述达达主义与超现实主义摄影的创作观念和表现手法主要有哪些？

第 5 章

摄影在社会观察与舆论引导上的作用与反思

1. 了解纪实摄影在社会观察方面做出的贡献。
2. 通过学习了解纪实摄影在不同时期的主要特征。

真实记录现实生活是推动摄影不断发展的动力，也是纪实摄影诞生的基础。为了记录生活中的美好时刻，人类不断改进摄影。

纪实摄影（documentary photography）的概念最早由法国摄影师尤金·阿杰特（Eugène Atget）提出，其反映了摄影师对人和社会的终极价值关怀。这种深刻的关怀体现在纪实摄影师关注人们的生活状态、种族的繁衍和变化；揭示人与环境的关系；关注事件中人的命运和遭遇。在理想的暗淡光线下，纪实摄影师用其独特的简约视觉语言关注社会热点，直面现实生活，揭示生活的真相，或温情，或严肃地对社会生活和文化进行批判。正是这种关怀和批判精神，使纪实摄影的意义远远超出了一般艺术的水平，直接通向哲学和宗教领域。

纪实摄影师通常具有强烈的社会责任感、使命感，坚持人道主义精神和具有极大的毅力，可以直视人类生存现实，真正理解和尊重主题，不虚构，不粉饰，不夸张，捕捉真实场景。纪实摄影作品，无论美丽还是丑陋，都旨在表达真实世界，唤起人们的关注，唤起社会的良知，记录独特的文化，为后人留下宝贵的历史财富。作为一种影像形式，纪实摄影具有独特的魅力，它对国人百姓、世俗生活和边缘人群的敏锐关注，以及对社会世态的深度诠释，给大众提供了交流的可能和契机。

纪实摄影是一个复杂的范畴，从广义上讲，只要是记录了历史事件、风俗、文物、世态百相的摄影，都应归入纪实摄影。从这个意义上说，新闻摄影、文献摄影、科学摄影等都具有纪实摄影的特征。纪实摄影的概念多种多样，有人将纪实摄影视为新闻摄影和报道摄影，有人认为纪实摄影是档案文献摄影，还有人将纪实摄影与街头摄影或民间摄影结合。之所以出现这些概念范畴，是因为纪实摄影一直随着社会的发展而不断变化，无论是内涵、外延还是风格。因此，对于纪实摄影概念的讨论要有一个明确的界定。对不同年代、不同演进阶段、不同学术领域都应有一个明确的划分。

5.1 摄影者的探索与发现

摄影术诞生之初，无论是达盖尔摄影法还是卡罗式摄影法的发明，其本质都是记录生活。这一时期的摄影我们称为"客观纪实性摄影"，主要记录日常生活、重要活动或有特殊意义的某些时刻。这个时期的纪实摄影者表现的是摄影者最原始而单纯的记录愿望，并没有期望能够通过自己的摄影得到什么样的反馈，实际上，纪实作品在摄影术诞生之前便已经出现了。

5.1.1 大工业时代的历史记录

摄影术诞生之前，人们通过描绘重要历史人物肖像，记录重要历史事件和场景等进行纪实。19世纪之后，人们重视研究自然的力量和社会关系，对工业时代的大企业充满探索欲望，这一切都促使纪实摄影成为人们拓展对现实世界的认识的重要途径。而在摄影术发明之后，

摄影在社会观察与舆论引导上的作用与反思　第5章

照片被认为是记录事实最为有效的途径，因为绝大多数人认为摄影的记录是客观的、未经更改的且还原事实情况的。这种对摄影的信仰折射的是人们对纪实摄影的接受。由此观点，地貌和建筑物、城市和乡村在物理环境上的巨大转变、战争（动乱、革命）和自然灾害、社会和医疗状况，以及各种奇闻轶事，都成为知识分子、科学家、艺术家和大众关注的焦点。更因为摄影术诞生后，伴随着英法等西方列强的殖民扩张，相机被塞入行囊记录世界各地的异国风情、文物古迹、战争场景等。

纪实摄影的动机总是多种多样，有的是摄影师受政府委托拍摄（尤其是在美国和法国），有的是摄影师受雇于商业公司和个人拍摄，有的则是摄影师受出版商委托拍摄。当然，也有像尤金·阿杰特（Eugène Atget）那样用自己的摄影爱好记录身边变化的摄影师。客观纪实性摄影的发展正好赶上19世纪中期很多国家的工业化变革。纪实摄影在宣传保护法国建筑物、文化遗产方面发挥着积极的作用，除此之外，摄影师也受委托拍摄了工业化过程中城市建筑拆除与重建的过程、桥梁和纪念碑的修建，以及交通设施和道路的建设。

在英国，很多以机械为拍摄题材的摄影师经常被委托去拍摄一些与工业化时代创造和诞生相关的题材，以此来记录这个时代。这类纪实照片的作用在记录工程师伊桑巴德·金德姆·布鲁内尔（Isanbard Kingdom Brunel）制造"东方号"轮船的过程中体现得淋漓尽致（见图5-1）。摄影师罗伯特·豪利特（Robert Howlett，1831—1858）和约瑟夫·坎达尔（Joseph Cundall，1818—1895）为伦敦《泰晤士画报》（*Illustrated Times*）和伦敦立体摄影公司拍摄了一组照片，记录了汽轮制造的过程。他们的作品对光线和构图运用得非常娴熟，获得了一致好评。看完他们作品的评论家认为，罗伯特和约瑟夫的摄影艺术的真正价值在于真实情况的忠实再现。

图5-1　《米尔沃尔码头在建的"东方号"轮船》，1857年，罗伯特·豪利特

1851年，历史上有据可查的第一次大规模的摄影纪实活动在法国进行，这也是世界上第一次由政府机构组织的公共摄影计划。当时法国正是拿破仑三世统治时期，豪斯曼男爵主持改造巴黎市容市貌，对城市进行了大规模的规划，将巴黎从一个中世纪的城市改造成工业时代的大都市，这也为摄影师采用纪实摄影的方式记录城市化改造的过程提供了难得的机会。为了记录法国著名的历史建筑——主要是重要的城堡、教堂、桥梁等，法国政府机构历史纪念物委员会特意组织了一个文化遗址纪实计划，委托马维尔·夏尔（Marville Charles，1816—1879）等五位摄影师对建筑和遗址进行拍摄。为此，摄影师马维尔·夏尔在19世纪60年代开始使用火棉胶湿版法拍摄大量旧建筑和街区被拆除的照片。他花了将近20年的时间，把巴黎的古老街道、建筑古迹、公园等系统地、如实地记录了下来。除了在巴黎拍摄外，他还到阿尔及利亚、莱茵兰和法国各地旅行和摄影，专门拍摄乡村景色和风光（见图5-2、图5-3）。

图5-2　《君士坦丁街》，1865年，马维尔·夏尔　　图5-3　《里沃利街》，1870—1871年，马维尔·夏尔

19世纪中期，新的工程材料和施工方法改变了欧洲大陆，同时也吸引了许多摄影师拿起相机记录桥梁和铁路建设的过程。摄影师路易·奥古斯特·比松（Louis Auguste Bisson，1814—1876）在这段时间拍摄的作品《两座桥》，通过对桥梁几何构造的拍摄展示，突出了传统的石头结构和现代钢铁结构之间的异同（见图5-4）。他的工作室最早以拍摄肖像为主，后来为了扩大业务范围，也开始承接纪实形式的委托拍摄。

图5-4　《两座桥》，年代不详，奥古斯特·罗莎莉和奥古斯特·比松

摄影在社会观察与舆论引导上的作用与反思　第5章

　　1860 年至 1863 年，并不大为公众所熟悉的法国摄影师 A. 科勒德（A. Collard）也曾受雇于法国桥梁和公路建设部，拍摄了大量纪实摄影作品。其中他在法国小城讷韦尔的火车头车库里拍摄的很多机器引擎的照片，充分体现了法国人对于秩序和精确性的追求，他的作品强调了工业制品的几何结构所折射出的理性，让人印象深刻。

　　法国摄影师爱德华·丹尼斯·巴尔杜斯（Edouard Denis Baldus）也进行了一些委托拍摄工作，除此之外，他的摄影作品还包含了法国罗纳河洪灾的报道，以及卢浮宫新建的过程，这些都是典型的纪实摄影作品。巴尔杜斯的作品形成了当时纪实摄影的典型风格，同时也开启了画报对以传达信息为宗旨的纪实摄影作品的需求（见图 5-5、图 5-6）。

图5-5　《圣雅克·拉布谢利教堂之塔》，1852年，爱德华·丹尼斯·巴尔杜斯

图5-6　《里昂拉米拉蒂耶尔桥》，约1855年，爱德华·丹尼斯·巴尔杜斯

　　而在美国，对工业化过程进行记录的摄影作品与欧洲的纪实摄影有着很大的不同，主要是因为美国属于移民国家，建国历史较短；另外，美国对摄影的态度与欧洲也极为不同。由于受绘画艺术家的思想氛围的长期影响，19 世纪中期欧洲摄影师对艺术的态度不能突然改变。但在美国，接受良好学院艺术教育的机会相对有限，除了极少数的个例，在绝大多数美国人眼里，摄影只是一门生意，相机不过是记录信息的工具。他们既不把自己看作诗人，也不认为自己是革新者，很多美国摄影师并不关注摄影微妙的细节，而是致力于以一种直白的方式再现事物本身，几乎不掺杂任何艺术的元素，不关注光线、阴影以及构图。

　　从达盖尔摄影法出现到 19 世纪末，美国摄影师从未停止拍摄桥梁、铁路、机器和建筑，它们是美国蓬勃工业化的象征。但是美国摄影师更多关注的是记录事实，传递信息，而不是表现自己的灵感。1887 年，从一位不知名的摄影师拍摄的《建设中的布鲁克林大桥》中可以看出，为了将观者的注意力引向画面中几位上流社会的人物身上，摄影师所选择的位置削弱了桥塔的宏伟和美感（见图 5-7），这在当时众多记录布鲁克林大桥建设过程的作品中，是一种普遍现象，大桥那象征工业化的宏伟和力量被无限弱化。与此相反，加拿大摄影师威廉·诺特曼（William Notman，1826—1891）拍摄的维多利亚大桥的外框结构，在视觉上引人入胜，显现出了桥梁的恢宏气势（见图 5-8）。

　　尽管主流是如此，摄影界还是有一些特例。美国内战后，一些摄影师对美国西部的建设产生了浓厚兴趣，尤其是铁路路基和轨道的铺设。美国西部壮观的旷野给了摄影师灵感，影响了像亚历山大·加德纳（Alexander Gardner）、安德鲁·约瑟夫·拉塞尔（Andrew Josef

Russell）以及威廉·亨利·杰克逊（William Henry Jackson）等人，这些摄影师不仅拍摄建设铁路的过程，还记录了当时人们在铁路沿线定居的情况，包括那些不寻常的植被和地貌构造，以及印第安部落居民的生活习俗。

图5-7 《建设中的布鲁克林大桥》，约1878年，佚名　　　图5-8 《维多利亚大桥的外框结构，从外向内观看》，1859年5月，威廉·诺特曼

　　安德鲁·约瑟夫·拉赛尔于1869年拍摄的《东西海岸铁路交会处——犹他州普罗蒙特里丘陵》就是当时诸多摄影作品中较为有名的一幅。这幅作品符合美国主流纪实摄影的传统，工人和政府要员庆祝的场景是整个画面的焦点（见图5-9）。但是他同类题材的其他作品，就将西部广袤、原始的自然风景作为画面的主体，其中最具代表性的就是拉塞尔的《大教堂岩附近的铁路建设》，表现出了人们对美国西部旷野的敬畏（见图5-10）。拉塞尔的很多作品都强调弯曲的铁轨和桥梁建设形成的错综复杂的结构。

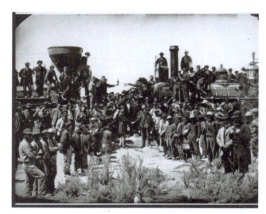 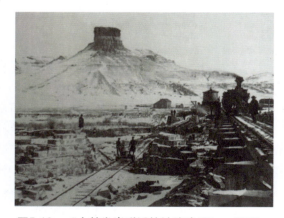

图5-9 《东西海岸铁路交会处——犹他州普罗蒙特里丘陵》，1869年，安德鲁·约瑟夫·拉塞尔　　　图5-10 《大教堂岩附近的铁路建设》，1867—1868年，安德鲁·约瑟夫·拉塞尔

　　20世纪20年代，在所有反映工业时代机械题材的摄影作品中，很多作品都在揭示工业化对人类社会进步能够带来促进作用。这些与铁路建设相关的照片，以立体照片和大画幅照片的形式被制作成相册在市场上销售，或者被展出，或者被制作成雕版用于画报出版。

5.1.2 异域探索与民俗风情

摄影技术工艺的进步发展，促使一些摄影师随同殖民扩张者前往非洲、美洲、亚洲和近东地区从事拍摄工作。他们除了拍摄风景，还会记录各地的日常生活和民俗风情。尽管人们对这些作品的最初印象是客观的纪实，可事实上这些摄影师拍摄的时候都是抱着高尚文明使者的心态，并期望这些摄影作品能够拥有足够的商业价值。

英国殖民统治下的印度为摄影师提供了拍摄异域民俗风情类照片最好的机会。一些摄影师就在这些地区拍摄和记录当地人的生活和习俗，这些摄影师包括塞缪尔·伯恩（Samuel Bourne，1834—1912），以及约翰·伯克（John Burke，1843—1905）。塞缪尔·伯恩是使用火棉胶湿版工艺拍摄印度题材最负盛名的摄影师之一，他曾携带650幅玻璃底版、两台相机、一顶10英寸高的帐篷和两箱化学制剂前往印度进行拍摄。塞缪尔·伯恩曾为了一个摄影项目在印度居住长达七年之久，甚至还去过偏远的喜马拉雅山地带和克什米尔地区（见图5-11）。约翰·伯克则在印度的旁遮普省和克什米尔一带从事摄影工作，后来拍摄了英国和阿富汗之间的第二次战争。

如今已经不太为人所知的摄影师威廉·约翰逊（William Johnson）创办了孟买摄影协会，并于1856年在《印度摄影爱好者作品集》上以画报的形式刊登了自己的作品，作品表现的均是印度教师、商贩和工人的生活，此后他选择了61幅作品单独发行了一部作品集。从作品《弹棉花的工人群像》中，能明显地看出人为控制拍摄环境，当时很多室内摆拍的照片都具有这样的特点（见图5-12）。

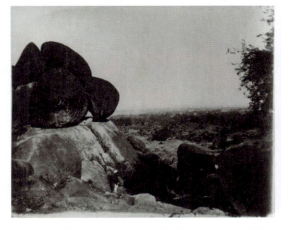
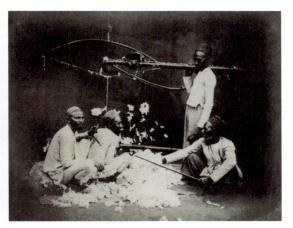

图5-11 《前往玛丹玛哈途中的巨石》，约1867年，塞缪尔·伯恩

图5-12 《弹棉花的工人群像》，1865年，威廉·约翰逊

摄影师约翰·汤姆森（John Thomson，1837—1921），苏格兰著名的摄影家、地理学家、探险家。1862年4月，他开始了历时十年的远东行摄之旅，用影像记录了远东的人、风景和东方文化，被西方摄影界尊为纪实摄影的"鼻祖"之一。约翰·汤姆森在1862年开始在亚洲旅行拍摄，在马六甲海峡、印度、柬埔寨、泰国和中国等地拍摄照片。在中国拍摄照片期间，曾有三个香港人协助他的工作。1866年汤姆森返回英国，1869年再次来中国，在香港成立了一家摄影室，拍摄人像和出售香港风景照片。随后，他深入中国各地，行程5000多英里与中国社会进行了广泛的接触。汤姆森在中国的摄影作品中，有关风景古迹和社会风俗的照片占

有很大比重。这些照片所表现的人物具有一定的代表性，如恭亲王、贵族妇女、集市上待雇的城市贫民、鸦片吸食者、瘦弱的更夫，戴木枷的囚犯，以及剃头、修脚、拉洋片等的手艺人（见图5-13、图5-14）。随后，他将自己在中国拍摄的200幅作品结集成册，命名为《中国和中国人影像》，通过这些照片西方人才开始了解中国人的生活状态。其中，包括拍摄的江西九江一带的流动商贩，照片看起来有可能是摆拍的，但是对于19世纪的人们来说，画面的清晰度和细节还是会让他们相信照片是在自然状态下的生活照。

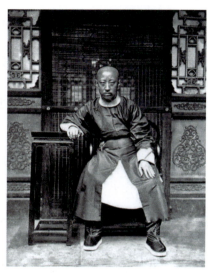

图5-13　《恭亲王奕䜣》，
拍于1868—1872年，约翰·汤姆森

图5-14　《做修补生意的手艺人》，
拍于1868—1872年，约翰·汤姆森

有关日本人日常生活的纪实摄影作品，在美国海军用武力打开日本国门之后，被陆续刊登在《伦敦新闻画报》上。在世界各地游走的摄影师费利斯·比托（Felice Beato，1823—1907）于1863年前后来到日本，拍摄了大量的日本贵族、军人等室内摆拍的照片。1871年，奥地利摄影师莱特尼兹·范·斯蒂尔弗莱德男爵（Reteniz Von Stillfried）来到日本横滨，他买下了费利斯·比托的摄影工作室，并与一位合伙人在几名日本助手的协助下出版了作品集《日本的风景和服饰》，作品集中也充满了吸引游人的社会学信息与艺术元素。1885年左右，莱特尼兹·范·斯蒂尔弗莱德男爵的助理日下部金兵卫（1841—1934）接手了工作室，他所拍摄的日本风俗照片更加考究和精致。19世纪60年代日本明治维新之后，工业化的理念传入日本，因此摄影术也随之在日本传播开来（见图5-15）。

西方国家的人们对少数民族部落的奇风异俗充满了好奇，这引起了摄影师的关注。这些摄影师包括亚历山大·加德纳（Alexander Gardner）、蒂莫西·奥沙利文（Timothy O'Sullivan）、威廉·亨利·杰克逊（William Henry Jackson），他们都用相机记录了美国印第安人部落的生活。

其中，美国摄影师蒂莫西·奥沙利文（Timothy O'Sullivan，1840—1882）从19世纪50年代末开始摄影。奥沙利文跟随军队和文化部门的勘探队前往密西西比河以西未开垦的地区，拍摄了那里的地貌结构，以及生活在谢伊峡谷的普埃布洛族少数民族部落。他能赋予毫无生气的事物一种神秘和永恒的气质，相对于他生活的那个时代，这种能力和天赋在今天看来更

引人注目（见图5-16）。

图5-15 《日本消防队新年训练》，1890年，日下部金兵卫

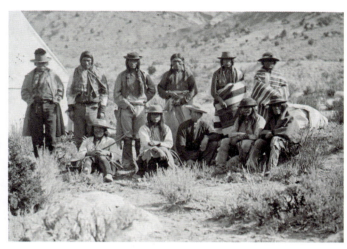

图5-16 《犹他州雪松城附近，派尤特族印第安部落》，1872年，蒂莫西·奥沙利文

美国西部辽阔的土地和当地人简单的生活，吸引了很多其他来自人口密集的工业化地区（国家）的摄影师，反映印第安人生活的纪实摄影作品开始有了理想化的色彩。例如，加利福尼亚州的书商亚当·克拉克·弗罗曼（Adam Clark Vroman，1856—1916）于1895年陪同一批民族学者来到美国西南部，他用相机拍摄了反映当地风土人情的作品，突出了印第安人霍皮部落和祖尼部落的尊严、勤勉和魅力，同时他也记录了当地人的风土风俗和仪式（见图5-17）。弗罗曼除了将这些作品捐赠给美国民族学局，还在很多公开的讲座和出版物中用到过这些作品。爱德华·柯蒂斯（Edward Sheriff Curtis，1868—1952）1898年开始了拍摄北美印第安人的考察探险之旅，他拍摄了80余个印第安人部落，足迹踏遍密西西比河以西所有的印第安部落。最终编成了20卷《北美印第安人》的巨作，书中包括大量的图片和详尽的文字说明，全面展现了北美印第安人的政治结构、生产生活方式、宗教和文化（见图5-18）。

图5-17 《霍皮部落的少女》，约1902年，亚当·克拉克·弗罗曼

图5-18 《印第安新娘头上装饰着中国钱币》，1910年，爱德华·柯蒂斯

这些都是基于照相机记录功能的摄影行为，因其具有纪实特征，笼而统之地称为"纪实摄影"，实际上称为"纪实性的摄影"更为确切。

5.2 社会纪实的萌芽

在摄影技术不断发展的过程中，人们越来越重视摄影的记录性功能，这种功能在记录新世界的探索与工业化时代的社会中进步起到了极为重要的作用。而随着社会的不断进步，摄影师发现自己的相机可以记录更多平日习以为常而又不被人重视的场景。这种想法在不断地成熟，并逐渐变得更加有主动性。

5.2.1 社会纪实摄影出现

尽管人们很早就意识到摄影可能在社会变革中发挥作用，但摄影媒介作为社会激进主义的话语工具却经历了相当长的时间。早期用照片进行社会学探索的是亨利·梅休（Henry Mayhew，1812—1887）的开创性作品《伦敦劳工与伦敦贫民》，始见于1850年年底（见图5-19）。起初梅休是为了让其描述的下层市民的生活变得生动，他将照片与平实朴素的语言文字相结合。但在把照片图像转成木版画时，由于背景的呈现效果过于潦草，使得伦敦街头的商贩和工人几乎完全脱离了他们的生存环境，视觉上违背了梅休想要把劳动阶级的真实面貌呈现给读者的初衷。尽管如此，梅休开创的形式还是成为了社会学纪实摄影作品的基本样式，并且沿用至今。

图5-19 《伦敦劳工与伦敦贫民》，1851年，亨利·梅休

1877年，英国摄影师约翰·汤姆森（John Thomson，1837—1921）与阿道夫·史密斯（Adolphe Smith）合作出版了具有影响力的《伦敦街头生活》一书，书中用36幅照片以及阿道夫具有煽情报道和说教式观点的文字记录了伦敦工人阶级在泰晤士河淹没他们住所后的贫

困生活，进一步形成了摄影的社会观察传统（见图5-20）。汤姆森由于在中国做了一系列摄影尝试，因此他对拍摄对象与题材的选择有了更加独到的眼光。作品中，记录伦敦街头平民的日常劳作和挣扎为现代新闻摄影奠定了基础。《伦敦街头生活》这本书在作品、文字方面都称得上是社会纪实的先锋。这部作品并没有谴责等级制度或贫穷，而是试图唤起中产阶级对穷人的更多同情，从而更加积极地进行社会改良。就摄影这个概念和这本书而言，《伦敦街头生活》应该算是摄影史上最为重要和影响最为深远的摄影书了。

格拉斯哥促进基金会于1868年和1877年，委托苏格兰摄影师托马斯·安南（Thomas Annan，1829—1887）对即将拆除的格拉斯哥中心区的一些贫民窟进行拍摄。安南最终的摄影成品，也同样呈现了社会纪实摄影的风格样貌。安南的照片可以说是城中贫民窟的最早视觉记录，他所选择的拍摄位置以及光线的运用，生动而形象地刻画了污秽且散发着恶臭的潮湿，从而使简单的世俗画面变成了展现现实生活环境的纪实照片。而他的这些命名为《格拉斯哥的古老院落和街道》的摄影作品在1868年、1878年和1900年分别印刷了三个版本（见图5-21）。

图5-20 《伦敦街头生活——流浪者》，1877年，约翰·汤姆森

图5-21 《海伊街75号院》，1868年，托马斯·安南

《伦敦劳工与伦敦贫民》《伦敦街头生活》这种记录穷苦劳动者的摄影，起初并没有"纪实摄影"这样准确的称谓。而我们常说的"纪实摄影"一词其实是源自尤金·阿杰特（Eugène Atget）。尤金·阿杰特提出的纪实摄影完整词汇是"documents pour artistes"（法语，给艺术家的纪实文献），这是他工作室暗房门上挂着的一块手写牌子上的话，是阿杰特为自己打的广告语。这里所说的"纪实"指的是为艺术家创作时用作参考的素材照片，有那么一点档案照片、影像资料的意思。

尤金·阿杰特（Eugène Atget，1857—1927），法国摄影师。1879年进入巴黎的国家戏剧艺术学院学习，直到40岁才开始从事摄影。他以向设计师、画家等艺术家出售照片为生，并把他的照片当作自己创作的基础元素。

尤金·阿杰特从1897年起，开始系统地拍摄当时经历现代化改造的旧巴黎。直到1927年阿杰特去世时，他出版了"旧巴黎""风景如画的巴黎""旧巴黎的艺术与手工""巴黎周"等多个系列，总计约8500张的玻璃干版摄影作品。从中我们能够看出阿杰特试图通过相机记录老巴黎，以此缅怀被现代工业日渐摧毁的法国传统文化（见图5-22、图5-23）。

图5-22 《杜姆酒店，蒙帕纳斯大道》，1925年，尤金·阿杰特　　图5-23 《紧身衣，斯特拉斯堡》，1927年，尤金·阿杰特

阿杰特的摄影风格很独特，他不喜欢拍摄正规的人物肖像，却擅长拍摄街头人物，比如小贩、环卫工人、修路工人等，并结合巴黎的街景试图保留正在迅速变化的巴黎面貌。这对还处于初创时代的19世纪末20世纪初的摄影观念来说尤其显得珍贵。纪念碑、老教堂、小巷里的旧建筑、街角、橱窗、站在门口的少女、马车、公共马车、大街景色、桥梁、公园、树木、时装模特、各种家庭的室内景色、街头艺人、妓女、手推车……巴黎的悲惨与财富进行最被阿杰特一视同仁地拍摄了下来。阿杰特照片中的静谧来自那一个个被他的轻轻脚步踏破的清晨，在巴黎将醒没醒的时候，阿杰特悄悄地收集了许多巴黎最为动人的表情（见图5-24、图5-25）。

图5-24 《吉卜赛人》，1912年，尤金·阿杰特　　图5-25 《日食，1912年》，1912年，尤金·阿杰特

5.2.2 社会纪实的雏形

在政治因素的驱动下，摄影很快渗入社会记录的方方面面，尤其是在资本扩张迅速的年代，罗杰·芬顿（Roger Fenton）、詹姆斯·罗伯逊（James Robertson）和费利斯·比托（Felice Beato）等诸多摄影师受到政府雇佣前往各大战场，记录当时的战争场景，通过照片传达战争的毁灭性和给人带来的痛苦，以及士兵对家乡的思念。当然，除了受到政府雇佣而拍摄的摄影师，也有部分像马修·布雷迪（Mathew Brady）这类具有商业头脑且自发前往拍摄战场的摄影师。所有这些摄影的作品都给人一种漠然见证死亡的感觉，他们的作品让摄影师体验和认识了纪实摄影。与此同时，证实了摄影的重要意义，摄影不仅是盈利的工具，而且还具有更加重要的视觉记录和表达功能。

到 19 世纪末，出于对社会性影像的兴趣，一些人开始收藏有关工作、生活和娱乐的照片，他们相信对这些影像的积累有助于历史研究。现实主义作品在绘画和文学创作中牧歌色彩已经不再那么浓厚，工业化色彩渐趋明显。例如，法国现实主义画家古斯塔夫·库尔贝（Gustave Courbet，1819—1877）于 1849 年创作的《碎石工》，以及英国前拉斐尔派的画家福特·马多克斯·布朗（Ford Madox Brown，1821—1893）从 1852 年开始创作的宏伟作品——《工作》。工业化的疯狂蔓延带来的社会和道德问题已越发引人关注——这种关注为纪实摄影加入社会变革运动奠定了基础。

西方艺术家和知识分子对社会存在的问题产生了浓厚的兴趣。当摄影开辟出社会纪实的道路之后，更多不为人知的、悲惨的、贫穷的、落后的地区开始出现在世人眼前，从而在一定程度上摄影推动了社会的进步和发展，摄影也终于开始承担起艺术的现实使命。

比如 1871 年，自称为福音派传教士的托马斯·约翰·巴纳多（Thomas John Barnardo，1845—1905），把名片式摄影变成了一种准社会学工具，他于 1871 年在伦敦创办了第一家儿童收容所，进而组建了一个自称"慈善机构"的社会网络。为了说明这一项目发挥的作用，巴纳多成立了一个摄影部门，专门记录街头流浪儿童成为杂役之前和之后的变化。这些照片既被作为资料保存，也被出售以募集资金（见图 5-26）。

巴纳多的这些作品的表现手法并不出奇，但它们所提出的问题却一直被社会纪实摄影重视。这种记录事物前后对比的摄影作品开始逐渐成为社会纪实摄影作品的主要形式。在美国 19 世纪 90 年代的传单中，印度的海得拉巴大君主米尔·奥斯曼·阿里汗（Osman Ali Khan, Asaf Jah VII，1886—1967）为了展示自己在饥饿民众的救济计划中所取得的成效，就曾大量采用这类记录事物前后对比的摄影作品（见图 5-27）。

随着照片逐渐被当作社会改革运动的证据，人们意识到照片中的图像本身并不一定能传达特定的意义，对它们的理解往往取决于观者的观点和社会偏见。正因如此，纪实摄影发展的一项基本原则就是照片不能只提供视觉事实，它的基调应该尽可能地明确。

比如纪实类摄影中常见的以采矿工作为主要题材的摄影作品，在不同的时期、不同的摄影师手中呈现，寓意就有很大的不同。最早的地下采矿照片拍摄于 1864 年的英国，三年后蒂莫西·奥沙利文（Timothy O'Sullivan）又在跟随克拉伦斯·金恩（Clarence King）的一次探险考察中记录下了银矿工人狭小的工作空间和繁重的体力劳动（见图 5-28）。

图5-26 《一个男孩的"前""后"照片》,约1875年,佚名

图5-27 《"之前"与"之后"》,
1899—1900年,拉娜·迪恩·达雅尔王公

图5-28 《采矿工人,康姆斯托克矿》,1867年,蒂莫西·奥沙利文

乔治·布雷茨(George Bretz,1842—1895)在1884年至1895年,几乎全神贯注于拍摄宾夕法尼亚州无烟煤矿的开采过程。《鹰山煤矿做粉碎工的男孩们》就是其中的一幅代表作品,它独特的选题、娴熟的技艺以及直白的手法都为人们所称道(见图5-29)。不久之后约1904年,比利时摄影师古斯塔夫·马里斯奥克斯(Gustav Marrissiaux,1872—1929)受列日的矿业利益团体委托,也拍摄了类似的题材(见图5-30)。"采矿"这一系列题材中最为出名

的就是路易斯·韦克斯·海因（Lewis Wilckes Hine，1874—1940）于1910年前后拍摄的照片，这些照片被认为是社会变革运动的一部分。这类作品都让人禁不住反思童工生活的艰难。

图5-29 《鹰山煤矿做粉碎工的男孩们》，约1884年，乔治·布雷茨

图5-30 《做粉碎工的男孩》，1904年，古斯塔夫·马里斯奥克斯

在对同一题材的摄影作品进行延伸的过程中，摄影师视角的改变会引发出完全不同的思考。比如，由贺拉斯·尼科尔斯（Horace W. Nicholls）1916年拍摄的《运煤》，照片中主人公所流露的精神状态，就不会引起观者对其生存状态的过度反思（见图5-31）。

有些摄影师运用这种明确的摄影基调，来完成雇主提出的拍摄任务，这也为摄影师进一步彰显自己的独特视角提供了可行性。他们采用的手段多种多样，有些摄影师习惯于运用被摄对象来展现摄影的主题内容，有些则以强烈的视觉效果突出画面。这些摄影师都具有很浓厚的艺术底蕴，他们并不会采用那种将对象朦胧化或神秘化的方式，而是利用光线的作用将事物表现得更加具有审美趣味。例如，查尔斯·尼格尔（Charles Negre，1820—1880）所拍摄的《温森斯帝国收容所：被服间》就营造出黑白音符样式的节奏与韵律，把人们引入神秘的寂静之中。画面表现出的平静祥和、温暖舒适，充分展现了政府对那些因工受伤的工人所给予的关怀（见图5-32）。也有像奥古斯特·桑德（August Sander，1876—1964）那样以客观的态度记录社会各个阶层生活的摄影师。

1910年左右，德国摄影师奥古斯特·桑德开始了他名为"20世纪的人们"的摄影计划。他以客观的态度拍摄德国各个阶层和行业的代表性肖像，为剧烈动荡变化的日耳曼民族留影，并以一种"社会学弧形"的方式进行排列。首先是农民，然后是学生、职业艺术家和政治家，再从城市劳动者开始直到失业者群体，从而使观看者认识到社会和文化的不同维度，以及现实生活的分层（见图5-33）。

纪实摄影的社会价值逐渐被人们发掘，趋于成熟。那些具有纪实摄影精神的摄影师总是能将那些没有被人关注的问题展现出来，使它们能够得到全社会的关注，进而得到解决。同时作为社会进步的记录者与旁观者，将这些问题运用影像记录下来，让后世能够更加清晰地了解当时社会的真实状况。

图5-31 《运煤》，约1916年，贺拉斯·W.尼科尔斯

图5-32 《温森斯帝国收容所：被服间》，1859年，查尔斯·尼格尔

图5-33 《侏儒》，1906年，奥古斯特·桑德

5.3 社会纪实摄影的社会功能与价值思考

社会纪实摄影的概念是以社会性的方法来划分界定的。纪实摄影因为有了"社会"二字，才能与19世纪末20世纪初的一般写实摄影手段进行区别。社会纪实摄影强调的是新一代的

纪实摄影家通过照相机有意识地记录某种社会状态，进而起到影响社会发展的作用。因此，它与一般作为资料记录的摄影不同。社会纪实摄影者并不是不对社会上发生的特殊事件给予关注，而是把摄影的焦点放在事件发展对社会能够产生什么影响上，或者放在揭示人们现实生活的处境上，或是注重社会事件与人类命运直接相关的重大意义。其中，战争无疑是影响人类社会命运最为直接的事件，也可以说是诱发社会纪实摄影的源头之一。

社会纪实摄影的发展一直有其自身的演变过程，法国摄影家尤金·阿杰特虽然是最早进行纪实摄影的人，但他只是追求纪实性。英国的《伦敦街头生活》和美国的威廉·亨利·杰克逊（William Henry Jackson）的洛基山摄影，都从不同方面向开始构建社会纪实摄影的概念。19世纪后期，出现了利用相机对社会底层进行"影像关注"，并从观察社会发展为影响社会，即寄希望于用这些影像来影响他人或政府，促成某种社会变革，而这也是社会纪实摄影进一步成型的标志。

5.3.1 社会纪实引导下的舆论力量

虽然有前面诸多摄影者进行的社会纪实摄影的种种尝试，但最能代表社会纪实摄影这个理念完整内核的是雅各布·里斯（Jacob Riis，1849—1914）于1888年拍的《另一半人如何生活》，它直接促使纽约市进行了一场改造贫民区的运动，最终让很多弱势群体得到帮助。后来，在社会纪实摄影理念发展过程中又出现了路易斯·韦克斯·海因（Lewis Wickes Hine，1874—1940）等一系列杰出的社会纪实摄影人物。海因的摄影更是对美国的《童工法》立法起到了直接的促进作用。

雅各布·里斯（Jacob Riis，1849—1914）19世纪80年代后期移民前往刚刚结束南北战争的美国纽约。此时的美国，工业化与城市化迅猛发展，吸引了许多来自全世界的移民，他们希望能够获得更好的生活。迅速增加的城市人口与社会的合理发展并不协调，大量的外来移民在激烈的竞争压力下，经济状况并不乐观。这导致了他们的生活条件极端恶劣，只能租住在廉租公寓里。初到美国的里斯在这样的生活条件下挣扎了7年，在一位邻居的推荐下成为一名记者，后又受雇于《纽约论坛报》作为警察部门的专访记者。初到美国时的生活经历，使里斯对于社会底层群众的生活有着深刻的了解。里斯试图用相机和笔把他在贫民窟的生活经历加以再现，他意识到这些难得的影像对促进社会进步具有重大意义。雅各布·里斯的许多摄影作品都是在黑暗里拍摄的，贫民窟、廉租公寓、犯罪成为他的摄影作品的主要对象。在作品《另一半人怎样生活》（1890年）和《穷人家的孩子们》（1892年）中，表达了他对恶劣居住条件给这些城市居民带来沉重压力的关切（见图5-34）。

雅各布·里斯的摄影以揭露城市贫民问题而获得成功，却遭到上层社会的极力反对，但由于得到罗斯福总统的支持，最终贫民窟被摧毁，还建起了以里斯名字命名的公园。在以往的摄影作品中，以社会纪实摄影的方式引起社会舆论的关注，进而促使政府改变政策，是前所未有的。里斯的人物纪实摄影因此具有了摄影史上划时代的意义。

紧跟里斯之后踏足社会纪实摄影这一领域的，是美国社会学家路易斯·韦克斯·海因（Lewis Wickes Hine，1874—1940）。他也是因为发现了纪实摄影的社会作用，才决定以此作为他表达对灾难降临到移民、劳苦大众、贫穷者头上不满的强有力的批评手段。海因自称他的成就是社会纪实摄影的成就，并坚持摄影要以社会意识为导向，这就为社会纪实摄影的发展奠定了理论基础。他在拍摄美国南方纺织厂年幼的童工时，巧妙地采用对比手法展示机器

和儿童的关系,表现了儿童悲惨的劳动场景,进而引起政府的重视,促使《童工法》的出台(见图5-35)。

路易斯·韦克斯·海因力图使自己的纪实成为"让照片来说明一切"的事实,他观念中的纪实摄影是从社会科学的观点出发,站在真实地表现现实的立场上。海因主张纪实照片绝非由于感觉和兴趣而创作出来的,最根本的是客观主义的认识方法与行动。他也是第一位提出纪实的宗旨是现实主义精神与方法相结合的观点的摄影家。

海因的摄影生涯长达40年,他拓展了里斯的奋斗目标,并形成了自己新的观念和技术。他曾参与"匹兹堡调查"项目,针对当时国内最重要的工业城市的工作和生活状况进行前沿性研究,这项工作使他形成了强烈且鲜明的个人风格,如前面提到的关于童工的作品。其中的《儿童粉碎工》,在昏暗的光线下,细节信息与动人的表情构成的复杂组合,形成了一个三角形交错的地狱般的缩影(见图5-36)。在海因的笔下,将童工劳作描述为"其单调使人麻木,其艰辛使人疲惫不堪,并且是违规操作",而这些童工仿佛"被宣判了死刑"。

图5-34　《贝亚街五分钱一晚的住所》,1888—1889年,雅各布·里斯

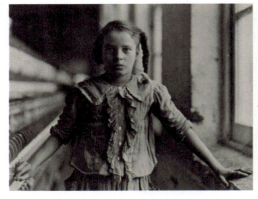

图5-35　《卡罗来纳州棉花厂的女孩》,1908年,路易斯·韦克斯·海因

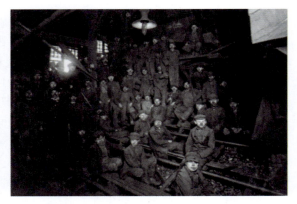

图5-36　《儿童粉碎工》,1908—1910年,路易斯·韦克斯·海因

社会纪实摄影的成功传播不仅需要优秀的摄影家,也需要借助一种合适的媒体来做推广,以形成更广泛的影响。20世纪20年代末出现的图片杂志恰好满足了这一需要,从而使社会

纪实摄影在很短的时间里迅速壮大，为社会纪实摄影的发展奠定了坚实的基础，并为聚集一些具有共同志向的摄影家起到了积极的推动作用。20世纪60年代，这些杂志十分畅销，其中尤以发行800万册、每期读者超过3000万人的《生活》杂志在社会纪实摄影方面的报道办得最成功。

这样的时代氛围也带动了其他一些用相机记录社会现实的摄影师，但是没有几位摄影师能像海因和里斯一样真正致力于推动社会变革。很多人都只是在为不断发展壮大的杂志工作，1886年，杂志所采用的图片量已相当大，就连弗朗西斯·本雅明·约翰斯顿（Frances Benjamin Johnston，1864—1952）都这样描述自己："我的工作就是为杂志、画刊和报纸提供照片，并撰写描述性文章。"

弗朗西斯1864年1月15日出生于西弗吉尼亚州的格拉夫顿的一个名门望族，她是当时活跃在华盛顿的唯一女摄影师。19世纪90年代，她在华盛顿开始了她摄影记者的职业生涯，向一些家庭杂志出售插图，此外，她还以自由摄影师的身份前往欧洲，拜访了众多摄影大师。

三十多岁的时候，她四处旅行，其间拍摄了大量关于煤矿工人、钢铁工人、新英格兰工厂的妇女和船上文身的水手以及她的社会委员会的纪录片和艺术照片。1899年，约翰斯顿受霍利斯·伯克·弗里塞尔（Hollis Burke Frissell）的委托拍摄弗吉尼亚州汉普顿的汉普顿师范学院和农业学院的建筑和学生。在作品《楼梯上工作的学生》中，约翰斯顿采用了独具风格的构图、经典的人物造型和干净清澈的用光，这样的纪实摄影作品在现在看来也是出人意料的，作品似乎有意突出学校所强调的温和而有纪律的教育手段（见图5-37）。

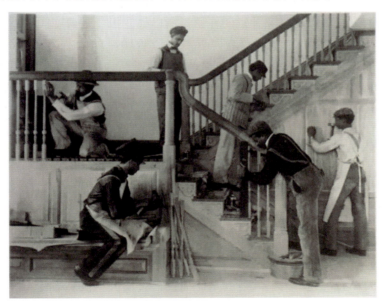

图5-37 《楼梯上工作的学生》，1899—1900年，弗朗西斯·本雅明·约翰斯顿

1915年，第一次世界大战引发的危机使改革主义的理想和计划逐渐消退。社会问题的重要性退居其次，人们对社会纪实类照片的需求也不如从前。1913年的军械库展览兴起的新审美之风，激发了人们对欧洲先锋派艺术运动的向往。抽象主义、表现主义、达达主义等新风格和新观念的出现，使现实主义和通过视觉艺术表达人类情感及思想的作品显得落伍，从而

导致了20世纪20年代社会纪实摄影的短暂没落。

5.3.2 社会纪实摄影的记录性与传播性

社会纪实摄影就像之前提到的，对它的理解往往取决于人们的观点和社会偏见。在人们意识到社会纪实摄影拥有舆论引导力量之后，这股力量被有限度地引导和扩散着。作为社会历史事件的记录者，摄影师被组织起来去执行那些制订了详细、完备计划的摄影任务，并将拍摄的照片通过杂志等发向社会大众。这些摄影计划，一方面能够体现社会纪实摄影的客观性与记录性，另一方面也帮助那些制订计划的组织者达到宣传与引导大众舆论的目的。也正是由于这些机构组织支持的摄影计划，使本已在第一次世界大战影响下冷却的社会纪实摄影风气，再一次焕发了蓬勃的生机。

20世纪30年代的美国，经济"大萧条"持续了将近十年的时间。在这近十年的时间中，失业率居高不下，劳动力市场动荡，再加上当时持续的干旱和土地滥用导致的农业危机，使得美国将近三分之一的人口处在经济困难状态，这使得大量居住在美国中心地带的居民向西迁移。而美国政府为了缓解或者为了记录并宣传自己在新政中所做出的努力，资助了一系列的摄影计划，农业安全局所做的为了记录那些被迫永久离开家园的农民的工作和生活状况的计划就是其中之一。

农业安全局最初开始实行这项计划的人是当时的资料部部长——哥伦比亚大学经济学系教授罗伊·斯特莱克（Roy Stryker）。这位部长曾在自己的著作中引用过海因的部分照片，并清楚地意识到社会纪实摄影对这项计划的作用。所以他在担任部长期间先后招聘了阿瑟·罗思坦（Rothstein Arthur，1915—1985）、提奥·荣格（Theo Jung，1906—1996）、本·沙恩（Ben Shahn，1898—1969）、沃克·埃文斯（Walker Evans，1903—1975）、多萝西娅·兰格（Dorothea Lange，1895—1965）、卡尔·迈当斯（Carl Mydans，1907—2004）、拉塞尔·李（Russel Lee，1903—1986）、马里恩·波斯特·沃尔科特（Marion Post Wolcott，1910—1990）、杰克·德拉诺（Jack Delano，1914—1997）、约翰·瓦尚（John Vachon，1914—1975）和约翰·科利尔（John Collier，1913—1993）等当时颇有影响力的摄影家。

阿瑟·罗思坦（Arthur Rothstein，1915—1985），是第一位受这项计划雇佣的摄影师。她在1936年拍摄了著名的《锡马龙县的沙尘暴》（见图5-38）。此前的很多美国民众认为任何聪明勤奋的人都能获得成功，但是"大萧条"时代的经济危机却动摇了这一信念，以致许多人开始向政府求助。阿瑟·罗思坦的这一系列尝试性作品，引发了一场有关政府资助拍摄照片是否真实的政治争论。

阿瑟·罗思坦的照片使得后来的摄影师认识到一个严重的问题，那就是纯粹的照片记录不足以表现完整的社会问题，人们需要的是能抓住社会动乱本质的、感人的鲜活作品。这个观点在后续聘请的本·沙恩的摄影作品中得到了充分的体现。

而另一部分摄影师则持有不同的意见。他们认为绝对的准确性与忠于现实，是社会纪实摄影的核心。持有这种观点的摄影师中，沃克·埃文斯最具有代表性。他在进入农业安全局后，主要前往美国南部的农业中心收集素材，拍摄了大量的农村结构、农民生活现状以及以黑人为主的小作坊者的生活情况。

沃克·埃文斯1903年出生在密苏里州圣路易斯的一个富裕的家庭。1935年，他受农业

安全局的委托，开始在美国南部的一些农业州记录和收集当时农村的情况（见图5-39）。

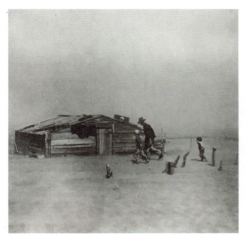

图5-38 《锡马龙县的沙尘暴》，1937年，阿瑟·罗思坦

图5-39 《亚特兰大市的房屋和广告牌》，1936年，沃克·埃文斯

在农业安全局的工作中，埃文斯并不赞成这项计划的社会含义。他不愿参与政治，不愿接受政府的领导，也不愿相信通过摄影可以进行社会改革。埃文斯强烈反对任何带有宣传意味的事物，不管它们背后的理由有多么充分。而且埃文斯也反对那些组织者运用照片去做慈善或声援，他始终反对将照片与艺术家的个性、情感和政治态度掺杂在一起。接受农业安全局的雇佣之后，与作家詹姆斯·艾吉（James Agee）合作一同为《财富》杂志拍摄和撰写了关于佃农的作品。这部分关于佃农的作品最终出版在《现在让我们赞美名人》书中（见图5-40）。埃文斯的照片被分组放在扉页前，没有文字说明，悄无声息地揭示着寻常百姓的秘密，也揭示着在他们微薄收入与艰辛劳动的无序生活背后的普遍规律。

图5-40 《佃农》，1936年，沃克·埃文斯

埃文斯冷静地记录人与周围环境、事物的关系，并以丰富的细节与精确的刻画呈现眼前的事实。然而奇怪的是，他的记录越是客观，越具有一种非他莫属的个性色彩。在他冷静的注视下，一切事物都获得了一种超越自身的神圣光彩。而他的纪实摄影，也因此具有了观念与记录的双重色彩。

在农业安全局中，另外一位能够用自己的摄影作品深刻影响世人的是多萝西娅·兰格（Dorothea Lange，1895—1965）。多萝西娅·兰格曾经是"f/64"小组当中的一员，主要以直接摄影为主，将生活中的细微之处清晰地展现在人们面前。兰格加入农业安全局之后，她一直对加利福尼亚州的农庄进行摄影活动。由于曾经开设过肖像照相馆，因此她对于人像的摄影尤为擅长。兰格曾经出版过《美国纪实》一书，文字和照片相辅相成，突出地记录了被迫迁移的农民和工人的悲惨生活，对当时的社会产生了极为强烈的震撼。她用相机充分而突出地表达着人们那种不确定性和困难，尤其是她以独特的女性视角，用带有正直和同情心的眼光看待女性在这一时期面临的经济困难、性别歧视等问题。其中一张作品是最为大众所熟悉的，她在20世纪30年代美国"大萧条"时期为农业安全局拍摄的照片《移民母亲》（见图5-41）。

兰格的同情心在摄影作品上的呈现并不一直被人赞扬，在"珍珠港"事件的3个月后，美国战争安置局雇佣兰格去拍摄美籍日裔被送进拘留营以及周边一些地区的状况的照片。她有机会接触到更广泛的人世间的故事，她将大部分注意力都集中在人员被强制集中和搬离造成的等待和焦虑上。她不理解为什么他们必须离开家园，也不清楚他们的未来会怎样。兰格以其独特的图像反映了人类的勇气和尊严，特别是拍摄了许多处于被侮辱和受压迫状态下的人物形象。这些照片被联邦政府封存了20多年之后才被展览出来。《纽约时代》的评论家克尔曼认为，兰格的照片成为一种充分的证据，传达出牺牲者的情感和罪恶的真相（见图5-42）。

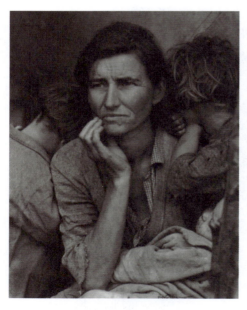

图5-41 《移民母亲》，1936年，多萝西娅·兰格

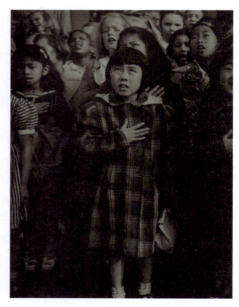

图5-42 《撤离前几周在拉斐尔威尔小学宣誓效忠》，1942年，多萝西娅·兰格

从摄影发展史来看,农业安全局的纪实摄影具有如下特征。一是与过去自发的纪实摄影不同,它是以政府直属机构为中心,有组织、有计划地长期开展的一项运动。它是前所未有的,其涉及范围与深度都远远超过个人的活动。事实上,截至农业安全局与战时情报局合并的7年里,这些摄影家一共拍摄了20万张照片,这些照片全面、细致地反映了经济"大萧条"的全貌,成为反映那个历史时期的珍贵资料。二是在斯特莱克的优秀领导下形成了团队合作,并且是在斯特莱克方式的基础上进行纪实摄影的。这些摄影家一起行动,对于共同的问题互相帮助,献计献策。记录收集的规模和一般性计划,都由斯特赖克统筹指挥。他把有关此次活动的社会背景知识告知摄影家,激发他们的想象力,引发他们的好奇心,并且聪明地把有关技术、表现方式等手段全部放权给摄影家。在这些优秀摄影家的共同努力下,这一活动取得了很大的成就。有些人认为农业安全局的照片是真实社会的展现,而另一些人则认为那不过是一种社会宣传,后者把对社会问题的关注误认为是社会主义本身,尽管如此,美国人仍然深受其影响。

除了美国,20世纪20年代末,欧洲的部分摄影师也开始对失业问题和不断壮大的工人阶级给予关注。只不过这部分摄影师态度上与里斯和海因那种寄希望运用纪实摄影作品使上层社会认识到底层人民生活状况从而推动社会改革不同。他们将注意力放在了底层的劳动人民身上,他们希望运用自己的摄影作品使得底层的劳动者能够认识到自己的生存环境和他们本身所具有的无穷力量。其中,工人阶级的代表沃尔特·巴尔豪斯(Walter Ballhause,1911—1991),用一台徕卡相机拍摄了20世纪30年代初汉诺威的失业者、老人和穷人的孩子,通过他的作品可以感受到那个时代弥漫着的不安(见图5-43)。

罗曼·维希尼克(Roman Vishniac,1897—1990),俄裔美籍摄影师,为在第二次世界大战前几乎已经从这个世界上彻底消灭的东欧犹太民族留下了珍贵的记录。他曾在苏联学习生物科学,后来逃到德国并在柏林生活。"大屠杀"前夕,他拍摄了大量关于波兰东欧犹太人的照片。无论是在街头或者室内,他的拍摄对象往往都毫无察觉,这让他的约5000幅纪实作品都显得格外生动,《克拉科的犹太人区入口》就是其中之一。维希尼克的作品风格是完全建立在主题内容的基础之上的,而不是从自我观点出发,因此没有所谓的自我性。从另外一个方面来看,任何人去拍都可能拍出这样的照片,但并不是任何人都有他这股对生命的信仰与对人间的关怀(见图5-44)。

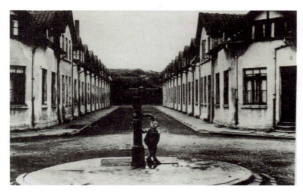

图5-43 《无题》,1930—1933年,沃尔特·巴尔豪斯

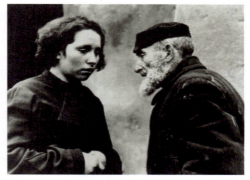

图5-44 《孙女和爷爷,华沙》,1938年,罗曼·维希尼克

同一时期，一群对西方艺术和摄影观念有极大兴趣的日本摄影师发现，利用新摄影观念可以人性化地展现迄今为止一直被鄙视和忽略的下层人民。才华横溢的摄影家堀野正雄（Horino Masao，1907—2000），为工人、乞丐和贫民窟的居民拍摄了大量巨幅特写（见图5-45）。桑原甲子雄（Kuwabara Kineo，1913—2007）也拍摄了大量充满活力的街头摄影作品（见图5-46）。

图5-45　《乞丐》，1932年，堀野正雄　　　　图5-46　《市集场景》，1936年，桑原甲子雄

但是到了20世纪40年代，摄影师的相机都成了政府的宣传工具，绝大多数持有社会纪实观念的摄影师对此都极为反感，这样的舆论引导背离了他们对于纪实摄影的追求。由于这样的原因，醉心于运用纪实手段记录社会影响的摄影家成立了很多有组织性的联盟或社团。其中，由席得·格罗斯曼（Sid Grossman，1913—1955）、索尔·李卜生（Sol Libsohn，1914—2001）发起的摄影联盟就是其中一大代表。整个联盟包含了像阿伦·西斯金德（Aaron Siskind，1903—1991）、哈罗德·科尔西尼（Harold Corsini，1919—2008）、莫里斯·恩格尔（Morris Engel，1918—2005）、沃尔特·罗森布拉姆（Walter Rosenblum，1919—2006）、尤金·史密斯（W. Eugene Smith，1918—1978）、亚瑟·莱比锡（Arthur Leipzig，1918—2014）、丹·韦纳（Dan Weiner，1919—1959）等诸多具有人文情怀的著名纪实摄影师。摄影联盟的政治主张与摄影美学观念，在当时受到许多美国摄影家的支持与响应。通过拍摄、展览、教育、出版等多各种活动，摄影联盟将摄影从唯美的桎梏中解放出来，使其成为关心现实、促进社会进步、推动社会改革的一种有力手段。而社会纪实摄影正是摄影联盟大力提倡的，甚至可以说是唯一提倡的摄影样式。

总体而言，社会纪实摄影作品就是描绘真实可信的社会事实，唤起人们对相关弱势群体的同情，这类照片通常与公开演讲、印刷出版物或展览的文本结合使用。1889年至1949年，雅各布·里斯、路易斯·海因和农业安全局雇佣的摄影师以及摄影联盟部分摄影师的作品，将这一理念推至了顶峰。运用社会纪实风格的摄影家相信，通过对照片的同情描绘，观众在情感上更加倾向于支持改变社会的不公。

1. 请结合实例阐述客观纪实摄影的主要特征。
2. 请结合实例解释社会纪实摄影在促进社会发展进程中所起到的重要作用。
3. 请简要阐述美国20世纪30年代农业安全局所组织的纪实摄影活动具有哪些明显特征。
4. 请结合实例阐述社会纪实摄影有哪些不同的发展方向。
5. 请简要分析摄影作品的客观真实性与纪实摄影之间的关系。

第 6 章

摄影艺术的功能与决定性瞬间

学习目标

1. 了解"决定性瞬间"理论，以及其在摄影史上的重要影响；
2. 掌握摄影宣传与摄影记者在摄影工作中的重要意义；
3. 了解第二次世界大战后，摄影在广告与时尚领域当中起到的重要作用。

摄影在发展的过程中始终进行着对于"时间的切割（时间性）"和"原真的拷贝（记录性）"的探讨。受限于摄影发展之初技术的不完善，因此对于"时间的切割（时间性）"的探索一直是滞后的，随着技术的不断进步以及感光剂的突破和快门技术的应用，摄影师开始疯狂地迷恋上那种刹那被定格为永久画面的体验。与此同时"决定性瞬间"理论的出现更是让摄影师找到了前进的方向，在照片能够被大量印刷，且印刷质量不断提高的情况下，摄影被广泛地应用到新闻报道、事件记录、产品宣传等方方面面。

6.1 "决定性瞬间"理论

自20世纪末开始，摄影设备的进一步发展不仅方便了人们日常拍照，其小型化、瞬时曝光的特点，也让抓拍成为可能。面世于1925年的徕卡相机，因其支持瞬时曝光，卷片迅速，且能在各种光线条件下取得很高的影像分辨率，成为了第一款取得商业成功的装备。而后随着感光材料的感光速度不断提高，可以快速控制曝光的现代意义的"快门"的出现，使得拍摄"瞬间"得以实现并发展。而以徕卡为代表的照相机小型化的浪潮，使摄影师最终抛弃了三脚架。机动、灵活的拍摄促成了瞬间抓拍美学观的形成。

此外，伴随着对画意摄影的强烈批判，摄影界展开了对摄影自身基本特性的强烈探讨。在摄影本体性探索时期，基于摄影"原真的拷贝（记录性）"的探索，对现代摄影的发展起到了巨大的推动作用，基于摄影"时间的切割（时间性）"基本特性的研究，则诞生了以"决定性瞬间"理论为代表的摄影美学思想，成就了摄影史上的一座丰碑。

6.1.1 "决定性瞬间"的缔造者

"决定性瞬间"是指摄影者在某一个特定的时刻，将其眼前的形式、设想、构图、光线、事件等所有关于摄影的因素完美地结合在一起。这个概念是由法国著名摄影师亨利·卡蒂埃－布列松提出的，同时也是他的第一部摄影集——《决定性瞬间》。

编辑迪克·西蒙（Dick Simon）把卡蒂埃－布列松为该书撰写的前言中的"决定性瞬间"这一关键词选定为英语书名，促进了"决定性瞬间"理论的迅速传播。在卡蒂埃－布列松的理论中，对于摄影与"瞬间"的关系，进行了这样的表述，"摄影即是在不足秒的瞬间内，同步识别一个事件的意义所在以及表达这一事件所需形态的精确组合。"也就是说，摄影之所以成为摄影，就是依靠瞬间完成对事件的意义与表达这事件所需形态的精确组合，这就是"瞬间"对于摄影的本质意义。

亨利·卡蒂埃－布列松（Henri Cartie-Bresson，1908—2004），法国摄影师，布列松的家

庭世代经营棉布生意，家境富裕。年轻时候的卡蒂埃-布列松虽然在摄影方面有着极高的天赋，但起初他并没有在摄影上花费太多时间，反倒是绘画艺术上的才能让他始终迷恋着绘画艺术。

1926年，18岁的卡蒂埃-布列松进入了法国立体派画家安德烈·洛特（Andre Lhote）成立的绘画学院学习，并从那里充分学习了关于黄金分割、构图秩序上的美学知识。与此同时，他与超现实主义的年轻艺术家建立了良好的关系，并通过他们了解到超现实主义。把现实观念与本能、潜意识和梦的经验糅合的艺术观念，直接影响了布列松日后的摄影方式和摄影理论。

1933年10月，卡蒂埃-布列松前往纽约，在那里完成了他人生的第一次个展。20世纪30年代的摄影作品还是有很多像阿尔弗雷德·斯蒂格里茨（Alfred Stieglitz）、爱德华·斯泰钦（Edward Steichen）的画意派风格，而卡蒂埃-布列松的摄影作品与这些作品相比，给观众带来了很大的冲击（见图6-1、图6-2）。1934年春，卡蒂埃-布列松前往墨西哥，随后结识了摄影师曼纽尔·阿尔瓦雷斯·布拉沃（Manuel Alvarez Bravo），并在1935年3月他们在墨西哥城举办了联展。在1935年4月，他们两人，连同美国摄影师沃克·埃文斯（Walker Evans），在朱利安·利维画廊举办了联展。

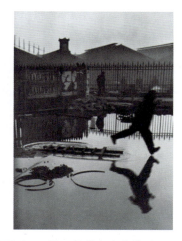
图6-1 《圣·拉扎尔火车站后面》，1932年，亨利·卡蒂埃-布列松

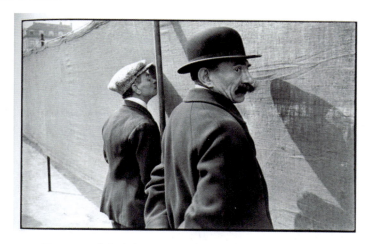
图6-2 《布鲁塞尔》，1933年，亨利·卡蒂埃-布列松

1946年，卡蒂埃-布列松带着自己第二次世界大战期间拍摄的作品来到美国纽约，并在纽约现代艺术博物馆筹备自己的摄影回顾展。回顾展使得布列松迅速地成为一名世界知名的摄影师，并吸引了很多与他拥有相同摄影观念的摄影师，其中，罗伯特·卡帕（Robert Capa）、乔治·罗杰（George Rodger）、大卫·西蒙（David Seymour）与卡蒂埃-布列松一起在1947年成立了玛格南图片社（Magnum Photos）。直至今天，玛格南图片社的成员仍然坚持着不以干涉被摄对象的抓拍来进行客观见证的摄影观念。

1948年到1950年，布列松在印度、缅甸、巴基斯坦、印度尼西亚拍摄了大量的作品。1948年底，布列松曾代表美国的《生活》杂志前往中国拍摄国民党溃败前期和新中国成立的情况。其中包括大量的北平和平解放、上海金融风暴等巨变，也有当时平民百姓的日常生活（见图6-3）。1949年新中国成立的前几天，布列松由香港离开中国。

图6-3 《困惑的老人在寻找自己的儿子》，1948年，亨利·卡蒂埃-布列松

1952年至1953年，布列松回到欧洲工作。1954年，他作为东西方集团关系解冻后被苏联接纳的第一个摄影家访问了苏联。1958年至1959年，正值新中国成立十周年大庆，布列松应中国邀请访华3个月。1960年，布列松去古巴访问并进行了摄影报道，然后回到阔别30年的墨西哥逗留了4个月，接着又去加拿大住了一段时间。1965年，去印度和日本。1969年，布列松用了一年时间准备他的摄影作品展览。该展览于1970年在法国巴黎大宫殿展出，盛况空前（见图6-4、图6-5）。

图6-4 《男孩》，1958年，亨利·卡蒂埃-布列松　　图6-5 《柏林墙边》，1962年，亨利·卡蒂埃-布列松

卡蒂埃-布列松的摄影很大程度上受到马丁·穆卡西（Martin Munkacsi）、安德烈·柯特兹（Andre Kertesz）两人直接而深刻的影响。

马丁·穆卡西（Martin Munkacsi，1896—1961），出生于匈牙利，后加入美国国籍，是自然美的终极追求者，他的兴趣和专长是拍摄使人精神振奋的画面。1927年，穆卡西来到柏林，很快便与著名的厄尔斯坦通讯社签订了三年合同，拍摄重点是体育摄影、新闻采访，并逐渐涉足时尚摄影领域。

穆卡西擅长以自然生动的手法拍摄女性时装，用动感的力量推动画面的冲击力。他曾经独自一人前往非洲进行拍摄，在那里他拍摄了一幅三个黑人少年跑向大海的影像，照片洋溢着生命的激情，展现了绘画难以企及的动感。而当时的卡蒂埃-布列松还没有拿起相机，还执着于自己的绘画创作，是这幅照片改变了卡蒂埃-布列松对摄影的态度。直到卡蒂埃-布列松去世，这幅照片都一直挂在他的客厅里（见图6-6）。

安德烈·柯特兹（Andre Kertesz，1894—1985），被认为是20世纪最重要的摄影师之一，依靠直觉，他捕捉到现代城市生活的诗意。柯特兹出生于匈牙利布达佩斯一个中产阶级犹太家庭，从小在商学院学习，并且像他家人希望的那样成为了一名股票经纪人，在证券交易所工作。

1927年，安德烈·柯特兹在巴黎举办了一场自己的摄影展，且备受欢迎。他的照片以浪漫感和现代主义态度的融合而著称，并经常被评论家引用，以证明摄影可以是一门艺术。

安德烈·柯特兹并不像布列松那样追求"事件发生的时间流中最精彩的一刻"，而是用他的相机努力赋予一切意义。他不着迷于"瞬间感"所揭示的真相，而更多是把瞬间当作画面的构成元素，以突出整体的形式，甚至唤起情感。他的照片并没有记录重大事件，而是将平常生活中的琐碎与艺术有机结合，令人在简单事物中产生思考与怜悯。此外，他经常使用镜子构图，并将这种看似朴实无华的自发性与对称构图相结合，创造了一种纯粹的摄影风格（见图6-7）。

图6-6 《海边玩耍的黑人孩子》，1931年，马丁·穆卡西　图6-7 《小狗》，1928年，安德烈·柯特兹

6.1.2 "决定性瞬间"美学理念与影响

"决定性瞬间"的美学理念在画面构成方面有着极高的追求,对拍摄对象有着超现实主义的处理。亨利·卡蒂埃-布列松在实践中建立起了一种糅合了绘画几何学和超现实主义直觉的视觉方式。他在自己的《决定性瞬间》一书中专门开辟出一节进行有关构图的阐述:"为了使一个主题能够扣人心弦,必须精致地安排构图;要有更深远的意义,构图应该成为我们始终关注的东西"。而在实践中,依赖几何学构图来确定画面的基础视觉秩序,然后等待那些有意义的偶然因素进入画面合适的位置,从而将"意义"与"构成"完美地结合。卡蒂埃-布列松的照片明显地体现出他对视觉秩序的迷恋:照片里经常是一堵平行走向的墙,或者是楼梯、道路、树林、光影等引人注目的线条图案,这些几何结构构成了照片的基础。而超现实主义强调的彻底放弃以逻辑和有序经验记忆为基础的现实形象,在通过构图的几何特质之后,依靠直觉,用偶然巧合制造趣味和永恒的影响。卡蒂埃-布列松曾经这样表达:"必须敏感,善于领悟,依靠直觉,要把布勒东所说的'客观偶然性'放到构图中去。"

"决定性瞬间"的思想启发了此后几代的摄影师,并引发了他们对摄影思想和实践的诸多探讨。基于摄影器材的不断进步,以及摄影媒介作为"时间的切割"的"决定性瞬间"理论的影响,使抓拍在摄影当中极快地流行开来。而对于"决定性瞬间"的再思考,也进入了以罗伯特·弗兰克(Robert Frank,1924—2019)为代表的新摄影时代,从而最终形成了以摄影师个人化的观看、开放多义的影像结构、反对影像上的"英雄主义和浪漫主义"等为标志的新摄影观。

6.2 摄影宣传与新闻报道

19世纪80年代,随着半色调印刷技术和印刷材料的进步,新闻摄影开启了全新的时代。在快速便携摄影设备的辅助之下,摄影师的工作方式因此变得多样,从而改变了人们对照片拍摄、制作和展示的看法,此时,杂志开始成为报道摄影的主要载体。清晰的图片和精心策划的文字在信息和观点的传递上相辅相成,这些因素彻底且"革命"地改变了摄影师的角色、照片的功能,以及公众接收新闻和新理念的途径。

当时很多出版机构都认识到了照片远比绘画作品更具有说服力,所以更多的照片出现在当时为反映社会变革问题的杂志上,如《美国画报》《伦敦新闻画报》《现代巴黎》《柏林画报》等。虽然这时的照片还只是配合文字报道使用,但是到了19世纪90年代之后,人们意识到图片在杂志、报纸中经过精心的设计,就能够起到更强的宣传作用。这样的发展趋势也间接促成了《生活》《观察》《图片快递》《巴黎竞赛画报》等一系列杂志的成功。

此外,新世纪前夕,周刊在吸引读者方面的竞争更加积极,促使月刊杂志编辑开始关注全国人民感兴趣的故事,尤其是与战争和动乱相关的话题。而记者和摄影师则被派往世界各地的战场去参与报道。

6.2.1 杂志的亮相及与摄影的融合

20世纪二三十年代,摄影技术在德国取得了突飞猛进的发展,尤其是在1925年徕卡公

司研制生产出 35 毫米胶片相机。这使图片杂志和图片报纸在德国也取得了迅猛发展。当时的读者对于像社会活动、电影、体育和境外活动等题材的图片故事大为渴求，读者都希望能够看到更有趣的画面和版面。因此摄影者不得不有针对性地拍摄一系列照片，以便后期的剪裁、编辑、排版。

随着杂志越来越多地使用一系列的配有文字说明的照片，催生了图片代理机构的发展。它们不仅为那些中产阶级杂志提供照片，20 世纪 20 年代，便开始积极参与到发掘故事主题、委托特约拍摄和代为收取费用的全部过程当中。图片代理机构周旋在出版商和摄影师之间，有些代理机构甚至成为 1928 年之后德国周刊主要的图片来源。并且这种图片代理机构雇佣很多自由摄影师为他们提供大量图片，其中就包括最为人们所熟知的玛格南图片社。

20 世纪 20 年代，德国率先编辑并出版了大型报道性摄影画报，如《柏林画报》《慕尼黑画报》等。德国的种种优势使得这些期刊快速得到发展，摄影史上很多著名的摄影师如艾瑞克·萨洛蒙（Erich Salomon）、阿尔弗雷德·艾森斯塔特（Alfred Eisenstaedt）也都为当时德国的摄影期刊画报的发展做出过极大的贡献。

艾瑞克·萨洛蒙（Erich Salomon，1886—1944），犹太人，"勘地派摄影"的创始者。"勘地派摄影"是产生于 20 世纪 20 年代末的一种摄影流派，其英文名称中"candid"是"抓拍"的意思。其主张尊重摄影自身特性，强调真实、自然、客观、亲切和不事雕琢，尽可能抓取自然状态下被拍摄对象的瞬间情态，保持作品中对象生动而富有生活气息，主张拍摄时不要因拍摄而摆布、干涉被拍摄对象。

萨洛蒙从 1928 年开始从事摄影，但也只是以自由撰稿人的身份为各国的重要期刊提供照片。他拍摄时总是以小型照相机凭借现场光线条件进行偷拍、抢拍。1928 年，他曾因为偷拍到一桩著名的谋杀案现场而轰动一时，此后由于他在柏林的政治圈和社会各界都有着良好的人际关系，可以使他便利地进入各种特权场合。萨洛蒙开始对国际会议中的政客和达官显贵进行偷拍，其新闻照片传遍了欧美国家，使他成为国际政治生活中的一个亮点。他的作品中画面的自然感和带给人的心理冲击感，同僵硬的、不自然的明星或者政治人物的摆拍照片形成了鲜明对比。他的作品让人觉得他好似接近权力和富豪阶层拍照的间谍。不幸的是，1944 年因为他犹太人的身份在奥斯维辛集中营遇害（见图 6-8）。

图 6-8 《拉姆齐·麦克唐纳》，1932 年，艾瑞克·萨洛蒙

阿尔弗雷德·艾森斯塔特（Alfred Eisenstaedt，1898—1995），被人们称为"新闻摄影之父"，出生于西普鲁士，后来举家迁往柏林。他早期一直受到印象主义摄影的影响，也受到萨洛蒙等抓拍摄影家的影响，后来开始了直接的人物写实摄影。使艾森斯塔特成名的是他在《柏林画报》上刊登的作品。他曾经采访过希特勒，也拍摄了意大利入侵前夕的埃塞俄比亚的著名系列照片。除名人摄影外，艾森斯塔特还拍摄了很多平民百姓的照片。

后来，艾森斯塔特来到了美国，并同玛格丽特·伯克－怀特（Margaret Bourke-White，1904—1971）及其他人一起成为《生活》杂志的第一批专职摄影家，并工作了40年，是为《生活》杂志拍摄照片工作时间最长的成员。每次出去采访，他总能带回有用的照片——这些都是不背弃个人见解或政治立场的照片，他的作品被人们称为"艾西的眼睛"。在这期间，他完成了2000多次采访任务，为《生活》杂志提供了超过2500张照片，包括86幅封面，其著名摄影作品——《胜利之吻》几乎被所有人熟知（见图6-9）。当然，艾森斯塔特最出色的拍摄主题是"人类的生存"。他从不摆布或加工他的拍摄对象，而是在他们放下戒备心之后用照相机窥视人物隐藏在公众面具背后的心态（见图6-10）。

图6-9 《胜利之吻》，1945年，阿尔弗雷德·艾森斯塔特

图6-10 《巴黎公园木偶剧》，1963年，阿尔弗雷德·艾森斯塔特

20世纪30年代后期，纳粹的控制使德国失去了摄影报道的优势。那些曾经在欧洲辉煌一时的大型期刊被迫逐渐转战法国、美国、英国。这些地区的大型期刊成功地吸引了不少专事报道的摄影家。尤其是二战之后，在重建欧洲的浪潮中，传媒作为民主与文明的标志迅速崛起。其中最有影响的当数法国的《巴黎竞赛画报》和德国的《明星》杂志。

《巴黎竞赛画报》1928年创刊，创刊时刊名为《竞赛画报》，早期的刊物主要刊载文化消息、都市报道等内容。1938年《竞赛画报》的出版由大开本图片报道，使其发行量剧增，到1940年时，这份杂志已经达到了170万册的发行量。在德军占领法国期间被迫停止刊印。1949年3月25日，《竞赛画报》开始吸取《生活》摄影专题报道的模式，成为一种追踪社会新闻的重要传媒，并正式更名为《巴黎竞赛画报》。在摄影报道上及时、客观、直接的风格使得《巴黎竞赛画报》声名鹊起，成为法文杂志中传播最广、影响最大的杂志。由于《巴黎竞赛画报》品位高，经常对世界各国领导人和知名人士进行摄影专访，请他们对重大事件发表看法，因此刊物的影响不断扩大，成为对世界政治颇有影响的重要舆论工具，可以说，《巴黎竞赛画报》

是摄影报道期刊权威化的典范。

《明星》周刊是纪实摄影产业化的奠基石,由德国贝特尔斯曼公司于 1948 年在汉堡创办。开始时其只是一份普通的娱乐性画刊,后来逐步顾为一份时事政治刊物。它最大的特点是运用摄影专题的方式,快速报道世界各地的重大事件。为保持第一时间报道的特点,《明星》有时还出增刊、特刊,每期多达 300 页。《明星》依靠自己的世界性视野和极端快速的视觉直击,在 20 世纪 50 年代声望急剧飙升,其发行量超过 150 万份,很快便成为世界主要摄影传媒之一,与美国的《生活》、法国的《巴黎竞赛画报》并称"世界三大摄影报道期刊"。《明星》的成功主要依赖于其快速的摄影纪实,为达到第一时间推出自己的报道,它拥有一支由两百多名杰出摄影师和图片编辑组成的专业队伍。

《明星》杂志曾进行过统计,并正式宣称自己拥有比世界上任何杂志都多得多的固定摄影师,可以说在 20 世纪五六十年代,《明星》是欧洲世界新闻纪实摄影的大本营。为确保不断挖掘出独家新闻,《明星》建立了世界上第一个大型照片资料库,其中存有各类纪实照片两百余万张。《明星》一系列商业化的政策,在 20 世纪中期对推动世界摄影传媒产业化起到了巨大的积极作用。

《生活》杂志是亨利·鲁滨逊·卢斯(Henry Robinson Luce)1936 年创办的一部以摄影图片报道为主的杂志。《生活》的报道手法是典型的摄影专题采访,特别强调独家新闻和深入报道,整本杂志经常为了报道重大事件和重要人物而不惜使用几十页版面、数十张照片进行详尽展开。杂志中的照片题材极其丰富,大到战争实况、总统、知名人物,小到百姓生活。《生活》杂志因为印制精美、设计鲜明、照片精彩、图文配合十分紧密而深受欢迎,直到 20 世纪 60 年代,因电视的普及而受到巨大冲击,导致 1972 年几乎停刊,最终在 2000 年因无法维持不得已停刊。

《生活》杂志曾经的辉煌使得摄影报道期刊得到了极大的发展。《生活》提出了"大脑支配的照相机"的编辑方式:首先,由摄影家和主编提出计划,召开编辑会。通过的计划要由具体经办人进行应征调查后整理成必要的资料,并写出分镜头计划。然后,摄影家根据分镜头计划进行拍摄,拍摄好的胶卷立即在研究室进行冲印和放大。经主编或版面设计者研究后形成初步的版面设计,并插入文章。通过这种方法,产生了一种新的摄影形式,这就是当时被人们称为"摄影小说"或"摄影随笔"的形式,也就是我们今天所说的专题报道。这样的表现形式使报道不仅具有新闻性,而且具备了社会纪实的强大生命力。从更深层面分析,这种方式很自然地将摄影家和编辑紧紧地结合在一起。

20 世纪 30—70 年代,《生活》《巴黎竞赛画报》《明星》以及世界各地的摄影报道大型期刊层出不穷,如意大利的《今天》《时代》,日本的《每日画报》《朝日画刊》,苏联的《星火》杂志,印度的《印度画报周刊》,西班牙的《奥拉》,埃及的《图画周刊》以及中国的《良友》《中国画报》等,这些大型期刊杂志在世界上形成了发达的摄影报道网络,这是专题摄影的黄金时代。

6.2.2 图片的提供者

专题摄影以及大型摄影报道期刊对现代人类文明的进程起到了积极的推动作用。伴随着大型期刊杂志的迅速发展,人们对摄影照片的需求量也不断地增加。促使大量具有摄影天赋的摄影师得以展示自己的才能,并且形成了一个具有极大活动能力的专题摄影记者群,使世

界上几乎所有重大的事件以及社会现象得到了充分的报道。这些摄影师有的因为自己的作品被杂志刊登而名声大噪，有的结成像玛格南图片社一样的摄影团体，他们都为新闻报道做出了重大贡献，也通过期刊向社会大众展示着国际大事的发展。

玛格丽特·伯克-怀特（Margaret Bourke-White，1904—1971），美国摄影家。怀特小时候就对大自然和科学产生了极大的兴趣，上大学的时候拍摄了很多出色的校园风光照片，但她更喜欢工业题材。在1929年，伯克-怀特加入了《财富》杂志社。1936年《生活》杂志创刊时，她放弃工业摄影，转而对社会生活的方方面面进行拍摄，她为《生活》杂志拍摄的第一个封面——《蒙大拿州的佩克堡水坝》，引起了人们的广泛关注（见图6-11）。

图6-11　《蒙大拿州的佩克堡水坝》，1936年，玛格丽特·伯克-怀特，
1936年11月23日《生活》周刊的首个封面

伯克-怀特是第一位获准进入苏联采访的西方摄影记者。1930年，她应邀前往苏联拍摄大量的工业照片，这些照片都是经过苏联政府审批过后才展示出来的。此后，她又多次应邀前往苏联进行拍摄，在几次拍摄中，她开始的拍摄对象多为工业机械，人物只是作为陪衬。但在后来的几次苏联之行中，她的焦点则集中在了工人和普通老百姓身上（见图6-12）。

在第二次世界大战期间，怀特经常出现在硝烟弥漫的战场身上，工作重点转向战地摄影。伯克-怀特在德军进攻苏联前的一个月赶到莫斯科，抢拍到了独家的空袭镜头。在1942年，她来到英格兰拍摄了美军轰炸小组的参战情况，并在1944年乘轰炸机用航空摄影机拍摄了美军轰炸纳粹空军基地的珍贵照片。

战争结束之后，1946年3月，她赴局势动荡的印度，并在那里待了三年，拍下了许多军官、宗教领袖和农民的形象。伯克-怀特在印度期间拍摄的最著名作品是《斋日里的甘地》（见图6-13）。在这幅作品中，怀特利用柔和的影调表现甘地赤膊纺纱的情景，把一个谦恭、和善，但坚决抵制英国殖民统治的普普通通的人物形象展现在人们的眼前。1947年，她全程记录了印度和巴基斯坦独立和分裂时爆发的暴力事件，她的照片记录了到处都是尸体的街道，照片

中睁着眼睛死者和的难民"似乎在页面上尖叫"。

图6-12 《坐在乡村学校里的俄罗斯孩子》，
1931年，玛格丽特·伯克-怀特

图6-13 《斋日里的甘地》，
1945年，玛格丽特·伯克-怀特

尤金·史密斯（W.Eugene Smith，1918—1978），美国人，青年时就表现出出色的摄影天赋，1937年，他成为《新闻周刊》驻纽约的专职摄影师。1938年到1939年，他作为自由投稿人在黑星图片社工作，并在《生活》《时尚芭莎》及其他刊物上发表照片。1939年，史密斯成为《生活》周刊的签约摄影师。从1942年到1944年，史密斯担任太平洋战区的战地记者，为《大众摄影》和其他出版物供稿（见图6-14），1944年，又担任《生活》杂志社的摄影记者。直至1955年因为与杂志社编辑的理念产生分歧，而辞去《生活》杂志社的拍摄工作，转而加入玛格南图片社。

尤金·史密斯3次获得古根海姆奖。1958年，他被投票选为世界十大摄影家之一，同时还获得其他许多奖项。他一生共拍摄10万张底片，有3万张小样和几千张亲手放大的照片。在他去世后，这些作品被尤金·史密斯档案馆收藏，人们还以他的名字命名，创建了新闻摄影奖。

尤金·史密斯的摄影作品无一不显示着人道主义的关怀，他始终都坚持着他最开始的理想和目标。史密斯1946年拍摄的《走向天堂花园》是他最著名的一张照片，画面中前景的光明不是一下子豁然拉开的幕布，没有那种张扬，却给人一种非常正常、自然的感受。小男孩与他妹妹被安置在图片三分之一线上，填充了"乐园"的空洞。黑暗与光明交界处的树叶，叶影斑驳，清晰而真实。虽然背了光，但这恰好成全了前方"乐园"花朵一般反白林木的美感，也集中体现了史密斯在摄影的"黑白世界"里所解释的哲理——黑暗与光明的对抗，而在对抗中，实际上揭示出进入光明的主题（见图6-15）。

尤金·史密斯对摄影的最大贡献是他用自己丰富而成功的实践，确立了专题摄影的地位。为了满足摄影期刊展开深入报道的需要，他改变了新闻摄影记者已经习惯的临时到场、临时抓拍的工作方式，采取长期深入、跟踪等待、全面反映、彻底曝光的新工作方法。

安德烈亚斯·费宁格（Andreas Feininger，1906—1999），20世纪著名的德裔美籍摄影师。1943年到1962年就职于美国《生活》杂志社，成为该杂志社最著名的摄影记者之一。安德烈亚斯·费宁格出生在一个艺术世家，他的父亲在包豪斯设计学院任教，他自己也曾在包豪斯学习家具制造，而后又继续学习建筑学。第二次世界大战期间，费宁格一家逃亡到了美国，在这里学习建筑的费宁格发现了令他为之迷醉的摄影主题，他迷恋着城市景观和自然风景，

拍摄了大量关于纽约的街景、大桥和高架铁路等，每一张充满活力的照片都是他献给城市的一首赞歌（见图6-16）。而他对另一个题材的热爱也驱使着他追逐昆虫、花朵、树木这些自然景观，他迷恋那种用镜头放大的景象，形成了自己独特的拍摄风格，他经常用广角镜头拍摄微观世界（见图6-17）。

图6-14 《塞班岛上奄奄一息的婴儿》，1944年，尤金·史密斯

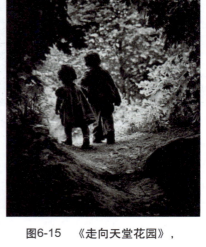

图6-15 《走向天堂花园》，1946年，尤金·史密斯

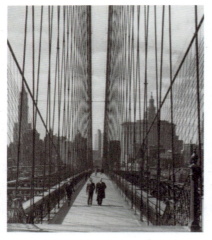

图6-16 《布鲁克林大桥》，1948年，安德烈亚斯·费宁格

图6-17 《加蓬毒蛇的骨架》，1952年，安德烈亚斯·费宁格

随着出版物对照片的需求量越来越大，图片代理机构的地位因此变得前所未有的重要，催生了摄影领域的商业模式，其中包括一些摄影师合作成立的图片社。玛格南图片社就是这样一家由摄影师自助管理的摄影团体，这些摄影师都是战后新闻摄影工作者中的优秀人物，并以社会纪实摄影的创作手法见长。其宗旨是建立一个不受杂志社与出版社控制与盘剥，由摄影师主动判断题材的价值并进行表现，经营上也由摄影家掌握的新型图片社。摄影家不是图片社的雇员，是可以自由活动的。

玛格南图片社成立于1947年，是由罗伯特·卡帕（Robert Capa）、亨利·卡蒂埃-布列松（Henri Cartie-Bresson）、乔治·罗杰（George Rodger）和大卫·西蒙（David Seymour）发起组成的国际通讯社。玛格南图片社1947年以罗伯特·卡帕为主席，在纽约现代艺术博物馆召开了玛格南图片社成立会议，首批成员10人，并决定在纽约和巴黎分设办事处。

罗伯特·卡帕（Robert Capa，1913—1954），原名安德烈·弗里德曼（Andre Friedmann），出生在匈牙利布达佩斯，流亡德国期间在柏林德意志政治大学学习政治学。1933年前往法国巴黎，1936年加入美国国籍，并改名为罗伯特·卡帕，成为自由投稿摄影师，专门报道拍摄政治运动和战争动乱。

卡帕始终坚称自己是一名新闻记者，他对摄影的态度在很大程度上受到美国雅各布·里斯（Jacob Riis，1849—1914）和路易斯·海因（Lewis Wickes Hine，1874—1940）这两位具有改革意识的摄影家的影响。

罗伯特·卡帕曾经拍摄过西班牙内战、日本侵华战争，1941年至1946年随同美军前往非洲和欧洲报道了阿尔及利亚、意大利、法国、德国等战场的战事，最终于1954年牺牲在印度支那。为此，1955年，海外记者俱乐部和《生活》杂志社设立了"罗伯特·卡帕金奖"，每年奖励有特殊的勇气和事业心在海外拍出优秀作品的摄影家。1966年，美国成立了关怀摄影基金会，以纪念卡帕及其他玛格南图片社牺牲的摄影家。

卡帕的摄影作品充满强烈的正义感，并且广泛地记录了普通民众在战乱中所表现出的英雄主义和所蒙受的苦难。他曾经在《失焦》一书中写道："如果你的照片不够好，那是因为你距离'炮火'不够近。"这句话显示了卡帕那种无畏的英雄气概。他拍摄的《士兵之死》（见图6-18）所凝固的中弹瞬间被人们誉为"离战争最近的照片"。尽管这张照片在后来被各种质疑，但仍然成为所有战争中倒下士兵的象征，而《诺曼底登陆》（见图6-19）则凭借黎明的微光成为反映第二次世界大战的经典之作。

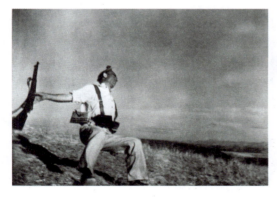
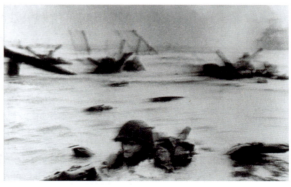

图6-18 《战士之死》，1936年，罗伯特·卡帕　　图6-19 《诺曼底登陆》，1944年，罗伯特·卡帕

乔治·罗杰（George Rodger，1908—1995），英国人，一位自学成才的摄影家。罗杰在童年时非常向往旅行和航海探险，17岁时他参加了英国海军，航行世界各地大约两年的时间，在这期间，他第一次开始拍摄异国的风土人情。19岁之后，罗杰先在美国居住了几年后又回到英国，在BBC（英国广播公司）担任摄影记者。在第二次世界大战爆发前离开BBC成为自由摄影师，但在战争中，罗杰的照片开始被《生活》杂志采用，他更是被聘为保有独立摄影师身份的随军记者。（见图6-20）

战争结束后，罗杰断然拒绝再拍摄任何表现人与人冲突的照片，并加入反战运动，他决心把时间用在更有利于和平的事业上。在同其他几位摄影师成立玛格南图片社之后，他在非洲开启了自己的摄影事业。在那里，他拍摄正在逐渐减少的野生动物和残存的土著民族，以深入的纪实手法展现了题材广泛的风俗画面（见图6-21）。罗杰忠实地记录和报道了相当多原始部落的庆典、习俗，以及他们被现代社会影响的变化。罗杰一直保持着对非洲的热爱，直到70岁，他重返非洲，拍摄马里的马萨伊人，并在英国和法国展出了这次拍摄的成果。

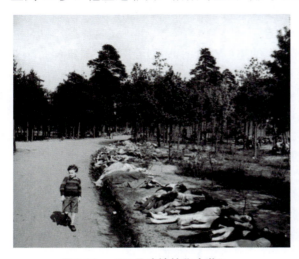 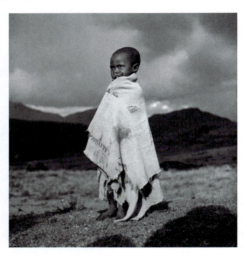

图6-20 《尸骨遍地的集中营》，1945年，乔治·罗杰

图6-21 《南非，巴苏陀兰（莱索托）》，1947年，乔治·罗杰

大卫·西蒙（David Seymour，1911—1956），犹太人，别名奇姆，美国摄影师。作为一名自由主义者和反法西斯主义者，西蒙专门报道左翼政治运动。1936年，西蒙作为 Regards 的特约记者开始报道西班牙内战，他特别关注战争中空袭对平民和儿童造成的灾难。在那里，他拍摄了另外一幅西班牙内战的标志性照片——一位女性在工人会议上，一边为自己的孩子哺乳，一边全神贯注地听着演讲（见图6-22）。

1948年3月，西蒙被联合国儿童基金会聘为特别顾问，他开始着手记录二战中幸存儿童的生活状况。因为这项拍摄任务，他先后去往五个国家。其中最著名的一张照片拍摄于华沙，拍摄对象是一所专门接纳心理疾病患儿的学校。作品中，名叫泰勒斯卡的女孩在黑板上潦草画出她的"家"，流露出她最深切的悲伤。西蒙那时刚得知他的父母已被纳粹杀害，因而他将自己的原始情感投射在"欧洲儿童"系列作品中（见图6-23）。

大卫·西蒙一生中最出名的照片就是他为第二次世界大战后战争孤儿拍摄的《欧洲儿童-Elefteria》。站在人道主义的立场上，将照相机对准弱者，以纪实的力量试图与现实加以抗争，从而以"向人类付出全身心的爱"给人留下深刻的印象。在他去世后的第二年，芝加哥艺术学院组织了一次大型巡回展，主题就是"奇姆镜头下的儿童"。1958年，西蒙的名字登上了海外新闻俱乐部的光荣榜，以纪念他对新闻和纪实摄影所做的贡献。

摄影艺术的功能与决定性瞬间 第6章

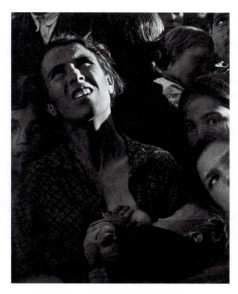

图6-22 《巴塞罗那的五月》，
1936年，大卫·西蒙

图6-23 《欧洲儿童-Elefteria》，
1947年，大卫·西蒙

玛格南图片社的成员分布在世界各地，他们进行区域性的摄影报道，很快就因为其出色的、使人感兴趣的社会性纪实画面赢得国际声誉。此时许多摄影家作为正式或非正式成员，纷纷加入这个团体，使其传统的创作方式得以发扬光大，并形成巨大的社会影响力。直至今日，像玛格南图片社这样的图片社依然活跃频繁。

6.2.3 战争伤痕的记录者

在第二次世界大战及之后的那段时间中，世界各地战火纷飞，当时的很多摄影师都不得已被卷进战场。他们抱着强烈的情感运用纪实的镜头扮演着与战争对话的角色，并形成了独特的风格，留下许多令人感叹的故事。

德米特里·巴尔特曼茨（Dmitri Baltermants，1912—1990），波兰人。20世纪30年代，他在莫斯科上学时开始接触摄影并崭露头角。1936年他发表的《女飞行员肖像》，刊登在当时著名的《星火》杂志上，1939年他开始任该杂志的专职摄影记者。

1941年，苏联卫国战争一开始，巴尔特曼茨就拿起相机走上前线记录着苏联发生的各大战事。1941年，他拍摄了一幅名为《进攻》的摄影作品。画面上，红军战士正在跨越战壕，向德国法西斯军队发起猛烈进攻。拍摄视角由低向高仰视拍摄，以纯净天空作为背景，突出了红军战士的形象。拍摄时选用的慢速快门，不仅产生了强烈的动感效果，更强调了那种勇猛冲锋的气势（见图6-24）。

卡蒂埃-布列松曾经在《布列松的选择》一书中重点强调德米特里·巴尔特曼茨的"悲伤"系列作品，照片中弥漫着悲壮的情调（见图6-25）。但是由于苏联当时担心这组照片中表现战争残酷的画面会影响到士兵和后方的信心，因此这组照片直到1965年才在《星火》杂志上首次发表。在这样的社会背景下，很多当时在苏联的新闻摄影师拍摄了大量的摄影作品，这些作品中除了讲述当时重大历史事件外，他们还拍摄了许多其他的主题。其中，有些直到

133

近几年才被发掘出来。

图6-24 《进攻》，1941年，德米特里·巴尔特曼茨　　图6-25 《悲伤》，1942年，德米特里·巴尔特曼茨

叶甫根尼·阿纳耶维奇·哈尔代伊（Yevgeny Ananevich Khaldei，1917—1997），一位在苏联的犹太人。1936年，他开始在塔斯社做摄影记者。在莫斯科修建第一条地铁和运行时，哈尔代伊拍摄了许多照片，这些照片被登载在《真理报》的头版。

苏联卫国战争期间，哈尔代伊一直在战争的第一线做前线摄影记者，经历了整个战争。而后又跟随苏联红军出兵攻打日本关东军，拍摄了苏联红军进入哈尔滨的照片。哈尔代伊还担任过美、英、苏三巨头波茨坦会议的摄影工作，战后又承担了纽伦堡军事法庭审判德国法西斯战犯的摄影任务，并发表了许多著名的摄影作品。

哈尔代伊最著名的摄影作品是《红军战士在国会大厦上升起胜利的旗帜》，画面记录了两名苏联红军将一面苏联国旗插在德国帝国会议大厦屋顶的情景（见图6-26）。

图6-26 《红军战士在国会大厦上升起胜利的旗帜》，1945年，叶甫根尼·阿纳耶维奇·哈尔代伊

乔·罗森塔尔（Joe Rosenthal，1911—2006），美国著名战地摄影师。1932年成为《旧金山新闻报》文字记者兼摄影记者。1936年，罗森塔尔担任了著名的纽约时报公司下属的世界

图片社的旧金山记者站负责人。随后,美联社收购世界图片社,罗森塔尔成为美联社的员工。1944年,他被美联社派往太平洋地区,作为一名战地摄影记者他拍摄了令他成名的杰作《国旗插在硫磺岛上》(见图6-27)。

大卫·道格拉斯·邓肯(David Douglas Duncan,1916—2018),出生在美国密苏里州堪萨斯城。邓肯从小就对摄影非常感兴趣,他上大学的时候,因为一张无意拍摄的酒店失火照片中有著名盗匪约翰·迪林杰的肖像而声名鹊起。毕业后的邓肯决心从事自由职业,他拍摄了很多不同寻常的奇特照片。他以捕捉生活情绪和生活方式内涵的、感情强烈而富有想象力的照片成名,他的照片展示了朝鲜战争中军队的痛苦,并为他带来全国的知名度。

1950年,当美军开始向"三八线"进军时,邓肯正在日本进行拍摄任务,随后他立即赶往前线,在那里他发现美军这次的进攻并不像以往那般顺利。1951年,邓肯将拍摄的照片整理为《这就是战争》一书并出版,作品《撤退》给美国人带来了强烈的心理震撼,被评为"26张最负盛名的新闻照片之一"。照片中的陆战队员满脸血污,眼神中充满了茫然和绝望。邓肯用别具匠心的构图,将这个表情定格了下来(见图6-28)。随后,邓肯又参加了越南战争,越战结束后他出版了另外两本书《我抗议!》和《没有英雄的战争》。在书里,邓肯表达了对美国政府战争处理的不满。

图6-27 《国旗插在硫磺岛上》,1945年,乔·罗森塔尔

图6-28 《撤退》,1951年,大卫·道格拉斯·邓肯

沃纳·比肖夫(Werner Bischof,1916—1954),瑞士国际知名摄影家,1916年出生于苏黎世,在苏黎世的艺术工艺学校学习摄影。1936年,他来到巴黎,起初试图以绘画为职业,最后开设了一家摄影广告工作室。

第二次世界大战爆发后,沃纳·比肖夫应征入伍。在战争中,他对摄影的认识得到了深化。1942年,比肖夫与德国图片杂志社 *Du* 建立了联系,他开始考虑把摄影作为一种表现伦理和社会事物的手段,把照片当作一种道义见证社会事件的工具。*Du* 因为与瑞士红十字会合作,聘用比肖夫记录战场上的一切。比肖夫站在人道主义的立场拍摄战争中民众的生活。在拍摄过程中,他用自己的相机记录了战争中民众的生活,通过他的摄影机传达着民众的苦难,在他的照片中能够看出民众的喜、怒、哀、乐。这种题材对于他是有生以来第一次,在这里,他第一次把他的视线从唯美世界转移到了现实社会(见图6-29)。

摄影简史

1951年，比肖夫动身前往日本进行摄影。途中比肖夫取道印度，拍摄了很多印度贫民的摄影作品，其中有许多成为不朽的作品（见图6-30）。随后，他从印度到香港，最后转到日本。他在日本逗留了8个月，其间拍摄朝鲜战争，同时也拍摄了大量异地风土人情的照片。1954年，他将这些照片编辑成册并出版，这些照片充满了他对日本的好奇和惊喜，却没有偏见。从这些照片可以看出，比肖夫在评价客观事实时相对保持了客观、温和的态度，他是一位优秀的新闻摄影家。他常常以艺术家的视角要求自己，坚持自己是站在人道主义的立场拍摄照片的艺术家。他的早期作品中，唯美主义风格浓厚，画面中洋溢着抒情诗般的美感，与此同时，他又十分注意准确的造型处理，避免画面中易出现的问题。

图6-29　《孩子们在废墟中玩耍，弗莱堡-布莱斯高地》，1945年，沃纳·比肖夫

图6-30　《饥荒重灾区》，1951年，沃纳·比肖夫

菲利浦·琼斯·格里菲斯（Philip Jones Griffith，1936—2008），作为玛格南图片社的战地摄影记者，最为人们所熟知的就是他对越战的报道。1965年，格里菲斯加入了玛格南图片社，成为一名见习摄影师。1966年至1971年，他在越南战争中拍摄了诸多描写越南战场上关于士兵和越南民众战争中悲惨命运的照片，其中一幅作品拍摄于越南西贡战役。照片中一名年轻女子躺在担架上，一名越南士兵守卫在她的身边，警惕地环顾四周。坚定的眼神中爆发出无穷的力量，他瘦弱的身体与手中的武器形成强烈的反差，表现着对入侵者的仇恨。背景中的火焰与快步走过的旁观者更是增加了画面的冲突感，让观看的人更像身临其境（见图6-31）。

迪基·夏佩尔（Dickey Chapelle，1919—1965），著名战地女记者，出生在美国威斯康星州。二战爆发后，夏佩尔选择将战地记者作为职业，与美国海军陆战队一起出入战场。在那里，展示了她无畏的一面，她总是不惜一切代价来捕捉战争镜头及获取战争故事，从而声名鹊起，成为女性进行战地摄影的开拓者之一。其在第二次世界大战期间受《国家地理》杂志社雇佣前往前线。并在巴拿马硫磺岛、冲绳等地拍摄下众多前线士兵英勇作战的珍贵影像（见图6-32）。

第二次世界大战结束之后，她走遍了世界各地，并拍摄了大量战争照片。越南战争爆发后，她成为第一批获批进入五角大楼，跟随美国军队前往越南进行拍摄报道的女记者。不幸的是，在这次的拍摄中她因为一块地雷碎片划破了颈部动脉，另一位同行的美联社摄影师亨利·休

埃举起相机,拍下了她生命的最后时刻。

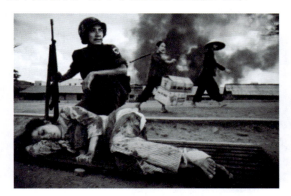
图6-31 《越南西贡战役》,1968年,菲利普·琼斯·格里菲斯

图6-32 《士兵推动一门75毫米火炮到指定位置》,1942年,迪基·夏佩尔

毫无疑问,迪基·夏佩尔在战地摄影史上的地位是举足轻重的。作为最早的女性战地记者之一,她用出色的表现证明了自己,也为世界留下了宝贵的图像资料。

6.2.4　中国抗日战争中的宣传力量

抗日战争时期,解放区摄影在中国摄影史上具有举足轻重的作用,这时期诞生了一大批带有强烈时代特征和较高艺术品位的作品,它们鼓舞了无数抗日将士驰骋战场,激昂了民族精神,让中华民族空前团结。抗战摄影不但对抗战事业做出了巨大贡献,而且也极大地促进了新闻摄影的发展,产生了大量具有很高社会价值和艺术价值的作品。

王小亭(1900—1981),北京人,曾任职于英美公司电影部,做了两年摄影师,是中国投身于新闻摄影的"鼻祖"。1923年,随美洲探险团到内蒙古、新疆、西藏等地考察,历时两年多,在那里王小亭拍摄了大量的风土名胜,并在《良友画报》中发表。北伐战争开始后,他奔赴前线摄影,1929年,他来到河南前线拍摄了反映蒋介石和冯玉祥之间战争的《西北战事真相》。后来,王小亭受聘于《申报》,担任新闻摄影部的主任。1931年"九一八"事变后,他又来到东北锦州前线进行拍摄。

王小亭拍摄的照片构思巧妙、引人深思,他穿梭于战场之上,看到那些壮烈牺牲将士的惨景后,他冒着生命危险拍摄的作品有着强烈的生命力和表现力,那种看到生灵涂炭难以抑制的悲愤之情,让他始终奋战在战地记者的路上。"八一三"事变之后,王小亭一直活动在上海的抗战前线阵地,1937年日军轰炸上海火车站,他随救援队来到现场,看到眼前惨烈场景,他悲愤地拍下了眼前的一幕幕。在这里,他拍下了《上海火车南站废墟中的男孩》(或译为《中国娃娃》)(见图6-33),并将这张照片发表在了美国《生活》杂志上,这张照片成为周刊当期的封面。

《上海火车南站废墟中的男孩》发布后,震惊了美国,当时美国《生活》杂志的读者有几千万,再加上其他媒介的传播,至少有1.37亿人看到了这张照片。这张照片迅速在全世界流传,日军的轰炸行为遭到了全世界的舆论抨击,美国当局对日本杀戮毫无防御能力的平民提出了抗议,这使日本成为舆论讨伐的对象。虽然日本军队一再狡辩称轰炸火车站是误炸,说那名婴儿并不是受难者而是王小亭让工作人员摆拍的,但是,面对当时无数铁证,这些狡辩

都是不攻自破的谎言。受到舆论讨伐的日本侵略者，恼羞成怒地对王小亭发出了 10 万元的通缉，王小亭一家被迫逃到香港。

图6-33　《上海火车南站废墟中的男孩》，1937年，王小亭

　　王小亭一生拍摄了无数的照片，尤其是他在淞沪抗战期间拍摄的照片让人们铭刻于心。这些照片通过媒介传播出去，使人们看到日本军队的残暴、中国军队顽强的抵御能力，以及社会各界民众支持抗战的场景，从而增强了全民抗战的必胜信念。

　　沙飞（1912—1950），广东人，1936 年考入上海美术专科学校学习西画。在 1936 年拍摄发表了鲁迅最后的留影、鲁迅遗容及葬礼的摄影作品，引起广泛震动。"七七事变"后，沙飞带着唯一的财产照相机北上，来到当时的抗日前线山西太原，开始实施把照相机当作武器的想法。

　　1937 年 10 月，沙飞赴华北参加八路军，担任晋察冀军区政治部摄影记者兼军区《抗敌报》副主任。在前线拍摄了多幅八路军敌后抗战的照片，有《八路军铁骑兵通过平型关》《收复察南蔚县》《攻克涞源》《收复浮屠峪》等。1939 年春，晋察冀军区司令员聂荣臻为加强和发展新闻摄影工作，决定在军区政治部成立新闻摄影科，任命沙飞为科长，他和摄影记者罗光达合作拍摄有关部队战斗生活、群众参加抗战勤务和生产活动的照片（见图 6-34）。

　　沙飞一边选调人员筹建编辑部，一边外出采访，为画报准备摄影稿件。1941 年 6 月，沙飞还协助在华日人反战同盟支部出版两期《解放画报》，7 月开办摄影训练班，培训和建立摄影队伍。1942 年，沙飞创刊《晋察冀画报》并担任新闻摄影科科长，随后加入中国共产党。当时报社的成员既是摄影师，也是士兵，上前线时他们同时带着枪和照相机，他们是真真切切在战火中摸索学习的摄影师（见图 6-35）。

　　沙飞是中国革命军队第一位专职摄影记者。从理想主义色彩的摄影到后期的独特探索，将红色理想主义的期望，通过鲜活而不是生硬的现实题材体现出来，从而使照片产生了更深入人心的号召力与感染力，因此沙飞真的把照相机变为了武器。他是中国革命摄影事业的先驱者、组织者和领导者，是中国摄影史上划时代的人物。

　　《光明日报·文化周刊》曾经发表文章："沙飞是遗憾的，他在自己最爱的事业上拼搏了仅仅十余年，那么多的理想和愿望还没有实现。沙飞又是幸运的，他的家人一直深爱他，他的战友一直思念着他。沙飞更是自豪的，他和他的战友创造了中国摄影史乃至世界摄影史上

最光辉的业绩。他被后人称为中国革命摄影事业的先驱者、组织者和领导者，中国摄影史上划时代的人物。"

图6-34 《战斗中的八路军战士》，1937年，沙飞

图6-35 《白求恩在给八路军伤员做手术》，1938年，沙飞

6.3 战后摄影观念的转变

第二次世界大战后，人们的关注点产生了一些转变，人们不再完全聚焦于战争为人们带来的苦难。与此同时，也产生了更多的摄影方向，20世纪50年代末，人文摄影逐渐丧失它的影响力，60年代的社会动荡引起了每个人的思考。人们通过照片、画报、周刊对人类资源的浩瀚，以及对辽阔地域上多元化的社会生活有了更加清晰的认识，摄影师也开始了解摄影在时尚与商品广告方面所发挥的作用。

6.3.1 摄影与社会的关系

很多二战后的摄影师在拍摄作品、图片编辑与选择作品上，均注重采集鲜活的"色彩"，希望运用自己的摄影作品体现对"天下一家"的向往，这也是经历战争带来的分裂之后，人们自然而然流露出的情绪。编辑和摄影师都一致认同："摄影可以提供的最重要的服务就是：记录人与人之间的关系，并且解释人与人之间、人与自然之间的关系。"这种温柔和善良的立场和想法会忽略各国和国际范围内的社会和政治对立，摄影展"人类一家"就是基于"天下一家"这个主题，展览了很多新闻摄影作品。

由爱德华·斯泰钦（Edward Steichen）策划的《人类一家》主题展览，于1955年1月24日在纽约现代艺术博物馆开始展出。共计展出来自68个国家的503幅影像，展出的照片大多是当代纪实摄影作品，按主题分成了37组，包括对人性的信仰、爱情、工作、家庭、战争与和平等主题，展现了人类生活的整体面貌与人性的刻画，表达了人类共同关切的问题。这次展览被视作一段旅程，展现出生命的轮回，展览随后巡回至37个国家展出，同样震撼了东西方各国的观众。

展览展出了包括韦恩·米勒（Wayne Miller）、罗伯特·杜瓦诺（Robert Doisneau）、萨宾·韦斯（Sabine Weiss）、维利·罗尼（Willy Ronis）等诸多摄影师的经典作品。如同其名称所蕴含的意义，此次展览旨在表现"全人类是一家"这样一个温馨的观念，无疑寄托着二战后人们对未来世界的美好盼望。

韦恩·米勒（Wayne Miller，1918—2013），出生于芝加哥，在伊利诺伊大学毕业后，兼职成为一名摄影师，并于1941年至1942年，在洛杉矶艺术中心进修摄影专业。第二次世界大战期间，他在美国海军服役，拍摄了许多珍贵的太平洋战争战事照片。战争结束后，韦恩·米勒定居芝加哥，开始了自由摄影师的生涯。1946年至1948年，他连续获得两届古根海姆奖，并游历美国北部各州拍摄非裔美国人生活。

1958年，韦恩·米勒加入玛格南图片社，并在1962年至1966年担任玛南图片社主席。退休后，他投入到环保事业中，致力于保护加州的红木林。红木林几乎成为韦恩·米勒退休后拍摄的唯一素材，韦恩·米勒曾表示，他致力于"拍摄人类，向人解释人"。这种态度影响了他职业生涯中记录各种题材的方式，包括记录参与二战的美军士兵和个人家庭生活的亲密片刻。米勒的照片大多刻画军队里的日常生活，通过士兵的亲身经历表现战争的可怕。米勒不把个人的视角投射到摄影对象身上，而是致力于捕捉普通的人类情感和经验，这成为他摄影实践的根本特质（见图6-36）。

图6-36 《骑自行车的女孩》，1948年，韦恩·米勒

罗伯特·杜瓦诺（Robert Doisneau，1912—1994），出生于法国巴黎。罗伯特·杜瓦诺一生只以他居住的巴黎为创作基地，喜欢在平民百姓的日常生活中抓取幽默风趣的瞬间。他总是用一种温柔的、幽默的眼光注视着他周围的芸芸众生，用同情的态度加以刻画。因此，他的作品不但具有幽默感，同时还给人一种特别的亲切感。罗伯特·杜瓦诺的摄影作品大致可以分为"儿童"系列（见图6-37）、"城市平民"系列（见图6-38）、"观画"系列。

图6-37 《孩童过马路》，1978年，罗伯特·杜瓦诺　　图6-38 《市政厅之吻》，1950年，罗伯特·杜瓦诺

萨宾·韦斯（Sabine Weiss，1924—2021），1924年出生于瑞士瓦莱州，2021年，她在定居地巴黎去世。她是一位全能的摄影师，她的镜头具有广泛的视野，从欧洲、亚洲，到美洲；她关注各个年龄段人群的生活，从幼儿到老者；她走进社会各个阶层，穷人或富人，无名或有名；拍摄各领域人物，作家或艺术家。

韦斯是一位高产却低调的摄影师。她在《时代》《生活》《新闻周刊》《城镇与乡村》《巴黎比赛》等一系列杂志上发表了大量作品。1955年，爱德华·斯泰钦（Edward Steichen）为《人类一家》展览选择了她的三张照片用于展出（见图6-39、图6-40）。

图6-39 《奔向光明》，1953年，萨宾·韦斯　　图6-40 《焰火》，1955年，萨宾·韦斯

马克·吕布（Marc Riboud，1923—2016），出生在法国里昂，14岁时获得了第一台柯达相机，第二次世界大战期间加入了法国地下反法西斯游击队。战后，吕布进入里昂中央理工学院学习机械工程。

1951年，马克·吕布全心投入到摄影工作当中，1952年加入玛格南图片社。在马克·吕布30岁时，他来到法国巴黎，遇到卡蒂埃-布列松。在卡蒂埃-布列松的启发之下，马克拍摄了正在为埃菲尔铁塔上漆的工人（见图6-41）。这张照片是他第一次发表在《生活》杂志上的作品。

马克·吕布是20世纪50年代首批获准进入中国拍摄的西方摄影师之一，后来多次受到周总理的邀请来到中国。1957年，马克·吕布首次访华，他把拍摄镜头更多地对准中国普通

民众，工厂农村的繁忙景象、山川河流的自然风光都在他的作品中展现了出来。马克·吕布的作品以真实朴素的画面展现着中国社会的各个层面，很多经典的瞬间已然成为那个时代的缩影。拍摄于1965年的《北京琉璃厂》，窗户巧妙地把画面分割成了几个部分，在窗户的两端，两名少先队员正在注视过来，在对面左侧的店铺门上还张贴着布告，不同的画面拼在一起定格了一幅展现老北京地方特色的街道画面（见图6-42）。

图6-41 《埃菲尔铁塔的油漆匠》，1953年，马克·吕布

图6-42 《北京琉璃厂》，1965年，马克·吕布

马克·吕布的作品并不都是记录那些惊天动地的大事件，在他到世界各国旅行期间，他敏感地拍摄当地人民的生活，特别是通过一些细微的生活细节反映出一些重大和深远意义的内容。他不但用黑白材料拍摄新闻报道素材，也用彩色材料拍摄，他的这些彩色作品不但构图精彩，而且色彩优雅、细微。

维利·罗尼（Willy Ronis，1910—2009），出生于法国巴黎，父母分别是乌克兰和立陶宛籍的犹太人。20世纪初他们来到法国，罗尼的父亲很快找到工作，不久拥有了自己的摄影店。初期的维利·罗尼并不对摄影有很大的兴趣，由于父亲的身体原因，他才不得不在自家的摄影店帮忙，并在1932年开始正式进行摄影拍摄。

第二次世界大战爆发后，罗尼为了维持生计从事过很多工作。直到1946年，罗尼重新返回巴黎时，他才重新拿起相机。20世纪40年代至50年代末罗尼拍摄了大量反映巴黎生活的照片，薯条商店、Zavatta的马戏团、街边顽童、巴黎恋人、节日集市等。这些照片表现了充满生活气息的巴黎，人们的生活虽然充满繁重劳动，却洋溢着对美好未来的向往（见图6-43）。

维利·罗尼的每张照片都有自己的故事。在一个只有黑白灰的平面空间里，画面不仅层次丰富，而且生动逼人。维利·罗尼无疑是最了解如何用镜头捕捉生活瞬间的大师。维利·罗尼认为，大街上的场景是一场永远没有结尾的演出（见图6-44）。

摄影艺术的功能与决定性瞬间 第6章

图6-43　《户外舞会》，1947年，维利·罗尼　　图6-44　《巴黎小男孩》，1952年，维利·罗尼

爱德华·布巴（Edouard Boubat，1923—1999），二战后法国最受欢迎的摄影师之一。1938年到1942年，布巴在巴黎的埃斯蒂安学院学习摄影技术。1943年，法国公民被德国强制征用，在德国布巴被迫从事了两年的劳动。爱德华·布巴在德国见证了战争的恐怖。

1945年，布巴返回巴黎，1946年，他使用自己的第一台禄来柯达照相机拍摄了作品《卢森堡公园里落叶丛中的小女孩》（见图6-45），并凭此获得柯达奖，这是他第一次在摄影界获奖。1947年布巴与莱拉结婚，同年拍摄了肖像照《莱拉》（见图6-46），这张照片成为他最著名的照片。在巴黎期间，他开始拍摄巴黎的日常生活。结识了摄影家布拉赛、卡蒂埃-布列松、尤金·史密斯等。

图6-45　《卢森堡公园里落叶丛中的小女孩》，
　　　　1946年，爱德华·布巴　　　　　　　　图6-46　《莱拉》，1947年，爱德华·布巴

他照片中有年轻人拿着装面包的草篮子、头顶着装水的陶罐，还有牧羊人、坐在门帘后刺绣的女人等。这些照片传达出难以言说的精致和诗意，这也是二战后人们迫切需要的东西。他赞美生活中的美丽、简单和小事。他不知疲倦地试图把生命的情感和美丽带给我们，展示着过去那些曾经美好的时光，正因为经常记录这些让人幸福的时刻，他被称赞为"和平的记者"。

6.3.2 用艺术承载的商品与时尚

在摄影技术发明之初，摄影作为商品宣传手段的探索就在不断地进行尝试，但在20世纪20年代之前，这种探索并没有被重视，照片对广告的重要性也没有被广泛地认知。此外，半色调印刷照片存在如高成本等诸多问题，也在很大程度上限制了人们使用照片来推销商品和服务，将照片转化成有诱惑力的广告的可能性在当时还欠缺很多条件。

20世纪20年代之后，随着印刷技术的不断发展，很多有远见的杂志社开始倾向于运用摄影作为推广商品创意想法的新媒介。第一次世界大战之后，公众的审美观念产生变化，他们开始喜欢客观的影像。更重要的是，人们开始意识到摄影可以记录事实，而且更具有说服力。因此从20世纪30年代开始，如爱德华·斯泰钦（Edward Steichen）等很多摄影师开始拍摄商业广告，甚至有很多摄影师专门从事商业广告的拍摄。

商业照片的拍摄始终逃不过两个题材，那就是时尚和名人照片。这类照片很特殊，既算不上严格意义的纪实摄影，也算不上严格意义的广告摄影。尤其是丝网印刷技术的进步，更是为摄影进入杂志领域提供了可能。20世纪20年代，专业时尚杂志和时装杂志开始出现，这进一步激起了对这类题材感兴趣的摄影师的创作热情。

摄影师拍摄时，往往采用比普通产品拍摄或新闻摄影更加奇特的角度，因为时尚类摄影旨在营造一种幻觉来达到特定效果。广告摄影遵循既定的审美品位，同时也要能够吸引购买者。模特、服装、姿势和装饰的安排，不仅仅是为了外在的美观，也体现着摄影风格的变化。当然，也有人认为时尚摄影可以被看作社会、文化和性观念转变的参照物，以及社会对于女性所持有的态度的象征。

朵拉夫人（Madame D' Ora，1881—1963），奥地利犹太摄影师。1907年，她成立了自己的第一家工作室并将其布置得像家一样。而后，朵拉夫人迅速成名，在不到十年的时间里，她便身兼布景师、造型师、美容师和摄影师等身份，她巩固了自己作为奥地利最卓越的人像摄影师的地位，并在1916年拍摄了奥地利皇帝查理一世的加冕礼。

摄影是朵拉夫人获得自由的通行证，出生于富裕家庭的她与19世纪末维也纳艺术界的中产阶级多有交往。她早期的志向是成为一名演员和时装设计师，但这很快就被其身为律师的父亲否定。当朵拉夫人在地中海沿岸的蔚蓝海岸度假时，她购买了自己的第一台柯达相机并拍下了一切。

在朵拉夫人长达50年的摄影时间里，为《时尚》《尚流》《名利场》等杂志拍摄了20万张左右的照片。作为《时装》杂志的主要摄影师，她拍摄了每一季的每次时装秀的每个高级时装系列。

二战期间，当纳粹如同举着狼牙棒一般对巴黎收紧控制时，朵拉夫人的摄影棚是屹立到最后的外国工作室之一。她最终在1940年被迫躲藏在法国乡村，但之后又继续为联合国拍摄

了一系列具有纪念意义并充满情感的有关流离失所者和难民营的照片。她虽看上去身材小巧却性格顽强，对珠宝、黑帽子和 Chanel 服饰情有独钟，并一直工作到 82 岁去世（见图 6-47）。

塞西尔·比顿（Cecil Beaton，1904—1980），是 20 世纪最著名的英国肖像和时装摄影师之一，他的作品以极富优雅的魅力而闻名于世。他对肖像摄影的影响极为深远，其风格更是在许多当代摄影师的作品中有所延续。

比顿 11 岁时获得了第一台照相机，此后他开始让自己的姐妹做模特进行拍摄，并在其中装扮及摆拍，不断尝试背景、材料和摄影技巧的个性化组合。比顿全面记录了这个文化生活具有创造性的时代，可谓定格历史之作。

20 世纪 30 年代是比顿事业的分水岭，他打开了法国《时尚》杂志的大门，为迅速进入美国社会奠定了基础。他的时装照片以装饰性外观和有趣的构图为特征，而他的早期作品通常包含超现实主义的元素，且人物成为整体装饰图案的一个元素，特别因使用玻璃纸、银箔等不同寻常的背景而闻名，精美、奇特而怪异，但也足够别致。

比顿的人生大部分时间都是《时尚》的签约摄影师，他穿梭于美国版和英国版《时尚》杂志的办公室，为社会名流、电影明星和名人拍照，撰写时装秀、社交事件和皇室活动的报道并绘制插画。塞西尔·比顿的摄影风格对许多后来的摄影师产生了深远的影响（见图 6-48、图 6-49）。

图 6-47 《Tamara de Lempicka》，1928 年，朵拉夫人

图 6-48 《奥黛丽·赫本》，1954 年，塞西尔·比顿　　图 6-49 《葛丽泰·嘉宝》1946 年，塞西尔·比顿

随着年轻一代摄影师理查德·阿维顿（Richard Avedon，1923—2004）和欧文·佩恩（Irving Penn，1917—2009 年）进入媒体领域，比顿成了"那个老派摄影师"。大卫·贝利说："他的

弱点是他想被主流接纳,成为他们的一分子。但是突然从伦敦东区冒出一帮年轻人,宣称自己蔑视主流。这恶化了他的处境。"

理查德·阿维顿(Richard Avedon,1923—2004),美国时尚摄影大师,阿维顿的摄影领域广泛,从高级艺术到商业影像,再由前卫时尚到波普艺术,理查德·阿维顿的作品被美国著名的艺术评论家苏珊桑塔格列为"20世纪职业摄影的典范之一"。

21岁时,阿维顿就开始在传奇艺术总监布罗德维奇的领导下为时尚杂志《时尚芭莎》做拍摄工作,并在1955年,为迪奥晚装拍摄一组黑白图片——《多维玛与大象》,照片中皮糙肉厚的大象和纤细时尚的女模特形成强烈反差,给人的视觉带来很大冲击,这张图片奠定了他在时尚摄影界的地位(见图6-50)。他在《时尚芭莎》杂志社从事了20多年的专职摄影师,直到1966年,他去了纽约《时尚》杂志社在黛安娜·弗里兰(Diana Vreeland)领导下工作。

从1944年接触摄影开始,阿维顿拍摄了无数的经典之作,在他的作品中,模特展现出迷人的笑容,流露出生动的情绪,瞬间动态的抓拍常令人称赞。他的拍摄对象都是摆拍的,人物置于画面的最前方,背景是白色或深深浅浅的灰。他从来不使用自然光线,也不喜欢影子,他想方设法避免闪光灯打亮时在背景板上留下阴影。他从来不掩饰人物的生理缺陷,皱纹、眼袋、疤痕在照片上都很显眼,但就是这种不太有诱惑力的真实面貌,比完美更引起了观者的兴趣(见图6-51)。

图6-50 《多维玛与大象》,1955年,
理查德·阿维顿

图6-51 《窗后的奥黛丽·赫本》,1959年,
理查德·阿维顿

路易斯·达尔-沃尔夫(Louise Dahl-Wolfe,1895—1989),20世纪50年代最具代表性的摄影师之一,她善于利用自然光线拍摄,被称为"环境时尚摄影师"。路易斯的个人风格影响了很多摄影师,拉开了时尚摄影黄金时代的序幕。

1936年,路易斯进入《时尚芭莎》杂志社后,并没有像其他摄影师一样闷在狭小的摄影棚中拍摄,而是带模特到室外,任由模特奔跑,然后抓拍奔跑的瞬间。路易斯开创了在时尚摄影中使用自然光线以及在室外和户外拍摄的先例,因此被称为"环境时尚摄影师"。这样天马行空的风格深受卡梅尔的喜爱,很快便提拔路易斯为杂志社的首席摄影师。

同时，路易斯还开创了彩色胶片的使用先河，让《时尚芭莎》杂志拥有了由色彩赋予的女性摩登面貌，早年学习的绘画使她对色彩有着执着的要求。她的作品具有强烈的个人风格，舒适的日常服饰加上凸显女性自我的饰品，这样简单、真实又不失时尚的摄影作品，影响了不少后来的摄影大师（见图6-52、图6-53）。

图6-52 《拉姆齐夫人》，1933年，路易斯·达尔-沃尔夫

图6-53 《Harper's Bazaar》封面，1952年6月，路易斯·达尔-沃尔夫

托尼·弗里塞尔（Toni Frissell，1907—1988），美国摄影师，她的作品以时装摄影、二战照片、美国和欧洲名人肖像著名。弗里塞尔原名安托瓦妮特·弗里塞尔（Antoinette Frissell），"托尼·弗里塞尔"是她作品的署名。她曾经跟随塞西尔学习摄影知识，弗里塞尔有良好的教育和家庭背景，对摄影有全新的视角。可以说，弗里塞尔开创了时装摄影的新概念，是她最早把时装摄影带到了户外。

弗里塞尔认为，作为新时代的女性，不应该单纯为摄影棚而拍摄，只有在户外，才能展示人们自然、纯真的一面。这种全新的拍摄角度，让她一度引领时装摄影的风潮。她的镜头常常展现了那个时代女性的美丽和优雅，记录了美国和平年代的繁华，那是很多美国人旧梦依稀的遥远记忆。

1931年，为《时尚》杂志拍摄成为她的第一份工作，之后她为《时尚芭莎》工作。她的作品以户外拍摄，强调动感而著称。

1941年，弗里塞尔成为志愿者，并为美国红十字会工作。之后，她加入空军第八军，成为妇女军团官方摄影师。她拍摄了几千张护士、前线士兵、非洲裔美国空军以及孤儿的照片。她曾两次前往欧洲战场，她拍摄的军队妇女和非洲裔美国空军的照片被用来号召公众支持军队中的妇女和非洲裔美国士兵（见图6-54）。

二战后，她继续从事摄影师工作长达几十年，她总共拍摄了34万张照片。20世纪50年代，她为美国和欧洲著名人物拍摄肖像，其中包括温斯顿·丘吉尔（Winston Churchill）、埃

莉诺·罗斯福（Eleanor Roosevelt）、约翰·肯尼迪（John Kennedy）和杰奎琳·肯尼迪（Jacqueline Kennedy）（见图6-55）。她为《运动画刊》和《生活》杂志工作过。1953年，她成为《运动画刊》的第一位女性摄影师，在接下来的几十年，她成为为数不多的女性运动摄影师之一，记录来自社会各阶层所有情况下的女性。

图6-54　《漠然坐在废墟中的小男孩》，1945年，托尼·弗里塞尔　　图6-55　《戴着太阳镜的约翰·肯尼迪》，1957年，托尼·弗里塞尔

二战后活跃在时尚界的摄影师，除弗里塞尔之外，还包括赫尔穆特·纽顿（Helmut Newton）、盖·伯丁（Guy Bourdin）、欧文·布鲁门菲尔德（Erwin Blumenfeld）、欧文·佩恩（Irving Penn）等。

1. 试述"决定性瞬间"理论形成的关键性因素有哪些。
2. 请简要阐述图片杂志能够快速兴起的原因。
3. 请举例说明战地新闻记者在宣传工作中所起到的重要作用。
4. 结合本章内容，试述一下《人类一家》摄影展的意义与影响。

第 7 章

战后摄影的走向与摄影"新时代"

 学习目标

1. 通过本章学习，了解二战之后世界格局的转变对摄影发展的影响；
2. 掌握20世纪六七十年代摄影"新时代"的标志性展览和重要意义。

第二次世界大战后，欧洲和远东国家着力于重建破碎的家园，发展社会经济。美国凭借强大的综合实力，一举取代欧洲占据了艺术界的统治地位。此后，视觉文化的中心开始转向美国，集聚了国际性的艺术人才与艺术资源的纽约，也随之取代战前的法国巴黎成为世界艺术的中心。

20世纪六七十年代，受世界政治、经济、文化等方面的影响，艺术界发生了深刻的变革。伴随着美国文化的主导地位与美式"艺术体制"的确立，摄影艺术呈现出极为复杂多样的形态，与这种复杂形态相对应的是，摄影界的艺术思潮变得更加多元。在这段时间里，美国摄影界表现得非常活跃，出现了一系列重大的探索，大大增强了摄影美学的丰富性，其所产生的新摄影思潮随后波及全世界。

7.1 战后摄影的发展趋势

自从摄影术发明以来，摄影就成为国际性的视觉媒介。自20世纪二三十年代之后，美国本土的摄影思想和摄影实践反过来开始影响欧洲，美国事实上形成了独立于欧洲之外且有重要影响力的艺术体系。

20世纪五六十年代，作为一种艺术表现形式的纯粹摄影进入成熟阶段，当时许多摄影家对摄影语言的把握达到了登峰造极的地步。许多摄影家开始表现出想要通过自己的努力，最大限度地探究摄影的潜在特质，使摄影成为一种展现高级文化的载体，而摄影家的自我意识也在这种探索中逐渐形成。

7.1.1 德国主观摄影之风

第二次世界大战一度打乱了欧洲的文化生活，即使如此，摄影活动也并没有完全消失。20世纪50年代，从战争创伤中恢复过来的德意志联邦共和国向西方摄影界吹来一股"主观摄影"的新风。"主观摄影"这一名称来自1951年在科隆召开的摄影博览会上奥托·斯坦纳特（Otto Steinert）策划的同名摄影展览。主观摄影不再像战前各流派摄影家那样关注人类的现实命运或精神世界，相反，它主张一切从个人出发，关注个人的意义而远离社会的存在。

奥托·斯坦纳特（Otto Steinert，1915—1978），二战后德国主观摄影的倡导者，主要从事摄影教育，曾任德国摄影家协会会长。1949年，斯坦纳特发起并成立了"摄影造型"小组，其分别在1951年、1954年、1958年三次主办"主观摄影"展览。1952年，奥托·斯坦纳特出版的《主观主义摄影》一书，标志着现代主义摄影进入战后主观主义盛行的新阶段，极大地影响了当时西方各国摄影的发展趋势。

斯坦纳特主张摄影家应该在人类浴血奋战后所获得的可以自由表现的环境中，运用一切

手段与形式，全面开发摄影表现的潜在可能性。在他看来，所有的影像创造都是人的主观精神活动的结果，所有的现实景象，都会在人的主观创造下转变成心象风景。《孩子们的嘉年华》是斯坦纳特拍摄于1971年的作品，失真的镜头戏剧性地渲染了人物的表情和姿势，这幅弥漫着超现实色彩的照片，使普通的场景和舞台装置营造出奇幻的画面氛围（见图7-1）。

迈纳·怀特（Minor White，1908—1976），一位可与斯坦纳特相提并论的美国摄影家，擅长将个人情感与体悟投射到照片的客观影像中，从而体现主观摄影的创作追求。虽然怀特从"f/64小组"那里继承了用大型照相机精密描写事物的传统，但他的作品告诉我们，大型照相机不仅是一种精确刻画对象的高级手段，同时也具有将现实事物转变为一种精神性物质的能力。他带着大画幅相机和锐利的镜头走近自然，努力探寻着现实表象下的隐喻，在形式与感觉之间寻找着平衡。

怀特强烈主张摄影是一种精神活动，他希望摄影家不再满足于再现，而是深入人类心灵的深处。他的照片充满一种神秘主义的色彩，通过大量的视觉隐喻引发观者丰富的联想，让照片成为他与现实展开诗意对话与抽象思辨的代言者（见图7-2）。此外，通过大量教学与出版活动，怀特极力主张摄影作品应当表现神秘本质，这使年轻摄影师们深受鼓舞，因此怀特在20世纪60年代吸引了一批狂热的追随者。

图7-1　《孩子们的嘉年华》，1971年，奥托·斯坦纳特　　图7-2　《墙的表面》，1964年，迈纳·怀特

主观摄影没有像其他现代派摄影运动那样有系统的组织体系和明确的理论主张，作品形式感方面也没有统一的创作模式，可以说，主观摄影仅是对持有同一类型创作理念的摄影家拍摄倾向的笼统概括。但是，作为一种现代主义摄影的新演绎，二战之后主观摄影的影响面之广泛、流行时间之长久，超过了战前诸多有理论有组织的现代主义摄影活动。

7.1.2　战后美国摄影探索

第二次世界大战后，一种新的情感开始在美国显现，许多艺术家努力克服纯粹形式的问题，开始表达内心愿景和新的社会现实观念，一批重要的摄影家聚焦于"个人的真实"就反映了这一趋势。他们吸取各种想法和灵感，包括抽象表现主义绘画、心理学、禅和其他东方的哲学思想，以及由移民带至美国的摄影实验主义等。此外，他们还与许多画家一起用混合媒介的方法模糊了摄影和绘画表达的界限。

二战后，美国摄影活动的爆发在一定程度上源于给退伍军人奖学金的举措，这使他们能

够在政府的资助下进入艺术院校学习,芝加哥设计学院就是这样一个教育基地。作为包豪斯设计学院在美国的化身,学院倡导的"新视觉"着重致力于寻找新鲜的和个性化的方式来审视日常生活。

哈里·卡拉汉(Harry Callahan,1912—1999),美国人,1938年涉足摄影,曾任芝加哥设计学院摄影系主任。卡拉汉是一个孜孜不倦的摄影实验者,他善于从各种平凡事物中寻找通向内心世界的摄影之门。

卡拉汉响应学院对实验的号召,使用35毫米和8×10英寸画幅的相机同时拍摄黑白和彩色照片,采取多重曝光、剪辑和拼贴的方式,体现出他用一种新的方式展示主题,并将之加强的意图,例如,他早期的作品《天空下的野草,底特律》(见图7-3)。此外,卡拉汉将街头看作蕴藏着无数造型素材的"仓库"。通过照相机的取景框来寻找富有形式感的街头建筑,从中提炼造型元素,然后通过高超的暗房技巧对照片重新加工,力图呈现并强调现代人眼中空间与时间的复杂关系,在相纸上构建起一个经过重新组合的现实世界,其中蕴含的生命力令人感动(见图7-4)。

图7-3 《天空下的野草,底特律》,1948年,哈里·卡拉汉

图7-4 《普罗维斯》,1957年,哈里·卡拉汉

亚伦·西斯金德(Aaron Siskind,1903—1991),美国摄影家,1930年开始从事摄影,曾加入美国纽约电影与摄影同盟,后来退出摄影同盟,先后于多所大学教授摄影课程。西斯金德最初的摄影基本上是写实,20世纪40年代转而探索主观摄影。受抽象表现主义绘画中那些偶然且无意识姿态的影响,西斯金德探索出了如何在街道中发掘主题的提示,他擅长以独到的视角,发掘出常人不加注意的细节,并赋予这些平凡事物以强烈的自我感受(见图7-5)。

温·布洛克(Wynn Bullock,1902—1975),一位由歌手转变为摄影家的美国人。注重的是摄影家如何通过与自然的交感通灵,找到一种让自然自我展现的方法。在他看来,自然的美已经足够壮丽,摄影家应该做自然的助手,让自然通过理解自然的摄影家的镜头展示其魅力。在他的摄影作品中,光线是揭开未知事物最大秘密的核心力量,这些照片让观者仿佛受到了邀约,和草地、树木、岩石以及自然界的种种融为一体(见图7-6)。

以布洛克为代表的一些摄影家重新确认了他们与自然的关系，他们认为，他们不是自然的代言人，而是尽力追求与自然打成一片，并以尽力理解自然的无限深奥的谦虚态度来表现自然。

图7-5　《纽约第5号》，1950年，亚伦·西斯金德　　图7-6　《林间孩童》，1951年，温·布洛克

生于洛杉矶的拉尔夫·吉布森（Ralph Gibson，1939—），其摄影风格独具一格，他的作品充满了丰富的视觉元素，简单的画面蕴含了无穷无尽的情绪和感觉。吉布森善于捕捉局部和不被常人注意的细节，以简洁的抽象几何构成与强烈的光影对比营造出具有超现实主义的画面氛围，而粗放有力的颗粒则更使照片有一种触觉效果，增加了画面的张力和想象空间（见图7-7）。

此外，身为黑人的美国艺术家罗马勒·比尔顿（Romare Bearden，1911—1988），以其摄影蒙太奇作品来争取黑人的民主权利和表现黑人的生活。他努力打破拼贴作品画面不够大的局限，采用拼贴后再翻拍复制的办法来扩大作品尺寸，增强了作品的感染力。他的这种手法也是对摄影蒙太奇做出的一个新贡献。比尔顿的摄影蒙太奇作品色彩浓厚，画面空间构成富于变化，照片片段与手绘方式的综合运用使作品充满张力，风格鲜明，给人留下深刻印象（见图7-8）。

图7-7　"句法"系列，1979年，拉尔夫·吉布森　　图7-8　《布鲁斯音乐》，1975年，罗马勒·比尔顿

7.1.3 日本摄影的崛起

二战后,日本社会和文化发生了颠覆性改变,促使摄影家在继承本土文化的同时也探寻着新的摄影发展方向。此外,战后日本经济的恢复和飞速发展,为日本摄影艺术的转型奠定了一定的物质基础。这时的摄影者不再是无目地和被动地拍摄,摄影作品也开始试图从某个具有个性的特征或是从某个特别的视角来直视社会现实。

1957年,日本摄影评论家福岛辰夫策划了一个名为"十个人的眼睛"的摄影展览,这标志着日本摄影走上了强调个人主观情感与日本人特有的敏锐感知能力结合的新道路,揭开了日本现代摄影的新篇章。

石元泰博(1921—2012),美籍日裔摄影师,早年长时间生活在日本,1939年回到美国,曾在芝加哥设计学院学习,并接受了严格的包豪斯式的造型训练。1953年,石元泰博返回日本,他也把现代派经验主义和大画幅摄影创作等概念带到了日本,以现代主义风格强烈、语言精练准确的作品给当时更倾向于情绪性表现的日本同行以巨大的冲击。其代表作《桂离宫》以现代主义视角捕捉到了日本皇室之美,除了对象本身的特质和大画幅的使用外,画面对结构美和均衡感的展示,在日本国内外获得高度评价(见图7-9)。

奈良原一高(1931—2020),出生于福冈县大牟田市,1956年举办首次个展——《人间的土地》。这个展览以拍摄长崎县端岛与鹿儿岛县樱岛矿工为主题的纪实作品,使奈良原一高首次受到了日本乃至海外摄影界的瞩目。尽管他的作品表现的是岛国边缘处于生存极限状态中的日本人的生活,但他没有以情节性的事物来构造系列影像,而是以多变的视角、丰富的隐喻来呈现当地人的生存状态(见图7-10)。因此,当提出"个人纪实"观点的奈良原一高一出现,就被认为是日本摄影"战后派"登场的一个标志。1959年,奈良原一高与东松照明、细江英公、川田喜久治等结成著名摄影团体"VIVO"。该团体以"主观纪实"为理念,在日本战后摄影中具有重要地位。

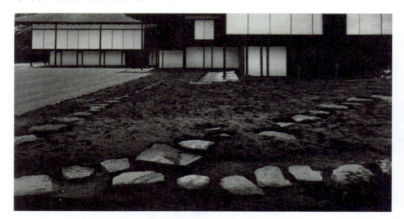

图7-9 《桂离宫》,1953年,石元泰博　　图7-10 "人间的土地"系列之一,1954—1957,奈良原一高

东松照明(1930—2012),一位成长于战后的日本摄影家,在寻找"没有被美国化的日本"的过程中,他以独特的都市纪实摄影揭示了战后一代日本人的内心痛苦。此外,身为"VIVO"集体中的一员,东松照明也是战后日本最有影响力的摄影师之一,对日本摄影的发展产生了重要影响。

东松照明 1950 年考入爱知大学并加入学校的摄影俱乐部，1954 年，大学毕业后到东京工作，参与岩波书店摄影文库的拍摄工作，1956 年，东松照明成为自由摄影师。二战期间，广岛和长崎两颗原子弹的爆炸，使日本经历了无法言说的苦难，而战争也使东松照明对日本人的理解更为深刻，并通过摄影的视觉力量对现代日本进行了记录。他当时的作品以富于象征的手法表现了战后日本的精神面貌，因而受到世人的广泛关注。

在东松照明看来，摄影作为一种艺术表现形式，既无关题材，也无关技巧，而是一个摄影家对事物的个人判断与对话。作为一个对日本的美国化深为担忧的摄影家，东松照明的摄影始终在寻找没有被美国化的日本。而恰恰被美军长期占领的冲绳，符合他内心的要求。因此东松照明从 1969 年开始拍摄冲绳，通过视角独特的摄影作品，东松照明以冲绳的本土文化作为自己抵抗美国化的一个精神支撑，并在 1975 年出版了作品集《太阳的铅笔》。他的摄影，将战后一代日本人的内心痛苦与现实困境进行了充满象征性的揭示（见图 7-11）。

细江英公（1933—），1933 出生在日本山形县，不久就被带去东京。综观他的作品，似乎都给人一种梦幻般的感觉，并且其系列性形成的独特风格增加了画面的神秘色彩。1960 年，年仅 27 岁的细江英公因系列作品《男人与女人》一举成名。作品以东方人独有的悟性，超越了一般世俗生活的羁绊，完成了对人类精神领域的巨大跨越，将潜藏在生命深处热血沸腾的活力与锐不可当的青春感性表现得奔放而又粗犷。在他的镜头下，把男、女这两个对立又对等的性别之间的相互关系予以戏剧性的视觉表现，与此同时，粗颗粒与高反差的视觉效果更强化了这种紧张与和谐（见图 7-12）。

图7-11 《宫古岛》，1973年，东松照明　　　　图7-12 《男人与女人》，1966年，细江英公

1962 年细江英公因以作家三岛由纪夫为主人公的摄影作品集《蔷薇刑》享誉日本。在三岛由纪夫的配合下，细江英公以充满巴洛克风格的摄影尽情探讨灵与肉的冲突对一个作家的深层影响。他的这个摄影实验也为摄影与文学的对话与交流留下了一段佳话。细江英公的这两部作品，无论是内容还是形式，都因其大胆的探索而成为战后日本摄影转向新方向的一个标志。

日本的战后摄影，经由这些年轻的"战后派"摄影家的丰富实践，经历了一个从社会现实主义摄影题材决定论的"拍什么"向"随便拍什么且怎么拍都可以"的转变，问题在于摄影家个人如何理解与怎么表现这样一种根本性的转变。

7.2 新时代的新观念

20 世纪 60 年代，美国经济进入持续繁荣时期，大量资本进入艺术领域，为视觉艺术提

供了蓬勃发展的条件。此时，照片获得了更多的关注和重视，它们被更频繁地以图书形式出版，而图片期刊在让公众广泛接受摄影的抽象表达、系列性、色彩构成等影像视觉方面，做了很多普及工作，更多的个人和企业也积极参与收藏。因此，20世纪六七十年代可以称为摄影的"新时代"，同时美国相继出现一批重要的摄影展览和摄影作品集，一时间以"新纪实""新地形学""新彩色""私摄影"等各种新思想和新实践层出不穷，这深刻影响了此后当代摄影的走向。

7.2.1　对"决定性瞬间"的反思

基于摄影本体的基础性探究，在20世纪50年代初已近乎完成。"决定性瞬间"理论极大地提升了摄影本身和摄影师的地位，在相当长的一段时间里，摄影界深深沉迷于"瞬间"带来的意趣，领会抓拍这种方式赋予摄影的巨大可能性。"决定性瞬间"理论几乎占据了摄影界的统治地位，并得到了广泛的追随和崇拜。但是，对"决定性瞬间"理论的再思考实际上早已出现。

首批新摄影家并最终最有影响的是罗伯特·弗兰克（Robert Frank）和威廉·克莱因（William Klein），他们如预言家般开始了一场影像的革命，用个人化的体验、日常化的题材、粗糙多义化的影像一举改变了此后摄影的走向，拉开了20世纪六七十年代摄影"新时代"的大幕。

罗伯特·弗兰克（Robert Frank，1924—2019），犹太人，出生于瑞士苏黎世，1947年初，23岁的弗兰克决心前往自己向往的美国。1955年，弗兰克获得古根海姆基金后，从1955年6月末到1956年6月初，三次周游美国。在这一年时间里，弗兰克完成了穿越整个美国史诗般的摄影长途旅行，他的足迹遍布全美30个州，总行程超过1万英里。拍摄了近800个黑白胶卷后，弗兰克从约28 000张底片中，选定了83幅照片用于出版自己的摄影集《美国人》（见图7-13）。

在《美国人》中，弗兰克以一个旁观者的角色和充满怀疑的方式，把徕卡相机当作锋利的手术刀，残酷地剖开了正处于空前繁荣期的美国，冷静地审视着这个第二次世界大战后被世人盛赞和向往的国度，将美国社会的分化疏离、种族歧视、物欲横流、孤独无奈等一一定格在胶卷上。《美国人》对美国社会异乎寻常的描写，被美国批评家摒弃。正因如此，《美国人》首先在法国以法语版问世，直到1959年才在美国出版英文版。随着时间的推移，《美国人》的内在价值越来越受到重视，画册也越来越受到欢迎，此后被多家著名出版社多次出版或再版。

《美国人》的价值在于它一举颠覆了当时的摄影审美趣味和艺术走向，打破了卡蒂埃-布列松坚持的一系列重要"摄影原则"，给摄影界带来新的摄影观念。弗兰克通过从日常生活中切割出来的普通时刻，强烈地表达着个人的感受，加上广角镜头的运用和不完整构图的出现，既大大扩宽了摄影的关注范围，又否定了"用瞬间创造美"的至高无上性，从而确立了"非决定性瞬间"的著名理论和创作方法。这不仅让都市的纪实摄影走到一个前所未有的高度，同时也为年轻一代摄影师奠定了更为强烈的摄影基调与风格，对此后的摄影创作产生了不可估量的影响。20世纪70年代，弗兰克作品中刺眼、矛盾的景象成美国摄影的"准则"（见图7-14）。

除了在影像上做出的重大突破，《美国人》还在摄影画册的发展进程中写下了重要的一笔。通过精心的编排设计，《美国人》就像一部悲怆的黑白电影，在翻动观看的时候，一页一页的

影像自然地形成影像的流动和意义的关联,进而达成图片的整体化。而在这之前,摄影师画册中的每一幅图片都是独立成篇的,整本画册图片之间缺乏有机的联系,整体上并没有形成影像的流动与意义的连续。弗兰克这种整体化的编排方式,对此后画册的出版产生了很大影响,从《美国人》开始,摄影师更重视图片的互相关联与集体呈现,注重画册整体意义与气氛的表达,摄影画册中的图片不再是独立成篇、各不相关,而是积聚成一个整体,阐述着整体意义。

图7-13　《美国人》的底片接触印样,弗兰克用色笔标出了选定的照片

图7-14　《美国人》之一,1955年,罗伯特·弗兰克

1958年以后,弗兰克几乎告别摄影界,他开始拍摄电影纪录片,其中不乏经典之作。直到20世纪70年代,弗兰克才又重新拿起照相机,再次活跃于摄影界。

威廉·克莱因(William Klein,1928—2022),犹太人,1928年生于美国纽约,涉足许多艺术领域,做过画家、设计师、摄影家和电影制片人等。克莱因少年时极为聪颖,14岁便进入纽约城市学院读书,1945年大学毕业前一年辍学加入美军赴欧作战。从1948年起,克莱因一直在巴黎生活,受画家费尔南德·莱热(Fernand Leger)敢于突破常规的革新意识,以及对社会激进看法的影响,开始了他具有颠覆性的艺术生涯。

克莱因一生出版过多部重要的摄影集,其中最有影响力的是他为《时尚》杂志拍摄的各种大胆尝试的照片。其中包括使用低速快门产生抖动的影像,以及借助现场闪光灯的肆意发挥和胶片的粗颗粒效果等。他后来标志性的"广角镜头+慢速快门+闪光灯"的拍摄方法,也是那时实验的产物。克莱因用这种拍摄方法来制造透视夸张、虚实相间的强烈视觉效果,结合强烈的构成意味,植入传统优雅精致的时尚摄影中,形成了独特的个人化的时尚摄影风格。

从1954年起,克莱因经常回到纽约,一边为《时尚》杂志工作,一边在大街小巷拍摄自己的作品。克莱因在自己熟悉的街道上肆意挥洒,这些照片最后结集为1956年问世的《纽约》,作品在欧洲产生了巨大反响。

《纽约》一书的全名为《生活是美好的,而美好是因为你身在纽约》。第一版完全由克莱

因自己编辑、设计。这本画册前所未有地大量使用单张图片跨页、多个图像排列组合、椭圆形画框,以及黑色版面等方式,整本画册因此极具张力,给后人很多启发(见图7-15)。在画册中,克莱因无视关于锐度、影调范围和印相品质这类传统的原则,以人为的破坏、失焦、粗颗粒、黑白分明的反差、模糊和变形等构成了全新的视觉语言,从而恰到好处地将纽约的生活充满激情地展现在世界面前。

他的《纽约》影像集以表现激进的态度成为了纪实摄影历史的转折点,而颗粒粗糙、反差巨大的影像也最终作为摄影艺术领域重要的一种审美风格迅速崛起,促使人们重新审视之前"好照片"的标准。这些照片提醒我们,照相机曝光的一刻固定下来的不仅是被摄者和情境,还有摄影这个行为和行为产生的结果(见图7-16)。

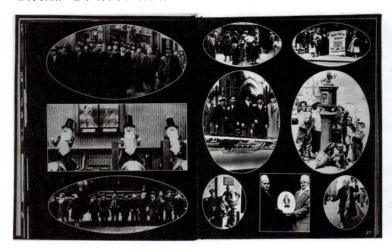

图7-15 《纽约》内页,椭圆形画框设计

图7-16 《百老汇》,1955年,威廉·克莱因

在克莱因之后,摄影界围绕被摄者—照相机—摄影师三者关系继续进行着不同视角的探索。而集中表现在《纽约》一书中的"反叛",促使摄影界进行了一系列反思,进而揭开了摄影进程的新篇章,对私摄影、自拍等许多有价值的摄影的发展有重要意义。

在《纽约》之后,1959年,同样由克莱因自己设计的《罗马》出版。他对罗马这座城市的记录具有一种电影节奏般的紧张感和压力感,除了强烈的黑白影调、粗大的颗粒,同时有模糊、残缺和不完整的构图,由此构成了冲突的意味。如同《纽约》一样,《罗马》也走在了时代的前面,这两部书提出了同样的主张,而且比同时代的任何一本书都要有力,其真实表现的新视觉和独特的展示方式使克莱因的魅力弥漫在都市里。

7.2.2 新纪实摄影

纪实摄影的发展到了20世纪40年代中期开始逐渐衰落,甚至"现实摄影"这一术语开始被曾经的捍卫者们排斥。20世纪50年代末60年代初,一部分美国摄影家突破传统,重新演绎了纪实摄影。他们在记录新闻或者社会变革的同时,也加入自己独特的视角与观点,特点是采用有助于将摄影师纳入现场的小型相机、瞬间框取、重点选择,模糊的影像和粗颗粒的画面质感都充满着即兴的特征。

在表象的动机面前摄影师不再假装中立,而是将自己完全呈现给观者,这是主观存在赋予场景真实性的保障,并且透过表象描述,以独特的视角有力地展现出现实存在的情形。这个浪潮,后来在摄影史上被称为"新纪实摄影"。

1967年,纽约现代艺术博物馆举办了一个名为"新纪实"的摄影展,该展览展出的有盖瑞·温诺格兰德(Garry Winogrand)、李·弗里德兰德(Lee Friedlander)与戴安·阿勃丝(Diane Arbus)的作品。这次展览既对罗伯特·弗兰克出版《美国人》之后十年间纪实摄影领域发生的重大变化进行了总结,同时也提出了与当时盛行的"社会性纪实"大不相同的"新纪实"理念,标志着美国纪实摄影的本质变化,宣告了摄影家不再以"打抱不平"为摄影家的天职,而是只专注于观看与揭发。

传统社会性纪实摄影,出发点在于社会目的,图片追求真实客观,目的是揭示这个世界存在的问题,并以此引起社会的关注与变革。而"新纪实"将纪实摄影整体导向了个人化,摄影师的目的不再是变革社会,而是知晓生活,图片不再是说服人们的证据,而是理解生活的入口。此外,这一代摄影师将生活视为一切奇迹、魅力、价值的源头,艺术家用看似毫无特色的快照定格日常生活片段,以此来复述自身感受和瞬间体验。

盖瑞·温诺格兰德(Garry Winogrand,1924—1984),一个沉迷于拍摄街头人群的摄影家。他的拍摄方法有别于传统的摆拍方法,他整天游走在纽约街头,并拍摄了许多都市生活中充满荒谬感的瞬间,这也使他成为街头抓拍的倡导者和参与者。温诺格兰德说他拍摄照片是为了知道事物在照片中会呈现什么形态,他在纽约街头拍摄时,就是尽可能地将自己委身于现实之中,放弃了自己的主观把握。他不会花时间去调整相机的各种设置及构图,而是瞬间地、即兴地进行拍摄,尽可能地向现实的偶然性开放。因此,他常常使用视角十分宽广的镜头,以增加抓拍意外事件的可能性,而采用倾斜的构图则是为了增强突发事件的效果。

温诺格兰德的照片充满了现实中令人咋舌的瞬间。观看他的照片时,我们可以从那些看似杂乱无章的照片中发现,每一个人的视觉元素都在与其他的人或事物的视觉元素发生着联系,它们共同构成一个整体的、完整的事件影像。这些照片展现了现实的活力与偶然性的无所不在,同时让现实的荒谬通过他的作品展示无遗(见图7-17)。

李·弗里德兰德(Lee Friedlander,1934—),他的摄影以一种包容力很强的视角吸纳了眼前的所有事物。其所拍摄的照片中的景象都是现代都市中凌乱不堪的场景,并把这些场景作为一个有机整体来加以把握。从传统的摄影价值标准来看,他的照片显然已经越出了通常的审美经验范围,照片看似没有主题,实际上却是经过深思熟虑的、具有巧妙的多层次的景观。他常常利用门廊、窗户和路灯杆划分画面的结构,还在作品中通过渲染气氛等手法象征现代生活,使熟悉的人物和景象变得像一场视觉的盛宴(见图7-18)。

李·弗里德兰德通过记录每天的日常生活现象以及观察周围的世界,确立了自己基于"社会风光"这一基本理念。他欲以存在于都市中的人与物的关系来把握人与社会以及人与自然的关系,使进入他画面中的所有事物都获得一种一视同仁的关注与表现其自身的可能性。此外,他的照片由于画面结构复杂与影调精致细腻,引人注意。从某种意义上说,现代主义摄影的精髓在李·弗里德兰德这里得到了淋漓尽致的体现,更对此后几代摄影家产生了深远的影响。

图7-17 《派克大街，纽约》，1959年，盖瑞·温诺格兰德

图7-18 《俄亥俄州的辛辛那提》，1963年，李·弗里德兰德

戴安·阿勃丝（Diane Arbus，1923—1971），美国新纪实摄影最重要的旗手之一，摄影界里一位独具特色和影响力的犹太籍女摄影师。她的作品与前两位摄影师相比，显得更为异类和反叛。

阿勃丝一生追求捕捉非常态的影像，因此她常常进出社会底层场所寻找拍摄对象。她的肖像摄影作品中的人物大多是一些精神病患者、畸形人、两性人等处于社会边缘的弱势人群，她极其敏感而又沉着冷静地从个人视角描绘着这些人群的肖像（见图7-19）。然而，在阿勃丝的照片中，这些人并没有人们想象中的卑琐之相，恰恰相反，他们都以镇定、自信、无垢的神情直面阿勃丝的镜头。形式上，也不是20世纪五六十年代常见的135画幅，阿勃丝以简洁的正方形构图把这群从来没有受过正视的人间"异类"召到自己的面前，同时也把他们召到所有观众的面前（见图7-20）。

阿勃丝以社会边缘人为焦点在视觉上进行了深入探索，试图用真实的影像、不和谐的因素及破坏性的画面来表达20世纪六七十年代的美国人的反叛精神和理想破灭的无奈。但是，就在这个展示了美国纪实摄影新方向的历史性展览上，阿勃丝的摄影作品遭到一些观众施以唾沫的命运。她让这些从来不被自奉高雅的艺术之眼正眼相看的人群成为摄影的主角，在一些人看来这显然是对既成摄影审美观的蓄意亵渎，深深地刺痛了那些只愿意相信美国是理想国度的人的神经。从某种意义上说，她的这些影像是对人的信念的根本动摇以及对人的定义的一次大胆挑战。

图7-19 《变装人》,1962年,戴安·阿勃丝　图7-20 《中央公园里的男孩》,1962年,戴安·阿勃丝

7.2.3 新地形摄影

1975年,一个名为"新地形学"的摄影展在乔治·伊斯曼博物馆举办。参加这个摄影展的有罗伯特·亚当斯(Robert Adams)、路易斯·巴尔茨(Lewis Baltz)、尼克拉斯·尼克松(Nicholas Nixon)以及贝歇夫妇(Bernd & Hilla Becher)等10人。该摄影展中,除了斯蒂文·肖尔(Stephen Shore)的彩色作品之外,其余的都是黑白照片。每位摄影师有20幅作品展出,照片的尺寸都非常接近19.5厘米×24.5厘米,整个展览看上去朴实无华,这个在当时被评价为很乏味的摄影展览,如今却被公认为摄影史上最重要的摄影展览之一。

地形学(topographics),是指以科学测量的方式来进行地形调查与研究的学科。以这样的名词用作摄影艺术展览的名称,同时又冠以"新"字,再加上展览的副标题"人为改变的风景",清楚地表明了参展摄影师对待"社会风景"持有的态度,即以中性的视线客观地审视遭到人类入侵的自然风景或人类自己建立的社会风景,展示了人与自然的互动关系及后果,提供了人对自然态度的反思机会。正因如此,这种对待风景的方式也被称为"批判的风景"。

在这些作品参展的摄影师中,罗伯特·亚当斯(Robert Adams,1937—)堪称精神领袖。他的摄影聚焦于城市化进程给美国风景带来的微妙又深远的影响。他将尖锐的人造物和现代建筑的直线轮廓与大自然的曲线糅进一个画面,这种视觉上的强烈不适感引导观众去思考人与自然之间的关系,促使人们通过对风景的观察来思考美国的未来(见图7-21)。

路易斯·巴尔茨(Lewis Balts,1945—),出生于加利福尼亚,巴尔茨同样将目光放在发生于20世纪后半叶的城市化进程上。飞速发展的南加州郊区对巴尔茨的作品产生了很大影响,他亲历了城市的扩张、混凝土景观的蔓延。他聚焦于开发中出现的如工业园区这样的新事物,通过描写展示了由城市到郊区的扩张,直到改变了现实景观的过程。他的作品大多体现了荒凉与破坏中的美感,照片描绘了诸如办公室、停车场、工业区等人造景观中的架构,表现了他对人类控制、权力与影响的思考(见图7-22)。

图7-21 《新占地带住房,科罗拉多》,1969年,罗伯特·亚当斯

图7-22 "新工业园区"系列之一,1975年,路易斯·巴尔茨

德国摄影家伯恩德·贝歇(Bernd Becher,1931—2007)、希拉·贝歇(Hilla Becher,1934—2015)夫妇以"摄影类型学"的风格闻名于世。

类型学,指的是针对按任意序列组合的同类物体,制作一系列未被干预的真实影像。贝歇尔夫妇在其拍摄的英国、法国、德国及美国的工业建筑照片中,对大小、形状、材质和地貌都给予了很大关注,这些构成都根据类型学进行组合,大部分都呈现静态的画面。他们的镜头聚焦于水塔、粉碎机、石灰窑、谷物升降机、鼓风机、钢铁厂以及工厂外观等(见图7-23)。对于贝歇尔夫妇来说,他们主张的是记录相似性而不是赞美独特性,他们的记录目标就是客体而非主题,照片从一开始就带有尽可能的客观性和中立性,有意地回避了时间的关联。选择一种极其简化的手法,以独特的方法论创造了给人印象深刻的作品,大大延伸了人们思考的空间。

图7-23 《水塔》,1978—1985年,贝歇夫妇

"新地形学"的摄影师普遍依靠高质量的图像来客观描绘人对自然的入侵现场,利用精致的成像"刺痛"观众,直接形成反思和批判。他们的贡献是重新回到地形学和建筑摄影等类型上,并赋予它们在当代城市生活中的意义,同时也暗示了工业对生态造成的影响。随着时间的推移,"新地形学"蕴含的摄影理念和视觉语言越来越受到人们的重视,持续地影响着此后几代摄影师。

7.2.4 新彩色摄影

摄影术诞生之初,尽管朴素的黑白摄影已经使许多摄影家为之倾倒,但惊喜之余,还是不免让人们有些失望。如何用影像再现缤纷多彩的现实世界,反映人们为此付出的艰辛探索成为当时摄影师苦苦思索的问题。

彩色摄影史上第一个值得铭记的先驱是英国的詹姆斯·克拉克·麦克斯韦(James Clerk Maxwell,1831—1879)。1861年5月17日,麦克斯韦尔在皇家学院的一次色彩理论讲座上,现场演示了用"加色法"获得彩色格子花呢领结影像(见图7-24)。这种依靠红、绿、蓝三原色的叠加获得的彩色影像,奠定了彩色摄影的基础。1869年,法国人路易斯·杜卡·杜豪隆(Louis Ducas Duhauron)出版了一本名为"摄影的彩色"的著作,这本书从理论上阐述了"加色法"与"减色法"彩色摄影的原理。杜豪隆自己也尝试拍摄彩色照片,并且获得了色彩还原相当理想的彩色照片。

图7-24 《方格巾》,1861年,麦克斯韦

与此同时,许多人也都以不同方式探索彩色摄影,到1904年,法国人卢米埃尔兄弟奥古斯特·卢米埃尔(Auguste Lumiere)、路易斯·卢米埃尔(Louis Lumiere)发明了"奥托克罗姆"(Autochrome)胶片,第一次使彩色摄影具有了商业化的可能。在名为"奥托克罗姆"的透明片上涂布由红、绿、蓝三色混合而成的淀粉颗粒,在这层淀粉颗粒后面再涂一层全色乳剂,曝光后的透明片经过特殊冲洗,就可以获得如印象派绘画般艳丽的色彩。1907年,第一种成功的商业彩色胶片"奥托克罗姆"胶片在法国巴黎面世,这标志着摄影告别了"色盲"时代。

20世纪30年代中期以后,以"柯达克罗姆"(Kodachrome)和"爱克发克罗姆"(Agfachrome)为代表的各种优秀彩色胶片相继问世。值得一提的是,柯达公司在1936年推出的"柯达克罗姆"胶卷成功地克服了一系列技术难题,获得了较为令人满意的色彩还原效果。不过这种透明正片(俗称"反转片")的照片印制工艺较为烦琐,直到1942年柯达彩色负片诞生,彩色摄影才真正走向大众。

20世纪50年代,彩色感光材料的性能大幅度进步、价格逐渐亲民、冲洗和印放照片越来越便利,因此摄影师更多地尝试将彩色应用于摄影艺术创作之中。比如,海伦·莱维特(Helen Levitt)在20世纪50年代后期尝试过街头彩色摄影,意大利弗朗柯·方塔纳(Franco Fontana)等摄影家主要是将现实分解为视觉特点强烈的块面与色调,从而获得一种新的色彩构成。在他们那里,色彩更多是摄影家自我表现的手段,而不是借此重新认识世界的方法。

在这些彩色摄影的探索者中,厄恩斯特·哈斯(Ernst Haas)可以说是较早一位认真地思考彩色的艺术价值,并且成果颇丰的摄影师。

厄恩斯特·哈斯(Ernst Haas,1921—1986),出生于奥地利维也纳,哈斯在很小的时候就喜欢画画,直到1940年,哈斯才走进自家的暗房。1946年,哈斯在黑市换回了他生平第一台相机,并开始为一些社会组织和杂志拍摄照片。1948年,哈斯因发表系列摄影报道"归来的战俘"而一鸣惊人,同年他加入了玛格南图片社并移居巴黎。此后,他的照片不断刊登在世界各国的一些著名杂志上,如《生活》《假日》《国家地理》《巴黎竞赛画报》等。

1950年,厄恩斯特·哈斯移居美国纽约,此后开始着手彩色摄影实践。他很善于观察世间万物的微妙变化,从而创作影调丰富的照片。哈斯最著名的作品是他1953年在《生活》杂志上刊登的《一个神奇城市的面貌》。这组彩色照片,运用幻影和抽象的手法,把纽约这座国际城市表现得色彩缤纷、光怪陆离(见图7-25)。厄恩斯特·哈斯用彩色构成的图案,微微晃动着的反光为神奇的纽约注入了新的艺术生命,改变了此前人们认为彩色照片不是艺术形式的观念。哈斯由于色彩应用的实验性与开创性成就也被人们赞誉为"色彩魔术师"。

《生活》杂志连续两期用24个版面刊登哈斯的这些照片。这是《生活》杂志第一次用彩色图片刊登一个摄影故事,也是第一次大规模刊登彩色摄影专题,对摄影界产生了巨大的影响。此后,摄影界开始认真地对待彩色在摄影中的艺术潜力。

哈斯除了在"纽约"专题中开创性地使用色彩、巧妙地运用玻璃反射影像外,他在彩色摄影领域也持续开拓。在拍摄西班牙斗牛时,由于当时的"柯达克罗姆"胶片感光度只有ISO 12,哈斯就使用慢速快门,并且在曝光的时候将镜头追随移动物体,造成拖动的虚影和混合的色彩,因此获得了意想不到的艺术效果(见图7-26)。

图7-25 "纽约"系列之一,1953年,厄恩斯特·哈斯

图7-26 《牛仔大会,加州》,1957年,厄恩斯特·哈斯

哈斯的彩色摄影打开了黑白摄影之外的精彩世界,使色彩成为摄影的手段和主题。1962年,纽约现代艺术博物馆为哈斯举办了他的第一次彩色摄影作品展。1971年,哈斯出版了他极为著名的彩色摄影作品集——《创世纪》。在这本书中,哈斯通过对色彩的运用,将具象的事物与色彩巧妙地幻化为微妙的、抽象的形态和情绪,为彩色摄影注入了诗一般的艺术生命力。《创世纪》也被誉为"最成功的彩色摄影画册",先后被译成多种文字,销售量达到了惊

人的 35 万册，成为一代经典。

在相当长的一段时间里，除了因技术无法实用化的一段时间以外，彩色摄影只能做为业余摄影爱好者与广告摄影师发挥热情与才能的领域。20 世纪六七十年代，以美国为代表的西方社会消费主义盛行，外部现实环境的彩色程度越来越高，色彩在人们的生活中发挥越来越重要的诱导消费、塑造时尚的作用，彩色也随之成为摄影师必须认真面对的艺术要素。这种现实需要促使摄影家从新的立场出发，以新的手法与创作实践来确认现实环境的这种巨大变化。与此同时，一批以彩色摄影为表达方式的摄影师，其作品逐渐进入博物馆、艺术馆关注的视野。

1976 年 5 月，一个名为"威廉·埃格尔斯顿的指引"的摄影展在纽约现代艺术博物馆开幕，被称为"彩色摄影之父"的威廉·埃格尔斯顿（William Eggleston）一夜之间成为美国摄影界的焦点。此次展览展出的作品全是彩色照片，同时，纽约现代艺术博物馆还第一次出版了名为"威廉·埃格尔斯顿的指引"的彩色展览目录册，一共 112 页，收录了展览中的 48 幅作品。这一摄影展览被认为是新彩色摄影的发端，具有里程碑的意义，它宣布了彩色摄影时代的到来，彩色摄影从此便作为艺术摄影的一种媒介名正言顺地登上了艺术的舞台。

威廉·埃格尔斯顿（William Eggleston, 1939—），出生于美国田纳西州，在这里，埃格尔斯顿得到了美国南部灿烂的阳光和多彩的文化滋养，直到 19 岁时，埃格尔斯顿才开始拍照，从黑白到彩色，埃格尔斯顿走出了自己的摄影之路。

20 世纪 60 年代中期，埃格尔斯顿开始使用彩色负片尝试彩色摄影。他的大部分彩色摄影都是以他长期居住的美国南方的生活场景为主题，他将亲戚、朋友、动物、房子、汽车、街道等一一收入照相机的镜头，并通过他的镜头将美国南方大众文化的色彩谱系做了最透彻的披露，传达出丰富的色彩信息。这些普通人和日常景象在他的镜头下，展现出一种"埃格尔斯顿"式的魅力，远远超出了单纯对现实的记录（见图 7-27）。此外，埃格尔斯顿以精致、敏锐的色彩再现他对世界色彩理解的同时，也传达了他所处时代的色彩内容。在他的彩色摄影中，色彩不仅是一种与现实事物相匹配的表现形式，更是一种时代的载体，一个更注重感官体验的时代借助于他的色彩表现获得了充分的表述。

埃格尔斯顿的照片使用染料转印法制作，因此照片色彩纯度极高、颜色鲜艳。这一独特性能在某种程度上成为了埃格尔斯顿影像的特殊印记，如《红色天花板》的色彩极其浓艳，创造出独特的意境（见图 7-28）。

图7-27 《无题》，1970年，威廉·埃格尔斯顿　图7-28 《红色天花板》，1973 年，威廉·埃格尔斯顿

埃格尔斯顿的彩色摄影实践在色彩效果与内容表达两方面做到了较好的平衡。他以"快

照+彩色"的方式,揭示了色彩在摄影艺术中的重要性和可能性。在他的镜头里,色彩不再只是一个帮助人们更好地描绘事物的手段,还可以成为影像的主体,通过彩色摄影的"平民化"和"业余化"的外表,进一步渲染、放大日常的平庸,形成了新一代的摄影艺术观,一举改变了人们对彩色摄影持有的偏见,深刻地影响了此后摄影的发展方向。

新彩色摄影的代表性人物除威廉·埃格尔斯顿外,还包括乔尔·梅耶罗维茨(Joel Meyerowitz)、斯蒂芬·肖尔(Stephen Shore)、乔尔·斯坦菲尔德(Joel Sternfeld)等人。

新彩色摄影家的创作风格并非完全一致,有人倾向于用小相机靠近被摄物体,使日常生活的看头更精彩;有人用大画幅相机远离拍摄主体,使其看点更为含蓄、隐性,同时以丰富的细节使观众既能够观照到照片的整体,又可以感受到通常由细节带来的问题与冲突。他们的共同之处是摒弃了传统摄影对公共意识形态的表现倾向,从自身体验出发,不追求摄影的宏大叙事,带着思辨的态度,借助极具表现力的色彩对日常社会生活进行审视,揭示了潜伏在美国、普通社会表面之下存在的"不平常",反映着某种危机、焦虑、疏离,开创了美国乃至世界摄影表现的新方向。

乔尔·梅耶罗维茨(Joel Meyerowitz,1938—)两次获得古根海姆奖,也是最早尝试以彩色摄影的方式来表现美国城市街头景观的摄影家之一。在他眼里,街头蕴藏着无限的可能。梅耶罗维茨对光线对色彩表现的微妙影响非常敏感,从他的照片中,总有东西可以抓住人的眼球,比如光影、明暗、有趣的人、令人浮想联翩的内容,似乎这些照片的意义就是照片本身(见图7-29)。

图7-29 《纽约》,1976年,乔尔·梅耶罗维茨

此外,梅耶罗维茨在1978年出版的《海角之光》成为20世纪后半叶最具影响力和最受欢迎的摄影书之一。其中展现了各种光线条件下的海边彩色景观,尤其是光线最为多变的薄暮、凌晨时分的画面等更加突显了彩色摄影的魅力,为彩色摄影和艺术界对这一媒介的接受度开辟了新的天地。

斯蒂芬·肖尔(Stephen Shore,1947—),出生于美国纽约,喜欢以"在路上"的状态开着汽车横穿美国做摄影创作的旅行。1972年,从曼哈顿到得克萨斯的旅行使他对彩色摄影产生了兴趣,他于1982年完成的摄影作品《不同寻常的地方》把在美国经常可见的不起眼的农村风景以冷静的画面加以展示,高速公路上的广告牌、停车场、郊区购物中心等,在他的镜头里展现了我们平日里察觉不到的意义与内涵(见图7-30)。斯蒂芬·肖尔通过对这样的日常环境的拍摄,以含蓄高超的技巧来表现人和环境的交流,他的作品鼓舞了无数摄影师并

对当代艺术摄影产生了深远影响。时至今日，回看斯蒂芬·肖尔那些看似随意的彩色照片恰恰记录了时代的印记，让人们从中感悟到 20 世纪 70 年代的怀旧，它属于美国一代人的历史切片。

乔尔·斯坦菲尔德（Joel Sternfeld，1944—）出生于纽约，主要拍摄彩色照片，其作品主要以大画幅美国题材为主。他总是试着拍摄那些处于最平常的场景中却吸引人的主题。在斯特恩菲尔德的照片中，没有任何东西是人为布置的，没有东西是假象，一切只是在适当的时间出现在适当的地点。

斯坦菲尔德通过记录日常场景中富有偶然性的各种矛盾，运用其具有讽刺性的黑色幽默特质以及含蓄的叙事方式，通过其卓越的影像作品向我们展示了美国日常生活风景的讽刺与不可思议，叙说着一个物质发达，而精神上遭遇严重危机的民族，这一切都在乔尔·斯坦菲尔德于 1978—1987 年在从美国东海岸至西海岸的摄影旅行中创作的《美国景观》里得到了印证（见图 7-31）。同时，这一作品还证明了他有纯熟的使用彩色胶片和大画幅相机进行摄影表现的能力，更是在视觉上总结了这十年的时代精神对摄影的进程产生了重要影响。

图 7-30　《默塞德河，加州》，1979 年，斯蒂芬·肖尔

图 7-31　《麦克里恩，弗吉尼亚》，1978 年，乔尔·斯坦菲尔德

新彩色摄影潮流于 1981 年因莎莉·奥克莱尔（Sally Eauclaire）编辑出版的《新彩色摄影》画册而广为传播，这也是对一个时期以来的彩色摄影实践所做的总结与合法性承认。新彩色摄影改变了人们对摄影、艺术的固有审美观点，极大地丰富了摄影创作的表现形式，他们的彩色实践也刷新了人们对摄影表现一贯持有的传统观念，赋予摄影表现以新的可能性。此外，彩色摄影在当代摄影史上居于一个承上启下的重要位置，对当代摄影走向的影响颇为深远。

7.2.5　私摄影的艺术价值

私摄影，一般认为是"私人记录摄影"的简称，私摄影的浪潮与 20 世纪中期之后摄影器材自动化的进程密切相关。从 20 世纪 60 年代开始，世界照相机的生产中心逐渐向日本转移，以佳能、美能达、宾得等厂家为首的日本摄影器材厂商依托大规模集成电路、电子科技的发展等，掀起了家用"傻瓜"照相机的浪潮。全自动大大降低了摄影的技术门槛，使每一个对摄影技术一窍不通的普通人、每一位希望使用摄影为表达媒介的艺术家，都能满怀信心地拿起照相机并按下快门。此外，彩色冲印的普及使人们在生活中开始越来越多地拍照，形成了

家庭和个人依赖照片进行生活记录的习惯，进而产生了私人化的"视觉日记"的概念，渐渐形成了私摄影的潮流，也因此出现了一大批进行私摄影的摄影师。

自20世纪70年代以来，一批以拉里·克拉克（Larry Clark）、南·戈尔丁（Nan Goldin）为代表的摄影师将镜头全面对准自己的私生活，并将这种个人的"视觉日记"公开展示出来。用私人影像来构建自身所处的群体与时代的一个剖面，形成源自"私人记录"的社会文献和艺术作品。

拉里·克拉克（Larry Clark，1943—），出生于美国俄克拉何马州的塔尔萨，拉里很小的时候就接触摄影，后来成为一位特立独行的电影人。1971年，年仅28岁的拉里·克拉克用简单质朴的黑白照片出版了个人摄影集《塔尔萨》，这在摄影界引起巨大的震撼。

《塔尔萨》记录了他与朋友日常生活的场景，将一群年轻人飙车、勒索、持枪等暴力的场景赤裸裸地摆到了大众面前。在这里，拉里·克拉克不是一个窥探者，而是一个参与者，照相出现在现场，真实地记录了他自己以及美国中部"问题青少年"的生活，真切地表达了这群年轻人精神和肉体上的苦闷，反映了那个年代游离于主流价值观之外的一代人的面貌（见图7-32）。

《塔尔萨》的出版，首先模糊了偷窥和私密报道之间的界限，模糊了诚实和剥削之间的界限，标志着摄影出现了一个全新的方向，有摄影评论家甚至将其重要性与罗伯特·弗兰克的《美国人》相提并论。《塔尔萨》的意义还体现在它形成了私摄影的一系列基础准则。比如，摄影者关注的是自己与身边朋友的私生活，拍摄时是以一个实际参与者的身份出现，获得的影像是一种个人化的"视觉日记"。当这一"私人日记"以摄影集这种公开出版物的形式出现在世人面前时，就形成了对自己所处的某一社会群体和时代的记录与剖析，之后的私摄影实践都具有了这种特质。

在《塔尔萨》之后，拉里·克拉克还陆续出版了3本聚焦青春叛逆期少年的摄影集，其中以1983年的《情欲少年》最为著名。

南·戈尔丁（Nan Goldin，1953—），被认为是最先也是最多把自己的私人性影像曝光在大众视野中的一名女性摄影师。1986年，南·戈尔丁出版的《性依赖的叙述曲》成为私摄影的另一座丰碑。

事实上，南·戈尔丁摄影风格的确立一定程度上与她自身的经历有极大的关联。南·戈尔丁出生于波士顿的一个中产阶级家庭，大约15岁时，她向学校一位老师的女儿学习拍照，从波士顿的美术馆学校毕业后，南·戈尔丁到纽约与一群生活于社会边缘、对嬉皮文化持同感的年轻人一起生活。他们中有不少人有同性恋、异装癖，以及吸毒等行为，她身处的环境也正如她摄影作品中展现的那样特立独行。

南·戈尔丁用快照将自己和这些"友人"的日常生活记录下来，例如，厨房、厕所、浴室、卧室等日常琐碎的生活场景，这些照片最终结集为《性依赖的叙事曲》出版。该摄影集通过不奉承也无隐瞒的直率方式，形象地呈现了20世纪七八十年代美国青年的现实生活。她通过将自己与"友人"交织在一起，以自传式的"视觉日记"，展现了自己与"友人"在这个打破了一般家庭原则的相互间的心理纠葛、感情依靠以及谋求自立之间的矛盾心态。通过这种来自内部的记录，她传达了处于社会边缘群体的声音，并对传统的价值观提出挑战（见图7-33）。

南·戈尔丁和她的私摄影实践对摄影界产生了深刻影响。首先，南·戈尔丁以拍摄自身生活形成私人的"视觉日记"，继承了拉里·克拉克开创的私摄影传统，公开展示后成为群体

与时代的剖面。其次，拍照就是"写日记"，一张张照片就是一篇篇"视觉日记"，在私摄影之前，摄影师强调的是观察，却忽视了关系的价值，正是这种关系决定了私摄影影像的重要意义，因为摄影师与被摄者及现场的关系，自然而然地获得了拍摄的许可。然而对公众而言，观看私摄影作品就是在观看摄影师的私人"视觉日记"。通过私摄影的实践，摄影界以往保持距离进行冷静观察从而获取真实的原则开始遭到人们的质疑。

图7-32　《塔尔萨》，1971年，拉里·克拉克　　图7-33　《南与布莱恩在床上》，1983年，南·戈尔丁

　　与拉里·克拉克以及同时代其他类似的摄影师相比，20世纪七八十年代的南·戈尔丁受到当时新彩色摄影潮流的影响，她用彩色反转片代替了拉里·克拉克的黑白照片，进一步强化了私摄影的真实感、现场感和世俗感。时至今日，这种"彩色＋私生活"的摄影方式仍然是私摄影中非常实用的一种表现手法，影响着当代摄影的实践。

　　此外，除了摄影集这种传统的作品展示方式，南·戈尔丁还将私摄影作品进行多媒体化展示，这促进了摄影作品传播的多样化，在当代艺术摄影与其他媒介的融合上，给后来者提供了相当大的启示。

1. 试述一下你对日本战后摄影崛起的理解与看法。
2. 结合本章内容，新彩色摄影的发明过程及对摄影发展进程的重要影响主要有哪些？
3. 请分别阐述纪实摄影与新纪实摄影的内涵和主旨，并尝试结合实例加以说明。
4. 站在个人的视角，如何理解私摄影的艺术价值？

第 8 章

后现代时期摄影艺术的多元空间

1. 通过本章的学习，了解后现代主义摄影的两大基本属性；
2. 掌握后现代主义摄影艺术的多元化表现空间。

后现代主义艺术是20世纪50年代以来在西方，特别是美国，继现代主义艺术之后兴起的一种艺术思潮，其最初出现在建筑领域，随后扩展到文学和艺术领域。后现代主义艺术主张通过装饰手法实现视觉的审美愉悦，并注重满足消费者心理。作品中大量运用了具有历史底蕴的装饰符号，但它们并非简单的复古，而是通过折中主义的艺术手段将传统与现代元素相结合，提供了一个崭新的艺术舞台，且这种变化对摄影艺术产生了深刻远影响。

后现代主义摄影一般被认为始于20世纪70年代后期，在摄影艺术发展的一个阶段中，装裱、剪裁、命题、色调处理等手法反映了摄影创作中的一系列新发展。作为对现代主义摄影的反思和批判，后现代主义摄影以其丰富的成果成为后现代主义艺术的一个重要组成部分。它不仅为整个后现代主义艺术注入了强大的生命力，而且在很大程度上也对重新评价西方艺术文化传统和社会经济现实起到了重要作用。

8.1 "难以捉摸"的后现代主义摄影

人们一直试图给后现代主义摄影下一下定义，但最终他们发现这是徒劳的。后现代主义摄影，实际上是一种生态，而且是一种复杂的生态。此外，后现代主义艺术，包括后现代主义摄影，是不需要被定义的。事实上，定义后现代主义艺术本身的意图与后现代主义艺术的目的相去甚远。从某种意义上说，后现代是一个难以界定的时代，而后现代主义摄影是一种"难以捉摸"的状态。尽可能详细地描述后现代主义艺术生态，包括后现代主义摄影，以使人们对这样一个令人眼花缭乱的艺术生态有一个更加详细和全面的了解，这是更加明智的做法。

后现代主义摄影，是一种更具包容性的艺术思潮，它有足够的能力去挪用所有它认为对有益的资源，吸收所有的精神养分，关注所有被忽视的表达方式。后现代主义艺术最重要的一点就是对艺术风格和艺术趣味持平等对待的态度，它不作区分，只看是否有用，这也奠定了后现代主义摄影的包容性与开放性的特征。这种态度虽然带有实用主义色彩，但也从客观上促进了艺术的包容与繁荣。后现代主义艺术为更多的人参与艺术创作提供了机会，使后现代主义视觉文化趋于公众化，弱化了学科界限，增强了艺术的包容性，也使摄影艺术创作的方式更具创新性和灵活性。

后现代主义摄影作为一种艺术表现方式，随着时代的发展和后现代主义的影响，呈现出独特的审美需求。后现代主义摄影艺术家用极具个性的作品对过去的摄影方式提出质疑，他们的作品大多源于自身的感受以及对生活中某些片段的特殊理解与记忆，他们引领着创作活动，旨在与图像对话，向公众表达自己的精神需求，摄影实践逐渐走向观念之路，以视觉艺术的形式展示，独立于艺术史。从某种意义上说，包括摄影在内的后现代主义艺术实际上是一场艺术"庙会"，以此鼓励更多的公众参与，扩大艺术的定义，实现更多的艺术民主。随着

社会的发展，后现代摄影逐渐成为一种社会风格，当然，这与强大的商业炒作、不断增加的市场因素和日益令人震惊的丑闻密切相关。与此同时，这一时期也诞生了南·戈尔丁（Nan Goldin）、杰夫·沃尔（Jeff Wall）、辛迪·舍曼（Cindy Sherman）、琼·斯彭斯（Joe Spence）、罗伯特·梅普尔索普（Robert Mapplethorpe）等后现代著名摄影家。

8.1.1 后现代主义摄影艺术的雏形

根据莫拉的说法，虽然后现代主义摄影始于20世纪70年代末，但如果我们追溯它的历史，它的雏形实际上可以在20世纪50年代末找到。威廉·克莱因（William Klein）1956年的作品集《纽约》和罗伯特·弗兰克（Robert Frank）1958年的作品集《美国人》在视觉上震撼了当时已经走在狭窄道路上的现代摄影，推动了现代摄影发展方向的根本性转变。他们极具个人化的照片展现了人们对人文主义的怀疑，所有这些都来自他们自己的身体行为、情感和经历的记忆片段。

威廉·克莱因和罗伯特·弗兰克给摄影师的启示是，他们可以从自己的生活经历和经验中，以个人的角度和立场去看待和展示他们所看到的世界。摄影不必体现统一的意识形态，也可以不以创新为中心的形式摄影。摄影师不需要统一的意识形态标准或传统的伦理价值来决定他们的主题和表现手法，而是以批判的态度来尝试检验和评估一切。他们对摄影概念的影响为他们进入后现代摄影阶段做好了准备。在此之后，美国艺术家安迪·沃霍尔（Andy Warhol，1928—1987）和罗伯特·劳森伯格（Robert Rauschenberg，1925—2008）在绘画中对照片的运用，以及20世纪六七十年代流行的摄影观念，也为后现代主义摄影的出现铺平了道路。

8.1.2 新商业运作与摄影艺术民主

20世纪摄影的巨大发展主要归功于其普通的商业运营。事实上，无论在哪个时代，摄影的主题都与商业运作有关，当然包括向媒体提供各种各样的照片，而纯艺术创作只占一小部分。然而，这一小部分摄影探索在引领时代潮流、改变创作方向和接受观念方面却起着决定性作用。另外，商业摄影的发展程度也对摄影能否影响社会主流文化及其自身发展程度有着重要作用。商业摄影在世界范围内蓬勃发展，特别是20世纪60年代之后，摄影成为一个经济上有利可图的正规行业。

自20世纪初现代摄影产生以来，商业摄影一直与现代工业社会的经济运行密切相关。许多摄影师一方面热衷于艺术实验和探索，另一方面成立工作室为社会服务，特别是为现代工业服务。商业摄影逐渐形成了肖像婚纱、时装时尚、商品广告三大领域。一些有才华、有创造力的摄影师同时在上述三个领域中忙碌着，他们创造了大量的精品摄影作品，也获得了可观的经济效益，为整个摄影产业注入了活力。

第二次世界大战之后，肖像摄影开始追随流行文化与流行音乐、流行服装等相结合，成为社会时尚的一部分。如美国著名歌星麦当娜唱片封套（见图8-1），即由好莱坞摄影师赫伯·瑞茨（Herb Ritts）拍摄，在唱片走红的同时，照片也广为人知。与此同时，商业人像摄影在另一个领域也得到了长足的发展——大型豪华的婚纱摄影。婚纱摄影起源于西方，20世纪60年代后迅速普及世界各国，成为商业人像摄影实力最为雄厚的一个领域。婚纱摄影专门为新

婚夫妇拍摄巨幅或大幅成套纪念性照片，基本上采用大底片高像素照相机，并采用强光照明和逆光透射，以表现婚纱的特殊质感，再配以风格不同的豪华背景，达到烘托新婚气氛的目的。婚纱摄影的精微曝光控制很大程度上得益于安塞尔·亚当斯的分区曝光系统，使摄影师在按动快门之前能预知照片各层次细节的保留与舍弃情况。《新娘》（见图8-2）是美国当代摄影师肯尼斯·福克斯（Kenenth Fox）的作品，由于采用适当的前侧面照明，再和背投条形光源逆光照明相结合，最后进行适度的柔光处理，照片就显得清秀典雅、华丽而不俗。到20世纪末，美国、日本、英国、法国等国家的婚纱摄影开始摆脱原有模式，扩展了自己的拍摄领域和造型模式，如情节化场面的婚纱摄影、野外自然光的婚纱摄影等。《新婚之吻》（见图8-3）是英国当代摄影师尼格尔·哈泼尔（Nigel Harper）的作品，照片巧妙利用教堂拱廊造成的强烈明暗对比，采用反光板补光等方法进行处理，将画面拍摄得既真实亲切、自然生动，又有强烈的神圣感，堪称自然光婚纱摄影中的珍品。

图8-1 《歌星麦当娜》，20世纪80年代，赫布·瑞茨摄　　图8-2 《新娘》，肯尼斯·福克斯　　图8-3 《新婚之吻》，尼格尔·哈泼尔

时尚与广告摄影互有联系，密不可分，甚至可以说时尚摄影就是广告摄影的一个组成部分。二者都是为现代商业直接服务，是推广产品，引领消费的一种媒介。早在19世纪末，时尚、广告摄影就进入了实用领域。20世纪初，摄影广告已出现在许多引人注目的场合，并有了多种传播形式，如街头广告、路边招贴、单页广告、报刊传媒等。进入20世纪五六十年代，时尚、广告摄影更是成为一种受人瞩目的特殊行业。许多高等学校开始将商业摄影作为一门专业课程，广告摄影更是异军突起，在传媒领域占据着重要地位。在电视普及之前，广告摄影一度成为现代工业和市场经济必不可少的经营媒介，在现代经济生活中扮演着极为重要的角色。尽管60年代广告传媒多元化，给广告摄影投下一丝阴影，但在短期整合之后，纸质媒体的广告摄影仍以自己传播便捷、广泛，不需专门的解读设备的优势，迅速巩固了自己的地位。20世纪60年代，广告摄影已成为一种全球化的视觉传播媒体，其中不少杰出摄影师引人注目。美国摄影师理查德·阿维顿（Richard Avedon，1923—2004），早年在哥伦比亚大学攻读哲学，20世纪40年代从事摄影工作，1945年任《哈泼斯》杂志摄影师。阿维顿的时装、广告作品标新立异，追求动感，人像摄影着重于人物下意识的挖掘，并首创"壁画人像"，以接近或略

大于常人的尺幅放制人像，效果分外鲜明。《多维玛与大象》（见图8-4）是阿维顿的名作，照片构思大胆，将时装的轻盈、飘洒与大象的厚重、笨拙进行了视觉上的夸张对比，效果自然非同一般，给人的视觉带来很大冲击，一举奠定了他在时尚摄影界的地位。英国摄影师大卫·贝利（David Bailey，1938—），1960年从事商业摄影，在当时与时装摄影师达菲·多诺万并称"恐怖三重奏"，擅长影调对比，营造神秘气氛，从而达到商业宣传目的。这一时期，时装、广告摄影已不限于欧美，世界各国都出现了不少有造诣的时装、广告摄影师，如日本的秋山庄太郎（1920—2003）、南非的萨姆·哈斯金斯（Sam Haskins，1926—2009）、澳大利亚的赫尔穆特·牛顿（Helmut Newton，1920—2004）等。20世纪60年代之后的广告、时装、人像摄影杰出人物中最有成就的，要数法国摄影家让卢普·西夫（Jeanloup Sieff）和美国摄影家帕特里克·德马舍利耶（Patrick Demarchelier）。

图8-4　《多维玛与大象》，1955年，理查德·阿维顿

让卢普·西夫（Jeanlonp Sieff，1933—1999），出生于巴黎，先后在巴黎和瑞士学习摄影，从1954年起在巴黎开始时装摄影，1959年至1960年加入玛格南图片社，1961年成为自由职业摄影师，1967年在巴黎成立摄影工作室。西夫才华横溢，在人像、人体、时装、广告乃至风光摄影上都取得了不凡的成就。他的作品经《哈泼斯》《时尚》《绅士》等流行杂志的传播，在世界各地产生了广泛的影响。并且，西夫拍摄的广告影片曾在戛纳广告电影节上获银奖。他的摄影已完全不同于20世纪60年代之前的摄影，洋溢着信息时代的新的现代情调，画面变化多端，形象俊酷，与当代流行音乐、消费文化息息相关。《纽约之春》（见图8-5）拍摄于1965年，无论模特着装、身姿还是前景，都明显地有60年代后期的流行时尚特点。《展望》也是西夫60年代的作品，照片以明显的超现实韵味将模特非生命化，加之前景和后面房屋的荒凉，产生一种神秘怪诞的幻觉，用这种幻觉使画面中唯一显得现实化的服装得到凸显。《背影》（见图8-6）是一幅介于纯艺术与商业摄影之间的作品，照片利用轻薄窗帏透明的逆光，将一位长发女子处理得犹如希腊女神，产生一种虽在斗室却可以凌空而起、翱翔天际的美感。西夫在纯艺术性质的人体摄影方面做过许多探索，他的作品现代气息浓郁，对传统人体摄影注重与体现的观念产生了强烈冲击。他善于在人体刻画之中渗透对人的灵魂的追寻，在西夫的镜头中，裸体的模特已不再是失去个性的美丽形体，而是具有个性，具有灵气的鲜活生命。

例如，他拍摄的著名作品《萨维尔》（1985）、《戴面纱的女人》（1985）、《期待》（1988）等都鲜明地体现了这个特点。

图8-5　《纽约之春》，1965年，让卢普·西夫　　　图8-6　《背影》，1972年，让卢普·西夫

出生于第二次世界大战之后的帕特里克·德马舍利耶（Patrick Demarchelier 1943—2022），是崛起于20世纪70年代的时装摄影师，他生于巴黎，32岁赴美国，成为自由摄影师。德马舍利耶的时装摄影融合了法国时装的新潮与浪漫，同时也深深地融入美国商业摄影的主流，能够敏锐地捕捉住流行时尚瞬息万变的真正内涵，以时装为自己展开艺术创作灵感的舞台，用现代的快节奏、明朗画面和极度精微、细致的手法，向全世界展现自己对时尚的理解和诠释。他的时装摄影冲破了商业摄影与艺术摄影的界限，使流行时尚达到艺术的境地，同时也使艺术走进当代最富活力的时尚人群，从而既在艺术上臻于完美，也在商业上收入颇丰。《庄重与浪漫》是德马舍利耶1986年拍摄的作品，从画面上自然清新的形象，人们不难看出德马舍利耶摄影风格兼具法国式浪漫与美国式洒脱。

摄影技术的发展和人们审美观念的进步，促进了商业摄影与艺术摄影的融合。商业摄影在满足商业需求的同时，也兼顾了人们的精神和审美需求；艺术摄影不仅体现艺术家的创作意图和创作思想，还兼顾作品的艺术价值和商业价值。我们必须从理性的角度进行思考和分析，正确看待艺术摄影，简单地抵制和拒绝并不是有效的解决方法。从艺术的角度来看，艺术家应该坚定地走在艺术的发展方向上，但在生活中，要有能力将艺术与生活融为一体，将美好的事物在生活和复杂的情境中以艺术作品的形式表现出来，让观众对美好的生活和艺术的高尚有更深刻的理解和感受，如此才能在情感上得到升华。艺术摄影作品的核心理念是人们可以从视觉感受中体验艺术，进而感受艺术思想，并在心灵上产生共鸣。这样的作品才更让人愿意接受，更受人们的欢迎，更有影响力，从而获得更多的艺术价值和商业价值。

8.2 多元的后现代主义摄影空间

后现代主义是对现代主义的一种超越，这种艺术思潮逐渐从各个领域影响着摄影艺术。后现代主义设计对装饰符号挪用，以及戏谑、调侃、夸张和象征的描述，实现了与多种历史风格融合的装饰效果。后现代主义的这一特征在摄影作品中得到了充分而广泛的体现。正如美国摄影大师哈尔斯曼所讲："我不满足于摄影只作为记录现实的镜子，我要通过镜头走入我设想的奇境。"正是在这样的思想影响下，一幅又一幅超越现实的图像通过前期拍摄，后期暗房制作，再加上后来的数码创意，最终呈现在我们眼前。这些不再仅仅是现实的记录，更是我们心灵的反映和精神的创造。

菲利普·哈尔斯曼（Philippe Halsman，1906—1979）与他的好朋友西班牙超现实主义画家达利合作拍摄了许多超现实主义作品。这两位艺术家1940年相遇，从而开始了长期默契的合作，他们的作品主题主要是揭露世界疾病。众所周知，拍摄的一般目的是记录现实中的空间和瞬间的图像。照片中的人物、场景和事物都应该客观存在，而哈尔斯曼的作品则超越了现实，重复和挪用了特定的符号，关注艺术家的创造力和想象力，并深刻地表达了作者的情感和思想。这种摄影通过早期的拍摄特技和后期的暗房或数字特技来完成，突破了传统的摄影创作形式，因此它可以表达抽象的思想和流动的情感。通过创作这些超现实主义作品，哈尔斯曼坚信摄影创作中主观能动性的无限性，创作了一部又一部体现生活理念和哲学的作品。由此可见，运用后现代主义中多元化的设计理念和大胆的超现实主义手法，可以为摄影作品的发展提供新的思路。这种摄影理念打破了现代主义的设计规律，使作品更能体现人性。

现代主义设计的基础主张以理性主义为出发点，以人类对自然的理解和改造自然为前提，强调客观物质规律决定和影响人的主观人性，后现代主义则强调在表达上对这些规律的超越。这一趋势对摄影的影响也体现在摄影师尤斯曼的作品中。杰里·尤斯曼（Jerry Uelsmann，1934—2022）是美国学者型的摄影家，他对模拟现实的照片提出了大胆的疑问。尤斯曼质问："为什么绘画可以随心所欲，而摄影只能墨守成规呢？"这一观点的提出，明确地反映出他反对传统，追求多元化的后现代主义摄影理念，同时也在他的作品中得到广泛的体现。他把自己的工作称为"造梦"，他认为一切的不可能都可以成为可能，完全不会拘泥于现实的约束，比如人可以长出翅膀，大海可以在天空之上，屋里可以有云朵和太阳，树木可以在绿草丛生的小岛上漂浮等。他的作品《漂浮的树》（见图8-7），就很好地诠释了他的设计理念。

图8-7 《漂浮的树》，1969年，尤斯曼

8.2.1 挪用促进"类像"新现实观的产生

挪用起源于西方,最初运用在 20 世纪初期的立体主义、达达主义和超现实主义,其在后现代主义中得到长足发展。挪用自兴起就成为艺术创作的一个重要手法,是对现成物品、现成图像、现有作品甚至现有观念采取直接"拿来主义"的方法,将其置入新的艺术语境,实现艺术作品的再创作。艺术领域的挪用是中性的,挪用不是直接模仿,更不是抄袭,它不是被动的、客观的,而是主动的、积极的、有目的的。它与原作可能有很大的不同,且必须融入艺术家的观念和创新,并赋予作品新的美学价值。

后现代主义摄影的挪用也反映在与传统艺术的新对话中,这方面最值得注意的是后现代主义艺术家对传统的大胆挪用。森村泰昌、雪莉·莱维、魏格曼等艺术家以不同的态度和立场审视自己的传统,重新解读和批评包括现代主义艺术在内的传统文化,并经常以戏谑的态度挪用过去的文化资源。

森村泰昌(1951—),日本摄影艺术家。1975 年从京都艺术大学设计系毕业,后来他在一家设计公司找到一份工作,但三天后就辞职了。再后来,他成为母校的客座讲师。20 世纪 80 年代初,京都关西地区年轻艺术家的活动引起了现代日本艺术界的关注,他的一些学生也参与其中。然而,森村泰昌依然沉浸在丝网版画的构成风格中,他内向的性格使他不急于与大家一起活跃。但在森村泰昌内心深处,在一个不知名的工作室里,他正在培育自己艺术的"新生婴儿"。

1985 年,森村泰昌在一个小型的三人联合展览上神奇地展示了他的新作品《自画像(凡·高)》(见图 8-8)。这是凡·高《自画像》的"复制品"。森村泰昌模仿原作的形状和颜色,直接在自己脸上和衣服上画油画,戴着一顶用油灰制成的棉帽,在镜头前完成了这幅名画的"复制"。起初,它似乎是凡·高作品的复制品,但随着观察的深入,人们被细节吸引了,很快发现,他的眼睛显然不是画笔能够描绘的。真实和虚拟事物的共存使"图片项目"成为一个罕见的多义词,其独特的技术让每个人都感到新奇。于是,森村泰昌开始进入人们的视线。

图8-8 《自画像(凡·高)》,1985 年,森村泰昌摄

在 20 世纪 80 年代的日本现代美术界,一群年轻艺术家反思了日本现代美术的发展,他们试图打破西方美术从精神到风格的长期追求。森村泰昌的作品通过对美术经典的分解和重构,契合了当时的大环境,并在当代艺术与经典作品之间建立了一种另类的关系,从而表达了自己对西方文化乃至文明发展的批判。从此,他不断推出类似风格的作品。1988 年,森村泰昌收到第 43 届威尼斯双年展的邀请,由此开启了他走向世界的大门。

有日本评论家给森村泰昌的艺术戴上"样式主义"的帽子。也许,从作品手法上看,他不乏借用美术经典作为其艺术的特殊载体,但其作品的意旨显然不可与意大利 16 世纪末的美术家同日而语。解构与颠覆是西方后现代艺术的演变路径,作品的意蕴、界限与形态也随之

不断延伸。早在自行车轮、小便池等工业制品被杜尚贴上"艺术"的标签并搬进美术馆时,"作品"的概念就已经被严重地颠覆了。而从20世纪二三十年代开始,随着美国式的都市消费文化的急速普及,信息资讯的泛滥又成为艺术家不得不面对的事实,因此而来的对既有样式的引用或者说借用也成为大众艺术的一个基本特征;20世纪70年代以来的后现代主义文化中充斥的流行形象和符号等又成为艺术家取之不尽、用之不竭的"现成品"。因此,对既存形象或经典作品进行挪用、复制、模拟、错位的改造已然成为后现代主义艺术的常用手法。

在艺术的"原创性"被放弃之时,堂而皇之地以摄影的手法复制大师的经典作品来质疑艺术的真确性、原创性以及价值等问题便顺理成章;在策略性、幽默性和文本批判性成为作品主要取向的当代环境中,模仿或抄袭便都已不再是作品价值的障碍。尤其是在今天所谓的"读图时代",似乎一种新"样式主义"俨然形成,森村泰昌的作品从形态到手法都应验了这一点。但重要的是,这里作为母体的"现成品"必须是大家共同认知的经典"文本",艺术家是通过对母体的再创造而赋予新的、与原作有别的意蕴。随着对原作本来定义的超越乃至颠覆,作品的含义也随之拓展和延伸。看来森村泰昌深谙其道,他选择了美术史的经典作为他复制和改造的素材和自由解读的文本,他的艺术颠覆了现代的严谨姿态,打破了权威的秩序模式,显现了作为日本艺术家的特有身份和独到视角。

1990年,森村泰昌又推出了以17世纪西班牙画家委拉斯贵兹的作品《宫娥》(见图8-9)为原型的"玛格丽特公主"系列(见图8-10),画中人物依旧是他自己粉墨登场。他略去了原作中众多人物的场面,只扮演了女主人公的形象。他以此为基点,举办了题为"美术史的女儿"的个人展览,展出作品清一色是他对美术经典中女性形象的模仿。以其东方男性的身份来模仿从少女到老妪的西方女性形象,作品形态之扭曲与手法之荒诞,对应了后工业社会下人对自我生命和生存意义的怀疑和追问。这个展览凸显了森村泰昌对艺术乃至人类文明的深层次探讨,他由此找到了自己艺术的立足点,也奠定了他在日本当代美术界职业艺术家的地位。

图8-9 《宫娥》,1956年,委拉斯贵兹

图8-10 《玛格丽特公主》,森村泰昌

必须要指出的是，森村泰昌十分推崇尼采的哲学思想。尼采认为，现代社会已是一个病态的混合物，而现代文化的特征则是精神颓废和价值瓦解。尼采对现代性的分析不仅停留在表面的描述上，更多的还是对它们进行抵抗和批判。尼采认为艺术正具备了这种抵抗和批判的积极力量，他将艺术看作现时代人类的唯一曙光。森村泰昌曾对自己的作品有过一段颇为大胆、生动的直白："人类实际上是宇宙的病，人类与自然的和谐相处只是一种幻想而已，人类是宇宙的'癌细胞'已是不争的事实。所谓的'人道主义'其实是和'人类的尊严'相去甚远的，作为宇宙'癌细胞'的人类，只有勇敢地公开表明对自身这种清晰的认识，才谈得上'尊严'的开始。'文化'是无法治愈的病，当病情日益加重的时候，即使想回头也已无济于事，滑向'病入膏肓'的深渊正是那些'文化人'的必然宿命。"由此我们不难看出，森村泰冒对尼采哲学的心领神会也正是基于这样的理念，他开始了对名作的大规模"入侵"。在他别具匠心的"演绎"之下，从文艺复兴到现代主义的达·芬奇、安格尔、伦勃朗、戈雅、米勒、莫奈、塞尚等人的作品纷纷被赋予新的面孔和新的含义，同时，他也通过这些作品重新定义了"美术史"或"名作"的概念。在他看来，人类即使有所谓的"文明"，也和自然是永远分离的，文化正是这种无奈和感叹的表现形式，因此对于人类来说，文化就是"病"，而在文化当中，美术则是揭示这种病态的典型形式。从他的作品里我们看到的是一个荒诞世界，这正是他对当代文明的解读。人与自然关系的失衡，人与宇宙的不能同构，被他形象地描述为"宇宙的病"和"癌细胞"。换句话说，他正是通过自我形象的解剖来实现对人类文明中病态的解剖。

从《玛格丽特公主》的奢华服饰和摆设中不难看到一种近乎恋物癖般的病态心理；还可以从马奈的《酒吧间》中看到都市生活的浮躁和倦怠；已有复制之嫌的《奥林匹亚》（见图8-11、图8-12）则再次被反其意而用之；勃鲁盖尔的《盲人》则被变体为一群到海外疯狂购物的富有且低俗的日本老年游客；米勒的《晚钟》更向我们展示了一幅现代战争的场景：沦为焦土的农田里陈放着大炮和防毒面具，在核弹爆炸的蘑菇云前，两位农夫持枪相对；等等。他的作品主题几乎涵盖了当今世界与现代文明与生俱来的种种弊端以及由此产生的心灵扭曲。森村泰昌像一位魔术师般地对作品"改头换面"，经典名作变为他自由驾驭的脚本，为我们讲述一个又一个他自编自导自演的童话故事，他通过探索作品的多种可能性来建立一个与历史和现实对话的独特体系。

图8-11 《奥林匹亚》，1856年，马奈

图8-12 《奥林匹亚》，2017—2018年，森村泰昌

森村泰昌的另一重要作品是"女影星"系列（见图8-13至图8-15）。他认为电影是20世纪的代表性产物，从中可以探寻当代文明进程的轨迹。在这个文化形态巨变的世纪里，文化大众化的速度与规模都是空前的，而电影在可以预期的时段内仍是社会大众共享的视觉体验形式中最强大的媒体，其影响力是其他媒体所无法比拟的，而作为其视觉形象的象征物则是形形色色的女影星，因此他将女影星定义为"20世纪的象征性产物"，女影星由此成为森村泰昌解剖20世纪视觉文化的重要切入点。

图8-13 《肖像：仿奥黛丽·赫本》，1996年，森村泰昌　　图8-14 《肖像：仿费雯·丽》，1996年，森村泰昌　　图8-15 《肖像：玛丽莲·梦露》，1996年，森村泰昌

森村泰昌继对美术史的"入侵"之后，从20世纪90年代中期开始，从西方的玛丽莲·梦露到东方的山口百惠等众多电影女明星都成为他"演绎"的对象，他的作品也由此达到了世俗化的极致，对文化乃至文明之"病"的阐述和暴露也变得更为直接和具体。"女影星"系列的经典之作，是森村泰昌1996年在横滨美术馆举行的个展《病之美——成为女影星的我》，貌似眼花缭乱的装束和模仿的背后，投射出的是无奈的病态和莫名的空虚。

在从现代到后现代的进程中，女性形象也经历着变化：表现主义把现代社会下的孤独和焦虑转化成对女人的敌视和仇恨；毕加索笔下的女人则是一堆支离破碎的怪物，他将女人视为邪恶的化身；到了超现实主义，女性形象又演化为美丽的殉葬品，女人失去了独立的个性。于是，高雅与庸俗融为一体，过去的堂皇变成今天的笑料，女性形象跌入了变幻莫测、难以界定的"意志场"。女性在视觉领域的特殊地位使森村泰昌的艺术具有了魅力。他通过易装变性完成了对性别的消解，他以非常态的行为方式公然反叛身体的自然属性，完成了一种"非女性"的女性形象。作品散播着无聊、轻佻和焦虑的情绪，以此来反讽和调侃大众流行文化，同时隐含着对媚俗艺术的嘲弄。从美术经典到大众明星，无论是崇高的文明还是通俗的文明，都被森村泰昌以自己的理解和手法得以"改装"并由此被赋予新的观念。

在森村泰昌的艺术里，对现代文明的批判有两方面的意义：广义上，他着眼于现代社会的异化；狭义上，他也借此追问西方文明对日本社会及文化的影响。他选择将西方美术经典作为西方精神的隐喻，同时也作为他艺术的载体，在真实与虚构之间产生种种视觉和感觉的悬念，使受众在面对似是而非的画面时，体验到现实与历史以及与自己之间的某种关系，尽管他的手法不失调侃和荒诞。重要的是，他以自己的话语方式，在拆除经典的同时构筑一种自信。绘画的观念性和摄影的写实性互相交错，森村泰昌本人也同时具有作者和作品的双重

身份,他用两种不同的语言来与观者交谈,一种是他所模仿的对象,一种是他本身的语言,这就给他的艺术增加了许多不确定的因素。人们观赏美术作品的习惯通常是将作品当作视觉的客体,但在森村泰昌的作品中,人们看到的往往是他直逼观众的视线。他以这种方式将自己安排在一个"审视"的位置上——"被看"的作品反过来"看着"观众——在他的"逼视"下,究竟哪一方是视觉主体?在视觉的主客体关系被混淆之后,作品和观众之间的从属关系也被打乱了,人们感到以往观赏美术作品时所具有的"安心感"受到了某种威胁,随着名画被解体和重构,观众被领进一个不可预测的、近乎恶作剧的世界,每一个人在他的作品面前都将感到平日习以为常的秩序被打乱。在看似玩世不恭的表演后面,其实森村泰昌不失冷静和敏锐。正如他所推崇的,人类必须放下"人道主义"的包袱,将自己定位在和所有事物平等、融合的位置上。森村泰昌说:"在制作作品的时候,最重要的是要注入一股意志的力量,这样,在整个过程中产生的张力才会随之得到表现。"这种将经典演绎为世俗的胆识,这种自我解体的勇气,正是森村泰昌艺术的魅力所在。森村泰昌的艺术以"自画像"起步并一直沿袭这种独特的形态,伴随着对性别与东西方文化的超越,实践着他自己多次表明的探寻自身所具有的多种可能性。森村泰昌放逐了造型艺术一般意义上的审美标准,把摄影和美术变成了一种思想方式,有力地表达了当代文明中某些隐而不彰的意蕴。他的作品在与传统观赏习惯"对抗"的过程中提供了新的观念容量,既有对当代世界最清醒的审视,又有最疯狂的想象,使习惯于传统方式的观者不得不陷入难解之谜的深渊。森村泰昌的作品无疑是具有批判精神的,这种批判具有超出政治而达到对人生乃至文明思考的意义,因为他看到了当代社会最深刻的精神危机。

"无题电影剧照"(见图8-16)系列之后,辛迪·舍曼(Cindy Sherman,1954—)应美国《艺术论坛》杂志之邀创作了"中心插页"(见图8-17)系列。这个系列中的女性形象仍然由她自演自拍,这些女性形象要比"无题电影剧照"系列中的女性显得更为她们自身的内在欲望所唤醒、所触动。她们的眼神与身体姿态所显现的欲望挣扎要比"无题电影剧照"系列中的女性更为明显,她们空虚忧郁、渴望堕落,似乎在恐惧而又期待的心情中等待着什么或者计划着什么,这是一种更为不安、缺少信心、自暴自弃、几近迷乱的形象。结束这两个系列后,她似乎一度不再对由自己扮演角色感兴趣。1986—1989年制作的"灾难"(见图8-18)系列中,舍曼一反往常地让令人毛骨悚然的怪物与她自己一起登场。在这批作品中,垃圾、玩偶与人挤压在一起,整个画面凌乱不堪,人受到无端的排挤与压迫,暴力与混乱充斥画面。此时,人已经与那些污物没有什么根本差别,人早已面目全非,正逐步走向解体。

1994—1996年制作的"恐怖与超现实主义形象"(见图8-19)系列,舍曼终于掩饰不住她对人的绝望,亲手以自己安排的各种场面与景象完成了人的形象的总崩溃的"彩排"。舍曼用人造模特来装配组织人的行为,构成人的活动空间甚至构成人的尸体。在这批作品中,她有时还聚焦于这些人造模特的脸部,近摄这些了无生气的面孔的细节部位,细细刻画人的细微表情。显然,此时的舍曼似乎无可救药地失去了对人的耐心与信心,她甚至创作了画面中人脸已经四分五裂的作品。舍曼从女性的立场以同样的恋物癖式的关注局部的视觉,却展现了一个不堪入目、令人肉眼与心理均无法平静接受的现实,彻底颠覆了男性的想象与幻想。

图8-16 "无题"系列之一，舍曼

图8-17 "中心插页"系列之一，舍曼

图8-18 "灾难"系列之一，舍曼

图8-19 "恐怖与超现实主义形象"系列之一，舍曼

在"小丑"（见图8-20）系列中，她再次运用自拍方式和数码手段，将自己化装成小丑。这些作品色彩鲜艳，小丑的表情也很明快，然而细看，却会发现小丑灿烂笑容之下的无奈与尴尬。她以欢快的色调来表现一种内在的苦闷，制造出外表与内在的巨大差异。

图8-20 "小丑"系列之一，舍曼

舍曼的作品受到了令人难以想象的欢迎。1987年,惠特尼美术馆迫不及待地为她举办了个人回顾展。回顾展,一般都是垂垂老矣且功成名就的艺术家所享有的,而她年仅33岁,如此年轻就举办了回顾展,这无疑不是对她摄影艺术的肯定。之后,纽约现代艺术博物馆以100万美元购买了她的"无题电影剧照"系列。1999年,年仅45岁的她,被美国《艺术新闻》杂志评为"20世纪最有影响力的25位艺术家"之一,获得与杜尚、沃霍尔、劳森伯格等艺术家齐名的荣誉。

巴巴拉·克鲁格(Barbara Kruger,1945—)仿效常见的广告语言与方式,将这些口号式的语言以艺术的手法表现出来。她常常选用红色、白色等反差很大的色彩,并将黑白摄影作品与印刷相结合,形成鲜明的个性风格。此外,她还设计了许多招贴画、T恤衫和购物袋。自从她的第一幅标语式的招贴画于1983年在纽约时代广场出现,并引发不同凡响之后,她的作品就一直以大众和政治为主题。例如,她为1989年美国妇女在华盛顿举行的维权示威活动设计了招贴画《你的身体是战场》(见图8-21),她要揭示的是,在男权社会中,女性身体一直作为男性的战利品和财产而存在。此外,她还出版了几部反对歧视少数民族和艾滋病患者的书。20世纪90年代以后,深入的思考取代了具体的行动,巴巴拉·克鲁格开始专心于对大众宣传历史和攻心策略的研究。她的作品日益多媒体化,文字与声音相结合,图片与录像相统一是她新的创作风格。

图8-21 《你的身体是战场》1989年,巴巴拉·克鲁格

克鲁格1945年出生于美国新泽西州,她在设计学院毕业后长期担任平面设计师,当她20世纪80年代开始搞艺术的时候,很自然地采用了广告招贴的形式。作品里的图片并不是她自己拍摄的,多半取自过期的杂志和广告,经过裁剪加工,再添上文字。她描述自己的工作:"我基本上是拿来一张图片,然后在它上面放上一些词语。我的创作实际上就是一种替换性的工作。用我自己想出来的某句话替换本来图像中的话。"挪用现成的图像,在后现代艺术家看来很正常,借用流通过的商业图片来抨击商业社会,更有讽刺意义。典型的克鲁格风格通常以黑白图片为背景,简洁的宣传语被分解成多行短语,以红色背景和白色字符显示,对比强烈。克鲁格那些简洁的口号就像一句句警句,令人印象深刻和难忘。克鲁格把她的作品放在地铁、街道和广场的广告牌上,以此来宣传她的观点。她还将其中一些作品制作成明信片、购物袋

或印在T恤上出售，进行广泛传播，这些都使她的作品引起了很大的反响。克鲁格认为，宣传招贴也好，商业海报也好，只要作品立在公共场所时就产生了一种强迫性，使我们无法躲避。然而克鲁格并不局限于此，她认为图像应该在不同的空间、场所中进行表现。所以，她把作品装上红色玻璃框，贴上价格标签，在画廊里展示。通过画廊的机制更好地诠释她的创作理念，让观众更加理解她的创作意图，这也使得克鲁格成为艺术家而非设计师。

对后现代摄影家来说，挪用在促成从间接的现实中采撷图像创造新的图像创作方式的同时，也促进了新现实观的诞生。

8.2.2 摄影与美术的亲密结合

后现代摄影最重要的特征之一是摄影与美术的交叉和融合。在后现代艺术中，后现代摄影与后现代艺术的界限实际上已经相当模糊。但是，在后现代时期的许多视觉艺术家认为，摄影只是他们选择的表达方式，不能仅仅因为拿着相机而不是画笔就被认为是摄影师而不是艺术家。许多人们眼中的摄影家公然自称是艺术家，比如美国女摄影师南·戈尔丁（Nan Goldin，1953—）。而有些无论从专业出身还是艺术理念方面都应该被认为是艺术家的人，却因为运用了摄影手段也受到摄影界的热情欢迎，比如加拿大艺术家杰夫·沃尔（Jeff Wall，1946—），美国艺术家辛迪·舍曼（Cindy Sherman，1954—）、吉尔伯特（Gilbert，1943—）与乔治（George，1942—）等。

在今天的西方国家，摄影作为一种艺术表达方式得到了应有的认可和尊重。许多重要的美术馆和画廊也都向摄影师敞开了大门。像美国艺术家理查德·普林斯（Richard Prince，1949—）、约翰·巴尔代萨里（John Baldssari，1931—2020）、卢卡斯·萨马拉斯（Lucas Samaras，1936—）、巴巴拉·克鲁格（Barbara Kruger，1945—），日本艺术家森村泰昌（1951—）、森万里子（1967—）等人，他们都是从事摄影和艺术创作的艺术家。

在后现代时期，摄影与美术的关系从未如此亲密，这两种艺术风格之间的障碍已被打破。尽管许多画家对摄影和使用照片的目的有不同理解，但众所周知，他们公开使用照片作为素材的事实已经屡见不鲜。其中，给人印象深刻的有美国画家埃里克·菲谢尔（Eric Fischl，1948—）、罗伯特·隆戈（Robert Longo，1953—）、查克·克洛斯（Chuck Close，1940—），德国艺术家格哈德·里希特（Gerhard Richter，1932—），德国画家安塞尔姆·基弗（Anselm Kiefer，1945—）等。

埃里克·菲谢尔不仅拍摄照片，同时也根据自己拍摄的照片作画。罗伯特·隆戈则根据自己拍摄的照片制作雕塑。安塞尔姆·基弗也在其绘画作品中运用照片。格哈德·里希特甚至认为照片是最完美的绘画，言外之意，绘画中的所有表现都已经存在于照片中了。里希特的绘画作品直接以照片为素材，且从不同渠道获得照片。但是，与那些以照片代替速写、用照片做参考的画家不同，里希特的画源于照片却又与照片分离，这从他的作品《葬礼》中（见图8-22）就可以看出。里希特不同于那些以精细描写为能事的照相现实主义画家，他把照片中确定的影像最后画成一个看上去像是摄影错误的图像。然而，在这样的平面挪移中，里希特在"什么是摄影"与"什么是绘画"这两个问题之间引发了许多关于视觉表现的丰富联想。里希特虽然是一位画家，但他从绘画的角度对摄影的理解对我们理解摄影的本质也会有所启发。而里希特在"画"照片时引出的关于绘画的思考，对理解绘画本身也同样重要。实际上，

里希特是一个以画论画、以画论摄影、以摄影论画、以摄影论摄影的艺术家。

图8-22 《葬礼》，1988年，里希特

后现代主义艺术家对摄影的赞誉以及他们在绘画中创造性地使用照片，让曾经追随艺术的摄影界感到惊讶。他们发现，照片的表现力不输于任何其他艺术形式，并能给其他形式带来新活力。在一些摄影师的作品中，模仿绘画作品的风格和表现效果也很常见。在后现代主义艺术中，绘画和摄影作品的双向渗透已经非常明显。美国摄影家乔伊斯·坦尼逊（Joyce Tenneson，1945—）、韩国摄影师具本昌（1953—）等人的作品就是在这方面比较突出的例子。

坦尼逊的作品以人体摄影为主，作品散发出一种宁静、纤尘不染与冥想的色彩，同时拥有一种单纯唯美的画意摄影鲜有的精神高度，或者说是一种宗教的境界。作为一个从小生活在浓厚的宗教氛围中的女性，坦尼逊的作品有一种挥之不去的神秘感。这种精神上的超越性，使坦尼逊的作品有一种别样的力量，而在其作品所呈现出来的表面的甘美与恬静的背后，隐藏的却是激情与超越的渴望（见图 8-23）。

图8-23《无题》，年代不详，坦尼逊

摄影在装置作品中的应用也越来越普遍。法国艺术家克里斯蒂安·波尔坦斯基（Christian Boltanski，1944—2021）的装置艺术作品就是与照片结合在一起的。杰夫·昆斯（Jeff Koons，1955—）的装置作品也把照片融合了进去。此外，一些人也会使用最新的数字技术制作他们想要的图像。森万里子甚至提出了装置摄影说。通过与其他风格相融合，影像中许多未知的特征在他们手中显现出越来越丰富的潜力。

如果说现代主义艺术是艺术风格的精细分工和追求自身整合的纯语言体系，那么后现代主义艺术则是各种艺术风格的综合和混合。后现代主义艺术家的探索直接促成原始人工艺术表达风格的边缘与中心关系发生巨大变化，或形成了多中心，因此这种风格也是一种无中心状态。无论是哪种表达风格，后现代主义艺术都以包容的态度被吸收。摄影可以说是各种艺术风格的最大赢家，也是这种变化的最大受益者。

后现代主义摄影家在选择表现样式时，也完全无视所谓的高艺术与低艺术之间的人为鸿沟，他们欣然地将某些商业艺术的样式用到了自己的艺术表现中。人为排斥某些样式与趣味的专制，在后现代可谓不得人心。许多摄影家与艺术家甚至故意以他们的商业广告的作品来激怒自以为品位高雅的艺术批评家与观众。例如，杰夫·沃尔就以广告灯箱的形式来表达当代生活。作为20世纪的当代艺术家，沃尔选择充斥于现代都市的大型商业广告灯箱作为当代艺术形式，用于表现20世纪的当代生活。

沃尔敏锐地意识到，广告灯箱这一20世纪消费社会中随处可见的商业宣传手段实在是一个再典型不过的具有20世纪时代特征的表现样式。当代都市生活中的商业广告灯箱矗立于闹市，时时处处会映入人们的眼帘，迫使人们接收它发出的强烈信息。但是，这一明丽、辉煌的箱子所传达的广告内容却又游离于现实生活，始终以炫耀、诱惑人们的幻想，引发人们的消费欲望为己任，那里面从来没有装入过人们的现实生活与人们对现实生活、社会政治问题的严肃思考。现实生活中的商业广告灯箱以其强烈的灯光与巨大的尺寸展示其存在，武断地吸引人们的目光，强迫人们接受灯箱设置者所要推销的事物与价值观。但是，这种迅速又强烈的传达效果正是沃尔所需要的。

沃尔的基本技巧是精心设计反映当代社会生活某一方面的戏剧性细节，然后找到合适的场景，再使用演员和剧本来进行拍摄。通过人物与背景的关系、微妙的表情和姿势、道具等，呈现当代西方的社会问题，如种族歧视、暴力、性别、环境、性和人际沟通缺乏等，从而引发观众对这些社会和政治问题的思考。他通过仔细的艺术处理，放大和勾勒人们现实生活中经常忽略的细节，并放大了"凝视"细节，将经常被忽视的社会矛盾扩大。他用一个巨大的透明灯箱，不仅照亮了摄影作品，还将一些刻意隐藏的社会事实进行曝光。沃尔对现实生活的描绘往往比现实生活本身更加鲜活，对生活本质的揭示也更为深入。他的作品可以说是介于现实和虚构之间的图像，沃尔既动摇了我们对现实的信念，也促使我们思考虚拟与现实之间的关系，而种种影像所引发的思考最终还是要归因于现实生活本身。

8.2.3 拼贴和蒙太奇

拼贴之所以能够立足后现代主义，其多中心、多角度、碎片化和平面特征起着重要作用。拼贴是指艺术家对现有图像之间的连接进行二次创作，以此呈现特殊的拼接效果。在后现代主义艺术中，拼贴摄影是不确定的，艺术家用照片来合成日常生活中看不到的场景，并利用

虚幻的视觉空间来组合真实的个人图像，从而将不同角度和风格的底片机械地"缝合"在一起。虽然没有中心、统一和类似的因素，但这种风格使观众更投入，更具有参与性。后现代主义认为，用一套既定的理论来理解世界上所有不确定的事物是值得怀疑的，因此，拼贴摄影形成了一种不同于以往任何艺术的创作形式，并以感性为基础了解世界。

大卫·霍克尼（David Hockney，1937—）一直在探索多种摄影方式，人们称其作品为"霍克尼风格"拼贴摄影。他刻意保留断裂的痕迹，变换不同角度、光线、透视、时间和空间等因素拍摄同一表演对象，然后通过有意识的重组将其组装成一个有机整体。在这些作品中，霍克尼认为透视应该被扭转。他认为，传统的聚焦视角禁锢了人们的思想，让人们只能从一个固定的角度看世界，这种不同场景下的多视角创作手法具有一定的立体抽象意义。后现代主义更加多样化，认为任何事物都没有统一和独特的标准。"霍克尼风格"拼贴摄影是一种纯粹的原创表达方式，为我们提供了另一种世界视角。

最先运用拼贴艺术形式的艺术家是乔治·布拉克（Georges Braque，1882—1963），以及相对应的立体主义艺术家。立体主义艺术家使用现成的材料将新的创作理念融入绘画，同时也在探寻着艺术的无限可能性。因为立体主义为拼贴艺术的诞生和发展提供了强大的支持，在众多艺术家的大规模推广、实践和应用下，拼贴艺术具有了更大的发展前景。

作为传统艺术的"叛逆者"，达达主义艺术家试图通过拼贴这种艺术手法来实现自身的虚无主义，这进一步拓宽了拼贴艺术在理念、技术或材料选择方面的发展空间。达达主义者渴望新的视觉愿景，是无序、暴力和尖锐的表达方式，他们追求"无意义"的境界，他们的行为准则是摧毁一切，否认一切。达达主义者的艺术作品反映了西方年轻人的忧郁情绪，以及他们在第一次世界大战期间对战争的反抗。照片的重组被达达主义者采用，不久之后，就出现了电影拼贴技术——公众熟知的电影蒙太奇。

拼贴和超现实主义的结合打破了最初的时间和空间限制。在无意识理论的启发和影响下，拼贴艺术将怪诞思想与现实结合起来。超现实主义者倡导自己的潜意识心理，对梦和幻觉有着深刻的依赖，并深刻思考艺术与梦之间的联系，以及梦与幻想之间的联系。因此，那些看似不真实和不切实际的梦想和幻想，也为当时的创作者提供了很大的帮助。

此后，拼贴艺术得到进一步发展并融入波普艺术，波普艺术家在各种拼贴画中使用象征元素，将拼贴发展成一种流行且更具包容性的艺术。与其他流派不同，波普艺术是流行文化元素和拼贴艺术的结合，这使拼贴艺术更接近公众。

后来拼贴艺术被后现代主义哲学家融入哲学思想，不再过分地强调形式感，而是上升到意识层面，关注精神契合。拼贴也再次得到发展，后现代主义摄影的相互融合将过去单一的视觉形式提升到多元化艺术形式的角度。拼贴的魅力也在于它使摄影从传统的二维平面到三维立体，使后现代主义摄影变得多样化。拼贴融入越来越多的学科和领域，从绘画延伸到各个学科。拼贴不再仅仅是一种技术，还作为一种新理念被广泛传播。

著名的波普艺术家安迪·沃霍尔（Andy Warhol，1928—1987）将重复拼贴技术运用到极致，但这里的重复是一种观念，一种内涵，而不是一个简单的表达。代表作《玛丽莲·梦露双联画》（见图8-24）和《200个金宝汤罐头》（见图8-25），《200个金宝汤罐头》中瓶子的重复排列具有强烈的视觉冲击力，给人们带来一种与艺术无关的物体竟可以以如此惊人的形式出现在艺术画面中的震撼感。这种拼贴技术的应用改变了单一的叙事结构，否定了现实的必然性，并强化了新的物体语境中的特殊意义。安迪·沃霍尔的《玛丽莲·梦露双联画》是通过

丝网漏印技术制作的。生活就像一门艺术,艺术就是一种生活。时代的生活不仅有物质和偶像,而且当物质和偶像被完全复制时,它将不可避免地成为现代艺术。因此,社会上流行的各种东西被广泛使用,包括报纸和杂志、生活垃圾、橡胶轮胎、废弃的车牌、电灯和电线、设备、旧衣服等,许多照片和一些现成的作品,经过主观剪裁、重组、重复、诠释和拼贴,从而形成一种清新而全面的效果,此即波普画派艺术独特的表现方式。

图8-24 《玛丽莲·梦露双联画》,1962年,安迪·沃霍尔,两块木板上布面油画,英国泰特美术馆

图8-25 《200个金宝汤罐头》,1962,安迪·沃霍尔,布面油画私人收藏

雷·梅兹克(Ray K.Metzker,1931—2014)创作的《拱》(见图8-26)便是这类作品的典型代表,虽然图画在视觉上令人愉悦,但他的创作并不仅仅是为了装饰,而是一种新形式的情感纹理的表达。

乔伊斯·尼马纳斯(Joyce Neimanas)利用SX-70宝丽照片制作拼贴画(见图8-27),并将外框也纳入画中,其目的是想打破常规观看照片的思维。在这些作品制作中,她还试图拓展拍摄主体的相关信息,如纳入其附属物品和环境事物的影像等。

图8-26 《拱》,1967年,明胶银盐印相工艺,雷·梅兹克

图8-27 《无题》,1981年,SX-70(内部染料扩散转印)相片,乔伊斯·尼马纳斯

无论是拼贴还是蒙太奇，它们都是展现个人视角的一种特殊且颇有成效的方式，正如美国摄影师杰里·尤斯曼（Jerry Uelsmann，1934—）所说，它们所要实现的，是大脑所知大于眼睛和相机能见。

20世纪60年代起，一群摄影师开始不断运用蒙太奇手法创作诗化的幻象，尤斯曼便是其中之一。他的作品将一系列底片拼接在一起，呈现现实与想象世界的完美结合。他早期的影像侧重于表现女性散发出的母性魅力，虽然这个题材不那么新颖但很平实，而他后期的蒙太奇作品《无题（云屋）》（见图8-28）则探索的是更为超凡的理念，尽管它显然还是脱不开马格利特绘画风格的影响。

日本摄影师细江英公（1933—）奇特的蒙太奇作品反映了创作者的信念，相机带领他进入一个异常、扭曲、尖刻、怪诞、蛮荒以及混杂的世界（见图8-29）。

图8-28 《无题（云屋）》，1975年，经调色处理的明胶银盐印相工艺，杰里·尤斯曼

图8-29 《蔷薇刑29号》，1961—1962年，明胶银盐印相工艺，细江英公

同样地，加利福尼亚版画复制师兼摄影师罗伯特·海内肯（Robert Heinecken，1931—2006）制作的蒙太奇作品充满了对经常出现在杂志、广告牌和电视中的性别歧视和暴力的挑战。（见图8-30）他的作品往往强调与商业广告的相关性，使影像看起来混合了谴责与实现某种愿望的满足感。

第二次世界大战前的欧洲超现实主义艺术家已广泛接受拼贴和蒙太奇的创作形式，因此之后的几代欧洲摄影师纷纷采用这些手法也就不足为奇了。捷克斯洛伐克摄影师马丁·赫勒斯卡（Martin Hruska）和简·索德克（Jan Saudek）深受心理分析观念的影响，他们代表了这样一批摄影师，通过布景并结合放大的影像来制造如梦如幻的视觉并表达情欲的诉求。他们和其他一些关注心灵的摄影师的作品，有时会让人联想起画家萨尔瓦多·达利（Salvador Dali）和乔治·德·奇里科（Giorgio de Chirico）所创造的空间构型和象征元素，但他们的影像还受到了来自战后广告、流行娱乐和电视所传递的理念和形象的影响。例如，荷兰电影工作者保罗·德·诺耶（Paulde Nooijer）为了突出消费主义文化的泛滥，他的作品往往对资产阶级

崇拜之物进行肆无忌惮的拙劣模仿，或者仿效廉价印刷复制品，将影像印制得尤为粗糙（见图8-31）。

图8-30 《偷窥者/罗伯-格里耶1号》，1972年，帆布着相乳剂；经漂白；彩色粉笔，罗伯特·海内肯

图8-31 《门诺的头》，1976年，明胶银盐印相工艺，保罗·德·诺耶

此外，蒙太奇的手法还能延伸于拍摄某一位置和某一时间的单幅影像。德国摄影师克劳斯·林克（Klaus Rinke）、曼弗雷德·威尔曼（Manfred Willmann）和意大利摄影师佛朗哥·瓦卡里（Franco Vaccari），以及其他一些摄影师，将不同时间、地点对同一物体、景象或人物拍摄的完整或局部图片拼接起来，旨在表明现实所呈现的不完整、不稳定和无休止的形式。此外，通过大尺寸的影像表现形式，他们要让观看者感知画面的同时，也注意时间这一元素。

在埃及、英国、意大利和苏联等意识形态迥异的社会中，数字化摄影使摄影师们能够更好地利用蒙太奇手法的内在特点，来表达随着国家越来越混乱无序，或者遭遇经济和社会动荡时的一种更深层的不稳定感。

简而言之，人类潜意识活动、偶然灵感、心理变化和梦幻都成了超现实主义摄影艺术家们的表现目标。他们以技术为主要手段，对画面进行堆砌、拼凑、变化，任意夸张、变形和省略具体细节，使其效果奇特、荒诞而又神秘。

8.2.4 "身体"成为重要的视觉议题

身体是后现代主义摄影的一个重要视觉主题。对后现代主义摄影师来说，身体不仅仅是"美"的主题。身体作为后现代主义摄影的重要组成部分，已经以各种方式出现在摄影表现之中。身体不仅是我们精神赖以存在的载体，又是承载社会、历史、文化符号的容器。我们不仅需要通过自身的身体去感知和认识世界，还通过身体来呈现自我情感和思想。在当代艺术表达中，身体越来越多地参与到艺术家自我认同、自我表达、自我解放的创作过程中。身体已经不再仅仅作为一种被观看的对象，更成为了艺术家的"主体性"价值诉求。

在后现代时期，人们对身体问题的认识日益深刻，身体表达的承载力和表现力空前提高。与此同时，身体表达也受到社会和文化因素的影响，人们不仅仅关注身体特征的物质性存在状态，同时也关注身体本身携带的各种关于种族、年龄、性别以及各种能够彰显身份的符号信息，身体与身份交织构成了后现代主义艺术身体主题与表达。

正如克鲁格在他的著作中指出的，"你的身体是一个战场"。摄影师与人体这个"战场"向传统的身体观念和道德标准发起了一场挑战。在后现代人体摄影中，被视觉表达规则压制的男性人体、老年人体、残疾人体、黑人人体和儿童人体都进入了摄影师的视野，并获得了历史性的关注。后现代主义摄影师无意对人体做出任何使其美丽的承诺，他们只是用现实的裸体打破人们对人体的幻想。他们只是试图表现裸体，而不是刻意美化人体。对于人体的审美倾向表现，他们以自己独特的品位使那些唯美、高雅的品位显得虚伪和尴尬。美国摄影家乔-彼得·威金（Joel-Peter Witkin，1939—）用暴力图像激发了一种黑暗的欲望，以探索人们的心理底线。美国摄影家乔治·杜里奥（George Dureau，1930—）则关注因社会原因致残的美国黑人的破碎身体。爱尔兰女艺术家玛丽·达菲（Mary Duffy，1961—）将自拍和表演艺术相结合，展示了她破碎的身体，这不仅打破了残疾人被排除在艺术表达之外的禁忌，也首次为残疾人打开了表达自己的大门。

当西方社会的性观念发生巨大变化时，美国女摄影师凯瑟琳·奥佩（Catherine Opie，1961—）、法国女摄影家贝蒂娜·雷姆斯（Bettina Rheims，1952—）的作品也显示了一些具有模糊性别特征的男女，他们的照片证实了西方社会中性现实的新事实（见图 8-32）。奥佩的肖像作品是为一个与她具有相同价值观的亚文化青年群体拍摄的，此举既是为记录这些从社会主流自我放逐的边缘化人群，也是为解决困扰她的性别认同问题。正如美国艺术历史学家约翰·普尔茨（John Pultz）在其著作《摄影与人体》（1995 年）中指出的，"摄影和人体、表演艺术的关系是暧昧不清的"。许多表演艺术家在艺术活动中使用摄影作为记录手段，这使摄影有机会扩大其在艺术界的渗透力和影响力，这也是摄影与艺术最自然的结合。虽然这些照片以记录为主要目的，但在一些表演艺术家手中，摄影本身也是一种手段，可以表达个人对身体的看法，并具有创造性。美国行为艺术家汉娜·威尔克（Hannah Wilke，1940—1993）通过自拍记录了她与疾病做斗争的艰难历程，让摄影见证了她与疾病的斗争，并将摄影转变为一种仪式和生活方式（见图 8-33）。

图8-32　《乔姬Ⅱ，巴黎》，1989年，雷姆斯　　图8-33　《内在维纳斯》之六，1992年，威尔克

自拍作为表现身体的一种重要形式，常常受到后现代主义艺术家的青睐，成为最直接、最有效的自我表达方式。同时，自拍也成为社交传播过程中传播个人信息、获得外界认可和关注的重要载体。曾广智（Tseng Kwong Chi，1950—1990），一位活跃于20世纪80年代纽约东村艺术圈的中国艺术家，因其独特的自拍风格而备受关注。

他穿着中山装，戴着一副旨在阻止观众与他交流的太阳镜，高抬着头，眼睛直视前方，表情冷峻，姿势僵硬地站在世界奇观面前。从世贸中心双子塔到迪士尼乐园，从自由女神像到卡纳维拉尔角肯尼迪航天中心，从旧金山金门大桥到巴黎埃菲尔铁塔，从罗马到伦敦塔，从尼亚加拉大瀑布到亚利桑那州纪念碑谷，他是一个自拍者，他那不变的形象加上这些观光景点构成他的作品。这是东方与西方的相遇，这一系列包括了90多张自拍（见图8-34）。

图8-34　《华盛顿特区》，1982年，曾广智

曾广智的自拍创作结合了摄影和表演艺术。通过这种方式，他赋予了他那个时代的文化现实戏剧性的视觉形象。他在展示个人历史文化意识的同时，也对中西历史文化的矛盾进行

了深刻的探讨。他的角色反映了他双重身份的矛盾现实——一个中国人但认同西方价值观的身份。通过东方文化的体现和西方文明的各种象征性平行，他不仅提出了两种不同文化的现实存在，而且提出了这两种不同文化之间的对立和矛盾。

8.2.5　打破和重建视觉规则

　　打破表现和观看的禁忌是后现代主义艺术的一个重要特征。在人们心中和社会实践规范中，精心设定的观看和表达的禁忌也自然成为后现代主义摄影师设定的一个冲击目标。他们鄙视现代主义禁欲主义的伦理观，对社会制度、对传统的巨大影响力以及对现代主义的原创思想均持讽刺态度，并试图以各种方式打破它们。在他们看来，设置观看禁忌本身是相当荒谬的。而摄影作品作为一种观看对象，自然而然也就成为打破观看禁忌的先锋。通过摄影挑战观看禁忌的同时，他们也在挑战社会常识和规则。因此，这种观点往往会冲击和动摇传统社会伦理的基础，从而引起社会轰动，有时甚至发展成一个社会事件和话题。因此，他们积极地就社会、政治、经济、种族、性别、欲望等问题发声，并巧妙地运用机智的艺术策略来解构权威和传统价值观，不再是以现代主义艺术不问世事的态度独立于世。

　　虽然后现代主义摄影师并不太在意自己的职业身份，但他们对自己作为个体的身份表现出不同寻常的关注，这在一些女性摄影师和艺术家那里表现得尤为突出。后现代主义摄影的发展几乎与西方女性主义第二次浪潮对西方思想和社会生活产生重大影响的历史进程同步。许多西方女性摄影师通过作品来影响女性在男性中心社会中的地位，美国女摄影家尤迪·达特（Judy Dater，1941—）以夸张的表演方式，并通过自拍摄影的手法来展现中产阶级女性的空虚日常生活；美国女艺术家劳丽·西蒙斯（laurie simmons，1949—），在她的照片中，以房子代表美国中产阶级女性的一切；英国女摄影家乔·斯宾塞（Jo Spence，1934—1992）通过重新组合自己相册的纪念照片，揭示了一种以男性为中心的文化，这种文化涉及女性的行为，并悄悄地将其植入她们的思想和行为；来自伊朗、活跃在美国的女艺术家雪琳·纳歇特（Shirin Neshat，1957—），通过描绘伊斯兰文字的自拍照来探索女性在伊斯兰社会中的地位问题；英国女摄影家罗希尼·凯姆帕多（Roshini Kempadoo），以她的自拍摄影照片寻根，探究她个人的及她所属的英国少数民族的民族身份归属问题；美国黑人女摄影家劳娜·西姆普孙（Lorna Simpson，1960—）则以黑人女性的身体势态为切入口，思考白人文化对黑人生存所造成的霸权威胁；美国空军女飞行员安妮·诺格尔（Anne Noggle，1922—2005）以自拍的方式大胆提出女性衰老的问题，她在借助摄影来度过自己人生重要关口的同时，也以自己正视衰老的勇气给了其他女性极大的精神鼓励；现居伦敦的汉娜·斯塔基（Hnnah Starkey，1971—）用她那控制完美的彩色摄影作品，从表现都市女性的日常生活角度来试图了解当代女性的精神世界；巴巴拉·克鲁格用她的有着商业广告性质的作品挑战男性中心社会的价值观念并获得了巨大成功；理查德·普林斯通过复制现实中图像的作品对商业社会文化进行了含蓄的影像批判；杰夫·沃尔对种族、政治、社会犯罪、移民等问题的态度则是通过她那通明的灯箱加以表示。

　　美国艺术家安德里斯·塞拉诺（Andres Serrano，1950—），以他百无禁忌的直率观看长驱直入各种禁区，挑起争议，引发轩然大波。他最出格的举动就是把一个十字架上的耶稣泡在自己的尿液中，然后用摄影方式表现出来。他以这种激进冲撞宗教禁忌的手段，使许多过

去被人为置于观看死角的主题,如尸体、老人裸体等得以展示,并提出自己对这些现实问题的看法(见图8-35)。以表现同性恋为题材之一的美国摄影家罗伯特·梅普尔索普(Robert Mapplethorpe,1946—1989),也因其打破禁忌的画面而引起轰动,并一举成名。在梅普尔索普的照片中,强壮的人被公开地作为一个新的审美对象来研究。他用精雕细琢的光线描绘男人,和平地将他们的雕塑美转化为极端肤浅的欲望。他的思想并不深邃,但有着男性身体的曲折和形态的变化以及光影的变化。他镜头中的男性身体既是一种远离愤怒的冰冷无机物质,又是一种带有可怕诱惑的欲望深渊。由于这种矛盾,他的人物形象获得了特殊的情感。而梅普尔索普的大胆展示也通过对称、平衡、古典主义的正方形构图得以实现(见图8-36)。

图8-35 《死于肺病者》,1992年,塞拉诺

图8-36 《无题》,1980年,梅普尔索普

梅普尔索普以古典式的审美情趣来包装禁忌,使其披上无害的形式外衣。在危险的内容与古典形式的矛盾中,梅普尔索普展示了自己独特的放弃深度的表面美,这是一种更具危险的美。这种危险的美因形式上的至善至美而更具杀伤力。而这种对表面的,即对肤浅的爱好或者说宽容,正与后现代主义艺术的本性不谋而合。

"性"是荒木经惟(1940—)摄影的关键词。他有时会人为地安排一些事件,将女性安排在一种悬念的氛围和空间中,将自己的各种想象投射到她们身上,有时将她们作为城市隐喻,将她们的身体和城市并置,使人体成为一种与都市相互参照、互为文本的影像文本。他有时会用《感伤之旅·冬之旅》这样催人泪下的爱情故事来创造浪漫爱情。但无论他变得多么虚幻,女性总是致命地成为他镜头中男性欲望的目标。作为回应,日本女权主义艺术评论家笠原美智子创造了一个词——"视奸",以此来描述以荒木经惟为代表的以男性为中心的摄影,其中男性摄影师通过相机的取景器框架仔细观察女性。当这样的"视奸"图像通过大量出版的照片和杂志传播到社会时,这种视奸就不仅仅是个人在密室里的个人私事,女性也成为这种社会传播视线的消费对象。在后现代,所谓的"品位"变得毫无吸引力,各种庸俗的品位在舞台上竞争。在艺术表达中,被驱逐的艳俗甚至恶俗似乎特别受欢迎,这也许是后现代主义摄影师最愿意吸引注意力甚至引起反感的策略(见图8-37)。森村泰昌、森万里子、孔斯以及皮埃尔

图8-37 《东京喜剧》,1997年,荒木经惟摄

与吉尔的双人搭档等都是大师，他们吸引了频繁的攻击和厌恶，也踏上了商业成功的道路。法国艺术家皮埃尔和吉尔自20世纪70年代中期以来一直在合作，他们把自己装扮成粗俗而美丽的青少年、电影明星等，通过夸张地吹嘘幸福来表达他们对现实的独特看法。在他们的世俗图片中，时尚、宗教、亚文化和同性恋文化等各种元素成为大众文化和另类边缘文化的有趣组合和解释。皮埃尔和吉尔在宗教作品中运用了美与俗的结合，用一种广告形象和妖艳甜美的美来戏弄宗教的神圣性。

后现代主义设计对摄影艺术影响深远，摄影艺术只有打破空间的思维定式创造出全新的表现形式，才能称之为具有审美意义的摄影作品。独特性使艺术永远鲜活，创新是艺术的生命。只有义无反顾地放弃趋于雷同的摄影观念，设计出个性鲜明、独特的摄影形象，才能展现出摄影独特的艺术魅力，体现出时代的特征。

思考题

1. 后现代主义摄影的"难以捉摸"表现在哪些地方？
2. 商业摄影和艺术摄影的异同点与影响主要体现在哪些方面？
3. 请结合本章内容，谈一下后现代主义摄影的进步发展有哪些价值和意义。

第 9 章

当代摄影与摄影的"大时代"

学习目标

1. 通过本章学习，了解当代摄影艺术的基本概念；
2. 掌握当代艺术下摄影"大时代"的美学特征与价值体现。

当代摄影是艺术的一个分支，其向外扩展与其他艺术相结合，形成新的艺术形式；向内继续探索自己的艺术世界，衍生出无限的艺术可能性。可以看出，当代摄影不仅基于与其他艺术风格的融合，那些以传统形式呈现的图像仍然是当代摄影的重要组成部分。

在这一时期，摄影的发展既受到艺术的指导，也受到资本和市场的影响。因此，在资本的推动下，摄影发展成当代艺术的一个主要产业。在以美国为首的世界艺术体系中，艺术价值体现在两个方面：一是艺术的内在价值；二是艺术商品的市场价值。市场在这一体系中起着非常重要的作用。市场有一级市场和二级市场，且它们都有自己的分工和重点。它们以专业和资本的名义影响整个艺术过程，既促进了当代艺术的全面繁荣，也导致了当代艺术的各种混乱。

正是在资本的影响下，原本价格较低的摄影作品的销售价格和拍卖价格持续快速上涨。经过20世纪六七十年代摄影"新时代"的多方面探索，"大画面＋色彩"终于成为当代摄影的标配。为了适应美术馆、博物馆等大型艺术场所的展览空间，满足艺术市场运作的需要，当代摄影作品往往以"大作品＋大展览"的形式出现，单件作品的尺寸往往以"英尺""米"来计算，展览规模也因此得以扩大。能够满足大型作品图像质量要求的大画幅相机已经成为当代摄影师常用的"武器"。因此，摄影已经从手持小型相机的快照发展到大画幅相机的深度创作，摄影开始进入"大时代"。

9.1 当代摄影艺术与资本市场

当代艺术是被资本笼罩的艺术领域，是以艺术的名义，实际上受到市场的影响。现代主义以后，资本是艺术的重要组成部分，即使是反资本的艺术也需要资本的支持，否则无法呈现。作为当代艺术的一部分，当代摄影艺术比过去艺术家的手工作坊形式，更依赖社会分工和大规模协作等，因此不可能离开资金的支持。这一时期，摄影的发展既受内在艺术基因的驱动，同时也前所未有地受资本市场的影响。艺术与资本，成为理解当代摄影的两个关键入口。

9.1.1 当代摄影的轮廓

20世纪70年代以后，摄影进入当代摄影时期。这一时期，摄影艺术的身份得到了人们的认可。艺术家以摄影为艺术手段和媒介，在个人观看和个人表达的道路上，以"人"为主题进行创作。

当代摄影作为当代艺术的一员，朝着两个方向发展，即从摄影与其他艺术形式的融合中衍生出来的外向型发展，以及摄影继续探索自身艺术可能性的内向型发展。显然，前者以当代艺术理论体系为坐标和评价体系，不再需要摄影美学的加持；而在后一个领域，虽然"美"

当代摄影与摄影的"大时代"　第9章

"美学"在当代摄影中使用得越来越少，但作为艺术价值的摄影美学依然被广泛运用。从当代摄影实践的角度来看，对摄影本身的内向探索仍然是当代摄影的一个非常重要的方向。对摄影的内向探索主要集中在三个方面：第一，回到摄影的起源。面对数字成像的虚拟性，摄影界回顾摄影的早期发展。从摄影的材料性和物质性，使用各种经典工艺探索新的艺术可能性。第二，展望摄影的未来。考虑数字技术对摄影的影响，运用各种新技术、新媒体探索摄影的新边界和新的艺术可能性。第三，关注当下。从对摄影"新时代"的一系列探索开始，深入挖掘摄影作为一种独立的艺术风格在当代的艺术潜力。在这一探索过程中，新一代摄影美学以"大画面+色彩"为基础。经过20世纪六七十年代对摄影"新时代"的多方位探索，摄影进入一个新的发展时期，这一时期的摄影被称为"当代摄影"。

进入当代摄影时期，摄影的艺术地位已得到认可。经过画意摄影时期、摄影本体性探索时期、罗伯特·弗兰克等人掀起的变革浪潮以及对摄影"新时代"的一系列探索，摄影是否是一门艺术在当代已不再是一个难题。可以说，摄影是艺术这一观念已被普遍接受，并成为讨论当代摄影的基础。正是在摄影就是艺术的基础上，当代摄影的建构得以确立，摄影艺术本身呈现多元化发展，摄影与其他艺术门类的平等与融合得以出现，摄影艺术体系和摄影艺术市场的发展与繁荣得以出现。

对于摄影何时被视为一种艺术形式，学术界有不同的看法。因此，人们对于当代摄影的开始时间也有不同的看法。大多数摄影学者认为，当代摄影始于20世纪90年代。在此期间，摄影引起了公众的广泛关注。欧洲和美国的主要艺术机构展示和收集了大量的摄影作品，摄影艺术市场已经高度发展。一些学者还认为，当代摄影热潮出现得更早，认为当代摄影应该始于20世纪70年代末。

从全球角度来看，在20世纪六七十年代人类社会动荡之后，人们对欧美文艺暴力复杂的社会矛盾和变革普遍感到困惑和无力，人们逐渐有了其他思想，更加关注人本身，从最基本的社会分子——人，重建意识形态理论和实践体系。文艺复兴以来，西方艺术从"神"转向"人"，当代艺术表达和讨论人的一切是非常自然的。由于对以往价值观、艺术规则的普遍质疑，当代艺术自然出现批判和颠覆，对规则和制度的不断破坏成为常态。由于持续否定刚刚建立或将要建立的新秩序，当代艺术呈现出不间断的基本状态，表现出某种程度的无规则。另外，由于当代艺术涉及与人相关的一切，坚持艺术就是生活的理念，当代艺术呈现出极其多样化和个性化的面貌，甚至呈现出一定程度的混乱。

在这种情况下，再加上资本在当代艺术市场的巨大影响，当代艺术出现了许多作品，这些作品极大地放大了个人的情感，造成了市场的混乱和不均衡，作品中不乏矫揉造作，作品的艺术性也因此被冲淡。在当代艺术的层面上，艺术媒介的多样性区分已经过时，艺术家不再需要依靠创作中使用的媒介来界定自己的身份。从当代艺术实践来看，摄影与其他艺术媒体的结合已经非常普遍，非摄影艺术家越来越多地使用摄影进行创作，或者非常习惯于将图像作为作品的一部分，这使得摄影的外观和边界越来越模糊。同时，当代艺术的发展清楚地表明，对摄影本身的探索仍然是一个非常重要的方向。摄影的当代性不是基于它与其他艺术风格的"嫁接"，也不是必须与其他艺术形式相结合，以传统形式出现的那些图像仍然是当代摄影的重要组成部分。

9.1.2 资本下的摄影艺术

20世纪六七十年代，美国将艺术品的生产、销售、收藏、欣赏、评价等环节结合在一起，形成了艺术体制，这极大地提高了艺术家的地位，增加了经济效益，保障了艺术品的持续、高质量、大规模生产，促进了艺术市场规范、有序地发展。

当代摄影作为艺术领域的一个主要产业，随着资本的运作，摄影作品的艺术价值成功地转化为艺术品的价格，并持续快速上涨。仔细观察当代艺术，包括当代摄影可以发现，资本早已渗透艺术领域，其影响无处不在。借助20世纪六七十年代的全球艺术体制，资本和市场日益显示出影响艺术趋势的强大力量。

自文艺复兴以来，欧洲形成了"工作室+供应商"的艺术体制：画家依靠工作室展示他的艺术作品，向社会出售，接受委托和订单。优秀的艺术家往往有一些长期的赞助人，这些赞助人大多数是贵族，他们继续购买艺术家的作品，甚至提供资金直接支持艺术家。

工业革命后，欧美出现了大量新兴的工商业和中产阶级，他们模仿贵族和上层社会的生活方式，需要大量的艺术作品来装饰生活。与此同时，艺术作品也是保持和增加中产阶级资产价值的重要选择。而最初的欧洲艺术体系以个人生产和个人支持为中心的艺术体制已经无法满足社会的需要，并逐渐衰落。取而代之的是以艺术品销售为主要业务的商业画廊，在生产和消费方面连接了艺术家和社会富裕阶层，并在欧洲和美国的大城市迅速发展。

第二次世界大战后，世界艺术中心从欧洲转移到美国。在欧美商业艺术大市场实践的基础上，美国依靠巨大的专业和市场资源，将艺术品的生产、流通、销售、收藏、增值等环节整合在一起，形成了一个基于专业和资本的强大艺术体制。这一艺术体制实现了艺术品的大规模生产、社会化分工，适应了新的社会需求，显示出了艺术的旺盛生命力。

在服务和促进艺术发展的同时，美国式艺术体制不可避免地具有意识形态特征。另外，这一制度强烈地表现出资本追求利润的特征，特别是20世纪90年代后期，追求超额利润的金融资本通过各种手段将艺术品的价格提到难以想象的地步，造成了巨大的艺术品"泡沫"。具体而言，美国式的艺术体制依赖于资本的运作，通过市场之手并以专业化的名义影响了整个艺术过程。

在美国式艺术体制中，艺术市场占有重要地位。根据艺术市场实际操作的重点，可细分为一级市场和二级市场，且这两个市场分别以专业的名义和资本的力量影响着整个艺术过程。这两个层次的市场都有分工和重点：一级市场以艺术品的销售为目标，以画廊为核心，连接艺术生产者和艺术消费者；二级市场依靠拍卖行、艺术中心、博物馆来实现稳定有序的艺术增值。

一级市场主要由艺术家、画廊、收藏家、艺术经纪人、策展人、评论家、专业媒体、出版机构等组成。而艺术品的生产者（艺术家）、经销商（画廊）和消费者（收藏家）构成了初级市场的基本关系，其中画廊处于最核心的地位。艺术经纪人则为艺术家提供经纪服务，有时这一角色也被画廊取代。策展人、评论家和专业媒体则扮演各种专业支持的角色，以便解读艺术家的想法，突出艺术作品的价值，并向消费者群体推荐艺术作品。随着时间的推移，在当代艺术实践中，策展人结合艺术的背景，已经从展览助理的角色转变为培养和推荐艺术家的专业角色。

艺术家作为制作者，制作的艺术作品由艺术经纪人宣传，并进入签约的商业画廊进行展

示和销售；或者他们与专业出版商合作制作个人收藏和其他出版物。在从生产到展览和出版的过程中，艺术品实现了从价值到价格的转变，艺术家从市场中获得利润，从而进行艺术品的复制。作为艺术消费者的收藏家，如一些大公司完全负责艺术品购买和收藏的艺术经理，他们通过画廊的推荐、专业媒体的报道和评估以及依靠自己的专业知识和经验来决定是否购买艺术家的作品或收藏品。购买动机通常是他们的长期投资潜力或短期投资可能性，只有少数收藏家完全出于兴趣购买某件艺术品。由于当代艺术作品具有多样性和复杂性，仅靠收藏者自己的艺术经验和市场经验很难做出准确的投资判断。此时，艺术消费往往取决于某个画廊或艺术家的品牌认知。画廊和艺术家作品的品牌质量是以艺术投资的稳定和合理回报为依据。

一个运作良好的画廊通常有一定数量的签约艺术家，同时拥有一个稳定的收藏家群体。画廊除了向收藏家提供专业推荐和服务外，还经常与收藏家一起购买一些艺术家的作品，如限量版的第一版和第二版，双方形成利益共同体，共同确保市场的所有权和稳定的市场价格。一般而言，画廊为签约艺术家举办展览，以保持艺术家足够的曝光量。如果艺术家作品的价格下跌，画廊就会从市场上回购他们的作品，以防止价格持续下跌。因此，画廊的品牌建设、艺术家的推广以及艺术品的购买和保存都需要大量资金支持。

根据惯例，艺术品销售两三年后，就可能进入二级市场运作。二级市场最重要的目标是实现艺术家作品稳定有序的增值。由此可以看出，市场的核心是拍卖行、艺术中心和博物馆。交易商或画廊通常再将收藏品送到拍卖行，并通过拍卖提高艺术品价格，从而实现艺术品的增值，进而提高艺术家后期作品的初始价格。当艺术品进入下一次拍卖时，起价通常是上一次拍卖的成交价。因此，经过一段时间的多次拍卖后，某件艺术品的拍卖成交价格将大幅提高，并形成创纪录的拍卖价格，以及清晰的收藏记录。

除了拍卖，艺术品还可以有另一种增值的途径，即收藏家或画廊向著名的艺术中心和博物馆捐赠艺术品。通过捐赠，艺术中心和博物馆以非常低的价格甚至免费获得他们所需要的艺术品，而这些艺术机构的受欢迎程度使收藏家或画廊能够进一步提高他们其他艺术家作品的价格。另一种类似的运作方式是，收藏家和知名艺术机构共同策划和举办重要摄影师的大型作品展览，通过确认摄影师的艺术地位获得市场运作的可能性。那么，在二级市场的整个运作过程中，策展人、评论家、专业媒体和出版机构则继续发挥着专业支持的作用。

一级市场和二级市场的分工使与艺术市场相关的所有环节成为一个有机整体。在整个过程中，资本无处不在，但总是打着学术的旗号，以艺术之名，行市场之实。围绕一级市场和二级市场，以及各种艺术节、双年展、艺术博览会、艺术竞赛、艺术、艺术基金、奖项等，不仅帮助艺术家获得了专业声誉和个人发展机会，而且利用专业和学术的名义，对艺术家的市场价值进行有效分层，在一定程度上促进了艺术家作品的增值。

在这场"学术游戏"中扮演着关键角色的艺术院校，肩负着为艺术系统培养各领域专业人才的重要任务。欧洲和美国艺术学院的繁荣不仅显示了对艺术系统专业人才的巨大需求，也从侧面反映了这一艺术体制的成功。无论是一级市场还是二级市场，都需要大量的专业人士，并且艺术学院为每一个环节培训了从业者，包括艺术家、艺术经纪人、策展人、画廊经理或艺术总监、艺术评论家、独立策展人、专业媒体工作者、大公司采购艺术经理、拍卖行估价师、艺术研究人员、艺术中心和博物馆工作人员等。在当今的艺术体系中，从业者往往具有专业教育背景，许多成功的艺术家都是出身学院派。与此同时，艺术学院作为学院派，

自己创作艺术作品，作为学术机构，为艺术收藏、评估体系和艺术流通提供专业支持。

美国式艺术体制的建立和发展，客观上极大地提高了艺术家的地位，增加了艺术家的经济效益，保障了艺术品的可持续、高质量和大规模生产，促进了艺术市场的规范有序发展。然而，这种以追求利润为目的的基本艺术体制，不可避免地与以人类精神探索为目的的艺术创作相冲突。事实上，美国的艺术体制已经造成一系列负面影响，导致艺术退化和异化，从而使艺术品沦为金融资本的运作工具，艺术品价格不断上涨。艺术家在某种程度上也被明星化和娱乐化，一些被市场"绑架"和"贴标签"的艺术家，不得不继续生产某种类型的产品，以便继续吸引人们的关注和市场的炒作。

由于摄影获得的艺术地位，以及摄影所带来的时尚感和商业性，摄影迅速发展成当代艺术的主要产业之一。以一级市场的核心画廊为例，近年来，摄影画廊的数量大幅增加。20世纪70年代，在世界艺术之都纽约，只有几个以摄影为主题的画廊，例如，"丹尼尔·沃尔夫"（Daniel Wolf）、"光线"（Light）和"威金"（Witkin）等，到了21世纪初，已有数十家画廊，并且数量还在增加。近年来，处于二级市场核心位置之一的艺术中心和博物馆对摄影的投资也越来越多，摄影作品的展览空间大大增加。例如，美国洛杉矶的保罗·盖蒂博物馆以收藏古希腊陶器和古典大师作品而闻名。现在，博物馆也明确将摄影作品列为其六大收藏类别之一，由此摄影与其他五大类别的古代艺术（素描、手稿、油画、雕塑和装饰艺术）同样重要。为此，博物馆在近20年里收集了31 000张摄影作品，并于2006年将展览空间扩大了4倍。

20世纪70年代中后期，摄影作品在全球艺术市场的价格低迷开始引起资本和艺术市场的关注。艺术机构、艺术基金会和财团收藏了大量摄影作品，摄影艺术市场也持续升温。在这一时期，老一代的摄影家主要是二战期间定居美国的早期美国本土摄影家和欧洲摄影家，通过画廊交易、艺术机构收藏和大型拍卖活动，他们作品的价格继续攀升。1971年，安塞尔·亚当斯（Ansel Adams，1902—1984）聘请耶鲁大学毕业的威廉·特内奇（William Turnage）来经营他的摄影艺术。特内奇利用亚当斯日益提高的公众知名度，为他安排了许多讲座，并采取了一系列措施来提高他的作品价格。最值得注意的是，1975年春季，特内奇宣布自1975年12月31日起，安塞尔将不再接受工程订单。消息发布后，订单接踵而来。年底，订单总数达到了惊人的3400份。通过与一些代理画廊合作等一系列市场运作，亚当斯作品的价格开始迅速上涨。

1975年，亚当斯的代表作"月升"（见图9-1）系列之一，已经卖到1200美元（16×20英寸）；仅过了5年，即1981年，洛杉矶的霍金斯画廊（G.Ray Hawkins Gallery）就以71 500美元的价格售出一幅《月升》，这也是当时单张摄影照片售出的最高价格；2006年，亚当斯于1948年创作的一幅《月升》在纽约的索斯比画廊以609 600美元的价格卖出，然而亚当斯在1948年制作并出售的另一幅《月升》价格仅为50美元，由此可见，那几十年摄影作品的价格在资本的操作下发生了翻天覆地的变化。正是由于获得高额经济回报，亚当斯晚年几乎无暇创作。为了完成大量订单，亚当斯终日和助手在暗房里忙碌着，他的艺术生活也逐渐消耗殆尽。

20世纪90年代，当代摄影师的作品也成为资本关注的焦点。这些接受过正规艺术教育并处于创作巅峰的摄影师，他们继老一辈摄影师之后也成为了摄影艺术市场的"宠儿"。例如，杜塞尔多夫学派的代表之一安德烈亚斯·古尔斯基（Andreas Gursky 1955—），在八年里他的作品价格上涨了10倍：1997年，当他首次在纽约马修·马克画廊（Matthew Marks Gallery）举办个展时，作品价格为2万美元；当他1999年再次展出时，作品价格上升到6万美元至7.5

万美元；而到了2005年，他的作品价格已经达到了20万美元。

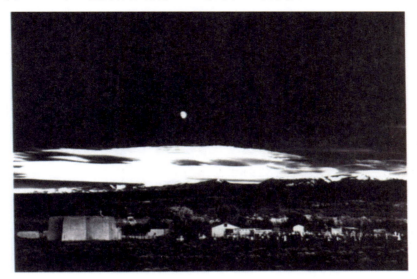

图9-1 《月升》，1941年，安塞尔·亚当斯

与一级市场相比，古尔斯基的作品在二级市场的拍卖表现更为惊人。1997年，第一次展览的《普拉达，作品2号》以2万美元出售但没有人买。13年后，它在佳士得（Christie's）拍卖行以27万美元售出。2007年2月，他的作品《99美分》在伦敦索斯比当代艺术拍卖会上以334万美元售出，刷新了当时摄影的最高拍卖价格纪录。2011年11月8日，古尔斯基的《莱茵河，作品2号》（见图9-2）在佳士得拍卖行以433.85万美元的价格售出，再次刷新了拍卖价格。他的另一幅作品《洛杉矶》，售价也高达290万美元。

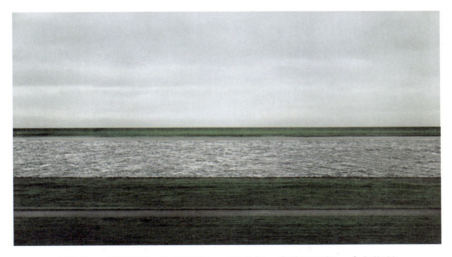

图9-2 《莱茵河，作品2号》，1999年，安德烈亚斯·古尔斯基

因此，分析当代艺术和当代摄影时，资本因素绝对不能忽视。在过去的30年里，资本对审美趣味和艺术发展方向产生了巨大的影响。

9.2 "大时代"下的数字摄影

当代摄影往往以"大作品+大展览"的形式出现,且单个作品的大小往往以"英尺"和"米"来衡量,展览的规模也是成倍地增加,由此摄影进入了一个"大时代"。

这种大型化是摄影自身艺术基因和市场因素双重作用的结果。首先,随着当今摄影的发展,摄影艺术不再只是对现实世界的简单"复制",图像的创作也不再只依赖于机遇,而是强调理性思维和观念先导,并对拍摄内容、制作过程、展示方式等进行综合控制。这种"大制作"的创作方式,最终结果往往以"大作品+大展览"的形式呈现。其次,摄影艺术作品进入艺术中心和博物馆后,摄影师为了适应大面积的展览空间,适应习惯性地偏爱"大"的艺术场所,也为了避免摄影因体积在绘画、雕塑等艺术中成为"二流艺术",摄影"大"便成为一种很好的对策。第三,大型摄影作品有利于摄影艺术市场的运作。一方面,它可以大大提高单个摄影作品的价格;另一方面,容易不断提高摄影作品的整体价格。随着摄影进入"大时代",摄影作品的技术质量也备受人们关注。为了获得最终图像,大画幅相机成为首选。近年来,随着数字技术的进步,矩阵式拍摄制作方法已成为摄影师追求影像极致的另一种选择。

9.2.1 "大时代"的格局

一、关于"大"

大尺寸摄影很早就已经出现了。在摄影诞生的很长一段时间里,摄影师使用的都是大画幅相机。当时没有放大镜,所以照片的大小必须与相机的大小一致。例如,1900年,美国芝加哥与奥尔顿(Chicago & Alton)铁路公司打算在巴黎世博会上用一张巨型照片展示他们的奢侈品清单,于是史无前例的"猛犸"(Mammoth)巨型相机诞生了,这台相机重635千克,焦距延伸至6米,玻璃底版尺寸更是达到惊人的1.4×2.4米!

当代摄影的"大"不仅指作品的尺寸,还包含着一系列的艺术思维。这个"大"与以前的"大"完全不同。

加拿大摄影师杰夫·沃尔(Jeff Wall, 1946—),被认为是第一位追求巨型油画尺寸的摄影师。这位深受艺术史影响的摄影师,自20世纪70年代末开始认真创作许多大型彩色作品,这些作品陈列在大型灯箱中,受到世界艺术机构的青睐。其中,拍摄于1978年的《毁坏的房间》(见图9-3),尺寸达到1.52×2.44米,被认为是杰夫·沃尔的早期杰作。1981年,安塞尔·亚当斯的大尺寸0.99×1.4米的《月升》以7.15万美元的价格创下了单张照片的最高售价纪录,而他的这幅作品,也在当代艺术市场上被认为是大型摄影的开端。1983年4月至6月,纽约现代艺术博物馆摄影总监约翰·萨考斯基(John Szakowski)与约翰·普尔茨(John Pultz)、纽霍尔·法罗(Newhall Fellow)一起举办了一场名为"当代摄影师的大照片"的展览,分析和讨论大型化摄影作品的艺术意义。从摄影师的创作实践到摄影的理论分析和总结,本次展览将大型化摄影的概念带到人们的面前。

20世纪90年代,大型化摄影更加普遍。1992年,杰夫·沃尔拍摄的一幅反映阿富汗战争的著名作品——《阵亡士兵的交谈》,作品尺寸为2.29×4.17米,售价370万美元。2011年古尔斯基拍卖的《莱茵河,作品2号》长约3.46米。在一段时间内,许多摄影师的作品不仅大,

而且还在不断增大。例如，1997年，展览的照片尺寸通常为6×8英尺（1.8×2.4米），1999年就增大为10英尺（3米），2005年后都超过了10英尺。

图9-3　《毁坏的房间》，1978年，杰夫·沃尔

当然，一些较早出名的摄影师也在扩大他们摄影作品的尺寸。特别是近年来，由于最新的数字扫描和修剪技术的发展，这些摄影师用几十年前的底片重新印刷，由此他们的作品规格在展览中也不断增大。1975年，斯蒂芬·肖尔（Stephen Shore）在参加"新地形学"展览时，他的作品被彩印为8×10英尺，但此后他的展览却很少使用8×10英尺的照片了。美国著名摄影师乔尔·斯坦菲尔德（Joel Sternfeld，1944—）的名作《美国展望》（见图9-4、图9-5），1980年在纽约的丹尼尔·沃尔夫画廊首次展出时，照片尺寸分为16×20英寸和20×24英寸；到2004年在卢林·奥古斯丁画廊（Luhring Augustine Gallery）展出时，照片已放大到45×52英寸（1.14×1.32米）。另一位美国摄影师理查德·米斯拉奇（Richard Misrach）则把他的作品尺寸放大得更大。回过头来可以发现，1977年在旧金山弗兰克尔画廊（Fraenkel Gallery）展览时，通常作品的尺寸只有15英寸（0.38米），但是到了近期的展览，作品尺寸通常是58×120英寸（1.47×3.05米）。

尼古拉斯·尼克松（Nicholas Nixon），是1975年"新地形学"参展摄影师之一，他用更大画幅的照相机放大了他作品。尼克松以其大画幅黑白摄影而闻名，如著名的"布朗姐妹"系列（见图9-6、图9-7），该系列创作持续了40多年。长期以来，他一直使用8×10英寸黑白底片直接印刷来获得原始的高质量作品。因此，大型黑白底片印刷已成为尼克松作品的标准标志。然而，打印照片只能获得与相机框架相同大小的照片，8×10英寸的作品很难达到高价格水平。为了获得更大尺寸的接触式照片来适应市场，尼克松1987年后除继续使用8×10英寸画幅的相机外，还分别使用11×14英寸和14×17英寸的照相机，并在2000年将画幅更是增大至16×20英寸。

图9-4 《美国展望》封面，1980年，乔尔·斯坦菲尔德

图9-5 《美国展望》之一，1979年，乔尔·斯坦菲尔德

图9-6 《布朗姐妹：40年》1，尼古拉斯·尼克松

图9-7 《布朗姐妹：40年》2，尼古拉斯·尼克松

"大"已成为当代摄影作品的一个明显的外部特征。摄影作品的尺寸不再以"英寸"或"厘米"来衡量，而是以"英尺"和"米"为衡量单位。由于单幅摄影作品的大型化，摄影展的规模也因此扩大了，形成了"大展览"的形式。

二、为什么"大"

那么，为什么形成了当代摄影"大作品＋大展览"的模式呢？具体原因有如下三点。

第一，这是当代摄影创作方式变化的结果。进入当代摄影时期后，摄影艺术彻底打破了"复制"现实世界的桎梏，不再只是创作中的图像采集，也不再只是单纯依赖机遇。在当代摄影创作中，更注重对自然世界和人类社会的理性思考，而不是以观念的感知来筛选或构思摄影的主题；强调对内容、拍摄或制作过程、艺术效果的整体控制，以达到最佳效果。当代摄影这样一种遵循理性思维、追求一切控制的创作方式，最终使作品走向"大"：或者由摄影师长时间多区域积累大型化作品，或者由摄影师安排场景，组织人员摆出大片，或者依靠团队专业操作来完成工作。为了完美展示这些耗费巨大人力、物力和财力的创作成果，"大作品＋

大展览"的模式自然而然成为当代摄影师的最佳选择。

第二，这是摄影师适应艺术展览场所的结果。当摄影被看作艺术时，传统的艺术庙会、美术馆和博物馆开始大量展示和收藏摄影艺术作品。这些艺术机构一直以来在处理大型绘画、雕塑和其他作品，自然喜欢大型摄影作品，并习惯使用大型展示方式。20世纪70年代后出现的许多摄影画廊和艺术中心都是在仓库和工厂等巨大空间的基础上重建的，所以展示空间往往非常空旷。此外，尽管一些艺术机构有专门的摄影展示空间，但越来越多的画廊和博物馆更倾向于将摄影作品与其他艺术作品放在一起展览。因此，传统的小型的摄影作品几乎立即被大型油画、雕塑和其他艺术品淹没。在这种尴尬的情况下，摄影作品被冠以"艺术作品"的称号是值得怀疑的。因此，为了保持在巨大的展览空间中，摄影作品不会被大型油画和雕塑淹没，并且考虑到对观众的视觉影响，特别是考虑到收藏家、摄影师和艺术代理人倾向于制作和举办大型展览等因素，不得不将摄影作品的尺寸增大。

第三，这是摄影艺术市场的需求。在摄影艺术市场的运作中，以获取超额利润为目的的资本一方面需要大幅提高单个摄影作品的价格，另一方面需要适当的艺术概念，以不断提高摄影作品的整体价格。大画幅的摄影作品正好满足这两个要求。首先，巨大的、艺术质量高的摄影作品的单价很容易大幅提高。由于作品尺寸巨大，在拍摄、制作、安装、展览安排等方面的难度和成本将增加。随着创作难度和成本的大幅增加，作品的单价增加也就水到渠成；再加上作品的艺术性，高质量和高价格很容易被市场认可。同时，大画幅作品往往可以设定更高的拍卖单价。艺术品的体积始终是影响销售价格和起价的重要因素之一。近年来，经过拍卖行的操作，摄影作品的拍卖价格迅速上涨。自2001年以来，美国摄影作品的平均拍卖价格每年翻一番。因此，大画幅摄影作品能够有效地提高拍卖的价格。其次，在当代艺术背景下，大型摄影作品往往与绘画和艺术史联系在一起，这似乎具有更多的艺术概念背景，并具有广阔的策划、艺术批评和解读空间。这样一来，无论是在一级市场上设定更高的单价，还是在二级市场上进一步提高艺术家的价值，都更便于操作。最后，大型摄影作品特别适合在商业画廊、艺术中心和博物馆展出，这有利于摄影作品一级市场和二级市场的运作，从而获得最大化的商业利润。通常，摄影师的作品主要通过展览和画册传播。虽然相册不像展览那样具有展览周期和展览地点的限制，但相册显然非常不利于大型摄影作品的展示。在实践中，一级市场的画廊和二级市场的艺术机构则更多地依靠摄影展览来运作。因此，展览对摄影师和市场来说比画册更重要。为了宣传摄影师，通过展览销售作品，增加价值，摄影作品自觉或不自觉地就走向大画幅了。

三、"最大"是多大

1983年4月，在纽约现代艺术博物馆举办的"当代摄影师的大照片"展览上，策展人之一约翰·普尔兹（John Pultz）指出了制作大型照片的技术难点："随着尺寸的增大，照片会失去很多细节，而且会呈现出纸张和底片的色调与颗粒。"尺寸的过大，实际上影响了摄影作品的艺术效果，已经引起了摄影师和策展人的注意。对于那些进入著名画廊、美术馆和大型摄影博物馆的作品，对影像质量和装裱质量要求都非常高。

众所周知，负片的放大有技术限制。根据经验可知，一张底片在放大4倍的情况下，图像的质量几乎不会变化；放大倍数大于4倍，就能够看出图像有恶化；超过10倍，图像质量的恶化会更明显，会出现粗糙颗粒、脏颜色和模糊线条。因此在放大底片时，有两个关键尺寸：

放大 4 倍为无损尺寸，放大 10 倍为临界尺寸。一般来说，为了确保无害图像的最高质量，放大 4 倍是最适当的；为了满足高质量展览的要求，放大率最好不超过 10 倍。所以，在正常的技术条件下，可以计算出不同画幅的底片制作高质量照片时的尺寸限制。

近年来，由于摄影镜头的演进、相机精度的提高，特别是数字后期调整、输出技术和装裱技术的发展，照片尺寸的可放大倍数也随之得到增大。在实践中，4×5 英寸底片可以产生约 1.5 米的高质量展览照片，而 8×10 英寸底片则可以输出 3 米甚至更大的展览作品。由于上述尺寸限制，越来越多的当代摄影师选择大画幅相机作为自己的拍摄工具，并结合非常高的后期制作水平，以确保最终的展览作品在图像质量方面表现出色。由于数字成像技术的巨大进步，追求大型作品的摄影师开始使用高像素专业数码后背或数码相机。最新的数码后背为 1 亿像素（11 608×8708 像素），如果按照专业级的数字输出要求（300dpi），则可以制作长边接近 1 米的高质量作品。

为了得到更大尺寸的图片，使用数字矩阵自然而然成为一种常见的解决方案，即将图片分解为多个部分，使用高质量的数码后背或数码相机分块进行数字文件采集，然后进行后期拼接修复，形成数亿、数十亿像素甚至更大的数字图片，最终输出为一项巨大的作品。使用矩阵拍摄和制作的方法，摄影作品的最终尺寸仅受后期输出材料的尺寸限制。例如，数字打印纸输出的最大宽度通常为 64 英寸（1.62 米），因此，作品的最大宽度可以达到 1.62 米。如果后期输出的是组装的多张数码相纸，那么作品的宽度和长度就几乎没有限制。

随着社会的进步和技术的提高，新技术为更多"大"的可能性打开了大门。

9.2.2 摄影视角的转变

自 19 世纪末以来，相机的体积一直在缩小，由大画幅照相机到手持柯达布朗尼、禄莱双反镜头相机、徕卡照相机等，从而带来了摄影界的快照风格和"决定性瞬间"美学。特别是 20 世纪 50 年代，以罗伯特·弗兰克（Robert Frank）为代表的一群摄影师主张观察和表达他们从个人经历中感受到的世界，小型摄像机成为他们手中的"利器"。从那时起，盖瑞·维诺格兰德和其他摄影师，以街道为舞台，关注现代城市生活，大量拍摄，快速拍摄，展示生活中偶然的兴趣和意义，照片更像随机书写的碎片化城市视觉笔记。在他们的影响下，"徕卡相机 + 广角镜头 + 黑白高速胶片"几乎成为 20 世纪五六十年代摄影师的象征。

在这个过程中，摄影界逐渐意识到快照的局限性。美国摄影师尼古拉斯·尼克松曾指出了一种危机，即小型摄像机快速捕捉到的大量快照很容易变成薄而苍白的图像碎片，导致图片缺乏有意义的深度和广度。

在当代社会，摄像机的普及率越来越高，小片段图像随处可见，不再受到观众的重视，能够让人深思的图像已经成为一种新的审美需求。20 世纪六七十年代对"新时代"的一系列探索，特别是"新地形学"的影响，使摄影从"快照"向"凝视"转变。为了展示和分析人与自然、人与城市、人与人以及人与文化之间的复杂关系，摄像机从小型摄像机回归到了大幅画照相机。

美国摄影师斯蒂芬·肖尔用小型照相机完成了"美国表像"系列之后，很快转向使用大画幅摄像机，创作了他的名作《不寻常之地》（见图 9-8）。他分析两者之间的差异时，特别强调了大画幅相机便于摄影师思考的特性。摄像机的大尺寸玻璃屏幕使摄影师能够仔细研究

对象，对不同的图像能够进行仔细和直观的分析；但在使用小型摄像机拍摄时态和多变的视点时，则使人难以冷静下来思考。

图9-8 "不寻常之地"系列作品，斯蒂芬·肖尔

使用大画幅相机除了便于摄影师思考外，最终输出的大尺寸作品也适宜观众观看。观众停下来面对一件细节丰富、质地细腻的大型作品时，很容易进入图片所描述的情境，并感受到摄影师想要表达的信息和意图。早在20世纪六七十年代，领导世界摄影的美国摄影界就开始了这种"从小到大"的转变。例如，著名的美国摄影师乔尔·梅耶罗维茨，曾拿着135相机在纽约街头拍摄。但20世纪70年代初，他也切换到8×10英寸相机，开始大画幅彩色摄影，并于1979年出版了"半岛之光"系列（见图9-9），此画册也被称为"彩色大画幅摄影经典之作"。

图9-9 "半岛之光"系列，乔尔·梅耶罗维茨

仔细观察这一时期转型的摄影师可以发现，他们中的大多数人也转向了彩色摄影。大画幅与色彩的结合，确立了当代摄影艺术的新美学。在新色彩的影响下，摄影师发现通过色彩的运用，可以传达信息、情感、氛围和文化意蕴，通过丰富细腻的色彩可以创造美等。因此，彩色摄影作品具有更多的现场感、更多的情感力量和巨大的艺术潜力。

与彩色摄影作品相比，黑白摄影作品是通过黑白影调对客观事物进行了抽象处理，然后产生与真实场景的距离感。对于热衷于让观众进入照片所描绘的场景并参与图像解读的当代摄影而言，黑白摄影似乎在图像和观众之间有一层半透明的胶片，造成了阅读障碍。正因如此，当代摄影师通常只有在追求历史感和时间感，或模拟早期摄影新闻的形式时，才对黑白摄影持谨慎态度，并且使用黑白摄影。

从艺术品市场的销售和拍卖来看，自20世纪90年代以来，大型彩色摄影作品在当代摄影实践中的表现令人惊叹，摄影师凭借其作品出色的市场表现，他们的人气也迅速上升。因此，大画幅相机逐渐成为一种流行的创作工具。大画幅相机固有的结构优势可以有效地控制透视，掌握清晰区域的分布，并为摄影师带来更多的图像控制自由度。然而，大画幅相机运行缓慢、笨重不便携带等缺点也随之显露出来。

作为当代摄影的一种流行的创作工具，大画幅相机由以前的"快照"到现在"凝视"的转变，使摄影能够产生高质量的大型作品。同时，新色彩的理论和实践探索使色彩成为当代摄影的另一个重要元素。最后，"大画幅+色彩"成为当代摄影的主流摄影方式。

9.2.3 "大时代"的美学体现

"大时代"摄影的美学主要体现在以下三个方面。

第一，高质量图像形成的美学基础。高清晰度的细节、细腻的过渡层次和色彩、真实而丰富的纹理，不仅构成了叙事和表达的基础，也直接带来了审美愉悦。

当达盖尔摄影法出现时，人们对超越绘画的精细摄影能力感到震惊，并感受到精细摄影的审美乐趣。在20世纪20年代前后的摄影本体性探索时期，出现了"直接摄影"（direct photography）美学，主张利用摄影的原始精细描绘能力来实践艺术的复制和表达。爱德华·韦斯顿（Edward Weston）、安塞尔·亚当斯和美国"f/64小组"的其他成员深受直接摄影的影响，他们使用大画幅摄影设备，将摄影艺术的精细绘画能力提升到一个新的高度，将大型绘画的精细美学魅力淋漓尽致地展现出来。随着20世纪后期设备的进步，如相机的精度更高、镜头的光学校正更好、彩色胶片恢复更准确，以及后期制作能力也更强等，摄影师拥有了更方便的工具，突破了完美制作大型作品的技术"瓶颈"，在大画幅摄影美学上达到了更高的水平。

第二，巨幅作品制造的"巨大的场效应"和当代摄影的最终展览规模是摄影师需要考虑的重要因素，巨大的规模创造了当代摄影所需的各种效果。因此，巨幅作品制造的"巨大的场效应"是当代摄影极其重要的美学追求。

在摄影史上很长一段时间里，摄影作品的尺寸都比较小。这种传统尺寸的摄影适合人们手持观看，是属于比较私密的。而大型摄影作品必须依靠大空间进行展示和观看，这种观看的开放性和社会性与关注当前生活核心的当代摄影非常一致。一个技术性很强的大型彩色摄影作品，一旦被制作成几米的巨型图片来展示，且细节清晰、色彩生动，就很容易给观众一种身临其境的感觉。较小尺寸的照片上容易忽略的原始情节、面部表情、服装等在大画幅作

品中都变得生动且形象。这个时候，摄影作品不仅是一张图片，更成为值得阅读甚至重复阅读的巨大信息载体。通常，展览时，照片的中心线距离地面约 1.6 米。然而，在当代大型彩色作品展览中，照片的底部往往被安排在离地面约 0.3 米的高度，给观众一种踏入画面的错觉。此时，巨大的画面似乎是真实的场景，给观众一种被困和迷失的奇怪感觉。另外，大型摄影作品和大型展览所创造的"巨大的场效应"极大地缓解了摄影是艺术，但实际上是二流艺术的尴尬。因此，具有强烈艺术性和装饰感的大型照片越来越受到艺术机构、大公司和收藏家的青睐。

第三，仪式感造成的"共谋"形象生成模式。仪式感也是摄影的价值之一，自然大画幅摄影过程具有强烈的仪式感，这种仪式感和复杂微妙的拍摄过程代表了某种程度的深思熟虑。因此，以上种种情况毫不犹豫地吸引摄影师从事大画幅作品的拍摄。

即使在摄影非常普遍的今天，在重大生活事件和重要场合时人们仍然习惯邀请专业摄影师，甚至邀请擅长大画幅摄影的摄影师来完成仪式类的拍摄。在拍摄过程中，昂贵的大型摄像机必须安装在三脚架上，以清楚地显示摄影师在拍摄中的专业素质和重要性。这种仪式的庄严感自然会出现在照片中。更重要的是，这种仪式感促使当代摄影师重新审视主体、相机和摄影师之间的关系，从而实现各种艺术可能性。

大画幅摄影设备体积大，操作不便。因此，摄影师不可能使用大画幅相机来跟踪拍摄对象。那么，摄影师拍摄前就必须与拍摄对象沟通，并解释其拍摄意图。最后，以大画幅相机作为图像转换媒介和见证人，摄影师和拍摄对象共同完成了盛大的拍摄仪式。因此，之前的拍摄本质上只涉及摄影师一个人的，是"摄影"；而大画幅摄影的方式已经演变为摄影师和拍摄对象一起制照。这是一种共谋的图像制作模式。共谋的图像制作使画意摄影焕然一新，由此推动了舞台摄影和静态摄影成为当代摄影领域非常流行的方法。

以耶鲁学派的代表之一菲利普－洛卡·迪科西亚（Philip-Lorca diCorcia，1951—）为例，他在 20 世纪 90 年代初完成了著名而有争议的"好莱坞，1990—1992 年"（见图 9-10）系列。在创作这组作品时，他首先选择了好的主题和场景，然后找到吸毒者和无家可归的人，并让宝丽来试镜，迪科西亚与被摄者讨论图片进行调整，最后拍摄。拍摄结束后，迪科西亚支付了拍摄费用。展览期间，照片说明不仅显示了拍摄者的姓名、年龄、家乡，还显示了当时支付的金额，这一系列操作也暗示了摄影作品成为商品的现实。

图9-10　"好莱坞，1990—1992年"系列，菲利普-洛卡·迪科西亚

耶鲁学派的另一位成员格利高里·克鲁德孙（Gregory Crewdson）（见图9-11），则采取了类似的电影拍摄方式。他提前设计了画面，带领拍摄团队选择和安排了拍摄场景，并组织一批演员，精心安排和调整现场演员的身体和动作，配备适合的灯光和道具，同时搭建拍摄平台。拍摄结束后，克鲁德孙会对8×10英寸的彩色底片进行扫描，然后利用数字拼接、修剪，最后形成构想的图像（见图9-12）。而安德烈亚斯·古尔斯基也和克鲁德孙一样，他将底片扫描，然后将多幅图像的内容拼接到一张图片中，以完成他的拍摄目的。近年来，古尔斯基甚至使用数字技术直接创建基本图像，然后将真实拍摄的视觉元素添加到图像中。（见图9-13）

图9-11　拍摄中的格利高里·克鲁德孙，2017年，克里斯朵夫·彼得森

图9-12　《汽车旅馆》，2014年，格利高里·克鲁德孙

图9-13　《东京》，2017年，安德烈亚斯·古尔斯基

在快照摄影美学时代，摄影师和拍摄对象之间的交流被视为主要禁忌。以罗伯特·弗兰克、威廉·克莱因为代表的叛逆摄影师，仍在漠视中快速抓拍。但今天，新一代摄影师已经摒弃这种传统禁忌，尝试用大画幅相机"介入"生活。通过与拍摄对象的共谋，甚至通过摄影师自己创造的拍摄场景表达对社会和时代的感受，以此探索生命的本质。

因此，这种重新定义主体、相机和摄影师之间关系的拍摄方式导致了现实和虚构之间的"灰色"区域。由此产生的大型精美图像，完全不同于以往的虚幻魅力，为当代摄影指明了新的方向。

综上所述，当代摄影的发展离不开创新，创作者不仅要认真观察所选题材，也要对当今世界的艺术氛围进行分析，有前瞻性地发现问题，突破个人"瓶颈"，承担起摄影艺术发展的重担，努力学习新的摄影形式与技巧，大胆创作，形成属于自己的拍摄风格。

1. 艺术市场是怎么划分的？其功能是什么？
2. "大时代"的美学体现在哪些方面？
3. 请结合本章内容，谈一下"大时代"的到来有哪些价值和意义。

参 考 文 献

[1] 伊安·杰夫里. 摄影简史[M]. 晓征，筱果，译. 上海：生活·读书·新知三联书店，2002.
[2] 汤天明. 摄影艺术概论：超越瞬间[M]. 南京：南京师范大学出版社，2006.
[3] 安娜·H. 霍伊. 摄影圣典[M]. 陈立群，刘芳，徐剑梅，译. 北京：中国摄影出版社，2007.
[4] 安德烈·冈特尔，米歇尔·普瓦韦尔. 世界摄影艺术史[M]. 赵欣，王帅，译. 北京：中国摄影出版社，2016.
[5] 林路. 摄影思想史[M]. 杭州：浙江摄影出版社，2008.
[6] 顾铮. 世界摄影史[M]. 杭州：浙江摄影出版社，2006.
[7] 赵刚. 世界摄影美学简史[M]. 北京：中国摄影出版社，2018.
[8] 泰瑞·贝内特. 中国摄影史[M]. 徐婷婷，译. 北京：中国摄影出版社，2011.
[9] 顾铮. 国外后现代摄影[M]. 南京：江苏美术出版社，2000.
[10] 李文方. 世界摄影史[M]. 沈阳：辽宁美术出版社，2017.
[11] 内奥米·罗森布拉姆. 世界摄影史[M]. 包甦，田彩霞，吴晓凌，译. 北京：中国摄影出版社，2012.
[12] 让-弗朗索瓦·利奥塔尔. 后现代状态：关于知识的报告[M]. 车槿山，译. 江苏：南京大学出版社，2011.
[13] 约翰·普尔兹. 摄影与人体[M]. 李文吉，译. 台北：远流出版股份有限公司，2005.
[14] 赵莹. 浅析后现代主义摄影的特征[J]. 大众文艺，2011（16）：103.
[15] 王琦. 后现代主义摄影的艺术形式研究[J]. 旅游与摄影，2020（8）：85-86.
[16] 卢洋. 论后现代摄影中的挪用艺术[J]. 大舞台，2013（09）：245-246.
[17] 杨静. 决定性瞬间和非决定性瞬间[J]. 戏剧之家，2014（05）：214-215.
[18] 陆天奕. 摄影瞬间的"决定"——试论摄影瞬间的"决定性"与"非决定性"[J]. 美术大观，2021（11）：120-122.
[19] 唐卫. 阿瑟·罗思坦的《纪实摄影》[J]. 中国摄影家，2008（2）：11-12.
[20] 陈曦，孙承鹏. 纪实摄影综论[J]. 辽宁经济职业技术学院学报. 辽宁经济管理干部学院，2014（1）：41-42.
[21] 石顺文. 论社会纪实摄影的社会价值[J]. 大众文艺：学术版，2012（15）：11-12.
[22] 许建康，陈煜璐. 浅谈纪实摄影的表现特征[J]. 戏剧之家，2018（32）：82-83.
[23] 北寒. 阿尔弗雷德·艾森斯塔特纪实摄影赏析传世的经典瞬间[J]. 旅游世界（旅友），2014（07）：76-80.
[24] 上官星. 解读战地摄影在20世纪早期的视觉话语定位[J]. 艺术评鉴，2020（22）：183-185.
[25] 盛希贵. 以记录战争历史为使命——美国著名战地摄影记者卡尔·麦丹斯[J]. 国际新闻界，1987（4）：6.
[26] 任悦. 勇敢的女性——玛格丽特·伯克-怀特[J]. 新闻与写作，2007（7）：2-3.
[27] 张笑菌. 论纪实摄影的风格走向[J]. 新闻传播，2019（9）：55-56.
[28] 白璐怡. 对新彩色摄影潮流的分析和探索[D]. 河南大学，2015.
[29] 甘瑞. 从"真情"与"真相"浅析新纪实摄影[C]//2019全国教育教学创新与发展高端论坛论文集（卷八）. 2019.
[30] 高亦平. 纪实摄影的传播学探索[D]. 浙江大学，2007.
[31] 肖婕妤. 纪实摄影的人文情怀探究[D]. 北京交通大学，2016.